석학
人文
강좌
48

미술론 강의

석학人文강좌 48

미술론 강의

초판 1쇄 발행 2014년 9월 1일

초판 2쇄 발행 2015년 5월 25일

지은이 오병남

펴낸이 이방원

편 집 강윤경·김명희·안효희·김민균

디자인 박선옥·손경화

마케팅 최성수

펴낸곳 세창출판사

출판신고 1990년 10월 8일 제300-1990-63호

주소 120-050 서울시 서대문구 경기대로 88 냉천빌딩 4층

전화 723-8660

팩스 720-4579

이메일 sc1992@empal.com

홈페이지 http://www.sechangpub.co.kr

ISBN 978-89-8411-486-9 04600

　　　978-89-8411-350-3(세트)

ⓒ 오병남, 2014

_ 이 책에 실린 글의 무단 전재와 복제를 금합니다.

_ 책 값은 뒤표지에 있습니다.

이 도서의 국립중앙도서관 출판시도서목록(CIP)은 서지정보유통지원시스템 홈페이지(http://seoji.nl.go.kr)와
국가자료공동목록시스템(http://www.nl.go.kr/kolisnet)에서 이용하실 수 있습니다. (CIP제어번호: CIP2014024526)

석학
人文
강좌
48

미술론 강의

오병남 지음

세창출판사

평생 버팀목이 되어준,

정말로 고마웠던 아내에게 이 책을 바칩니다.

당신을 사랑합니다.

_ 책머리에

이 책을 내기에 앞서 필자는 2003년 『미학강의』를 출간했다. 그것은 현대에 이르기까지 서구 미학사상의 이론적 문맥을 문제와 방법의 입장에서 검토한 것이었다. 그것은 필자로 하여금 새로운 미학의 문제로서 "정상인"(正常人)의 개념을 착상하도록 인도해 주었다. 사실상 정상인의 개념은 『철학과 현실』 10주년 기념 특집 가을 호(1997)에 실렸던 "미래 사회의 예술과 새로운 인간상"에서 처음으로 언급된 개념이다. 그것은 앞으로 태어날 예술은 단순히 예술 자체의 문제가 아니라 새로운 인간관의 정립과 궤를 같이해야 한다는 입장에서 대안으로 제시된 것이다. 이 시대의 인간관이 비정상이라면 그에 기초한 예술이 어찌 정상적일 수가 있고, 나아가 사회가 어찌 정상적일 수가 있을까?

이 같은 입장에서 필자는 르네상스 이후 서구의 근·현대와 그 이후 "오늘날"의 "포스트모던"에 이르기까지 서구 미술의 이론적 문맥, 곧 미술론과 그 속에 자리 잡고 있는 인간관을 검토하고 있다. "미술론"의 문제는 "미술사학"의 그것과 다르다. 미술사학이 사실(fact)로서의 미술작품에 대한 설명에 기초하고 있는 것이라면 미술론은 미술의 개념(concept)에 대한 정의로부터 출발한다. 그렇다면 우리는 "미술"이라는 말과 그 개념부터 알아야 한다. 즉 "미술"이라는 말로 번역되고 있는 "파인 아트"(fine arts)라는 말과 그 말의 의미, 곧 그 개념을 알아야 한다. 서구에서 이 같은 사고의 단초를 제공한 시기가 르네상스이다. 르네상스인들은 회화·조각·건축이 심오한 의미(meaning)

를 지니고 있음과 동시에 "아름다움"이라는 훌륭한 가치(value)를 구현하는 "기술"임을 자각했던 사람들이다. 이처럼 "미술"은 미와 기술이 결부될 수 있음으로써 만들어진 말이다. 현대적인 용어로 표현하면 르네상스인들은 "미적 의식"을 자각했던 사람들이다. 이 같은 사실은 인간에게 미적 의식이 잠재해 있다는 사실과 그것을 자각하여 강조했다는 사실이 별개임을 뜻하는 것이다. 자각은 그들 소산에 대한 반성의 결과이다. 미술에 대한 그러한 자각적 반성의 입장에서 그 후 서구 근·현대인들은 르네상스 이후 미술에 대한 이론으로서 미술론을 단계적으로 발전시키며 그들의 미술활동과 소산을 정당화해 왔다. 그들은 이렇게 구성된 미술론의 입장에서 그들에게 물려진 과거의 소산과 사고를 재해석하여 그들에게는 물론 우리에게까지 제공하고 있는 중이다. 그래서 고대 그리스인들이 남겨 놓은 소산에 대해 고대인들 스스로는 생각지도 못했던 식으로 우리가 그들 소산을 찬미하고 있는 것도 실은 이 같은 근대적 사고의 영향 때문이다.

이 같은 미술론의 첫 단계가 르네상스 고전주의 이후 프랑스를 중심으로 전개된 이성과 규칙에 기초한 신고전주의 미술론과, 다음 18-19세기 독일을 중심으로 전개된 상상과 감정에 기초한 낭만주의 미술론이다. 낭만주의 이후 대두된 경향이 19세기 사실주의요, 그 한 경향으로서 인상주의에 대한 이론이 발전되어 왔다. 필자는 르네상스 이래 서구의 미술을 정당화해 온 이들 미술론들을 단계적으로 고찰해 보고자 했다.

인상주의 이후 이른바 "현대"(modem)미술의 시기가 찾아온다. 이 시기에는 다양한 경향만큼이나 수다한 이론이 제기되어 왔다. 필자는 단순화의 위험을 무릅쓰고 현대미술과 그것을 정당화해 온 이론을 양극적으로 파악하고자 했다. 하나는 정신의 절대적 자유를 이상으로 추구한 추상 형식주의 미술론이요, 다른 하나는 정신이 매개되지 않은 근원적 자연의 자발성을 이

상으로 추구한 추상 표현주의 미술론이다. 자유가 이상이라면 자발성은 반 이상인 셈이다. 이들 두 이론의 특징은 현대미술이야말로 "창의적"이라고 선언하는 데 있다. 그러나 창의성은 비단 이들 두 경향의 현대미술에 있어 서만 나타나고 있는 성질이 아니다. 그것은 미적 의식 — 그것이 잠재적으로 작용된 것이든 자각적으로 발휘된 것이든 — 이 그러하듯, 모든 시대와 모든 지역의 예술에서 그것이 창조적일 때 예술가에게서 발휘되어온 성질이다. 그것의 특징은 새로운 세계를 열어젖히는 데 있다.

여기서 우리는 현대미술을 정당화해 온 위의 두 미학적 접근에 대한 비판 적 시각을 취하고자 했다. 비판의 출발점은 다음과 같이 간단하면서도 자명 한 진리이다. 어느 진영에 속하고 있는 미술가일지언정 그 역시 우리처럼 이 세계 속에 몸담고 살아가는 역사 속의 존재라는 점이다. 그들 역시 인간 인 한, 그들의 삶도 대지에 발을 딛고 서 있는 몸과 그 몸속에 함께 녹아 있 는 차원으로서의 "생명" 혹은 "삶"의 세계(life-world)에 뿌리를 두고 있는 존 재라는 것이다. 아무리 훌륭한 예술이라 해도 토대로서의 삶을 떠난 예술이 란 있어 본 적이 없기 때문이다. 그러한 토대 위의 예술이 시대의 사회적 요 구와 요인들에 의해 달리 전개되어 왔던 것일 뿐이다. 이 같은 사실은 창의 성에도 그대로 적용된다. 창의성이 역사를 통해 다양하게 전개되어왔던 것 은 이 때문이다. 그러므로 예술은 역사성을 띠며, 창의성 역시 그러한 개념 이다. 그러한 창의성임에도 현대미술은 그 같은 사실을 인식하지 못한 채 그 것만이 창의적이라고 주장하고 있다. 그래서 현대미술은 현실적인 이 세계 가 충분히 정신적이지 않다는 이유로 예술을 자유로운 정신의 고공으로 비 상시켜 삶을 증류시켜 버리고 있는가 하면, 다른 한편 인간의 지성이 세워 놓은 이 세계가 오염되었다는 이유로 지성을 거부함으로써 아예 맹목적인 자연으로 회귀시켜 놓고 있다. 그러나 살아있는 인간은 정신만의 존재도 아

니요, 더욱이 자연으로 환원될 수 있는 그런 존재도 아니다. 현대미술의 두 기획은 근본적으로 인간에 대해 이처럼 잘못된 두 입장으로부터 나온 것들이다. 이것이 현대미술이 지닌 한계에 대한 필자의 비판적 시각이다.

그러나 두 이론의 철학적 전제를 끝까지 검토해보면 그들 역시 휴머니즘에 기초해 있는 서로 다른 두 경향들이다. 그런데 현대미술 이후, 이른바 "오늘날"(contemporary)의 "포스트모던"(postmodern) 미술은 르네상스 이래의 예술을 지배해 온 휴머니즘이 근본적으로 잘못된 것이라는 입장에서 현대미술을 통째로 부정하고 있다. 그러한 현상을 방법론적으로 정당화해 주고 있는 것이 구조주의 및 후기구조주의 철학이다. 실천과 이론, 양측에서 진행되고 있는 이 같은 평행현상은 철학적으로 자못 심각한 의미를 띠고 있다. 구조주의 철학은 고전적인 형태의 자유론과는 달리 결정론에 비슷한데가 있는 것이기 때문이다.

여기서 필자는 자유로운 정신이나 자발적인 자연의 입장에서 착상된 현대미술이 잘못된 것이듯, 포스트모던한 미술도 또 다른 입장에서 잘못된 기획에 기초하고 있는 것임을 밝히고자 했다. 포스트모던 미술은 구조주의와 후기구조주의에 기초한 것이 되고 있기 때문이다. 그래서 그것의 철학적 논리를 검토해 보았고, 그 대안으로서 메를로-퐁티의 철학을 도입시켜 놓았다. 요컨대, 인간은 추상 형식주의적 미술관이 표방했듯 정신 ― 그것이 이성이든 상상이든 감성이든 ― 만의 존재도 아니요, 추상 표현주의적 미술관이 표방했듯 자연적 존재가 될 수도 없음은 물론, 구조에 의해 결정될 수 있는 단순한 존재가 아니기 때문이다. 그런 인간은 있어 본 적이 없다. 그 같은 인간은 비정상적인 존재로서 대지 위에 발을 붙이고 있는 정상인이 아니다. 그러므로 진정으로 참된 미술이 새롭게 잉태되려면 그것은 미술만의 문제가 아니라 새로운 인간관의 설정에 긴밀하게 관련되어 시도

될 수 밖에 없다는 것이 필자의 주장이다. 요컨대, 새롭게 요구되는 미술은 극단적인 현대의 두 인간관을 반성케 하고 교정시켜 줄 수 있는 인간에 대한 새로운 이해에 기초해야 한다. 그것이 정상인의 개념이 요구되는 까닭이다. 그러므로 비정상적인 현대미술을 교정할 수 있는 새로운 인간관과, 그러한 인간관에 평행하는 새로운 예술이 등장해야 한다. 본서는 그러한 예술의 창조를 위한 대안을 위해 시도되었다.

이 같은 생각은 르네상스 이래 오늘에 이르기까지 서구 근·현대인들이 미술에 대해 발전시켜 왔던 이론의 중심 개념들에 대한 반성을 통해 터득된 것이다. 문제는 이 같은 서구의 이론들이 밀물처럼 밀려와 우리의 감성을 동화시켜 왔고, 우리의 사고를 설득시켜 놓고 있다는 점이다. 아마도 우리의 역사를 통해 그 폭이나 강도에 있어서 이처럼 짧은 시간 내에 이처럼 엄청난 영향을 받은 시기는 없었으리라. 이 같은 상황은 우리가 선택한 것이 아니라 역사의 필연으로 찾아온 것인지도 모른다.

그러나 그런 와중에도 분명한 것이 있다. 그것은 서구인들의 감성과는 다른 어떤 것이 우리에게 있고, 그들의 이론으로는 설득되지 않는 어떤 것이 있다는 느낌과 사고이다. 우리는 그것을 "토착적"이라든가 "민족적"이라든가 "고유"하다든가 크게는 "전통"이라는 말로 대변시키고 있다. 그렇다면 우리는 그 같은 전통을 정당화할 수 있어야 한다. 즉 소망스럽게도 고유한 것이 있다면 그것을 정당화해야 한다는 말이다. 정당화는 이론의 작업이다. 그러므로 우리에게 서구의 미술로 동화될 수 없는 감성의 차원이 있다는 사실과 그것을 정당화하는 우리의 사고가 있다는 것은 별개의 두 문제이다. 마치도 신앙이 있다는 사실과 예컨대 기독교 신학과 같은 것이 있다는 것이 별개이듯 말이다. 어떻든 우리에게는 분명 고유한 감성이 있다. 그러나 그것을 어떻게 이론적으로 정당화할 것인가를 고민한 시도를 찾기란 힘

들다. 고유섭은 아마도 최초로 한국미술에 대해 "아름다움"을 기초개념으로 설정함으로써 이 같은 이론적 정립을 시도한 학자가 아닌가 싶다. 그의 미학사상을 거론한 것은 그러한 점 때문이다. 나아가, 필자는 동·서양 미학의 기본개념을 대비해 보는 가운데 석굴암 본존불상의 "아름다움"의 본질을 해명해 보고자 했다.

이처럼 이론적 문맥을 검토하고 있기 때문에 본서는 작품해설을 위한 도판보다는 개념을 예증하기 위한 인용문을 싣고 있다. 그렇게 한 데에는 이유가 있다. 우리가 즐겨 바라보는 동양의 산수화에 엄청난 이론이 깔려 있듯 사정은 서양 미술에서도 똑같다는 사실을 인식시키기 위해서였다. 서양미술, 특히 현대미술이라고 해서 단순히 본다고 감상될 수 있는 것이 아니다. 감상이란 작품에 대해 갖는 향수(enjoying)와 함께 폭넓은 이해(understanding)를 요구하는 경험이기 때문이다. 그러므로 "두드려라, 그러면 열리리라"라는 주문처럼 "보라, 그러면 터득하리라"라는 조언은 전혀 진실이 아니다. 지루하게 여길지 몰라, 몇몇 도판을 끼워볼까도 생각했으나 그들 도판을 오늘날의 관점에서 자의적으로 바라보고 해석하지 않을까 하는 우려 때문에 필자는 아예 빼놓고 있다. 독자들은 그 점을 이해해 주기 바란다.

이 책을 내는 데에는 많은 분들이 도움을 주었다. 미학이라는 학문에 대해 눈을 뜨게 해주신 고 박의현(朴義鉉) 교수님과 동양미학에서 "藝術"이라는 말과 그 개념에 대한 반성의 계기를 일깨워주신 고 김정록(金正祿) 교수님을 떠올리지 않을 수 없다. 그러나 두 분은 글을 남겨 놓지 않았다. 50여 년이 지나도 지워지지 않은 두 분에 대한 아쉬운 회상이다. 그리고 생존시의 유승국 선생님으로부터의 도움이 없었다면 동양미학의 정립을 위해 적합한 개념 발굴을 위한 문헌과 전거를 찾아내기란 힘들었을 것이다. 나아가 어려운 전거를 확인·보완해 준 백윤수 교수와 이상우 박사의 도움도 빼놓을 수

없음은 물론, 때때마다 필요한 자료를 복사해 준 정수경 박사와 계영경 선생의 도움도 빼놓을 수 없다. 그리고 서양 고전 철학에 관한 물음에 한 번도 외면하지 않은 채 친절하게 알려준 권혁성 박사의 도움도 빠뜨릴 수 없다. 그리고 원고를 끝까지 읽어준 김승환 교수와 원고 정리를 맡아 준 조영선 양과 서현정 양의 고마움을 빼놓을 수 없다. 모든 분들께 감사한 마음이다.

마지막으로, 이 책을 내는 데 동기를 부여해 준 한국연구재단 석학 인문 강좌 기획 관계자들 모든 분들에게 고마운 마음이다.

2014년 7월 분당 隱谷苑에서
저자 씀

_책머리에 · 7

제 1 장 ㅣ 인문학으로서의 미술론

1. "미술": 그 개념과 체제 · 21

2. 영감으로서의 시 · 음악 · 춤 · 24
 1) 코레이아(choreia) · 24
 2) 영감으로서의 시 · 30
 3) 영감과 낭만주의 · 33

3. 모방으로서의 회화 · 조각 · 33
 1) 테크네 · 33
 2) 모방으로서의 회화와 사실주의 · 35
 3) 화가 · 조각가의 사회적 지위 · 39

4. 르네상스 휴머니즘과 인문학의 성립 · 42
 1) 휴머니즘 프로그램으로서의 인문학(studia humanitatis) · 42
 2) 파이데이아(paideia)의 체제 · 44
 3) 리버럴 아트의 체제와 미술 · 46

5. 르네상스와 회화 · 49
 1) 레오나르도와 회화 · 49
 2) 미술의 인문학적 지위와 미술론의 성립 · 53

제 2 장 | 고전주의: 이성과 규칙으로서의 미술

1. 르네상스와 이태리 고전주의 · 57

 1) 미술과 도덕적 원리 · 61

 2) 모방으로서의 미술 · 64

 3) 미술과 규범 · 68

2. 프랑스 신고전주의 미술론 · 78

 1) 역사적 배경 · 78

 2) 철학적 기초 · 80

 3) 신고전주의 미술론 · 86

 4) 르브룅과 아카데미 지론 · 92

 5) 아카데미 논쟁 · 99

제 3 장 | 낭만주의: 상상과 감정으로서의 미술

1. "낭만적"과 "낭만주의" · 105

2. 낭만주의의 다양성 · 113

3. 낭만주의의 축과 두 원리 · 119

 1) 낭만주의의 축: 개인주의 · 119

 2) 낭만주의의 두 원리 · 123

4. 낭만주의 역시 또 다른 이상일 뿐이다 · 148

제 4 장 | 인상주의와 현대미술의 "현대성"

1. 현대미술의 "현대성" · 151

2. 인상주의: 명칭과 미술사적 문맥 · 155

3. 인상주의 회화의 본질과 한계 · 161

 1) 배경적 요인들 · 161

 2) 본질과 기법 · 179

4. 의의와 한계 · 183

제 5 장 ㅣ 현대미술의 두 극단

1. 현대미술의 철학적 배경 · 191

2. 자유의 이상과 추상 형식주의 · 196

3. 근원적 존재와 추상 표현주의 · 207

4. 예술: 자유인가 자발성인가? · 219

제 6 장 ㅣ "오늘날"의 미술과 미학

1. "오늘날"의 미술과 이론 · 225

2. 모던 아트와 인식론적 접근 · 228

3. 포스트모던 아트와 구조주의적 접근 · 233

4. 소쉬르와 구조주의 · 236

5. 데리다와 후기구조주의 · 242

6. 메를로—퐁티와 "인간적 감성"의 회복 · 252

제 7 장 ㅣ 예술과 창의성의 개념

1. 창조와 창의성의 개념 · 261

2. 천재 개념의 역사적 배경 · 263

3. 칸트에 있어서 천재와 창의성 · 268

4. 창의성의 역사성과 현대미술의 한계 · 289

제 8 장 ㅣ 동양미학 정립의 기본 과제
 —"미"와 "예술"의 개념과 체제를 중심으로

1. 서양미학의 기본 개념 · 299

2. 동양미학의 기본 개념 · 301

제 9 장 | 고유섭(高裕燮)의 미학사상: 기본 개념과 전개

1. 미학의 요청 · 315

2. 한국미학의 정립: 그에 대한 자각과 기본 개념 · 320

　　1) 아름다움 · 323

　　2) 미의식 · 328

　　3) 종합적 생활감정의 이해작용 · 333

3. 미술과 창조 · 337

4. 고유섭의 미학사상과 한국미술사 정립 · 341

제 10 장 | 박종홍(朴鍾鴻)과 속 석굴암고

1. 열암과 석굴암 본존 불상 · 345

2. 그에 대한 접근 · 353

3. 본존 불상과 미의 본질 · 361

_참고문헌 · 366

_찾아보기 · 373

제 1 장

—

인문학으로서의 미술론

1. "미술": 그 개념과 체제

우리는 회화·조각·건축을 묶어 "미술"이라고 부르고 있다. 그래서 우리는 "미술가"니, "미술작품"이니, "미술 감상" 또는 "미술사"라는 말을 한다. 그러한 말들의 사용은 미술이 무엇인지에 대해 이미 어떤 생각을 갖고 있음을 전제하고 있는 태도이다. 그러므로 "미술"이라는 말을 사용하기 위해서라면 그 말의 의미를 우선 알 필요가 있다. 이 점에서 "미술"의 본질에 대한 개념 정의가 요구된다. 미술론은 이처럼 미술에 대한 본질을 정의하는 일로부터 출발하여 전개되는 이론이다. 이처럼 정의된 본질을 묻고 출발한다는 점에서 미술론은 미학의 일환이다. 그러므로 본질을 묻는 미술론은 사실로서의 미술작품을 설명하는 "미술사학"과 구분된다. 마치도 철학과 역사가 구분되듯 말이다. 그러나 양자는 아주 긴밀한 관계에 있다. 왜냐하면 미술사학은 이미 그 속에 미술에 대한 개념을 전제로 하고 진행되는 연구이기 때문이다. 차이가 있다면 하나는 "미술"에 대한 정의로부터 출발하고, 다른 하나는 "미술작품"에 대한 설명으로부터 출발하고 있다는 점이다.

그렇다면 미술론에서 말하는 미술의 개념은 무엇인가? 그것은 우리가 "미술"이라고 부르는 회화·조각·건축 등의 활동이 공통적으로 추구하고 있는 것이 무엇인가를 묻는 문제이다. 달리 말해, 미술을 미술이게 하는 공통적 본질은 무엇인가의 문제를 말함이다. 대답은 간단하다. 그것은 "미술"이라는 말에 이미 함축되어 있다. "미술"은 "미"(beauty)와 "기술"(art/skill)이 합쳐져서 만들어진 말이다. 그것은 회화·조각·건축이라는 기술들이 다른 기술들

과는 달리 미를 목적으로 추구하고 있다는 점에서 공통적이라는 뜻을 담고 있다. 그러한 미술과 함께 시·음악 역시 미를 추구하는 활동이라는 사고를 발전시켜 "예술"(beaux arts/fine arts)이라는 말과 체제와 개념을 확립한 것이 18 세기 서구 근대인들이다. 그러한 점에서 "예술"이라는 말은 서구인들의 근대적 사고의 소산이다.

이 같은 사실은 18세기 중엽 이전에는 시·음악을 포함하여 회화·조각· 건축 등을 통칭하는 "예술"이라는 말과 체제나 그들을 묶어주는 공통적인 본질에 대한 사고가 성립되어 있지 않았음을 뜻한다. 그럼에도 우리는 오늘날 고대 그리스 시대의 "시"와 "조각"을 똑같이 훌륭한 "예술작품"으로 찬미하고 무한히 동경하고 있다. 예컨대 호머의 『일리아드』나 『오디세이』 혹은 「비너스」와 같은 조각상들이 그들이다. 분명 고대 그리스인들은 우리가 오늘날에 도 즐겨 읽는 신화를 노래 부른 사람들이고, 아름다운 조각상들을 만들어낸 사람들이다. 그러나 막상 고대 그리스인들 스스로는 그들 작품을 "아름다운" 것으로 자각하지 못하고 있었다. 그러한 자각적 증상이 나타나기 시작한 것 이 바로 앞서 언급한 르네상스를 통해서이며, 본격적으로는 18세기를 통해서 였다. 그렇다면 18세기 이전 서구의 역사 속에서 시와 음악 그리고 회화·조 각·건축은 각각 어떠한 의미로 이해되고 있었을까? 동일한 의미로 이해되었 을까, 아니면 전혀 다른 두 그룹의 활동으로 이해되고 있었을까? 문제에 대한 답은 그들의 발생 혹은 기원으로 소급되어 구해질 수밖에 없다. 그렇다고 죽 은 사람을 깨워 물어볼 수도 없는 일이다. 따라서 우리는 고대 그리스인들이 남겨놓은 문헌을 통해 그들 여러 활동이 어떻게 이해되었는지를 알아보는 수 밖에 없다. 그것은 문헌 속에 들어 있는 말의 의미, 곧 개념을 밝혀내는 작업 이다. 그러한 작업이 다름 아닌 개념사적 방법이다. 넓은 의미에서 개념은 사 상의 일환이므로 개념사적 방법은 또한 사상사적 방법이기도 하다.

우리는 이 같은 사상사적 입장에서 시와 음악 그리고 회화·조각·건축에 대한 발생 초기의 사고를 검토해 볼 것이다. 그러한 검토 속에서 우리는 참으로 흥미로운 사실을 발견하게 된다. 양자는 그 발생 기원이나 개념에 있어서 전혀 다른 두 부류의 활동으로 이해되고 있었다는 점 때문이다. 예컨대 시는 "영감"의 개념으로, 그리고 회화는 "기술"의 개념으로 이해되고 있었다. 니체의 구분을 따른다면 시는 디오니소스적 예술이고, 회화는 아폴론적 예술이다. 이처럼 양자 간에는 개념상 근본적인 차이가 있다. 이 점에서 우리는 회화나 조각 및 건축에 대한 고대 그리스인들의 사고를 분명히 하기 위한 한 방편으로 일단 그와 대비되는 시와 음악에 대한 사고를 검토해보는 일로부터 우리의 논의를 출발시켜 볼 것이다. 이러한 식의 검토는 시뿐만이 아니라 예술 일반에 관련하여 영감의 개념이 다시 부활하고 있는 19세기 낭만주의 예술론에 대한 이해를 위해 예비적으로도 필요하다.

이 같은 사정은 우리 한민족의 역사와 그 문화구조 속에서도 다름이 없는 것 같다. 우리 역시 시·음악·회화·조각·건축을 묶어 부르기 위한 말이나 체제가 없었기 때문이다. 그러한 체제와 그것을 대변해 줄 말을 찾기가 힘든 것은 그들 활동과 소산에 어떤 공통적인 본질이 들어 있다는 사고, 곧 그들에 대해 어떤 개념을 갖고 있지 않았음을 뜻한다. 이 점에 있어서 서구와 우리와는 다름이 없다. 그럼에도 그들의 현재와 우리의 현재 간에는 커다란 차이가 있다. 그들은 역사에 없던 새로운 말과 체제를 발전시켜온 데 반해, 우리는 그러한 개념적 사고의 과정을 반성적으로 발전시켜오지 못했다는 점이다. 이러한 차이 때문에 우리는 그들의 말이나 체제는 물론 사고까지도 차용해와 우리의 문화와 역사를 구성하고 있는 중이다. 반드시, 그렇게 해서는 안 된다는 말이 아니다. 그러한 시각으로 우리의 역사를 바라보고 구성해 낼 수도 있다. 그러나 우리의 "무엇"을 그렇게 재구성한 것인지 우리는

아직도 그 "무엇"을 모르고 있다. 이러한 문제를 제기하여 반성케 함도 본 1장의 의도 중의 하나이다.

2. 영감으로서의 시 · 음악 · 춤

1) 코레이아(choreia)

문헌이 알려 주는 바에 의하면 발생적으로 시와 음악과 춤은 내부로부터 분출되는 것이라는 점에서 동류로 이해되고 있었다. 그러므로 그들은 손을 가지고 무엇을 만들어 내는 회화와 조각 또는 건축 등과는 전혀 별개의 활동이 되고 있었다. 오늘날의 말로 하면 "표현적"인 예술과 "조형적" 예술은 그 발생 기원이 서로 다른 것이었다. 그렇다 할 때 시 · 음악 · 춤에 대해 고대 그리스인들은 어떠한 생각을 갖고 있었고, 그것을 무슨 말로 불렀을까?

발생 초기에 있어서 시 · 음악 · 춤은 상호 미분화된 활동이었다. 이처럼 말(시)과 음(음악)과 동작(춤)이 미분화된 채 통합된 인간 활동의 형태를 고대 그리스인들은 "코레이아"라고 불렀으며, 그것은 특히 춤에 깊이 관련된 것이었다. 그러므로 그것은 원시 종교 형태인 제의(ritual)와 그 일환인 축제(fest)와 떼어 생각할 수가 없는 고대 인간의 일반적 활동 형태였다. 제의가 신의 메시지를 기구하는 행사라면 제사는 그러한 기원을 촉진하기 위해 수반되는 행사이다. 어느 민족에 있어서나 초기 단계에 있어서 인간의 삶은 이처럼 제의와 축제가 서로 분리되지 않은 채 진행되고 있었다.[01] 오늘날의 입장에서 보면 그 당시의 삶은 종교적인 측면과 예술적 측면이 미분화된 채

01 J. Harrison, 『고대 예술과 제의』, 오병남 · 김현희 공역(예전사, 1996), 특히 7장 참조.

수행된 그러한 것이었다. 그것이 당시의 삶이었다. 춤이 다른 어느 예술보다도 "토착적"이고 "지역적"인 것일 수밖에 없는 이유가 바로 여기에 있다.

이러한 종교적인 행사에서 사제가 신의 메시지를 기구하기 위해 신과 교감하는 상태를 고대 그리스인들은 "엔투시아스모스"(enthousiasmos)라고 불렀다. 이 말이 오늘날 "엔튜시애즘"(enthusiasm)의 어원이 되고 있는 점으로 미루어 볼 때 그것은 열광적인 상태 혹은 광적인 상태를 뜻하는 말이었다. 오늘날 종교적인 광신도를 "릴리저스 엔튜시어스트"라고 부르는 데서도 우리는 그 같은 사정을 짐작할 수 있다. 광신 상태란 신에 압도당했거나 혹은 "홀린" 상태임을 뜻한다. 고대 그리스 미학사상에서 이 같은 사실이 중요한 의미를 지니는 것은 종교 현상을 설명하기 위해 사용된 이 "엔투시아스모스"라는 말이 오늘날엔 예술 활동으로 간주되고 있는 코레이아를 설명하는 데에도 똑같이 적용되고 있다는 점이다. 그것은 코레이아가 종교 행사의 일환이 되고 있다는 점 때문만이 아니다. 제의에 참가한 사람들 역시 사제를 매개로 해서 신의 메시지를 전달받기 위해서라면 사제처럼 신에 홀린 상태가 되어야 하며, 코레이아는 그러한 상태를 촉진시키기 위한 적합한 수단이었기 때문이다. 이 같은 사실은 코레이아 그 자체에도 엔투시아스모스적인 요소, 즉 사람에게서 정신을 쑥 빼내, 제 정신이 아니게 하는 어떤 매력(charis/charm)이 그 속에 들어 있음을 말해준다. 이 같은 통합적 활동 형태인 코레이아로부터 말의 요소와 음의 요소가 떨어져 나가 각기 독립된 형태로 발전되게 된 것이 오늘날 우리가 알고 있는 음악과 시이다. 그러한 분리의 이론적 계기를 마련해 준 것이 음악에 있어서는 피타고라스의 화성론이요, 시에 있어서는 아리스토텔레스의 『시학』이다.

시와 음악과 춤이 엔투시아스모스의 개념으로 이해되었다는 것을 알려주는 첫 문헌으로서 우리는 호머를 들 수 있다. 호머는 『일리아드』와 『오디세

이』 서두에서 뮤즈 여신을 거론하면서 그녀에게 얘기를 들려달라는 기구문을 싣고 있으며, 작품 속에서도 시인 페미우스는 "오디세우스여 나는 그대의 무릎을 잡고 비나이다. 그대는 나를 두려워하시고 불쌍히 여겨주십시오. 만약 그대가 신들과 인간들을 위하여 노래하는 노래꾼인 나를 죽이신다면 그것은 나중에 그대 자신에게도 고통이 될 것입니다. 나는 독학했으며, 어떤 신이 내 마음속에 온갖 노래를 심어 주셨을 뿐입니다"[02]라고 써 놓고 있다. 이와 비슷한 구절들을 우리는 호머의 책 곳곳에서 발견할 수 있다. 그 후 헤시오드는 『신통기』에서 그가 헬리콘 산록에서 양을 치고 있는 중에 뮤즈 여신이 어떻게 자기에게 신의 노래를 부르는 기술을 "불어넣어"(breathe into) 주었는지를 자세하게 진술해 놓고 있다.[03] "불어넣다"라는 라틴어가 "인스피라레"(inspirare)이고, 그것이 영어 "인스피레이션"(inspiration)의 어원이다. 그것을 우리는 "영감"(靈感)이라는 말로 번역·이해하고 있는 중이다. 그러므로 "영감"이 떠올랐다는 말의 본래 의미는 자기 밖의 어느 신적 존재가 무엇인가를 자기 머리에 불어넣어 주었음을 의미한다.

이 같은 고대 그리스인들의 사고를 우리의 전통적 사고와 비교해 보자. 그러면 아주 흥미로운 사실을 인식하게 된다. 고대 그리스의 "엔투시아스모스"는 우리의 "접신"(接神)과 비슷한 말이고, "코레이아"는 우리의 "가무"(歌舞)에 해당되는 말이 아닐까 하는 점 때문이다. 그러나 고대 그리스인들에게 있어서 엔투시아스모스에는 여러 의미가 있다. 그들 중 한 형태가 예언자에게 찾아오는 엔투시아스모스이다. 서구인들은 그처럼 접신 상태에 있는 자를 가리켜 "사제"라 부르고, 우리의 무속은 그를 "무당"(巫堂)이라고 불러왔다. 접신 상태에 있는 사람은 보통 사람이 아니다. 사제나 무당은 모두

02 Homer, *Odyssey*, XXII, 344–348; 천병희 옮김, 『오뒷세이아』(단국대학교출판부, 2002), p.396.
03 Hesiod, *Theogony*, 22–34; 천병희 옮김, 『신통기』(한길사, 2004), pp.27–28.

가 신의 대리자이다. 그러므로 그는 신과의 교감을 통해 인간에게 신의 말씀을 전달해주는 매개자이다. 플라톤은 이 같은 접신 상태의 사례로서 예언자뿐만 아니라 연인들 간의 사랑, 필름이 끊긴 술꾼, 그리고 마지막으로 시인을 들고 있다. 고대 그리스인들에 있어서 시인에게 영감을 주는 이 주재자가 다름 아닌 뮤즈(Muses) 여신이다. 우리 역시 가무를 신명(神命)이라는 개념에 관련시켜 이해하고 있기는 마찬가지가 아닌가? 신명난 놀이라는 말이 있듯, 그 말에는 무엇에 홀리지 않고서야 어찌 노래를 그리 잘 부를 수 있겠느냐는 뜻이 담겨 있다. 봄철 유원지에 나가보면 남녀노소를 불문하고 흥이 넘쳐 광란에 가깝게 노는 모습을 우리는 주목할 수 있다. 무엇에 씌지 않고서는 그리 잘 놀 수가 없다. 서구의 용어를 빌려 말하면 우리는 뮤즈의 사촌격인 바쿠스의 후예들처럼 놀고 있다.

그러나 고대 그리스인들의 사고와 우리의 사고 간에는 커다란 차이가 있다. 그들은 "엔투시아스모스"를 종교적으로는 "광신"으로, 가무에 관련시켜서는 "영감"이라는 개념으로 분리하는 사고를 발전시킨 데 비해 우리는 여전히 "신명"을 무속이나 가무에 다 같이 적용하고 있다는 점이다. 그렇다면 우리에게는 가무를 주재하는 별도의 신이 존재하지 않았다는 말인가? 아니, 우리가 모르고 있을 뿐 무속의 신과 노래꾼의 신이 구분되어 있었는지도 모른다. 그렇다면 우리의 역사 속에서 가무를 주재하는 신의 명칭이 밝혀지지 않으면 안 된다. 그것이 한국 미학사상을 구성하고자 할 때의 한 기초 개념이 될 수 있다. 사실 무엇에 씐 듯한 상태에 이르지 않고서는 노래꾼이나 춤꾼이 될 수 없다는 것은 주지된 사실이다. 시인도 마찬가지이다. 그렇지 않고서야 어찌 그가 인류의 운명을 예언해 주는 듯한 복음을 우리에게 암시해 줄 수 있겠는가? 요컨대, 옛날이나 지금이나 무당 기질을 타고나지 않은 예술가란 없다. 시청 앞 광장의 "싸이"와 그의 "강남 스타일"을 들으러 모인 수만의 군중

들을 보라. 신명이 나지 않고서는 있을 수 없는 현장이다. 그것은 생명이 솟구치는 흥(興)의 무대이다. 그 같은 흥에서 종교성이 배제된 것이 오늘날 길거리에서 벌어지고 있는 거리의 축제(festival)이다. 그러나 축제에서 발산되는 생명 그 자체는 우리의 분별력을 흐리게 할 우려가 있다. 자칫, 맹목적일 수가 있다. 지금 이곳의 우리가 그렇게 흥청거리고 있을 때인가? 정신을 바짝 차리고 있어도 삶이 유지될 수 있을까를 걱정해야 하는 중에. 그러므로 생생한 삶에는 지성이 함께 작동되어야 한다. 하인(생명)은 주인(지성)을 업고 다닐 수 있는 힘이 있지만 주인이 없으면 그는 방향을 가늠하지 못한다. "강남 스타일"은 이제껏 하인으로 간주되었던 생명에 중요한 의미와 가치가 담겨 있음을 자각하여 그것을 구가하고 있는 현상이다. 그러나 우리의 현재는 지나치게 합리화된 서구와는 달리 흥이 난다고 해서 고삐가 풀린 망아지처럼 제멋대로 뛰놀게 해서는 안 된다. 이 같은 사실은 서구의 역사에 있어서도 똑같이 적용되었던 진실이다.

어떻든 호머나 헤시오드는 다 같이 시의 발생에 관해서 영감의 이론을 받아들이고 있다. 그러나 그들 양측은 시의 기본 목적에 관해서는 서로 다른 견해를 보여주고 있다. 전자에 있어서 시는 그 음률이 지닌 매력 때문에 환기되는 즐거움(pleasure)이 목적이 되고 있었던 데 반해, 예언자의 전통을 따르는 헤시오드에 있어서 시는 시인을 통해 인간에게 신의 메시지를 가르치는 것(instruction)이 그 목적이 되고 있다. 오늘날과 같은 합리적 사고가 미숙했던 시기에 시가 진리로 간주되고 있었음은 있을 법한 일이며, 따라서 신화 시대의 교육은 주로 그러한 시들을 학습하는 일이 되고 있었다. 시는 이처럼 상이한 두 방식으로 발전되어왔다.

어떻든 인간에게 즐거움을 환기시켜 주건, 인간에게 가르침을 주건 이 같은 시의 발생에 대한 영감론의 전통은 BC 6세기경까지 아무런 이의 없이 지

속되어 왔다. 신화 시대를 벗어나고자 한 철학자들, 예컨대 탈레스나 피타고라스와 같은 자연철학의 주창자들이 나타날 때까지는 아무런 저항 없이 지속되어 왔다. 그러나 그들 자연철학자들이 등장하면서 시인과 시는 공격을 당하기 시작한다. 그들에 의하면 우주란 호머가 노래 부르듯 질투심과 복수심이 강한 신들의 자의적인 의지에 의해 지배되는 유희 공간이 아니라, 일정한 법칙에 따라 운행되는 정연한 질서의 체계이다. 그러므로 그들은 변덕스러운 힘들로 충만된 우주를 그려 보인 호머나 헤시오드를 공격하고 있다. 그들에게 있어서 호머나 헤시오드는 참된 지식을 제공하고 있는 사람이 아니라 즐거움을 위해 거짓을 말하는 영감 된 시인일 뿐이다. 이 같은 공격 때문에 시와 철학의 대립이라는 오랜 미학적 논쟁의 전통이 출발하게 된 것이다.

이처럼 시인이 올림푸스 산정에 거처하는 신과의 직접적인 소통을 할 수 있는 특수한 존재로서 예언자나 다름없는 현자라는 견해가 인정될 수 없을 때, 시와 철학 간의 싸움은 불가피할 수밖에 없다. 추후 플라톤에 의해 "시와 철학 간의 오랜 싸움"[04]이라고 적절히 표현된 바 있는 논쟁은 이 같은 철학적 배경 하에서 제기된 것이며, 여기서 플라톤은 처음으로 그것도 아주 명백하고 조리 있게 영감 된 "시는 허위요, 진리는 철학에"라는 판결을 내림으로써 시, 나아가 예술로부터 진리를 배제시켜 놓는 해묵은 미학적 논쟁을 출발시켜 놓은 인물이다. 이 같은 미학적 사고는 형태를 달리해가며 현재까지 이어지고 있는 중이다. 시를 읽거나 미술관을 찾거나 음악회를 가는 사람들 스스로 자문해 볼 일이다. 무엇을 위해 그곳을 드나드는가라고. 둘 중에 어느 쪽이냐라고.

04 Platon, *Republic*, 607 b.

2) 영감으로서의 시

이제껏 우리는 고대 그리스의 호머로부터 전승된 영감의 개념과 사례들을 검토해 보았다. 그렇다면 영감으로서의 시에 대한 플라톤 자신의 입장은 어떠한 것이었을까? 앞서 시사되었듯, 그는 영감으로서의 시와 그 발생에 대해 지극히 부정적인 입장에 서 있다. 이유는 간단하다. 시는 유해한 것이라는 그의 평가 때문이었다. 시에 대한 그 같은 평가는 시가 본질적으로 비이성적인 것이라는 설명 속에 함축되어 있다. 시인에게 어떻게 그처럼 훌륭한 시를 쓸 수 있었느냐는 질문을 하게 되면 그는 자기도 모르는 말을 지껄인다는 것이다. 플라톤에 의하면 시인이 삼각 의자에 자리를 잡을 때 그의 판단은 이미 그에게서 떠난 상태이며, "자기 모순"[05]을 저지르고 있는 사람이다. 따라서 시인으로 하여금 훌륭한 시를 쓰게 하는 것은 기술이 아니라, 자기가 하는 말이 무슨 뜻인지도 모르면서 거룩한 메시지를 전달하는 점쟁이나 예언자에게서 목격되는 영감에 비슷한 것이라 함을 플라톤은 누누이 반복하고 있다. 한마디로, 시는 인간에 의한 소산이 아니라는 것이다.

이처럼 시는 그 발생이 비인간적인 것으로 간주되었다. 여기서 우리는 플라톤이 살던 고대 그리스 시대의 "인간적"이라는 말의 의미를 이해할 필요가 있다. 그의 인식론에 의하면 인간에게는 그가 말하는 초월적인 "이념"을 직관하는 철학적 능력으로서 이성(Nous/Reason)이 가장 높은 단계에 있다. 그 아래의 능력으로서 그는 지성(dianoia/intellect)을 설정하고 있다. 그것은 수학과 과학과 같은 활동을 수행할 때 발휘되는 인간의 추론적 능력을 말한다. 그러나 이성으로 파악할 수밖에 없는 이념과 같은 초월적 존재가 실제로는 존재하지 않는다고 한다면 인간의 지적 사유는 지성 능력에 국한된다. 그러

05 Platon, *Laws*, 719 c.

한 "지성"이 오늘날엔 "이성"이라는 말로 대체되어 사용되고도 있다. 그러므로 철학적 입장에 따라 이성과 지성은 구분되는 두 능력이기도 하고, 동일한 능력을 뜻하는 두 말이기도 하다. 플라톤에게서는 가능하지 않던 "과학적 이성"이라는 말의 사용이 그러한 사정을 말해주고 있다. 어떻든, 플라톤은 이성 아래에 지성을, 지성 아래에 "신념"(pistis/belief)을 두고 있고, 신념 아래에는 오늘날 상상에 해당되는 "추측"(eikasia/conjecture)이라는 능력을 설정시켜 놓고 있다.06 그러나 영혼을 세 단계로 나누고 있는 그의 영혼론에서는 위의 4단계의 인식능력들 중 지적 능력인 이성과 지성만이 인간에게 고유한 "영혼"(psyche/anima/soul)으로 설정되고 있다.07 이 두 지적 영혼을 우리는 오늘날 "이성적" 혹은 "지성적"이라는 말로 이해하고 있는 중이다. 이처럼 플라톤은 위의 두 영혼만을 인간적인 것으로 간주하고 있다. 그러므로 그에게 있어서 "이성적" 혹은 "지성적"이라는 말은 곧 "인간적"이라는 말과 동의어가 되고 있다. 이러한 의미의 지적 능력이 중세의 "라치오"(ratio)이다. 그리고 그것은 그것이 지니고 있는 "멘스"(mens)라는 의미 때문에 서구의 근대철학은 그것을 "마음"(mind)으로 번역·수용하면서 그에 대해 다양한 이해를 도모해왔다. 그것이 서구 근·현대 철학의 인식론적 전통의 출발이다.

이러한 입장에서 시는 인간 고유의 지적 "마음"의 소산이 아니요, 이 "마음"을 "정신"이라는 말로 대체시킨다면 시인은 제 정신이 아닌(out of mind) 존재라고 된다. 플라톤이 시인을 제정신이 아니라고 했을 때 그것은 시가 이처럼 비지성적 소산이라는 의미에서였다. 제정신이 아닌 시인은 좋게 말해 신과 교감을 하는 매개자라는 의미가 부여되기도 하나, 인간의 입장에서 보

06 Platon, 『국가』, 6권 509–511 e; 박종현 옮김(서광사, 1997), p.441의 역주 88) 참조; D. Palmer, *Visions of human nature*(Mayfield Pub. Co, 2000), pp.29–30.
07 Platon, *phaidon*, 78 b–84 b; 박종현 옮김, 『에우티프론, 스크라테스, 크리톤, 파이돈』(서광사, 2003), pp.336–357 참조.

면 정신이 결여되어 격정이나 본능으로 충만한 자연의 상태에 있음을 뜻한다. 좋게 말해 자연 상태이지 그것은 동물이나 다름없다는 말이다. 격정은 눈을 멀게 하기 때문이다. 그럼에도 시는 사람을 잡아끄는 매력이 있다. 아테네의 젊은이가 시가 가져다주는 이 같은 매력에 함몰된다면 그것은 사회적으로 커다란 문제가 아닐 수 없다. 바로 이 점 때문에 시에 대한 플라톤의 평가는 긍정적이거나 호의적인 것이 아니었다. 그 이유는 시에 지적 자격을 부여할 수 없다는 인식론적 입장과 함께, 시가 이성에 의해 그들의 마음이 인도되어야 할 젊은이들에게 시적 열광(furor poeticus)을 촉발시켜 그들의 인격을 약화시키고, 인간이 지니고 있어야 할 도덕적이고 사회적인 경각심을 잠재운다고 생각했기 때문이다. 결과적으로, 그의 시론은 시인 추방론[08]으로 인도되고 만다. 그에게 있어서 시는 인식론적으로 진실한 것도 또한 도덕적으로 유익한 것도 아니었다.

이처럼 시인과 시를 부정적으로 간주하는 플라톤의 태도를 두고 그가 시의 창조와 그 경험에 너무나 천박한 이해를 하고 있다고 비난해서는 안 된다. 오히려 그 반대가 되어야 한다. 그가 시의 창조를 뮤즈에 결부시키고자 했던 것은 시인에게는 지성으로는 설명할 수 없는 "무엇인가 특별한 것"이 있다는 사실과 시가 지닌 불가항력적인 매력을 너무도 잘 알고 있었기 때문이었다. 말하자면, 그는 시의 본질을 꿰뚫고 있었던 사람이었다. 그럼에도 시에 대한 부정적 시각을 피력하게 된 것은 시의 본질이 그렇다고 해서 그러한 시가 반드시 찬미되어야 한다는 법은 없다는 판단에서였다. 그에 의하면 영감으로서의 시에 대한 찬미 여부는 그 시대의 사회적인 요구에 의해 결정되어야 하는 것이었다. 우리가 "강남 스타일"의 현상을 미학적으로 주

08 Platon, *Republic*, 605 a.

목해야 함은 이런 점 때문이다. 요컨대, 그 같은 예술은 지성의 지배 때문에 생생한 삶이 증류해버린 서구인들에게는 절박한 요구일 수도 있다. 그러나 현재의 그들에게 아쉽게 여겨지는 것이 우리의 취미생활의 기준으로 수용될 수는 없지 않은가?

3) 영감과 낭만주의

흥미로운 사실은 플라톤이 비난하게 된 그러한 시인과 시를 19세기의 낭만주의자들은 그들이 맞이하는 새로운 시대의 사회적 요구 때문에 오히려 찬미하고 있는 대조적인 태도를 보여주고 있다는 점이다. 이러한 점에서 그의 시적 영감론은 오랜 세월을 거친 후 19세기 낭만주의에 이르러 "상상"과 "무의식"과 같은 개념과 관련되면서 현대적 형태로 부활되고 있다. 다시 말해, 시적 창조의 주재자는 뮤즈라는 신적 존재가 아니라 그러한 창조의 힘이 인간이 지닌 상상적인 힘이나 무의식인 것으로 이해되고, 나아가 자연적인 힘으로까지 확대 해석되면서 고대의 영감론은 낭만주의 시기를 통해 새로운 의상을 걸치고 부활하고 있다. 그러므로 낭만주의 운동은 고대의 영감론을 인간화시키거나, 자연화시켜 가면서 현대적인 요구에 맞춰 발전된 예술상의 경향이라고 해석할 수 있다. 우리는 3장에서 그러한 경향이 대두하게 된 역사적 여러 요인들을 자세히 고찰해 볼 것이다.

3. 모방으로서의 회화 · 조각

1) 테크네

우리는 이제까지 코레이아를 원형으로 하고 있는 시 · 음악 · 춤에 대해 알

아보았다. 이 같은 검토는 고대 그리스인들이 시·음악·춤을 회화·조각·건축에 대비시켜, 두 그룹을 전혀 별개의 인간 활동으로 이해하고 있었다는 사실을 강조하기 위해서였다. 그렇다면 회화와 같은 "조형적"인 예술들은 어떻게 이해되고 있었을까? 회화와 조각의 발생은 영감과는 전혀 다른 고대 그리스의 "테크네"라는 말에 관련되어 이해되고 있었다. 그렇다면 테크네는 어떠한 의미를 지닌 개념인가? 정말이지 그것은 사상사의 다른 개념이나 마찬가지로 서구의 역사 속에서 긴 여정을 거치며 오늘에 이르고 있는 개념이다. 이 "테크네"가 라틴어의 "아르스"(ars)이고, "아르스"가 다시 영어의 "아트"(art)가 되어 오늘에 이르고 있음을 알면 짐작할 수 있다. 기본적으로 그것은 오늘날 "기술"로 이해되고 있는 말이었다. 우리는 그러한 "아트"를 "파인 아트", 곧 "예술"로 알고 있지만 그 어원인 고대 그리스의 "테크네"는 오늘날 "예술"인 "파인 아트"만이 아니라 예술과 구분되고 있는 "공예"(craft)에도 적용되는 말이었으며, "테크닉"의 어원이기도 하지만, 그렇다고 그것이 오늘날 쟁이의 기술이라는 좁은 의미만을 지닌 말도 아니었다. 또한 그것은 오늘날 과학의 일부로 분류되고 있는 농업술과 의술도 포함하고 있는 말이기도 했다.[09] 그렇다면 그것의 본래 의미는 무엇이었는가?

첫째, "테크네"는 뮤즈 여신과 신과 같은 존재와는 무관한 인간의 활동에 적용되고 있는 말이다. 그러므로 "테크네"는 예컨대 신에 의한 영감된 시인이라는 말의 이원인 "엔투시아스모스"와 엄격하게 구별되고 있다. 둘째, "테크네"는 자연의 소산에도 적용되는 말이 아니다. 나무가 자라고 꽃이 피는 것은 자연의 힘이지만 그들 나무나 꽃을 그린 그림은 자연의 소산이 아니라

09 Cf. John Wild, "Plato's theory of technē," *Philosophy and phenomenological Research*, Vol.1 (1941); M. Barasch, Theories of art (New York Univ. Press, 1985), pp.2–3.

테크네에 의한 인간 제작(making)의 소산이다.[10] 셋째, 그러한 제작은 지식을 추구하는 이론적 활동도 아니요, 행복을 추구하는 실천적 지혜도 아니다. 그것은 없던 것을 무엇으로 만들어 놓는 활동이다. 넷째, 그러한 인간의 활동이기에 그것은 그것이 "인간적"인 활동인 한 일종의 지적 능력에 의해 인도되어야 한다. 이처럼 무엇을 제작할 때 발휘되는 이 지적 능력을 가리키는 말이 "테크네"이다. 다섯째로, 테크네가 인간적인 일종의 지적 능력이라고 한다면 그것은 일정한 규칙들에 따라 의식적으로 인도되어야 한다. 요컨대, "테크네"는 영감이 아닌 인간의 활동이지만 일상의 기계적 수공이나 자연적인 본능에 의한 것이 아닌, 일단의 규칙 체계를 준수해가며 수행되는 일종의 지적 제작능력을 지시하는 말이었다. 따라서 어떤 것을 만드는 일을 "제작"이라고 부를 수 있기 위해서 그것은 반드시 규칙에 기초하고 있어야 한다. 고대 그리스인들에게 있어서 음악과 시의 여신은 있어도 회화나 조각의 여신이 따로 없는 것은 이 때문이다. 따라서 그들에게 있어서 6살 때 작곡을 했다는 모차르트 같은 화가란 상정될 수 없는 일이다. 회화는 뮤즈에 의한 영감의 소산이 아닌 테크네의 소산이었기 때문이다.

2) 모방으로서의 회화와 사실주의

플라톤에 의하면 화가나 조각가는 이러한 테크네에 의해 제작활동을 하는 사람이다. 그에 의하면 회화나 조각은 기술에 의한 제작이기는 하되 모방(mimesis/imitation)이라는 제작기술이다. 그가 회화를 이처럼 모방의 개념으로 규정하고 있는 것은 그의 형이상학적 입장 때문이다. 그의 형이상학의 특징은 이원적 구조라는 점에 있다. 즉, 세계를 현상적 세계와 초월적 세계

10 Cf. W. Tatarkiewicz, *History of aesthetics* (Mouton, 1970) Vol. I, p.139.

로 나누고 있는 입장을 말함이다. 그에 의하면 우리가 사는 중에 보고 듣고 만질 수 있는 이 세계의 모든 것들 이외에 그들을 그들이게 하는 원인에 해당되는 어떤 초월적 존재가 그들의 원형으로 자리 잡고 있다. 이 원형에 해당되는 존재가 그가 말하는 "이념"(Idea)이다.

　이러한 플라톤의 형이상학적 위계 속에서 우리가 속해 있는 이 현상계는 초월적 이념의 "그림자"에 지나지 않는다. 그림자라는 말이 암시하듯 그림자 속에 정신이 들어 있을 수 없듯 현상계에는 이념성이 없다. 다시 말해, 이념과 현상계 간에는 연속성이 없다. 그렇지만 현상계는 이념을 원형으로 하여 생긴 것이기 때문에 그것을 사모(eros/love)하고 동경하면서 그것을 "모방"하고 있다고 플라톤은 말한다. 그에게 있어서 이념이란 현상계의 모든 것이 그로부터 유래하는 영원하며 완전한 원형, 그가 말하는 형상(Form)이다. 예를 들어 설명해보자. 이 세계에는 수없이 많은 삼각형들이 있다. 우리 주변의 여러 삼각형들이 개체들이라면 이념으로서의 "삼각형성"이 있다는 것이다. 그것은 각종 삼각형들을 낳는 원인으로서의 삼각형의 공식에 해당되는 삼각형성이라고 말할 수 있다. 그러한 공식에 해당되는 삼각형성이 어찌 있을 수 있느냐 하는 의문이 제기되겠지만 플라톤은 그러한 삼각형성이 이념으로 실재한다고 생각했다. 그러한 의미에서 현상계에 존재하는 개체들은 그러한 형상으로서의 원형의 그림자일 뿐이다. 따라서 현상계는 그것이 아무리 원형을 동경하여 그것을 닮고자 한들 원형과 달리 일회적이며 가변적이어서 모두가 원형의 본질을 결핍하고 있는 불완전한 개체들이다. 그러므로 플라톤에 있어서 우리 인간을 비롯한 현상계의 모든 개체들은 형이상학적인 세계에 존재하는 원형을 닮은 그것의 이미지에 지나지 않는다. 달리 말해, 현상계는 그가 말하는 이념의 모방이라는 것이다. 그는 미에 대해서도 이와 똑같은 방식으로 설명하고 있다. 즉 그는 이념으로서의 "미 자체"와

이 세상의 "아름다운 사물들"을 구별하고 있다. 이에 관해서는 여기서 긴 설명을 할 수가 없다. 다만, 그의 형이상학 때문에 그에게 있어서 현상계의 아름다운 사물들은 미의 이념을 분유하고 있어서가 아니라 완전한 비례라는 형식적 성질을 지니고 있기 때문에 아름다운 것이 되고 있다는 사실을 언급하는 것으로 족할 수밖에 없다. 그것이 서구 미학사를 통해 그토록 강조되어 왔던 형식미의 출발이다.

그렇다면 이 같은 이원론적인 형이상학의 구조, 곧 존재들의 위계질서 속에서 회화나 조각은 어떠한 대상으로 분류되고 있었을까? 그들은 실물을 제작하는 건축과는 달리 현상계에 존재하는 실물들을 모방하는 기술이다. 바로 이 점에서 고대 그리스 시대에 있어서 건축은 실물의 제작이요, 회화나 조각은 그 건물의 모방이라는 점에서 동일한 활동이 아니었다. 따라서 르네상스 이전까지 서구인들은 회화·조각·건축을 아우르는 체제를 가질 수가 없었다. 요컨대, 회화는 원형인 이념으로부터 두 단계나 떨어진 이중의 모방이 되고 있다. 그런 중에 회화나 조각은 가능한 한 실물의 정확한 "이미지"(eikon)를 제작하는 것 이외, 왜곡을 사용한 모방 즉 "환상"(phantasma)을 제작한 것이라고 해서 플라톤은 그들에 대해 철저히 부정적인 입장을 취하고 있다.

에이콘, 곧 이미지의 사례로서는 BC 5세기경의 파라시우스가 그린 땀을 흘리고 있는 병사의 모습, 포도를 그린 그림을 참새가 실물로 착각할 정도로 그려낸 제욱시스, BC 4세기경 실제의 말이 속아 넘어갈 정도로 그려낸 아펠레스의 말 그림 등 수없이 많은 일화가 기록으로 남아 있다.[11] 판타스마의 사례로는 피디아스가 제작한 아테나 여신상을 들 수 있다. 이 여신상을 제작할 때 아주 높은 곳에 위치한 것을 밑에서 바라보면 실제 크기보다 작

11 H. Osborne, *Aesthetics and art-theory* (Longman, 1968), pp.33 이하; E. Panofsky, 『파노프스키의 이데아』, 마순자 옮김(예경, 2005), p.14 참조.

게 보인다는 점을 염두에 두고 피디아스는 여신상의 두상을 실제보다 크게 제작함으로써 경쟁자였던 알카메네스에게 승리했다는 기록이 전해지고 있다. 그러나 플라톤은 이 작품을 사이비 조각의 전형으로 여겼는데, 왜냐하면 그는 피디아스가 작품을 아름답게 보이기 위해 실제의 치수가 아닌 비례에 따라 원근법을 왜곡했다고 생각했기 때문이다.[12] 왜곡의 기법으로 제작된 판타스마는 진짜처럼 보이도록 만들어진 가짜이다. 이러한 시각에서 생각해 볼 때 은진의 "미륵불"은 머리와 갓 부분이 지나치게 크고, 광화문 네거리의 이순신 동상은 멀리서 바라볼 때를 염두에 두고 두상을 좀 더 크게 했으면 어땠을까 하는 생각이 든다. 어떻든, 적합한 효과를 위해 고대 그리스인들은 원근법을 이용했다. 이 같은 왜곡의 기법은 비단 조각에서만 발휘된 것은 아니다. 그것은 건축에서도 발휘되고 있는 기술이었다.

이 같은 사실 때문에 플라톤에 있어서 회화나 조각은 형이상학적 자격을 결핍하고 있는 대상들로서 간주되었다. 형이상학적 자격을 결핍하고 있다는 것은 존재론적으로 그것이 이념으로부터 가장 멀리 떨어진 그와 아무런 관계가 없는 대상임을 뜻한다. 그래서 크로톤 시에서 가장 아름다운 처녀 다섯 명을 골라 그들의 아름다운 부위를 선택해서 제작된 제욱시스의 헬렌상(혹은 비너스상)마저도 그는 여러 가지 아름다운 대상들 중 한 사례로서 열거하지 않고 있다.

여기서 우리는 다음과 같은 사실을 주목할 필요가 있다. 고대 그리스인은 실물처럼 그대로 그려낸 제욱시스의 참새 그림과 완전한 비례를 갖춘 비너스 여신상 모두에 대해 똑같이 "모방"이라는 개념을 적용하고 있다는 점이다. 위의 두 "모방"은 모두 르네상스 미술로 그대로 이어지고 있다. 정확한 모방은

12 Platon, 「소피스트」, 235 e – 236 a; E. Panofsky, 위의 책, p.5.

사실주의로 이어져 오늘에 이르고 있고, 완전한 비례를 갖춘 여신의 제작은 미의 이념과 결부되면서 르네상스 이후 고전주의 미술의 특징인 이상주의로 발전되어 왔다. 사실주의가 사물에 대한 객관적 태도의 기초 위에서 수행되는 미술이라고 한다면, 세계에 대해 그 같은 태도를 취해 수행되는 인간의 전형적인 활동이 과학이다. 그러므로 "모방 – 사실주의"는 기본적으로 과학적인 정신과 평행되어온 서구 예술의 근간이 되는 축들 중의 하나이다. 그러한 사실주의 기초 위에서 보다 완전한 사실을 성취하고자 했던 기획이 르네상스의 이상주의이다.

이러한 사실에 대비시켜 반성해야 할 점이 있다. 우리에게도 황룡사 벽에 그려졌다는 솔거(率居)의 「노송도」에 관한 일화가 남아 있다. 그러나 그 후로는 더 이상의 언급을 찾아볼 수 없다. 그림은 불타 사라졌지만 이에 관한 기록은 어디엔가 있지 않겠는가? 그러므로 우리는 문헌의 발굴을 통해 그 그림의 정신적 전제가 무엇이었는가를 밝혀야 할 과제를 안고 있는 중이다. 그 그림의 정신적 전제가 서구적 의미에서의 사실주의인가를 묻기 위해서이다. 이 같은 물음은 대상을 실물답게 그려내는 기술적 역량이 있었다는 사실과 그렇다고 그것이 서구적 사실주의 정신에 기초하고 있는 것이었는가를 반성케 해줄 것이다. 한국미술에 대한 개념사적 연구가 절실한 것은 바로 이 때문이다.

3) 화가·조각가의 사회적 지위

위에서 언급되었듯, 회화나 조각은 플라톤이 말하는 이념으로부터 두 단계나 떨어진 2중의 모방이었다. 따라서 그것은 이념과 가장 멀리 떨어져 있는 것으로서 형이상학적으로 무의미한 것이었다. 달리 말해, 회화나 조각은 일종의 지적 능력에 의해 수행되는 활동이기는 하나 과학적 활동을 수행하

는 데 요구되는 지성에 의한 것은 아니며, "이성적"으로 직관하는 활동은 더 더욱 아니었다. 그 같은 사정은 화가나 조각가의 사회적 지위와 직결되고 있다.[13] 고대 그리스 시대의 귀족주의와 신체를 천시하는 철학적 입장 때문에 화가나 조각가는 노동자 계층의 신체적 기술자인 직인 혹은 공인의 신분 이상이 아니었다. 화가나 조각가는 이론적인 활동을 하는 사람이 아니라 고작 손으로 무엇을 만들어내는 숙련된 직인에 지나지 않았다. 그러므로 크세노폰(BC 430?-355?)은 조각가인 파라시우스나 화가인 클레이토를 갑옷을 제작하는 유능한 대장장이와 동급으로 간주해 놓고 있다.[14] 또한 플라톤은 아테나 여신의 도움을 받아 트로이 목마를 제작한 조각가인 에피오스를 뜨개질이나 바느질하는 직인에 지나지 않는 사람으로 분류해 놓고 있다.[15] 그 후 헬레니즘 시기에 이르러 회화나 조각에 대한 사고나 평가가 많이 달라지기는 했지만 1세기 초의 세네카(BC 3-AD 65)에 있어서도 그들에 대한 평가는 여전히 부정적이었다.

우리들은 신의 형상을 존중하여 그에게 제물을 바치기는 하지만 그들을 제작한 조각가들을 경멸하고 있다.[16]

화가나 조각가들에 대한 이 같은 사회적 천시의 태도는 세네카의 동시대인이었던 플루타르크(46?-120)에게서도 비슷하게 나타나고 있다.

13 H. Osborne, 앞의 책, 제1장, AppendixI; M. Barasch, 앞의 책, Chap. 1. iv, pp.22-24; 이재희·이미혜, 『예술의 역사』(경성대학교 출판부, 2004) 참조.

14 Xenophon, *Memorabia* III. 10 (M. Barasch, 위의 책, p.21 참조).

15 Platon, 『국가』, 620 c; 박종현 옮김, p.665.

16 H. Osborne, 앞의 책, p.20에서 재인용; Seneca, *Epistolae Morales*, 88.18에서는 다음과 같은 기록도 눈에 띈다. "나는 조각이나 대리석 석공이나 그 밖의 사치의 시녀들과 마찬가지로 화가를 자유로운 교양의 성역에 들여놓기를 완강히 거부한다." W. Tatarkiewicz, *History of aesthetics*,I, p.200.

올림피아 신전에 세워진 제우스 신상이나 아르고스의 헤라상을 바라다보는 젊은이들은 많지만 [그렇다고] 어느 누구도 피디아스나 폴리클레이투스가 되기를 원하는 사람은 없다.[17]

이 같은 사정은 2세기경의 루시안에게 있어서 역시 다름이 없다.

조각가라는 직업이 가져다주는 것은 … 당신의 손을 가지고 일을 하는 노동자 이상이 아니다. … 당신은 분명 피디아스나 폴리클레이투스가 될 수도 있고 훌륭한 작품들을 만들어 낼 수 있다. 그러나 당신의 "아트"[기술]가 일반적으로 전달된다 한들 어느 민감한 관람자라 할지라도 스스로 당신과 같은 사람이 되고자 하는 사람은 없을 것이다. 당신이 [발휘한] 특이한 점이 무엇이 됐건 당신은 언제나 당신의 손을 가지고 밥벌이는 하는 일상적인 직인의 서열을 벗어나지 못할 것이다.[18]

그런 만큼 플라톤의 비난을 벗어나 "미"를 모방하는 "기술"이라는 의미의 "미술"이라는 말과 그 체제가 성립되기 위해서라면 화가나 조각가들은 플라톤이 내린 부정적인 평가로부터 벗어나지 않으면 안 된다. 그림이나 조각과 같은 작품은 이념으로부터 두 단계나 멀리 떨어진 이미지, 눈을 뜨고 있는 사람을 위해 "사람이 만든 꿈"(man-made dream for waking eyes), 즉 우리의 눈을 기만하는 일종의 "모방의 족속"[19]들에 의한 대상이 아니라, 그들의 모방 역시 이념이라는 고차적 실재에 관여하고 있고, 그러므로 이론적 활동이라

17 Plutarch, *Vitae parallelae Pericles*, 153 a; H. Osborne, 앞의 책, p.20과 W. Tatarkiewicz, 앞의 책, I, p.300 (여기에서는 「Zeus of Olympia」가 「Zeus at Pisa」로 기록되어 있음)에서 재인용.

18 Lucian, *Somnium*, 9 (M. Barasch, 앞의 책, p.24에서 재인용).

19 Platon, 「티마이오스」, 19 d, "a tribe of imitators"; 박종현 옮김, p.56.

는 식의 논의가 뒤따르지 않으면 안 된다. 그러나 회화나 조각이 이처럼 이념에 관여하고 있는 활동이라는 주장을 펴기 위해서라면 플라톤의 이념이 심리적인 것으로까지는 아니라 하더라도 어떻든 인간의 마음과 관계가 있는 것이라는 식으로 전의되는 과정이 선행되지 않으면 안 된다. 그렇게 될 때 이념이라 할 것이 인간으로서의 화가의 마음에 떠오를 수 있는 것이라는 근거가 제공될 수 있기 때문이다. 그렇게 되려면 로마 시대의 철학자인 세네카나 키케로를 경유하여 부활한 르네상스의 인간관, 곧 휴머니즘의 사고가 찾아와야 한다.

4. 르네상스 휴머니즘과 인문학의 성립

1) 휴머니즘 프로그램으로서의 인문학(studia humanitatis)

그렇다면 르네상스에 그 기원을 두고 있는 휴머니즘이란 무엇인가? 이에 대한 이해를 도모하기 위해 우리는 그 이전 중세의 사상에 대해 간단히 알아볼 필요가 있다. 중세인들은 기독교의 입장에서 인간과 세계를 이해했다. 그들의 입장에서 볼 때 세계는 전지전능한 신이 자신의 목적을 달성하기 위해 만들어 낸 창조물이다. 그러므로 인간을 포함한 세계의 온갖 사물에는 신성한 의도가 들어 있다. 그러므로 인간을 포함한 이 세계를 이해하는 데 있어서 신의 의도에 대한 이해 없이는 세계를 올바로 이해할 수 없다.

그렇다면 인간이 어떻게 신의 의도를 파악할 수 있을까? 직접적으로는 불가능한 일이다. 가능한 길은 신의 말씀인 성경에 의지해 신이 이 세계를 창조했을 때의 신의 의도를 파악하는 길뿐이다. 이 같은 사고를 이론적으로 교묘하게 정당화해 놓고 있는 것이 중세의 기독교 신학이다. 이 같은 신학

적 설명에 의하면 자연은 자연대로 관찰될 수가 없다. 자연은 인간이 신에 이르는 단순한 한 여정에 불과한 것일 뿐이다. 그래서 자연에 대한 과학자의 연구는 신의 목적을 거스른다는 의미에서 기피되었고, 심지어 사악한 것으로까지 간주되었다.[20] 그러나 15세기에 접어들면서 르네상스인들은 인간이나 자연을 있는 그대로 관찰하고 파악하고자 하는 의식을 갖기 시작했다. 이제 인간은 자신의 모습을 자각하기 시작한 것이다. 이 같은 새로운 경향이 휴머니즘의 출발이다.

우리가 흔히 르네상스 시대의 "휴머니즘"이라는 말을 하지만, 사실상 "휴머니즘"이라는 말은 19세기 초 독일의 고전학자인 F. J. 니트함머가 사용한 "후마니스무스"(Humanismus)의 영역이다. 이 말은 현실적이고 과학적인 훈련이 점증적으로 요구되는 19세기 당시의 교육 풍토를 못마땅하게 생각한 끝에 대학에서 그리스와 라틴 고전에 대한 교육을 강조하자는 취지로 채용된 말이다.[21] 고대 문헌에 대한 교육을 강조했다는 점에서 그가 세례한 "후마니스무스"는 르네상스 시대의 휴머니즘 정신과 통하고 있다. 그러나 막상 르네상스 시대에는 "휴머니즘"이란 말이 없었다. 대신 "휴머니즘"의 어원인 "후마니타스"(humanitas/humanity)라는 말이 있었다. 르네상스인들에게 있어서 그 말은 신성(divinitas)으로서의 인간으로부터 끌어내려진 세속적 인간(성)을 뜻하기 위해 고안된 말이다. 그리고 그들은 이러한 인간성을 계발시키고 교육시키기 위해 새롭고 야심찬 교과로서 "스투디아 후마니타티스"(studia humanitatis/study of humanity)라는 교육 프로그램을 개발했다. 그것은 고대의 문헌 — 그것이 역사이든 문학이든 철학이든 — 에 대한 연구를 강조하고 발전시키고자 기획된 것이다. 그것이 오늘날 우리가 알고 있는 "인문

20 M. Kline, 『수학, 문명을 지배하다』(경문사, 2005), p.133.
21 P. O. Kristeller, *Renaissance thought* (Torch Books, 1961), p.9.

학"[22](humanities/human sciences)이라고 부르는, 엄격히 말하면 "인간학"이라고 해야 할 학명의 유래이다. 당시의 사람들은 이 인문학을 가르치는 사람을 "후마니스타"라고 불렀고, 그것이 오늘날 "휴머니스트"라는 말의 출발이다. 르네상스 시대를 통해 형성된 이 같은 인문학의 전통은 고대 그리스에서 유래한 것이고, 그것을 르네상스에 전수시켜 준 것은 앞서 언급한 키케로와 같은 로마의 철학자들이었다.

BC 145년 그리스가 멸망한 이후 로마인들은 그리스가 이룩한 문명과 문화와의 차이를 인식한 끝에 그들의 삶과 사고를 존중하여 그것을 열렬히 수용코자 했다. 키케로(BC 106-43)와 같은 당시의 지식인들은 그러한 고대 그리스 문화의 토대가 그리스인들의 인간관으로부터 자라난 것임을 알았고, 그래서 그들은 그런 인간관을 위한 교육의 모델을 고대 그리스의 "파이데이아"에서 찾았다.

2) 파이데이아(paideia)의 체제

"파이데이아"는 "사람을 가꾼다"는 의미의 고대 그리스 말이다. 그것의 라틴어가 "에두카티오"(educatio)이고, 그로부터 서구인은 "교육"이라는 말을 갖게 된 것이다. 애초 그것은 철없이 뛰노는 소년(pais)의 유희(paidia)를 이끌어 인도한다는 의미에서 교육을 뜻하는 말이었다. 이러한 점에서 "파이데이아"는 밭을 "가꾼다" 혹은 "경작한다"(cultura/cultivate)와 비슷한 의미를 담고 있었으며, 실제로 그러한 의미로 사용되기도 했다. 그 말로부터 서구인들은 인간(성)의 함양 또는 도야라는 의미의 "문화"(culture)라는 말을 갖게 되었고, 그

22 조동일 교수는 서양의 "humanities"가 "人文學"으로 번역될 때, 그 역어가 우리의 전통적 학문 분류에서 말하는 "人文學問"으로서의 "인문학"의 개념과 동일한 것인지를 묻고 있다. 조동일, "인문학문의 유래와 위치 재검토", 『인문학의 사명』, pp.209-227 참조.

래서 우리는 문화인 혹은 동일한 의미의 "교양인"이라는 말을 갖고 있다.

고대 그리스인들에게 있어서 그러한 교양인을 양성하기 위한 교육의 첫 단계가 시가(mousikē)와 체육(gymnastikē)이었다. 플라톤은 이 두 과목의 우선 순위를 정해서 처음에는 시가에 대한 교육을 받아야 하고, 다음으로 체육이어야 함을 제시하고 있다.[23] 이 두 가지 교육은 영혼과 몸을 위한 교육으로 제시되고 있다. 플라톤에게 있어서 위의 두 과목인 시가와 체육은 강제성을 띤 신체적인 노동과는 달리 "자유로운"(eleutherios/liber) 사람이라면 모두가 배워야 할 "예비 교육"(pro-paideia)의 첫 단계로 설정되고 있다.[24] 이 과정이 끝난 후, 스무 살이 되기 전 2-3년 동안은 군복무를 해야 한다. 그 다음 단계의 예비 교육의 교과들로서 플라톤은 대수와 기하학, 천문학과 화성학(harmonics)이라 할 수 있는 음악론을 들고 있다. 그가 음악론을 들고 있는 것은 흥미로운 일이나 피타고라스로까지 소급되는 음악론을 여기서는 길게 논할 수는 없다. 다만, 음악론은 오늘날처럼 예술론의 일환이라는 의미로서가 아니라 피타고라스 학파의 영향을 받은 천문학의 연장으로서의 천체의 음악에 관한 이론임을 말하는 것으로 줄일 수밖에 없다.[25] 그러므로 대수와 기하학, 천문학과 음악론의 4과목은 오늘날의 입장에서 말하면 자연과학으로 분류할 수 있는 것들이다. 고대 그리스의 젊은이들은 이 4과목들을 스무 살 이후 10년간 배워야 한다.

이러한 예비 교육의 과정을 거친 후 서른 살부터 5년간 배워야 하는 제일 중요한 과목이 있다. 그것이 논리학을 뜻하는 변증론이다. 그것은 그 이전의 학문들에서 나온 여러 가지 발견들을 검토하고, 그들 전문화된 학문의

23 Platon, 『국가』, 376 d, 403 c.d; 박종현 옮김, pp.165, 225.
24 위의 책, 536 c; 박종현 옮김, 위의 책, p.494; 이 부분에 관련시켜 p.495의 역주 74), 75)도 함께 참조하기 바람.
25 M. Kline, 『수학의 확실성』(민음사, 1984), p.23.

한계를 극복하여 학생들로 하여금 제일 원리를 추론케 하는 철학의 단계이다.[26] 이것을 배우는 기간이 최소한 5년이다. 이와 같은 교과들의 체제가 고대 그리스인들이 말하는 "자유로운 교육", 곧 파이데이아이고, 자유인이라면 그들이 배워야 할 "아르스"라는 점에서 로마 시대에 이르러 "자유 교과"(artes liberales), 곧 "리버럴 아트"라는 새로운 말과 체제가 성립되었다.

3) 리버럴 아트의 체제와 미술

리버럴 아트는 고대 그리스의 파이데이아의 교과목들을 3과(trivium : 문법·수사·논리학)와 4과(quadrivium : 대수·기하·천문학·음악론)로 분리하여 7자를 선호했던 중세시대를 통해 7가지 과목들로 구성된 교과 체제를 말한다. 오늘날의 입장에서 보면 그것은 인문학과 자연과학으로 구성된 체제라고 할 수 있다.

그들 중 인문학을 구성하고 있는 3과를 생각해보자. 문법은 글쓰기에 관한 것이요, 수사학은 말하기에 관한 것이요, 논리학은 사유하기에 관한 것이다. 무엇을 사유하고 사유한 것을 쓰고 말하기 위해서는 위대한 선인들의 글을 우선 읽는 일이 요구된다. 그래서 인문학에서는 언어 습득이 기초이다. 인문학이 어(語)·문(文)·사(史)·철(哲)로 구성된 것은 이 같은 배경 하에서 형성된 것이다. 자연과학에 대한 교육 외에, 어·문·사·철의 교육을 통한 이러한 "밭 갈기"가 교양인 혹은 문화인의 양성을 위한 서구의 교육 전통이었다. 그것은 서구 2000여 년의 역사를 통해 언제고 한 번도 단절된 적이 없는 교육 프로그램이었다. 우리가 그들을 깔볼 수가 없는 이유가 여기에 있다. 그러나 20세기에 들어 불어닥친 과학에 대한 찬양 때문에 인문학

26 Platon, *Republic*, 525 a–530 d; 박종현 옮김, 「국가」, pp.467–482.

이 경시되어 왔고, 그 여파로 우리의 현재 역시 인문대학이 위기를 맞고 있는 중이다. 결과는 인간성의 상실이요, 인간 교육의 현장인 공교육의 붕괴이다. 때문에 반성이 일고 있는 중에 우리 역시 현재 야단법석을 떨고 있는 중이 아닌가? 그래서 관광 안내나 다름없는 "길 위의 인문학"마저 우리의 시선을 끌고 있는 중이 아닌가?

어떻든, 이 같은 7 리버럴 아트에 대해 로마인들은 직인의 기술(artes mechanicae)을 대비시키면서 그것을 천박한 것으로 격하시켜 놓고 있다. 그것 역시 사(士)·농(農)·공(工)·상(商)을 엄격히 구분했던 우리 역사 속에서의 신분제도와 다름이 없는 것 같다. 이것은 신체를 경시한 고대 그리스 철학과 자유인과 천민을 구분했던 귀족주의로부터 계승된 전통이지만 현재로서는 너무 오랜 일이라 그 최초의 구분자가 누구인지를 밝히기란 어려운 일이다. 다만 그 구분을 수용해서 발전시킨 후대 사상가들의 이름만을 알고 있을 뿐이다. 그들 중의 하나가 갈렌(AD 129-?199)이다. 물론 키케로도 이러한 분류를 언급하고 있지만 이러한 구분을 하고 있는 갈렌의 텍스트는 거의 완벽하여 이 분류가 거론될 때마다 자주 인용되고 있다. 그리하여 W. 타타르키비츠는 이것을 "갈렌의 분류법"이라고 명명하고 있다.[27] 추후 로마에 이주해 살고 있던 그리스인들은 이 리버럴 아트에 "엔키클리오스"(enkyklios/encyclic arts)라는 명칭을 부여해 놓기도 했다.[28] 그것은 리버럴 아트가 국한된 사람들을 교육시키는 것이라는 의미에서 붙여진 말이다. 이 "엔서클"이 오늘날 "백과사전"이라고 불리는 "엔사이클로페디아"(encyclopedia)의 어원이다. 이러한 7 리버럴 아트의 체제에 대비시켜 성 빅토르 휴고(1096-1141)는

27 W. Tatarkiewicz, "The classification of arts in antiquity," Journal of the History of Ideas, Vol. 24, p.233.
28 Seneca, *Epistolae morales*, 88. 21 (W. Tatarkiewicz, *History of aesthetics* I, p.198에서 인용).

"천박한" 7 미케니컬 아트[29]를 설정시켜놓고 있다. 요컨대, 중세인들은 7 리버럴 아트에 대해 7 미케니컬 아트를 대비시켜 놓는 데로 발전하고 있다. 그것은 진리를 추구하기 위해 자유인들이 배워야 할 예비적인 이론 교육인 리버럴 아트와는 달리 신체적 노동을 통해 수행되는 기술의 체제를 뜻하기 위해 붙여진 이름이다. 우리의 시각에서 보자면 리버럴 아트, 그중에서도 인문학에 해당되는 과목들은 선비가 배워야 하는 과목들이었던 셈이다.

르네상스 시대에 이르러서는 이 리버럴 아트의 체제에 보완과 수정이 가해지게 된다. 르네상스인들은 위의 3과에 중요한 것으로 포함되어 있었던 논리학을 빼놓은 입장에서, 문법과 수사에 이어 역사·그리스어·도덕철학, 마지막으로 시를 중요한 것으로 추가시켜 놓고 있다. 이것이 앞서 언급한 스투디아 후마니타티스, 곧 인문학의 체제이다. 시가 아리스토텔레스에 의해 철학적 자격을 획득했다 하더라도 그것이 "리버럴 아트" 체제의 일부라 할 수 있는 스투디아 후마니타티스로 편입되었던 것은 이 경우가 처음이다.

이러한 긴 고찰을 통해 필자가 알아보고자 했던 것은 회화나 조각 나아가 건축, 즉 우리가 오늘날 "미술"이라고 부르는 인간의 활동은 그 어느 체제에도 포함되지 않고 있다는 점이다. 그들은 고대 그리스 시대의 "프로 파이데이아"의 교과목에 있어서나, 중세시대의 "리버럴 아트"의 체제에 있어서나, 시가 포함되고 있었던 르네상스 시대의 "스투디아 후마니타티스"의 체제에 있어서나 그 어디에도 속해 본 적이 없다. 물론 경우에 따라 회화를 리버럴 아트에 포함시켜도 좋다고 한 사람이 있기는 하나,[30] 갈렌 같은 사람은 회화나 조각을 어디에 속하는 것으로 해야 할지를 주저한 끝에 "원한다면 그

29 직조·병기·항해·농업·수렵·의료·연극; P. O. Kristeller, "The modern system of the arts," *Journal of the History of Ideas*, vol.1, p.119.

30 Varro나 Vitruvius는 건축을, The elder Pliny는 회화를 리버럴 아트에 포함시켜도 좋다는 견해를 피력해 놓고도 있다.

들을 리버럴 아트로 고려할 수도 있다"라고 쓰고 있을 정도이다. 이처럼 전통적으로 회화나 조각은 자유인이 구비해야 할 지적 자격이 부여될 수 있는 이론적 활동이 아니었다. 그러므로 회화나 조각 및 건축 등에 대한 대부분의 문헌은 기술적 제작에 관한 것이었고, 그것이 철학적 논의 속에서 거론될 때라면 항상 부정적이거나 주변적인 것으로 간주되는 입장에서였다. 회화 및 조각에 대한 이러한 부정적인 시각에 대한 변화를 초래시킨 것이 바로 르네상스 시대의 휴머니즘이다. 인간과 자연을 사람의 입장에서 사람 눈으로 바라보고, 사람의 타고난 지적 능력으로 파악해 보자는 자각 때문이었다. 이 같은 사실을 증명해 주는 사례로서 우리는 당시의 단테(1265-1321)나 페트라르카(1304-1374) 및 보카치오(1313-1375)의 등장을 사례로 들 수 있다.

5. 르네상스와 회화

1) 레오나르도와 회화

이러한 변화는 회화의 영역에서 이미 14세기 초 C. 체니니(1370년경-1440)를 통해서도 나타나고 있다. 체니니는 산의 풍경을 묘사하려는 화가에게 몇 개의 바위를 선택하여, 그것을 적당한 크기와 색으로 표현하여 모방하라고 가르치고 있다. 이러한 충고가 현재의 우리에게는 이상하게 들리겠지만, 그러나 그의 조언은 신성을 드러내는 것이 그 목적이 되고 있던 중세의 알레고리나 상징의 기법과는 전혀 다른 문화의 도래를 알려 주는 신호였다. 모방에 대한 그들의 자각은 회화에 대한 고전적 고대의 사고를 재발견한 것임과 동시에 새로운 시대를 여는 여명을 예고해 주는 개념이었다. 기본적으로 모방은 주어진 대상의 지각과 그에 대한 정확한 관찰을 전제로 한다. 정

확한 관찰은 회화의 기초이기도 하지만 과학의 기초이기도 하다. 그러므로 회화는 과학과 비슷한 활동이라는 의식이 싹트기 시작했다.[31] 그러한 이론적 자격을 위해 실제로 화가들은 정확한 원근법의 이용을 위해 기하학에 대한 지식을 추구했으며, 조각가는 외과 의사들만큼이나 해부학에 대한 지식을 습득해야 했다. 그래서 일찍이 15세기 초에 이르러서는 회화 역시 일종의 과학이라는 주장을 과시하기 위해 화가들은 의사에 버금가는 사회적 자격과 그에 비슷한 명예를 요구하기도 했다. 그러한 요구의 일환으로서 화가들이 의사들처럼 모자를 쓰기 시작했다.[32] 현재도 우리 주변에서 목격할 수 있듯 화가들이 모자를 쓰고 다니는 것은 그런 행태의 연속이다. 동시에 그들 역시 고대의 문학과 역사에 관한 인문학적 연구와 지식을 축적하여 그들이 그려야 할 주제에 대해 정확한 이해를 도모해야 했다. 달리 말해, 화가에게는 과학적 지식만이 아니라 인문학적 교양이 요구되었다. 이러한 기초 위에서 화가들은 스스로 과학자에 다름없는 지식인임을 주장하고 나섰다. 알베르티(1404-1472)가 "미술의 완전함은 근면과 응용과 연구를 통해 구해질 수 있을"[33] 뿐이라고 말했던 것은 이러한 입장에서였다.

그 같은 시대적 환경에서 위대한 레오나르도(1452-1519)가 등장한다. 그는 "모방의 대상인 사물과 가장 유사한 회화가 가장 칭찬받을 만한 것이며, 나는 자연의 사물을 개선하려는 화가들을 논박하기 위해 이 같은 말을 한다"[34]라고 했을 때 그는 어느 누구도 감히 거역할 수 없었던 회화의 과학적 자격에 대한 시대적 견해를 표명한 것이었다. 레오나르도에게 있어서 인간의 모든 지식의 근원은 지각과 관찰이다. 우리는 눈이라는 감각 기관을 통해 지

31 R. Wittkower, "The artist and the liberal arts," *Eidos* 1. 참조.
32 M. Barasch, 앞의 책, p.176 참조.
33 M. Barasch, 앞의 책, p.180에서 재인용.
34 Panofsky, 앞의 책, p.45에서 재인용.

각한다. 그러한 이유 때문에 레오나르도에 있어서 시각은 청각과 달리 고차적 기관으로서 때로는 지적 성격이 부여되기도 했다. 이 또한 고대 그리스부터 물려진 철학적 사고의 계승이다. 그러한 시각의 기초 위에서 우리는 자연을 관찰하며 자연에서 배운다. 그러므로 우리는 일단 자연을 정확히 관찰해야 한다. 그러나 자연은 무한하여, 그 무한한 다양성을 완전하게 관찰한다는 것은 불가능한 일이다. 우리가 우리의 능력을 통해 알 수 있는 것이란 무한한 자연 밑에 놓여 있는 법칙들일 뿐이다. 그런데 자연(우주)이란 기본적으로 수학적으로 설계되었고, 그러므로 그것을 아는 길이란 수학을 통해서일 뿐이다. 그 결과 그들은 우주가 수학적으로 "조화"를 이루고 있음을 알았고, 그들에게 있어서 그러한 조화가 다름아닌 "아름다움"이었다.

고대의 문헌을 통해 알려진 이 같은 사고, 곧 "조화는 아름다운 것"이다라는 사고는 "인간이라는 자연"(human Nature)에도 적용될 수 있다. 과학자가 수학에 기초하여 보편적 자연의 비밀을 벗겨낼 수 있듯, 화가도 인간에 대한 그의 관찰을 수학적으로 처리할 수만 있다면 과학자가 조화로운 보편적 우주의 법칙을 발견하듯 보편적 "인간 자연", 이때의 자연을 "본질" 혹은 "본성"으로 대체하면 "인간 본질" 혹은 "인간 본성"을 밝혀낼 수 있다는 사고가 자라기 시작했다. 르네상스 이론가들이 회화를 "자연의 모방"이라고 했을 때 그것은 이러한 "보편적 인간 자연"을 모방해야 한다는 의미에서였다. 그러한 인간이라면 그는 아름다운 자연으로서의 인간이다. 왜냐하면 그는 우리가 일상에서 만나는 결함투성이의 인간이 아니라 모든 사람이 우러러볼 만한 완전한 비례를 갖춘 존재로서의 인간, 그러한 의미에서 보편적 자연(universal Nature)으로서의 인간일 것이기 때문이다. 그러므로 아름다움은 비례, 곧 형식적 구성의 문제이다. 이 점에서, 앞서 언급했듯 서구 미술에서 미의 개념에 왜 형식이 그토록 중요하게 강조되어 왔는가를 알 수 있다.

이 같은 사고를 통해 서구 역사상 거의 처음으로 기계적 기술로 이해되었던 회화가 미의 개념과 결부되게 된다. 그리고 회화를 통해 구현되는 미는 과학의 진리나 다름이 없는 성격을 지니고 있는 것으로까지 주장되기에 이른다. 이러한 사고로부터 자연 속에 그 기초로서 숨어 있는 미는 화가에 대해서 만큼이나 과학자의 관심의 대상이라는 추론이 성립한다. 곧 회화는 그것이 과학이 아니라면 미일 수가 없고, 똑같이 과학은 그것이 아름다움을 도외시한다면 과학이 아니라는 것이다. 그래서 레오나르도는 "진정 이것[화가의 작업]은 과학이요, 회화는 자연으로부터 탄생되는 것이므로 자연의 합법적 딸이다"[35]라고 선언하고 있다. 이것이야말로 르네상스 회화의 특징을 대변하는 선언으로서 레오나르도에게서 표명되고 있는 회화와 과학, 미와 진리의 평행론이다. 레오나르도 스스로는 이러한 미에 대해 "이념"이라는 말을 선사하고 있지는 않지만 그가 말하고 있는 이 미의 개념이 그 후 바자리(1511-1574)와 로마초(1538-1600), 나아가 17세기의 벨로리(1615-1696) 같은 사람들에 의해 이념과 결부되면서 이념의 성격을 띤 미를 모방하는 기술이라는 의미로서의 "미술"이라는 말이 정착하게 되었고, 그러한 미술은 형이상학적 성격을 부여받게 된다. 즉 "이념"과 "미"가 결부된 "이상미"(ideal beauty)라는 말이 만들어졌고, 그 이상미의 지적-형이상학적 성격 때문에 그 후 "예지적 미"(intelligible beauty)라는 개념이 또한 성립하게 되었다. 때문에 회화에는 플라톤에 의해 거부된 바 있는 형이상학적인 성격이 부여되고, 따라서 인식적인 의미와 도덕적인 의미가 수반되면서 이론적인 자격이 확보되는 여러 단계의 이론적 절차를 밟게 된다. 결과적으로 미술은 철학적 논의의 한 주제로 수용되기 시작했다.

35 W. Tatarkiewicz, *History of aesthetics*, Vol. Ⅲ, p.137에서 재인용.

2) 미술의 인문학적 지위와 미술론의 성립

이처럼 미술이 철학적 의미를 지닌 이론적 활동이라면 그것은 더 이상 신체를 이용하는 천박한 아트인 직인의 기술이 아니다. 결과적으로 우선, 미술은 기계적-수공적 기술이 아니라는 의식이 싹트게 되었다. 다음 단계로, 미술이 미의 이념을 파악(모방)하는 철학적 활동임을 보장받은 이상, 미술인들은 그들의 사회적 신분을 승격시킬 제도적 장치를 요구하는 방향으로 나아갔다. 그것은 전통적인 길드 조직으로부터 미술가의 해방을 뜻한다. 미술 아카데미가 설립된 것은 이러한 배경 하에서였고, 그렇다면 미술 역시 시와 다름없는 리버럴 아트의 일환으로 간주되어야 한다는 식의 논의가 제기되었다. 이것이 "시는 그림과 같이"(ut pictura poesis/as a picture, so a poem)의 이설이다.[36] 우리식으로 이해하자면 "畵卽詩"라는 말이다. 결과적으로, 시와 회화의 평행론이 대두하게 되면서 미술이 리버럴 아트의 일환으로 간주될 수 있는 풍토가 조성될 수 있었다. 이러한 획기적 풍토를 조성하는 데 이론적으로나 실천적으로 기여한 일등 공신이 회화(painting)였다. 그래서 그 후의 미술론은 회화를 모델로 하여 전개되어 왔다. "회화"가 "미술"을 대변하듯 사용된 것은 이 같은 이유 때문이다. 그러므로 이 같은 성격의 회화의 대열에 통합하여 발전하지 못한 것들은 역사의 뒤안길에 묻혀 토착적이고 열등한 것으로 간주되어야 했다. 그것이 우리가 오늘날 공예(craft)라고 부르는 것으로서 이로 인해 "회화와 공예" 혹은 "미술과 공예"라는 이분법적인 사고가 형성된 것이다.

그렇다면 서구의 사상사 속에서 회화, 나아가 미술에 부여된 이 같은 인문학적 성격은 어떠한 의의를 지니고 있는 것일까? 실로 그것은 서구의 현

36 더욱 상세한 것은 오병남, 『미학강의』(서울대학교 출판부, 2003), 제5장 참조.

대인들이나 이곳의 우리들에게 있어서까지도 지대한 영향을 끼치고 있다. 회화에 부여해 놓고 있는 이 같은 인문학적 의의는 그 이전 서구의 조형적 소산들을 그들이 제작되었을 당시의 의미와는 전혀 다른 것으로 재구성해 내 현대로 계승시켜주고 있기 때문이다. 그래서 이곳의 우리마저 고대 그리스인들 스스로는 생각지도 못했던 식으로 「크니도스의 비너스상」(BC 370년경)이나 헬레니즘 시기에 제작된 것으로 추정되는 「멜로스의 비너스」에 대해 찬사를 아끼지 않고 있다. 그렇게 이해하고 찬미시켜 주게 한 것이 바로 인문학으로서의 미술론이 그들 작품에 부여한 철학적 의미 때문이다.

 이 지점에서 우리의 경우를 반성해 보도록 하자. 우리의 역사를 통해서도 서구에서의 "미술"이라는 말과 체제와 개념에 상응하는 것이 있어왔고, 그러한 기초 위에서 고유한 "미술론"을 발전시켜왔는가를 물어 볼 필요가 있다. 서구의 미학이 문제로 삼고 있는 "미술", 나아가 "예술" 현상이 우리에게도 있었다는 사실과 그들 현상에 대해 우리의 역사 속에 비슷한 말과 개념과 그에 대한 사고가 형성되어 왔는가라는 것은 전혀 별개의 두 사실이다. 그러므로 다음과 같은 질문이 던져질 수 있다. 예컨대 비너스 조각상이 제작될 그 당시에는 전혀 예상치 못했던 심오한 의미를 부여해 준 것과 같은 철학적인 지적 반성이 수행된 적이 우리에게도 있었는가라고. 반드시 르네상스 이래 서구의 근대인들이 발전시켜 온 미술론과 동일한 성격의 이론적 노력이 아니라도 좋다. 비슷한 노력의 반성적 흔적으로서 어떤 기록이 있어야 하지 않겠는가? 그러할 때 우리도 우리 고유의 사고에 따라 형성된 어떤 개념을 찾고, 그에 기초하여 어떤 이론의 정립을 도모해 볼 수 있지 않겠는가? 우리는 뒤에서 이 같은 문제점들을 검토해 볼 것이다.

제 **2** 장

—

고전주의: 이성과 규칙으로서의 미술

1. 르네상스와 이태리 고전주의

우리는 1장에서 르네상스 시대를 통해 인문학으로서의 미술론이 어떠한 과정을 거쳐 성립하게 되었고, 그러한 입장에서 우리가 반성할 점이 무엇인가를 알아보았다. 그렇다면 르네상스 미술론의 원리는 무엇인가?

르네상스가 성취한 업적 중의 하나는 미술인들이 회화·조각·건축이 "아름답다"는 사실을 자각함으로써 그들 3가지 기술들을 미의 개념에 결부시키는 데 성공하고 있다는 점이다. 그 결과 르네상스 이론가들은 "미"와 "기술"을 결합함으로써 "미술"이라는 말과 개념을 정립할 수 있었다. 오늘날의 입장에서 말하면 르네상스인들은 미술작품이 특별한 경험의 대상임을 자각했던 사람들이라고 할 수 있다. 역사를 통해 인간에게는 여러 가지 의식이 싹트고 자라 왔다. 대표적으로 신화적 의식, 종교적 의식, 윤리적 의식 그리고 철학적 의식, 과학적 의식 등이 그것이라고 할 수 있다. 그런 중 뒤늦게 르네상스인은 자기가 바라보고 있는 회화나 조각 및 건축에 대한 경험이 "아름다운" 것임을 자각했던 것이다. 현대적인 용어를 쓰자면 르네상스인들은 "미적 의식"(aesthetic consciousness)을 자각했던 사람들이다. 그렇다고 미적 의식이 르네상스 시기를 통해 비로소 시작된 것은 아니다. 과거에도 인간에게는 미적 의식이라 할 소지가 잠재되어 있었다. 그러나 그러한 의식이 잠재되어 발휘되고 있었다는 사실과 그러한 의식을 훌륭한 것으로 자각하여 그것을 의도적으로 발전시켜왔다는 것은 별개의 두 사실이다. 어떻든 이 같은 자각의 시기가 르네상스이고, 르네상스는 잠재되어왔던 그 미적 의식의 입

장에서 고대 미술을 부활시킨 시기이다. 이러한 입장에서 발전된 것이 이태리 르네상스 시기의 고전주의 미술이다. 여기서 우리는 우선 "고전적"이라는 말로 번역되고 있는 "클라식" 혹은 "클라시컬"이라는 말과 "고전주의"로 번역되고 있는 "클라시시즘"이라는 말의 사용에 대해 알아보도록 하자.

"고전적"이라는 말로 번역되고 있는 "클라식" 혹은 "클라시컬"은 "클라시쿠스"(classicus)라는 라틴어 형용사를 어원으로 하고 있는 말이다. 이 말의 명사형인 "클라시스"(classis)는 학교에서 사용되고 있는 "학급"(class)이라는 말의 어원이기도 하며, 그것이 지니고 있는 여러 의미들 중에는 사회적 신분의 계급이라는 뜻도 포함되고 있다. 로마의 행정기관은 시민의 소득 규모에 따라 과세율을 5등급으로 분류했으며, 이 분류에서 형용사인 "클라시쿠스"는 최고 등급의 계층을 평가하는 데 사용된 말이다. 이런 의미의 "클라시쿠스"라는 말은 최고 등급의 문필가에게도 비유적으로 적용되었다. 그러므로 "클라시쿠스"라는 말이 부여된 문필가는 최상의 탁월한 문필가를 뜻하였다. 로마 시대에 사용되었던 이러한 어법은 르네상스에 그대로 이어지고 있다.

이러한 평가적 의미의 "고전적"이라는 말이 어느 특수한 시대를 지시하는 기술적 의미로 적용되기는 피디아스 등이 활동하던 BC 5세기경의 고대 그리스 미술을 절정의 시기로 규정하여 그 시기를 고전적이라고 부르고 있는 빈켈만에게서 비롯되고 있다. 그가 "고귀한 단순함과 고요한 위대함"(edle Einfalt und stille Grösse)이라는 특성을 부여해 놓고 있는 고대 그리스 미술이 바로 이 시기의 미술이다. 이처럼 어느 역사적 시기를 지시하는 용법이 확대되어 그 말은 철학이나 문학의 분야에도 적용되기 시작했다. 그래서 우리는 고전적 시기에 이루어진 소산이라는 의미로서 "고전 미술"이라는 말을 하고 있듯, "고전 철학"이니 "고전문학"이라는 말을 하고 있다. 그것은 가장 훌륭한 시기를 통해 성취된 문화적 소산이라는 뜻을 담고 있는 말이다. 이에 관

런시켜 생각해 볼 점이 있다. 우리도 역사적으로 많은 예술 작품들을 물려받고 있고, 그들을 남겨준 시대가 있다. 그래서 예컨대 한국의 "고전문학"이라는 말을 하고 있다. 그러할 때, 그것은 어떠한 의미에서인가? 평가적 의미에서인가, 아니면 단순히 어느 역사 시기를 지시하는 기술적 의미에서인가? 나아가 훌륭한 작품을 낳은 시기라고 한다면 그러한 평가의 근거는 무엇인가 하는 문제가 제기될 수 있다. 이러한 과제는 한국미술에 대해서도 똑같이 던져질 수 있다. 즉, 한국미술사 기술 속에서는 "고전 미술"이라는 말을 찾기가 힘든 중에 그렇다면 평가적으로나 시대적으로 서양의 "고전 미술"에 해당되는 미술이 어떠한 말로 규정될 수가 있는가 하는 문제가 던져질 수 있다.

우리는 앞으로 "고전적"이라는 말을 시대적으로는 고대 그리스의 "고전 시기"의 문학과 역사와 철학과 함께 미술에 대해 적용할 것이며, 그들을 모범으로 삼고 그들처럼 훌륭한 미술가와 박식한 이론가를 배출한 시기에 대해서도 적용할 것이다. 르네상스 시대의 사람들이 발전시킨 미술을 두고 그 것을 고전적이라고 명명하는 것은 이와 같은 입장에서이다. 그러나 이때까지만 해도 르네상스인들은 아직 고대 그리스 고전 시기의 고전미술을 직접 접하지 못하고 있었다. 그들은 고대 그리스의 작품을 복제한 로마의 유산을 아름다운 것으로 알고 있었고, 그것을 모델로 하여 그레꼬-로마를 부활시켰던 것이다. 이것이 이른바 이태리 르네상스의 고전주의 미술이요, 그것을 이론적으로 정당화한 것이 르네상스 고전주의 미술론이다.

그렇다면 르네상스 고전주의 이론가들이 말하는 고전주의 미술의 원리는 무엇인가? 여기서 우리는 F. P. 챔버스가 하고 있는 설명을 따라 그것을 정리해 볼 것이다. 그에 의하면 고전주의는 3가지 원리에 기초하고 있다.[01]

01 Frank P. Chambers, 『미술: 그 취미의 역사』, 오병남·이상미 공역(예전사, 1995) 특히 제Ⅲ장 참조.

첫째로, 고전주의 미술은 도덕에 기초하고 있는 것이라야 했다. 미술에 부여한 이 같은 도덕적 의미는 미술의 개념에 이미 함축되어 있다. 당시의 르네상스는 지나치게 이교적이었으며, 르네상스의 남자들과 여자들은 종종 쾌락적이고 방탕하였다. 그러나 이론적으로 그리고 그 이론에 따르면 르네상스는 도덕적 각성이었다. 그러므로 만약 미술이 훌륭한 가치를 지닌 것으로 감상되고 이러한 감상이 미술 제작의 목적이기도 했다면 르네상스는 미술이란 훌륭한 것이라는 사실을 증명해야 할 의무를 자각한 입장에서 수행되지 않으면 안 되었다. 그러므로 1장 5절에서 언급되었듯, 기술로서의 회화·조각·건축이 미의 개념과 결부되어 "미술"이라는 말로 귀결된 것은 결코 우연한 일이 아니다. 왜냐하면 회화가 보편적 인간상으로서의 미의 모방이고, 그러한 미는 누구나 따를 만한 이념의 성격을 띤 것이라고 할 때, 그러한 미의 모방인 회화는 도덕적인 것일 수밖에 없기 때문이다. 그래서 이태리 르네상스 미술가들은 인간의 교화를 목적으로 한 미술을 그들이 실현해야 할 주된 과제로 설정하고 있다. 앞으로 언급되겠지만 바로 이 점 때문에 르네상스 이후 미술 아카데미를 중심으로 한 서구 미술의 주종이 풍경화보다는 인물화나 역사화로 발전하게 된 것이다. 아카데미 지론에 따르면 풍경화는 고상한 인격이나 이념을 구현하기 힘든 장르가 되고 있었기 때문이다. 이 점에서 산수화(山水畵)가 주종을 이루고 있는 동양 미술과 르네상스 전통의 서양 미술 간의 차이를 지적할 수도 있다. 이것은 "네이처"(Nature)와 "自然"의 개념에 대한 철학적 함축의 차이 때문이리라. 그러나 곰곰이 음미해보면 이 차이가 절대적인 것은 아닌 것 같다. 왜냐하면 르네상스 시대의 화가가 모방해야 하는 "보편적 자연"의 개념이나 "산수화"에서의 자연의 개념이 "도"(道)라고 할 때 양자 간에는 차별성만큼이나 유사성도 있을 수 있기 때문이다. 우리는 8장에서 이 같은 유비의 적합성을 검토해 볼 것이다.

둘째로, 그러기에 고전주의는 "이데알"(ideal)을 추구하는 미술이었다. "이데알"은 "이념"이라는 말의 형용사이다. 미술작품에 모방된 것은 이념 그 자체가 아니라 그것의 감각적 구현이라는 점에서 "이데알"이라는 말로 규정된 것이다. 우리는 그 "이데알"을 "이상적"이라는 말로 번역해 사용하고 있는 중이다. 그것은 이념 그 자체가 아니라 이념성을 띠었다는 의미이다. 그래서 화가는 불완전한 자연에 거울을 갖다 대는 사람이 아니라 그것을 극복하여 이념적인 성격을 부여하는 철학적 인간이다. 그것이 "이상미"라는 개념의 출발이다. 이러한 의미가 발전하여 오늘날 "이상미"는 고고한 "의미"와 훌륭한 "가치"를 지닌 미술을 뜻하는 말로 사용되고 있다. 한 예로, 자연으로서의 개인의 신체는 비너스 조각상에서 보는 것 같은 완전한 비례를 지닌 이상적 인간상이 아니다. 그에 훨씬 못 미치는 결함투성이의 개별적 존재들이다. 이처럼 회화와 조각은 결함 많은 개별적 인간이 아니라 보편적인 이상적 인간을 모방하고자 했다. 우리 식으로 이해하자면 개성적이고 파격적인 인물이나 장면을 모방하는 것이 아니라 품격 있는 완전한, 그래서 본받을 만한 도덕적 인간을 그려야 했다.

셋째로, 고전주의는 입법적이었다. 일단 좋은 것으로 확립된 이상은 강제로 교육되고 강요되었다. 어느 미술가도 이상적인 것 이외의 것을 제작할 수 없었고, 어느 비평가도 이상적인 것 이외의 것을 찬미할 수 없었다.

이제, 위의 세 원리를 보다 상세히 하나씩 고찰해보도록 하자.

1) 미술과 도덕적 원리

고전주의가 도덕에 기초하고 있었다는 사실은 앞서 언급했듯 보편적 자연, 아름다운 자연, 그러한 자연으로서의 이상의 모방이라는 개념 속에 이미 함축되어 있다.

여기서 우리는 르네상스 시대의 미술가들이 이러한 입장에 관련시켜 얼마만큼이나 종교적이고 도덕적인 관점에서 교화적인 목적을 의식하고 있었는지를 알려줄 한 사례로서 P. 아렌티노와 미켈란젤로(1475-1564) 간에 있었던 논쟁을 들어 보기로 하겠다. 르네상스 시기를 통해 자각되기 시작한 개인으로서의 화가라는 사고는 그들의 작품에 서명하는 풍습을 따르게 되었고, 개인적인 것이니만큼 그에 대한 비판을 수반하는 결과를 낳았다. 이것이 작품을 제작하는 미술가들에 의한 전문적 비평이 아닌 "아마추어 비평"의 출발이다. 아렌티노는 당시 이 같은 비평을 수행한 대표적인 인물이다. 미술가들은 그의 글 때문에 그를 두려워했으나 아렌티노 자신은 미술의 후원자라고 생각했다. 라파엘(1483-1520), 티치아노(1477-1576), 틴토레토(1518-1594) 등은 그와의 친분을 원했으며, 그에게 스케치와 그림 등을 선물하기도 했다. 그러나 미켈란젤로만은 그와 가까워지려는 아렌티노를 피했다. 그럼에도 아렌티노는 베니스에서 미켈란젤로에게 정기적으로 서신을 보냈다. 그는 이 서신을 통해 미켈란젤로와 대등한 입장에 서고자 했으며, 마치 천재의 신임을 받을 자격이 있음을 증명하려는 듯 회화에 대한 그의 안목을 재치 있게 보여주고자 했다. 그러나 미켈란젤로는 단 한 번의 답장을 주는 데 그치고 말았다. 답장을 받고 아렌티노는 우쭐했다. 그러나 미켈란젤로는 더 이상의 대꾸를 하지 않은 채 아렌티노에 대해 침묵을 지켰다. 상처받은 아렌티노는 분개했고, 그는 미켈란젤로를 거의 6년 동안이나 거명조차 하지 않았다.

그러는 중에 아렌티노는 자기에게 때가 왔다고 생각했다. 반종교개혁의 경향과 함께 미술에서도 청교도주의가 부활한 것이다. 이러한 시대적 풍조에 편승하여 그는 미켈란젤로의 「최후의 심판」에 그려진 나체상을 공격하는 서신을 보냈다. 이 서신의 내용을 통해 우리는 당시 르네상스 비평가들이 미술에 부여해 놓고 있는 도덕적 입장의 일면을 읽을 수 있다.

세례 받은 기독교인으로서 나는 당신이 우리의 모든 진실된 신앙이 열망하는, 이른바 그 종말의 개념을 표현하기 위해 행한 극악무도한 파격(licence)을 수치스럽게 생각한다. … 아마도 당신은 신성이라는 허울 좋은 이름 하에 동료의 우정 따위는 받아들이지 않았을 것이며, 교회의 위대한 추기경·신부님·교황께서 예배를 거행하며 성경을 낭송하며 기도하고 고백하고, 주의 육체와 살과 피를 숭배하는 그 위대한 신전을 위해 그것[나체]을 제작하였을 것이 아닌가? … 심지어는 나체의 비너스를 묘사하는 이교도들조차도 가려야 할 부분을 손으로 덮고 있지 않은가? … 우리의 영혼은 즐거운 그림보다는 헌신적인 측면을 더욱 필요로 한다는 점을 기억하라.02

한마디로, 「최후의 심판」은 외설이라는 것이다. 교황 파울 IV세는 이 서신이 외치고 있는 강력한 항의에 귀를 기울였으며, 미켈란젤로에게 「최후의 심판」을 수정할 것을 명하였다. 다행스럽게도 이때 프랑스의 샤를 VIII세가 군대를 이끌고 쳐들어와 그는 로마를 떠나 볼로냐로 도피하고 있었다. 그래서 그는 이 치명적인 판결을 피할 수가 있었다.

그러나 아렌티노의 비난과는 달리 미켈란젤로는 벌거벗은 나체를 그려놓고는 있지만 미술의 목적이 도덕적이라는 생각을 굳게 갖고 있었던 사람이다. 미켈란젤로의 서기였던 프란시스코 드 홀란다는 그가 저술한 『대화』에서 위대한 대가의 말을 다음과 같이 기록해 놓고 있다. 미켈란젤로에 있어서 고귀한 기술인 회화는 그것을 바라보는 모든 사람들로 하여금 본받게 하기 위하여 덕망 있고 경건한 사람, 영광스러운 순교자, 용맹한 군인, 강력한 군주 등을 재현하고 있다. 회화는 전쟁 시에는 축성술의 디자인·지도·무기

02 Frank P. Chambers, 위의 책, p.60에서 인용.

장치 등을 그리는 데 있어 유용하다. 그러나 평화 시에 그것은 명예롭고 고귀한 지식인들에게 특히 잘 어울린다. 회화는 대중들의 두려움과 경외심을 고취시켜 주며 신의 창조물을 찬양한다.[03]

그러므로 16세기 말 이후 무엇이 회화의 가장 고상한 주제인가에 대한 논의가 활발해졌으며, 그 경우 역사적인 주제가 가장 높은 지위를 부여받고 있었다. 바자리가 이따금씩 언급한 "위대한 양식"(la gran maniera)은 역사와 하나로 이해되었고, 역사는 르네상스의 모든 미술가들이 주장했듯 도덕적 함양을 위한 최고의 주제였다. 신화와 우화는 위대한 양식에는 적합하지 않은 것으로 간주되었으며, 만약 신화나 우화의 재현이 불가피하게 요구된다면 그들은 최소한 도덕성을 갖춘 것이어야 했고, 진실성을 띤 것이어야 했다. 따라서 "발명"(invention)이라는 말은 그것이 사실에 충실할 때에만 허용되었으며, "공상"(fancy)은 우스꽝스러운 배열을 규정하는 데 사용된 말이 되고 있었고, "상상"(imagination)이라는 말이 등장하고는 있었으나 그것은 어디까지나 이성 능력의 구속 하에서였다. 따라서 그림 속에 우화가 섞여 있는 것은 좋은 취미에 대한 모독으로 간주되었다. 요컨대, 이 시대에 있어 기본적으로 중요한 미술의 문제는 실물처럼 그려진 도덕적 주제의 선택이었다. 가장 고상한 주제에 관한 이 같은 주장은 17세기 이후 프랑스 아카데미에서 계속 강조되었으며, 19세기 말까지 간헐적으로 되살아나 미술계의 논쟁거리가 되어왔다.

2) 모방으로서의 미술

이러한 르네상스 시기를 통해 일차적으로 요구된 것은 실물다움(verisimilitude)인 사실성과 생동감이 회화와 조각의 원리로 확립되었으며, 회화는 일단은

03 Francisco de Hollanda, *Four Dialogues on Painting*, A. F. G. Bell 역(1928), Dialogue I and III.

자연에 거울을 갖다 댄 것처럼 제작되어야 한다는 것이 모든 이들의 지침으로 부과되었다. 따라서 회화에 의한 자연의 정복이란 성공적인 화가들을 존경하는 데 있어 사용되는 찬사였다. 판테온에 있는 라파엘의 묘비에는 다음과 같은 글귀가 새겨져 있다.

여기에 라파엘이 잠들어 있도다.
그가 살아 있을 때 자연은 정복당할까 두려워했고,
이제 그가 죽었으니 죽을까 두려워하고 있다.[04]

이런 식의 추도문은 상투적인 수사가 아니라 오랫동안의 시험을 거친 당시의 취미의 격률이었다. 그래서 르네상스 미술가는 심지어 조각상 앞에 서서 마치 그것이 살아 있는 것인 양 그것에 말을 거는 척하기도 했고, 플로렌스의 화가 스테파노는 "자연의 원숭이"라는 이름을 얻기도 했다.[05] 티치아노(1477-1576)는 "세상의 사랑을 받았으나 자연의 시기심을 샀고", 보카치오는 지오토(1267-1337)에 대해 "그는 재능이 너무나 뛰어나기 때문에 그가 펜과 연필로 묘사하여 단순히 닮고 있는 것이 아니라, 그것 자체로 보이도록 하지 못하는 것이 없다. 그는 사람의 눈을 속여서 단지 그려졌을 뿐인 것들을 실제인 것처럼 보이도록 했다"[06]고 쓰고 있다.

화가요 건축가이기도 했지만 그보다는 최초의 미술사가로 더 잘 알려진 바자리는 학식이 풍부한 "교양인"으로서 그 당시 미술가들의 전기인 『미술가들의 열전』을 썼을 뿐만 아니라 아마추어 비평의 1인자였다. 그의 미학적 정

04 F. P. Chambers, 앞의 책, p.70에서 재인용.
05 Vasari, *Lives of the most excellent painters, sculptors and Architects* (1550, 증보판 1568): "Stefano" 항목.
06 Boccaccio, *Decameron*, VI, 5.

통성은 한 번도 의문시되지 않았으며, 그의 식견은 동시대인들의 일반적 취미를 대변하고 있었다. 그는 항상 자연의 정확한 모방으로서의 회화에 대한 신념을 지니고 있었다. 그의 저술 속에 그림에 관한 말을 하는 중에 "거울"이나 "창문"에 대한 언급이 많이 등장하고 있는 것은 이 때문이다.

이 같은 바자리에게 있어서 가장 위대한 화가는 라파엘(1483~1520)이었으며, 그는 『열전』에서 왜 라파엘을 가장 위대하다고 생각하는지 그 이유를 상세히 적어놓고 있다. "다른 대가들의 회화는 그림이라고 불리는 것이 적절하다. 그러나 라파엘의 것은 실물 그 자체로 불려져야 한다. 왜냐하면 우리는 라파엘의 그림에 나타나는 모든 인물들에서 살이 떨리고 숨을 쉬는 것을 볼 수 있으며, 맥박이 뛰고 생명이 박동하는 것을 느낄 수 있기 때문이다." 이처럼 바자리는 한 번만이 아니라 다음과 같이 여러 차례 "실물다움", 현대적인 용어로 말하면 사실주의(realism)에 대해 언급하고 있다.

그는 "죽어 있는 자"의 초상을 그렸는데, 그것은 마치 살아 있는 것 같았다.

모든 것이 너무도 자연스럽고 진실되게 그려졌기 때문에 어느 누구도 이것이 그려진 것이라고는 말하지 못할 것이며, 오히려 그것이 실물이라고 믿을 것이다. 그만큼 이 화가는 대단히 어려운 주제를 힘차게 묘사해 놓고 있다.

이 작품 속의 인물들은 단순히 위장되어 평면 위에 있는 것이라기보다는 완전한 양각과 생명을 갖춘 것 같다. 벨벳 같은 피부의 부드러움이 최고의 충실함으로 묘사되어 있으며, 교황이 입고 있는 예복도 충실히 묘사되어 있다. 다마스크 천은 광택으로 빛나고, 그의 예복의 라이닝을 형성하는 모피는 부드럽고 자연스러우며, 금과 명주는 어찌나 잘 복제되었는지 그린 것 같지 않고 실제

의 금과 명주와 같다.

　이러한 서술과 평가는 바자리의 『열전』에서 서술되고 있는 매우 전형적인 사례들이다. 바자리는 이 모든 것이 사실임을 입증하기 위해서 다음과 같은 예들을 들고 있다. D. 브라만티노(1444년경-1514)는 밀라노 근교의 마구간에서 말들을 그렸는데, 이 그림 속에 그려진 말을 실제의 말로 오인한 말이 그림에 마구 발길질을 하였다. 베르나초네는 정원 주변에 프레스코 기법으로 풍경화를 그렸는데, 이 그림은 실물을 너무 닮아 정원에서 기르던 공작들이 여기에 그려진 딸기를 쪼아 먹었다. 또한 프란체스코 몬시뇨리가 그린 개의 그림에는 개가 뛰어들었다. 또한 매를 부리는 사람의 손목에 앉도록 훈련된 새는 프란체스코가 그린 아기 예수의 손목에 앉으려고 하였다. 새들은 베로나의 필사본가였던 지롤라모의 그림 속의 나무 사이를 날아다니려고 하였다는 등등.[07] 우리는 이미 1장 3절에서 비록 문헌을 통해서이기는 하지만 이 같은 사실주의 미술과 이론이 에이콘의 개념을 통해 고대 그리스 시대에 이미 유행하고 있었다는 사실을 언급한 바 있다.

　바자리의 시대가 지난 지 오랜 후에도 화가들과 비평가들은 여전히 사실주의, 당시의 말로는 "실물다움"에 대하여 이야기하고 있다. 앞서 언급했던 것처럼 실물다움을 통해 그들은 무엇보다도 도덕적 교훈을 가르치고자 했다. 무엇인가를 가르쳐준다는 점에서 아주 훌륭한 화가들은 아주 훌륭한 시인들에 비유되기도 했다. 라파엘은 호머에, 볼료나 화파의 카라치와 티치아노는 각기 로마 시대의 버질과 오비드에 비유되고 있었다. 따라서 회화는 지식의 매개체로서 일종의 시로 간주되기도 하였다. 이 같은 사실은 1장 결

07　Vasari, 위의 책, "Piero della Francesca", "Bernazzone", "Monsignori", "Girolamo" 항목 참조.

론부에서 언급되었듯 회화 나아가 미술이 지적인 활동으로서의 인문학으로 승격되는 과정을 말해주는 증상이기도 하다.

3) 미술과 규범
(1) 이상적인 것의 모방과 수학적 방법

그러나 실제에 있어서 르네상스의 미술이 그 기초로서 사실주의의 경향을 띠었다면 이론적으로는 이상주의의 경향을 띠고 있었다. 즉 이상적인 것을 추구할 것을 요구하였다. 아리스토텔레스를 인용하고 있는 듯한 알베르티는 모델을 이상화하고, 뚜렷한 결함들을 확실하게 생략하라고 화가들에게 가르치곤 하였다. 미술에 있어서 이 같은 이상의 문제에 대한 논의는 로렌조 드 메디치(1448-1492)의 도움으로 피시노가 설립한 플라톤 아카데미의 모임을 통해 서서히 촉진되었다.

회화의 영역에 이상적인 것에 관한 문제의식은 아리스토텔레스의 『시학』을 접하게 됨에 따라 더욱 강조되었다. 『시학』 최초의 라틴어 역서는 1498년에 출간되었다. 16세기에 이르러서 형이상학과 과학의 영역에 관한 아리스토텔레스의 권위가 쇠퇴해가는 것과는 대조적으로 그의 『시학』은 새롭게 강조되기 시작한 인문학적 풍토 하에서 훨씬 애호되기 시작했다. 시가 인문학인 "스투디아 후마니타티스"의 교과 속에 포함되게 된 것은 이러한 배경 하에서였다. 아리스토텔레스는 『시학』에서 시란 개별적인 것보다는 "보편적인" 것을 다루며, 역사처럼 과거나 현재의 사건을 단순히 "기록"하는 일이기보다는 "무엇이어야 하는가"를 "모방"하는 일임을 가르쳐주고 있다. 르네상스 시대의 어법으로 말하면 그에게 있어서 시는 보편적 이상의 모방이었다. 따라서 아리스토텔레스는 회화에 대해 플라톤이 가했던 가장 당혹스러운 반론들을 거의 해결한 인물로 여겨졌다.

여기서 르네상스 성기 시대의 이태리 미술가들은 가장 오래된 문제들 중의 하나에 직면하게 되었다. 르네상스 미술가들에 따르면 미술은 자연을 모방해야 하는 것이었으나 이론적으로는 보편적인 자연의 모방을 동경하고 있었다. 다시 말해, 진정한 회화의 과제는 불완전한 자연을 모방하기보다는 자연으로부터 많은 아름다움들을 선택(selection)하여 이상적인 자연을 구현해야 하는 것이었다. 그들이 명명했던바 이상적인 "아름다운 자연"만이 미술의 적합한 주제였다. 여기서 고대 미술은 르네상스 미술가들이 요구하고 있는 식의 이상과 현실을 절충한 전형적인 예로 이해되었다. 이 절충이 간단한 것처럼 생각되지만, 실제로 그들은 여러 가지 어려움에 직면하게 되었다. 자연의 여러 아름다움으로부터 선택한다는 것은 좋았으나, 소위 그 선택을 어떻게 하느냐의 문제가 남아 있기 때문이다.

여기서 르네상스 고전주의 미술가들이 사용한 선택의 방법은 수학이었다. 수학은 벌써 오랫동안 리버럴 아트의 하나였으며, 르네상스 시기를 통해 과학이 부활하는 동안 이 시대의 거대한 지적 활동의 대열에 재빨리 흡수되었다. 그러므로 르네상스의 미술가들이 건축·회화·조각에 있어서 그들의 이상에 도달하는 데 사용했던 방법은 모두 수학적인 것이었다. 그들이 왜 수학에 의지했느냐는 문제에 대해 우리는 1장 5)절에서 했던 설명을 불가피 반복하지 않으면 안 되겠다. 르네상스의 미술가들은 수학과 미술을 상치되는 것으로 간주하지 않았다. 오늘날에는 미술과 과학, 관찰(경험)과 이성의 대립이 당연한 것으로 받아들여지고 있으나 그 당시에는 그 같은 대립이 존재하지 않았다. 레오나르도가 그랬던 것처럼 르네상스의 미술가들은 과학자처럼 미술의 제작과 미의 이념의 지각을 지적인 힘에 결부시켜 놓고 있었다. 심지어 이태리의 많은 시인들은 논리학의 지식이 시의 제작에 필수적이라고까지 믿었을 정도였다. 이태리의 화가들이 종종 사용한 단어인

"발명"은 미술의 주제를 고안해냄을 의미하는 것이었지, 오늘날처럼 창의력이 풍부한 천재의 순간적인 섬광에 결부되는 것이 아니었다. 바자리는 마치 "미술"과 "과학"이 상호 교환 가능한 단어인 양, 종종 어떤 때는 미술을 어떤 때는 과학을 말하는 것같이 보이기도 했다. 그러므로 미술과 과학 간의 엄격한 구분은 상상력이 강조되기 시작하는 낭만주의 시기에 이르러서야 비로소 구체화되기 시작했던 것임을 우리는 3장에서 고찰해 볼 것이다.

브루넬레스키(1377-1446), 레오나르도, 피에로 델라 프란체스카(1410년경-1492) 등 당대의 수많은 미술가들은 실제로 뛰어난 수학자였다. 특별한 수학적 재능이 없었던 미술가들조차도 수학을 미술가가 되기 위한 필수적인 준비 단계로 권장하였다. 알베르티가 화가에게 요구했던 수많은 지식의 분야 중에서 수학만큼 필수적인 것은 없었다. 따라서 그들에게 있어 원근법은 철저한 지적 훈련과정이었고, 르네상스 시대의 모든 미술가들은 평면 위에 입체의 모양을 어떻게 재현할 수 있는가를 수학적으로 확실하게 알려 줄 수 있는 원근법의 연구에 사로잡혀 있었다. 이처럼 수학은 미술의 영역을 침범해 들어와 미술가의 활동을 지배하기 시작했다. 황금 분할이 비밀스러운 은신처로부터 끌려 나온 것도 이 시기였다. 프란체스코 교회의 수사이며 수학자이자 레오나르도의 친구였던 L. 파치올리(1445년경-1509)는 『신성한 비례에 관한 논문』을 출판하였다.[08] 이처럼 르네상스는 수학에 몰두하였으며, 수학이 모든 미술적 사고의 출발점이었다. 고전주의 이론에 있어서 건축·회화·조각의 기초는 모두 수학이었다.

그러나 수학은 하나의 큰 문제점을 안고 있었다. 거기에는 색(colour)에 대한 규정이 없다는 점이다. 선(line)에 기초한 비례의 문제는 수학에 의해 설명

08 Luca Paccioli, *De divina proportione* (1509).

될 수 있었으나 색의 법칙은 수학이 제공할 수 있는 것이 아니었기 때문이다. 그 결과 플로렌스의 화가들은 색의 중요성을 전적으로 무시하였다. 당시 현존했던 대리석 작품들은 편리하게도 원래의 색을 잃었기 때문에 라인-드로잉으로 표현할 수 있는 편리한 모델로 간주되었다. 그 기법과 전통의 기원을 프레스코화에 두었던 플로렌스 화가들은 일차적으로는 선 제도공이었으며, 따라서 그의 초기 수련은 기하학이 되고 있었다. 알베르티는 다음과 같이 쓰고 있다. "어떠한 구성이나 채색도 윤곽이 불완전하다면 칭찬을 받을 수 없다. 그러나 윤곽은 종종 그 자체로서 즐거움을 준다."[09] 앞서 인용한 프란시스코 드 홀란다의 『대화』에서도 회화는 윤곽을 그리는 것과 동일시되고 있으며, 바자리는 드로잉을 모든 미술의 출발점으로 보았으며, 회화를 가르켜 색으로 "윤곽을 채워 넣는 것"[10]이라고 정의해 놓고 있을 정도였다. 이것이 이른바 플로렌스 화파의 특징이다.

이에 비해 색에 몰두한 베니스 화파 화가들은 비난을 면치 못하였다. 그래서 색의 화가인 티치아노는 동시대의 사람들에게 존경을 받았던 만큼이나 의혹의 대상이기도 했다. 그래서 티치아노는 항상 "디자인, 디자인, 디자인!"의 주창자였던 미켈란젤로와 대조되곤 했다. 어떤 점에서 르네상스의 대가들을 능가하려 했던 틴토레토(1518-1594)는 "미켈란젤로의 드로잉과 티치아노의 색"이라는 절충적인 좌우명을 내걸기도 했다. 그러나 그 뒤 16세기에 인기 있고 유명했던 화가이자 이론가였던 추케로(1542-1609)는 드로잉을 일종의 신비스러운 과정으로까지 간주해놓고 있다. "드로잉은 미술 바로 그것의 개념이며 이념이다. 이는 물질적이고 신체적이고 우연적인 것이 아

09 Alberti, *Treatise on Painting* (1435), II, F. P. Chambers, 앞의 책, p.85에서 재인용.
10 Vasari, "Technique" 항목, F. P. Chambers, 앞의 책, p.86에서 재인용.

니라, 형태 그 자체이자 법칙이며 질서이고 지식인의 목적이다."[11] 18세기까지도 이태리인들은 여전히 미술을 "아름다운 디자인의 아트"(le belle arti del disegno/beautiful art of design)로 설명하고 있는 데서도 선-드로잉의 중요성을 짐작할 수 있다.

이처럼 선과 색의 대립은 르네상스 미학의 주요 쟁점이 되고 있었다. 수학에 기초를 두고 있던 고전주의는 선의 원리를 받아들였으며, 따라서 색의 주창자들인 베니스 화파의 화가들은 일반적인 고전주의 운동의 외곽에 남아 있게 되었다. 그 후 17세기에도 색은 어떠한 법칙으로도 설명될 수 없는 것으로 간주되었으며, 따라서 직접 관찰이라는 원리에 전적으로 의존하는 현상이라 하여 그것은 배척되었다. 그랬던 만큼 라인-드로잉은 모든 고전주의 미술의 공통분모가 되었다. 회화에 있어 색의 중요성이 공식적으로 승인된 것은 그 후 18세기 프랑스 아카데미에서 야기된 "색채 논쟁"을 거치면서 새로운 주목을 받기 시작하다가, 19세기 낭만주의 시기에 이르러 독일의 O. 룽게(1777-1810)나 프랑스의 E. 들라크루아(1798-1863) 같은 화가를 거치면서부터였으며, 그 최종적인 승리는 인상주의에 의해 쟁취되었다. 이 점에 관해서는 3장과 4장에서 다루어질 것이다.

(2) 입법적 원리로서의 고전주의

르네상스 시대의 미술가는 새로운 이상을 지향함으로써 낡은 중세 길드의 지배를 벗어 던지기는 했으나 이보다 더 엄격한 독재인 정확성과 그에 기초하여 발전된 보편적 자연으로서의 "아름다운 자연"이라는 이상을 거의 강제로 따르지 않으면 안 되었다. 따라서 취미는 정의될 수 있는 것이고, 규정될

11 Federigi Zuccharo, *L'idea de'Pittori, Scultori et Architetti* (1607), Chambers, p.86에서 재인용.

수 있는 것이며, 그것의 필수적 기반이었던 수학적 법칙처럼 절대적으로 확실한 것이라는 신념이 당연한 것으로 간주되었다. 그러므로 미술에 관한 저술가들은 일정한 규칙을 정하고, 비평가들은 이에 위배되는 것을 통렬히 비난하였다. 알베르티가 "어느 한 개인의 판단은 전혀 취미의 지표가 될 수 없다"고 했을 때 그것은 이러한 입장에서 개인적 파격의 위험을 경고한 것이었다.

입법적 고전주의의 최상의 모델은 10권으로 구성된 비트루비우스가 쓴 『건축론』이었다. 그것은 대략 기원전 27년경에 쓰여진 것으로서 고대 로마로부터 물려진 건축에 관한 유일한 기술 전문서이다. 거기에는 건축에 관해 안 다루어진 것이 없지만 이론서는 아니다. 그는 당시 유행했던 고대 그리스의 전통을 이론적으로나 실제적으로 자신의 입장에서 파악하여 건축에 적용했던 사람이다. 한때 미켈란젤로의 헌신적인 추종자들조차 그가 비트루비우스의 가르침을 지키지 않았다고 해 분개할 정도였다. 그들은 미켈란젤로를 대신하여 사과까지 하였으며, 만약 미켈란젤로가 청년 시절에 건축을 보다 많이 공부하였더라면 실수를 보다 덜 범하였을 것이라고 말할 정도였다. 건축가였던 세를리오(1475-1554)는 다음과 같이 쓰고 있다.

비트루비우스의 교훈에 반대로 행하는 것을 나는 과오라고 생각한다. 그리고 어느 미술의 경우에 있어서나 그렇듯 그 말이 전적으로 받아들여지고 의심할 여지없이 신봉되게 되는 권위가 주어지는 보다 학식 있는 한 사람이 있는 법이며, 건축에서도 비트루비우스가 최고의 명성을 받을 만한 자격이 있으며, 그의 저술들이 다른 이유나 원인으로 우리를 감동케 하는 것이 아니라, 그것 자체의 가치로서 어김없이 준수되어야 하고, 다른 어떤 로마인의 저술보다 더 신뢰되어야 하는가를 어느 누가 — 만약 그가 무지하지 않다면 — 부

인할 것인가.[12]

이때로부터 비트루비우스의 건축론에 대한 연구가 활발해지기 시작했다. 비트루비우스가 제시한 기둥 양식의 세목을 설명하는 일련의 저작이 출판되었고, 이 같은 비트루비우스의 이설은 건축가 안드레아 팔라디오(1508-1580)에 의해 최종적으로 공식화되었다. 팔라디오는 태어나 얼마간 로마에서 수학하였으며, 1570년에 『건축론』[13]을 발표하였다. 그의 작품은 베니스, 브레스치아, 파두아 등지에 아직도 남아 있으며, 18세기를 통해 그들 건축은 영국과 독일 건축가들의 순례의 대상이 되었다. 1580년에 죽은 그의 이름은 건축의 한 시기와 동의어가 되고 있었다. 그러기에 팔라디오는 독창성을 결핍하고 있다는 비난을 받아 왔다. 그러나 독창성은 당시의 건축가들이 원하던 매력 중 가장 마지막의 것이었다. 그는 고대인들의 가르침의 수집가였으며, 지난 수백 년간의 고고학적 작업의 요약자였다. 그는 서문에서 "나는 아주 어릴 적부터 건축의 연구에 관심이 많았다"라고 하면서 다음과 같이 쓰고 있다.

나는 이[건축]에 전념하기로 결심하였으며, 고대 로마인들이 다른 모든 것에서도 그러하지만, 특히 건축에서 후세인들보다 훨씬 뛰어나다고 믿었기 때문에 비트루비우스를 나의 스승이자 길잡이로 정하였다. 비트루비우스는 이 주제에 관해서라면 지금까지 현존하는 유일한 고대 저술가이기 때문이다. 그리고 나는 세월의 흐름과 야만인들의 거친 손에도 불구하고 남아 있는, 이와 같은 고대 구조물의 잔존을 찾아내고 탐구하는 데 몰두하였다. 그리고 그것들이 처음 보고 생각했던 것보다 훨씬 더 세밀한 관찰을 할 가치가 있다는

12 Sebastiano Serlio, *Architecture*, III, iv, Vol. 21, F. Chambers, 앞의 책, p.88에서 재인용.
13 A. Palladio, *I Quattro Libri dell Architettura* (1570).

것을 깨달았다. 그래서 나는 극도로 정확하게 각각 최소한의 부분까지도 그대로 측정하기 시작하였다. 실로 나는 그들을 용의주도하게 조사한 사람이기도 했지만, 그중 어떤 것도 정확한 이유와 극도의 미세한 비율 없이는 완성되지 않았다는 사실을 알아차리지 못했다. 그리하여 나중에는 한 번만이 아니라 여러 번 이태리의 몇 군데를 여행했으며, 그것만으로도 이러저러한 편린들로부터 전체 건물이 어떠했었는가를 파악하고 그에 따라 설계도를 그릴 수 있을 정도가 되었다.[14]

이런 식으로 그는 많은 페이지를 할애하고 있다. 현대의 건축들은 어느 점에서는 이와 같은 팔라디오주의의 법칙과 규정들로부터의 해방이라고 생각될 정도이다.

팔라디오와 동시대인인 밀라노의 지오바니 로마초 역시 『회화, 조각 및 건축론』(1584)을 발표하고 있다. 이 저술에서 그는 고전주의의 여러 원리들을 확고한 당시의 아카데미의 체계로 정립시켜 놓고 있다. 로마초는 화가로서 교육을 받고, 밀라노에서 활동하였으나 눈이 멀어 그림을 그릴 수 없게 되었다. 그래서 그는 미술 이론의 연구에 그의 생애를 바치게 된 인물이다. 그런 만큼 그의 유명한 이 저술은 이태리 르네상스의 에필로그인 셈이다. 그에 따르면 인류는 글을 발명한 것처럼 기억에 도움을 주고, 머리에 종교를 불어넣으며, 영웅의 미덕을 보여 주고, 후세에 본보기가 될 수 있도록 회화를 발명하였다. 그는 회화와 조각의 장점에 대해서도 논하면서 양자는 다 같은 목적을 지니고 있는 활동이라는 생각을 피력하고 있다. "회화와 조각은 대상을 실물과 가장 비슷하게 묘사하고자 하기 때문이다." 따라

14 F. P. Chambers, 앞의 책, pp.88–89에서 재인용.

서 회화와 조각은 그 모방 방식이 다른 기술일 뿐이다. 이것은 르네상스 미술에 있어 주도적인 역할을 했던 회화에 관련하여 회화와 조각 간에 있어왔던 논쟁, 즉 회화가 더 우월한 것인가 조각이 더 훌륭한 것인가를 두고 벌어진 논쟁[15]의 타협을 뜻하는 것이기도 하다. 로마초 역시 미술에서 수학의 중요성을 논하고 있다. 그는 다음과 같이 수학의 가치에 대한 옛 대가들의 견해를 인용하고 있다. "기하학과 수학 없이는 어느 누구도 화가가 될 수 없다 … 원근법을 모르는 화가는 문법을 모르는 학자와 같다." "회화는 비례를 갖춘 선(proportionate lines)과 실물 같은 색(life-like colours)을 가지고 원근법적 빛(perspective light)을 준수함으로써 사물들의 본성을 모방하여 평면 위에 두꺼움과 입체감뿐만 아니라 동작을 재현하고 영혼의 감동과 열정을 보여 주는 아트이다." "이로부터 회화는 자연적 사물을 가장 정확하게 모방하기 때문에 그리고 모방자는 자연의 원숭이가 되고 있기 때문에 아트가 되고 있다. 회화는 자연의 양각·색채·특성을 모방하고자 하며 기하학·산수·원근법·자연철학의 도움으로 이를 수행할 수 있다."[16]

그러나 그러한 그에게 있어서도 회화는 자연의 단순한 모방만은 아니다. 그것은 완전한 비례를 통해 자연을 이상화시켜야 한다. "비례는 회화에만 적합한 것이 아니라 다른 모든 미술에도 적합하다. 비례는 사람의 신체─비트루비우스가 지적했듯 주로 화가들이 제시해 놓고 있는 인체─에서 유래된 것인 만큼 건축가 역시 그가 건물을 짓는 규칙에 있어서도 비례를 따라야 한다. 그리고 그러한 비례 없이는 조각이건 수공의 직인이건 어떠한 작품도 완성할 수 없다. 따라서 어떤 식으로든 비례의 은혜를 입지 않은 미

15 F. P. Chambers, 앞의 책, pp.52–58 참조; W. Tatarkiewicz, *History of aesthetics* (Mouton, 1974), Vol. Ⅲ, p.129 이하 참조.
16 F. P. Chambers, 앞의 책, p.91에서 재인용.

술이란 없다." 로마초는 얼굴의 길이를 척도의 단위로 하는 인체 비례의 체계를 제시하고도 있다. 그러나 그 역시 색보다 선을 존중하고 있음은 물론이다. 자연의 색을 모방하는 데 있어 화가의 기술이 아무리 뛰어나다 할지라도 "화가가 디자인에 숙달하지 못하였다면 그는 미술의 제일의 자질을 갖추지 못하고 있는 사람이다." 미술가는 디자인에 의해 비례를 나타내며 그의 이상을 성취한다. 왜냐하면 미술은 반드시 자연의 결점을 보완해주어야 하기 때문이다. "따라서 한 여인의 신체가 균형이 맞지 않는다고 한다면 화가는 그림에서 이를 너무 엄밀하게 표현해서는 안 된다. … 그러나 유사성의 어떠한 점도 잃지 않은 채, 오직 자연의 결점만이 미술의 베일에 의해 가려질 수 있도록 배려하면서 그려야 한다."[17]

이처럼 로마초의 미술론 역시 논리적이며 수학적인 것이 되고 있다. 그는 당대 철학자들의 유행에 따라 인간의 정념(passion)마저 하나의 체계로 환원시켜 놓고자 했다. 그는 개인적 파격에 대해 두려움을 가졌으며, 고대인들이 아폴로와 뮤즈의 탓으로 돌렸던 "마음속에 지속적으로 숨겨져 있는 돌발적인 심성"에 대하여 걱정스럽고 당혹스러운 것으로 말하고 있다. 그에 의하면 가장 완전한 대가는 미술의 근본적인 규칙을 신중하고 분별력 있게 준수함으로써 그의 천부적 재능의 분노를 억제하는 사람이어야 한다.

이태리 르네상스에 있어서 수십 년간 혼란스럽게 전개되었던 고전주의의 여러 갈래는 로마초에 의해 하나로 모아졌고, 벨로리를 통해 보다 큰 진보의 다음 단계를 향해 나아간다. 이제 우리는 고전주의가 어떻게 프랑스로 계승되었으며, 어떻게 프랑스 아카데미를 통해 더욱 강력한 미술로 발전되었는지를 알아볼 것이다.

17 F. Chambers, 위의 책, p.92에서 인용.

2. 프랑스 신고전주의 미술론

1) 역사적 배경

프랑스 고전주의 미술은 이태리보다 거의 한 세기가 뒤진다. 프랑스의 르네상스는 무엇보다도 1494년 샤를르 VIII세(재위 1483-98)의 이태리 침공으로부터 시작된다. 그의 침공 때문에 미켈란젤로가 요행히 살아날 수 있었음을 우리는 앞서 언급한 바 있다. 그 후 이태리 르네상스는 루이 XII세(재위 1498-1515)를 거쳐 프랑수아 I세(재위 1515-1547)에 이르기까지 계속된 이태리 전쟁(1494-1559)을 통해 프랑스에 소개되었다. 이태리 르네상스의 호화로움과 찬란함에 깊은 감명을 받았던 샤를 VIII세는 원정에서 돌아오는 길에 20여 명의 이태리 미술가들을 데려와 앙브와즈 성에 머무르게 했다. 그중에는 건축가인 F. G. 지오콘도(1433년경-1513)도 있었다. 그는 비트루비우스의 금과 옥조를 프랑스로 충실히 전파한 사람이다. 오늘날에도 우리는 이들의 작품을 앙브와즈 성에서 찾아볼 수 있다. 그 후, 프랑수아 I세 때는 이태리 미술가들의 제2차 거류지를 퐁텐블로에 마련하였으며, 중개상을 고용하여 이태리 미술품과 고대 미술품을 수집하고 그들을 프랑스에 수입하는 데 노력을 아끼지 않았다. 이 집단에는 B. 첼리니(1500-1571), 안드레아 델 사르토(1486-1531), 레오나르도 다 빈치, 비뇰라(1507-1573), 세를리오(1475-1554) 등이 속해 있다.

프랑수아 I세의 첫째 아들인 프랑수아 II세가 어린 나이에 죽음으로 샤를 IX세(1560-1574)가 즉위했으나 실권은 프랑수아 I세의 둘째 아들인 앙리 II세와 왕비인 카트린느 드 메디치의 것이 되고 있었다. 그 후, 복잡한 정치적 혼란 끝에 등장한 군주가 루이 XIII세(1610-1643)이다. 루이 XIII세 시대의 재상이 리슐리외이고, 그 후 루이 XIV세 시대가 개시되었을 때의 첫 재상이 마

자랭이다. 마자랭의 통치하에서 프랑스는 마침내 거의 중세적이었던 혼돈에서 벗어나 권력의 상징이자 모든 국가들의 본보기로 부상하여, 이른바 유럽의 모든 국가들 중 처음으로 왕을 정점으로 한 중앙 집권체제를 확립했다. 1643년 왕위에 오른 루이 XIV세는 1715년 죽기까지 장기 집권을 한 "태양의 아들"이었다. 마자랭이 죽은 후의 재상이 콜베르이다. 그는 경제 법안을 제정하였고, 군사력을 강화하여 루이 XIV세를 유럽의 통치자들 중 가장 힘세고 위대한 군주로 만들어 놓은 인물이다. 따라서 프랑스의 문학과 미술은 권력과 재화가 집중된 궁중을 중심으로 진행되었으며, 그것은 왕정을 찬미하기 위해 바쳐졌다. "신·구 논쟁"을 유발시키기도 했던 루이 XIV세의 생일에 바쳐진 C. 페로의 헌시 「루이 대왕의 세기」(1687.1.26)는 이 같은 사실을 잘 말해주고 있다.

아름다운 고대는 언제나 존경받을 만한 것이었다.
그러나 나는 일찍이 그것을 찬양할 만하다고 여겨본 적이 없다.
나는 무릎을 꿇지 않고 고대인을 바라본다.
그들은 위대하다, 정말로. 그러나 우리와 같은 인간들이다.
루이 왕의 세기를 아름다운 아우구스투스의 세기에 비교해 본다 하여,
부당하다는 말을 들을 아무런 것도 없지 않은가.[18]

콜베르의 등장 이후 프랑스의 미술가들은 아카데미를 중심으로 의식적으로 이태리의 미술을 수용하면서 그들의 이론과 세세한 문제점들을 열거하고 정식화시켜 놓고자 했으며, 로마식 기둥처럼 명백하고 논리적이며 기존의 규

18 김봉구·박은수·오현우·김치수 공저, 『새로운 프랑스 문학사』, pp.115-116에서 인용.

준 이외의 것은 어떠한 것도 인정하지 않은 아카데미의 지론을 구축해 나갔다. 이 같은 아카데미 지론에 관해서는 4)항에서 언급될 것이다. 그러나 아카데미가 고전주의 이설을 체계적으로 정립하고자 했을 때 그 철학적 기초를 제공한 데카르트의 합리주의에 대한 설명이 선행되어야 할 것 같다.

2) 철학적 기초

근대 합리주의는 데카르트(1596-1650)에게서 출발하고 있다. 그의 저술 어느 곳에서도 미술에 관한 서술이라고는 거의 찾아볼 수 없음에도 불구하고 우리가 이 맥락에서 그를 언급한다는 것은 참으로 흥미로운 일이다. 데카르트는 그의 초기 저술인 『음악개요』(1618)를 제외하고는 오늘날 우리가 예술이라고 부르는 것에 대해서는 거의 언급한 바가 없다. 그럼에도 17–18세기를 통해 다른 모든 철학의 분야에 있어서와 마찬가지로 미학의 분야에 있어서도 그의 철학은 많은 영향을 미치고 있다. 어떠한 미학이론이든 데카르트의 철학으로부터 직접적으로 영향을 받았다는 근거는 없다 할지라도 그 시대에 나온 미학이론이라면 그것은 그의 철학적 사고와 무관할 수가 없기 때문이다.

이 경우 으레 거론되는 것이 그의 대표적인 저술인 『방법서설』(1637)이다. 그것은 프랑스어로 쓰여진 최초의 철학 전문서이기도 하다. 데카르트가 살던 17세기는 그에 앞선 세기를 통해 서서히 형성되어 온 새로운 자연과학이 체계적 통일을 확립하던 시기이다. 16세기의 코페르니쿠스와 케플러에 의한 천문학의 혁신과 이에 병행하여 갈릴레이가 기반을 닦은 새로운 역학은 17세기 말에 이르러 뉴턴의 물리학에서 하나로 통일된다. 이 같은 발전 과정을 통해 자연과학이 이룬 찬란한 업적은 당시의 철학에 진지한 반성을 촉구하게 만들었다. 다시 말해, 자연과학이 제공하는 지식은 철학자로 하여금 그것이 누구에게나 그리고 언제나 보편타당하게 받아들여지고 있는 이유를 묻게 만

들었다. 그렇다면 자연과학이 그처럼 성공한 비결은 무엇인가?

여기서 자세히 다룰 주제는 아니지만 이 같은 자연과학의 성공에 대한 두 가지 철학적 반성이 나타난다. 하나는 F. 베이컨(1561-1626)을 시조로 하는 영국의 경험론이고, 다른 하나가 데카르트의 합리론이다. 전자인 베이컨에 의하면 자연과학의 성공은 모든 철학적 내지 신학적 선입관 —그가 말하는 바 "극장의 우상"(idola theatri)— 을 버리고, 우리가 하는 직접적인 감각 경험에서 출발하여 오로지 관찰과 실험에 호소함으로써만 가능할 수 있다. 이에 대해 합리론자인 데카르트는 자연과학의 성공은 그것이 정확한 인식의 모범이라고 할 수학을 적용한 데 그 비결이 있다고 보았다. 이렇듯 근대 철학의 두 사조는 새롭게 발전된 자연과학의 눈부신 성과에 자극되어 명백한 방법론적 의식에서 출발하였다는 공통점을 지니고 있다. 베이컨의 방법론에서 착상된 영국의 경험론은 문자 그대로 "경험"에 기초했고, 미의 문제에 있어서도 그것을 경험논의 기초 위에서 인간의 쾌·불쾌의 감정에 관련시켜 설명하고 있다. 그래서 영국미학은 미를 감정의 문제로 다루는 취미론으로 발전하게 된 것이다. 그러나 우리가 앞으로 설명하게 될 프랑스의 고전주의 이론은 데카르트의 합리론을 수용하여 그것을 미술에 적용하고 있다.

데카르트에 의하면 자연과학의 성공은 그것이 수학에 기초하고 있기 때문이다. 그렇다면 수학이란 어떤 학문인가? 만약 수학에서 발휘되고 있는 사고방식이 자연과학을 진리의 학문으로 발전시킬 수 있었던 것이라면, 그러한 수학적 사고방식을 철학에도 도입할 수 있지 않겠는가? 그렇게 될 수만 있다면 철학도 "극장의 우상"을 벗어나 자연과학이 제공하는 것과 같은 올바른 지식, 곧 모든 사람이 언제나 타당한 것으로 수용할 수 있는 보편적 진리를 제공할 수도 있지 않겠는가? 바로 이 점에서 수학자이기도 했던 데카르트는 수학에 대한 철학적 반성을 시도했다. 그래서 그는 기하학과 대수학

의 학문적 원리에 대해 물었다. 그에게 있어서 그것은 간단한 것이었다. 기하학은 누구도 부인할 수 없는 "점"(point)이라는 자명한 공리로부터 출발하여 그로부터 연역적으로 구성되는 학문임을 그는 깨달았다. 그러나 그 같은 자명한 공리가 철학에서 어떻게 확보될 수 있는가가 문제였다. 그것은 대수학이 가르쳐 줄 수 있다고 그는 생각했다. 왜냐하면 "$y=ax^2+bx+c$"와 같은 수식에서 보듯, 대수학은 기지항(a, b, c)의 관계 속에서 미지항(x)을 찾는 일이라고 생각했다. 바로 이 점에서 데카르트는 누구도 부인할 수 없는 자명한 기하학의 제1공리에 해당되는 철학의 제1원리를 찾기 위해 기지수의 관계 속에서 미지수를 찾아내는 대수학의 방법을 이용하여, 모든 기존의 철학이론들이 제공하고 있는 관념과 지식을 하나씩 분석하여 의심할 수 있는 모든 것을 의심했다. 이것이 확실한 것을 찾기 위한 데카르트의 "방법적 회의"라는 것이다. 결과적으로, "나는 사유한다. 그러므로 나는 존재한다"라는 명제로 표현되는 철학의 제1원리를 그는 발견했다. 가끔 오해되곤 하는 이 명제의 뜻은 이런 것이다. "내가 나(자아)라고 할 수 있는 것(존재)은 오직 사유(정신)뿐"이라는 것이다. 그러므로 그에게 있어서 자아와 사유와 존재는 직각적으로 인식되는 하나이다. 그것은 누구도 부인할 수 없는 그가 말하는 바 "명석"(clear)하고 "판명"(distinct)한 것이다. 그것이 그가 발견한 진리의 기준이다. 이처럼 명석하고 판명하게 사유하는 정신의 가장 정선된 형태가 수학이나 과학과 같은 활동을 할 때 발휘되는 지적 능력인 이성이다. 이처럼 그는 르네상스 이래 도덕이나 예술과 같은 활동에도 적용되었던 넓은 의미의 이성, 곧 W. J. 베이트가 "윤리적 이성"[19]이라고 부른 것을 "수학적 이성"의 의미로 엄격히 제한시켜 놓고 있다. 이성의 형용사가 "이성적" 혹은 "합리적"으로 번역되고 있는

19 Walter Jackson Bate, *From Classic to romantic* (Harper Torchbook, 1961) p.2 & 31.

"레이셔널"(rational)이고, 그로부터 "이성주의"로 번역되기도 하는 "합리주의" (rationalism)라는 말이 유래한 것이다.

이 같은 데카르트에 있어서 예술은 엄격한 이성의 문제가 아니었다. 그는 『방법서설』에서 시와 웅변은 "이성에 의한 연구의 결실이기보다는 정신 ─ 혹은 영혼 ─ 의 산물"이고, 이성적 기술이기보다는 생득적 재능이라고 말하고 있다. 말하자면, 시나 음악 등은 과학과 같은 이성적 활동이 아니라는 것이다. 그럼에도 불구하고 그 후 르네상스의 고전주의에 영향을 받은 시인이나 음악가 및 미술가들은 데카르트가 말한 지식의 기준을 예술 활동에도 적용할 수 있다는 희망을 가지고 있었다. 물론 그 같은 희망은 직인의 신분으로부터 벗어나고자 한 미술가들의 사회적 요구와도 깊은 관련이 있었던 것이다. 르네상스 시대를 통해 힘겹게 리버럴 아티스트의 자격을 획득한 미술인들이 다시 길드의 조합원으로 전락하지 않기 위해서는 무리일지언정 그들의 활동을 이성의 이름으로 정당화할 수밖에 없었기 때문이다. 그래서 많은 사람들은 다루기 힘든 주제, 이성적인 활동이기는커녕 무질서해 보이는 인간 영역에 대해서까지 이성의 이름으로 정당화시키고자 했다. 사실 그것은 정당화가 아니라 정복이었다. 우리는 여기서 이성과 과학에 의한 자연의 정복에 대한 사고가 예술의 영역에까지 확대되고 있음을 인식할 수 있다. 그래서 예술과 과학, 미와 진리의 평행이 주장되었다. 이론적 문맥상 이것은 르네상스 시대의 화가들의 사고를 연상시켜주고 있는 것이기도 하다. 이 같은 시도는 처음에는 문학에서, 이후로 미술의 영역으로까지 확대되었다. 그 같은 합리적 사고는 심지어 춤이나 정원조성에까지 영향을 미쳤고, 그래서 프랑스인들은 고전 무용이라 불리는 발레를 발전시켰고, 영국식 정원과는 달리 기하학적인 베르사이유 정원을 조성하기에까지 이르렀다. 그러므로 프랑스 고전주의는 르네상스의 고전주의를 데카르트의 철학과는

어울리지 않게 그의 철학으로 정당화시켜 놓고 있는 것이 특징이다. 이 같은 특징을 띠고 있는 고전주의를 르네상스의 고전주의와 구별하기 위해 후대인들이 그에 대해 "신고전주의"라는 명칭을 부여해 놓고 있다. 이 같은 새로운 신고전주의 이론의 정립과 그에 대한 강조는 역사적으로 르네상스 시대의 미술가들이 모델로 삼았던 로마로부터 고대 그리스로 관심이 이동된 사실과 깊은 관련이 있다. 이제 그들에게는 로마가 아니라 고대 그리스 미술이 그들의 요구를 만족시켜주는 모범으로 수용된 것이다. 18세기 중엽에 있었던 고대 그리스의 유물에 대한 고고학의 발굴은 그러한 관심을 더욱 촉진시켜 주었다.

어떻든 지식에 관한 데카르트의 철학적 입장은 전 유럽으로 확산되었고, 그 같은 입장을 취하려는 희망은 예술에 관한 연구에까지 파급되었다. 문학의 영역에서 F. 말레르브(1555-1628)는 합리주의적 입장에서 언어의 정확성을 주장했고, 주인공의 성격과 행동에서 적합성을 요구하였으며, 모든 장르에 있어서 그들을 지배하는 규칙에 대한 엄격한 고수 및 그 모든 점을 위해 고대인들을 모방할 것을 강조했다. 17세기 후반에 이르러 N. 브왈로(1636-1711)는 『시론』을 통해, 그리고 르 보쉬(1631-1680)와 R. 라펭(1621-1687)은 각기 그들의 저술을 통해 대륙에 신고전주의 이론을 보급하는 주역의 역할을 했다. 우선, 르네상스 고전주의에 있어서처럼 진리와 미의 평행론이 선언되고 있다. 그렇다할 때 시는 이성의 능력에 관련된 것이며, 따라서 시 역시 규칙에 따라 진행되는 활동으로 주장되고 있다. 이 같은 주장들은 시와 과학이 공통점을 지닌 동류의 활동이라는 결론으로까지 인도되고 있다. 여기서 그들 각각이 남겨놓고 있는 말을 들어보자.

아름다운 것이란 진실한 것에 다름 아니다.[20]

이성을 사랑하라. 그리고 당신이 쓰고 있는 것이 무엇이든지 그것으로 하여금 그것의 미를 이성으로부터 빌려 오도록 하라.[21]

시의 영혼인 픽션의 실물다움이 유지되고 있는 것은 이들 법칙들에 의해서 만이다. 왜냐하면 위대한 시에서 장소·시간·행동의 통일이 없다면 실물다움도 없기 때문이다. 모든 시가 정확하고 비례에 맞고 자연스럽게 되는 것은 이들 규칙에 의해서이다. 왜냐하면 그들 규칙은 권위나 본보기에 기초해서라기보다 훌륭한 센스(sense)와 건전한 이성에 기초하고 있는 것이기 때문이다.[22]

예술과 과학은 공통점을 지니고 있다. 전자는 후자나 다름없이 이성에 기초하고 있으며, [그러므로] 우리는 예술에서도 자연이 우리에게 부여한 빛(light)에 따라 자신이 인도됨을 허용해야만 한다.[23]

17세기 중엽에 이르러 이 같은 프랑스의 신고전주의 문학 이론은 영국에서 일어난 연이은 정치적 사건들로 인해 영국 사람들의 손으로 들어가게 된다. 1625년, 찰스 I세와 앙리에타 마리아와의 결혼 이후 빚어진 퓨리턴과 왕당파들 간에 있었던 시민전쟁(1642-1648) 때문에 토마스 홉스, 윌리엄 데이브넌트 등 왕당파들이 프랑스로 망명을 했다. 그들은 1660년 군주제의 회복과 함께 프랑스 망명에서 돌아왔다. 이들에 의해 프랑스의 신고전주의 영향은 문학에 있어서뿐만이 아니라 도덕, 예절, 의상 등 광범위한 영역에서 영국인

20 Boileau, *Epistle IX* (1683).
21 Boileau, *The art of poetry* (1674), Canto I.
22 René Rapin, *Reflections on Aristotle's treatise of poesy* (1674), Book I.
23 Le Bossu, *Treatise of the epick poem* (1675), Book I.

들의 생활 속에 침투하기 시작했다. 이 당시 문학의 분야에서 프랑스의 이론을 소개한 대표적인 인물이 J. 드라이든이나 A. 포프 같은 사람들이다.

이와 같은 신고전주의적 정신은 거의 같은 시기에 미술론의 영역에서도 발휘되고 있다. 우리는 그 같은 사실을 다음과 같은 대표적인 세 명의 이론가들로부터 발견할 수 있다. N. 푸생(1494-1665)과 F. 쥬니우스(1591-1677), 그리고 미술의 브왈로라 할 수 있는 C. A. 뒤 프레스누아(1611-1668)가 그들이다. 그리고 영국에서는 화가이기도 했던 J. 레이놀즈(1723-1792)가 이 같은 신고전주의 이론을 계승·발전시킨 대표적 인물이다.

3) 신고전주의 미술론

17세기 초 이성적인 사고를 회화에서 발휘하고 있는 이가 니콜라 푸생이다. 그는 레 앙들리에서 태어나, 일찍이 그의 재능을 알아차린 그 지방의 화가 밑에서 공부하다가 파리에 끌려 플랑드르[24] 출신의 화가 밑에서 수학하였다. 그러나 그는 프랑스 미술이 길드 조직의 낡은 도제제도 하에서 운영되고 있음을 알게 되어 파리를 떠나기로 마음먹었다. 숱한 실망과 지연 끝에 그는 1624년 로마에 도착하였고, 이곳에서 다사다난했던 26년간을 보내다 파리로 돌아왔다. 그때 이미 그는 유명한 사람이 되어 있었다. 그러나 파리에서 지낸 2년 동안 궁전의 음모와 시기에 시달린 그는 파리에 염증을 느껴 다시 로마로 돌아갔다. 그는 로마에서 1665년에 사망하였다.

푸생은 몇 세대에 걸쳐 실제 활동이나 이론에 있어서 알프스 이북의 북구 화가들의 선구자였다. 그는 화가일 뿐만이 아니라 미술 이론에도 전념했던 사람이다. 그는 로마에 도착하자마자 로마초를 연구하기 시작했으며,

24 Flanders: 현재의 벨기에 서부, 네덜란드 남서부, 프랑스 북부를 포함한 북해에 면한 국가.

그가 죽기 직전에 쓴 편지에서도 그가 미학이론에 몰두하였음을 잘 보여주고 있다. 그에게 있어서 고대 미술과 라파엘 같은 옛 거장들이 그의 모델이었다. 그 역시 색보다 드로잉을 중시하기는 르네상스 이론가들이나 마찬가지였다. 그에게 있어서도 드로잉은 회화의 본질이며, 색은 액세서리에 불과한 것이었다. 따라서 그는 그림에 그의 유명한 "회색조"(greyness)를 도입하였는데 그의 숭배자들은 이를 옹호하며 따랐다. 그러한 그에게 있어서 이성은 최상의 안내자였다. 그는 말하기를 "우리의 취미(appetite)는 스스로 판단을 내릴 수가 없다. 오직 이성만이 판단할 수 있다." 이러한 점에서 푸생은 프랑스 신고전주의 회화의 창시자였으며, 그의 미학을 이루는 네 가지 강령, 곧 고대 미술, 자연, 드로잉, 이성은 1세기 동안 화가들이 준수해야 할 규범이 되어왔다.

푸생이 미래에 나타날 미술 아카데미 이론의 골조를 만들고 있을 당시, 영국에서는 그의 이론을 확증해주는 문헌이 출간되었다. 프랑스에서는 프랑수아 뒤 욘(François du Jon)이란 이름으로 알려진 프란시스쿠스 쥬니우스가 바로 그 사람이다. 그가 쓴 『고대 회화론』(De pictura veterum)은 1637년 옥스퍼드에서 출간되었다. 그것은 순수한 문헌적 저작으로서 고전 인용의 백과사전이며, 그리스어와 라틴어의 문헌에 남아 있는 회화에 대한 모든 기록들을 속속들이 망라하고 있다. 그러나 이 책에서는 그림의 실제와 기교적 측면에 관한 언급이 전적으로 배제되어 있다. 실제로 그는 기교적인 측면에 대해서는 아무것도 몰랐으나, 그럼에도 그의 인문학적 학식은 그 자신을 감식가의 위치로 올려놓기에 충분한 것이 되고 있었다. 특히 프랑스에서 인기가 높았던 이 책의 영문판은 라틴어판 출간 1년 뒤인 1638년에 나와 널리 보급되었다.

퀸틸리안(AD 35년경-95)과 그 후, 2-3세기경의 필로스트라투스와 같은 후기 로마의 저술가들에 대해서도 잘 알고 있었던 그는 거의 낭만적이기까지

한 상상과 영감의 역할에 대해서도 충분히 이해하고 있었으며, 따라서 너무 많은 제약은 화가의 기를 꺾는 역효과가 있음도 알고 있었다. 그러나 그는 여전히 고전적인 견해를 지지하고 있다. "앞서 언급한 교훈들을 통해서 우리는 미술작품들을 진보적이고 관대한 방일로 이끌게 하는 것을 배운 바 있다. 그럼에도 훌륭한 위트(wit)는 '불타는 영혼'의 뜨거운 격정(hot furie of firie spirits)을 절제할 것을 요구한다. 어린 초보자들은 종종 그들의 상상력의 매혹에 너무 사로잡혀 있어 판단력보다는 크나큰 환희 속에 빠져 있음을 볼 수 있다. 그러므로 무엇을 고안해내는 미술가는 그의 헛된 자만심과 방종에 의해 자연에 알려지지 않은 갖가지 터무니없고 기괴한 형상을 고안해내지 않도록 주의해야 한다. 예컨대, 쓸데없고 경솔한 여러 가지 상상의 소산들인 환상들도 사물의 진실된 본성에 입각한 것이라야 한다. 그러므로 진정으로 미술을 사랑하는 사람이라면 환상적이고 변덕스러운 고안품보다는 자연과 일치하는 진실되고 꾸밈없는 작품을 선택해야 한다."[25] 따라서 쥬니우스는 미적 자유와 미적 독단 사이에서 현명한 절충을 취하고 있다. "회화는 무던한 노력, 끈기 있는 연습, 훌륭한 경험, 깊은 지혜 그리고 분별력을 요구한다." 이러한 이유에서 쥬니우스는 화가에게 필수적인 "기하학, 산수, 광학, 철학, 역사, 시" 등의 학문을 논하고 있다.

이처럼 그는 르네상스 미술론을 계승하면서 미술과 비례에 대해 자신의 입장을 언급하는 중에 "균제, 유비, 조화"라는 고대의 분류가 비례와 같은 것이라고 믿었다. 그는 인체 구조를 연구하여, 이상적인 미에 상응하는 수학적 법칙을 인식하고 있었다. 그에게 있어서 이러한 미는 자연에서는 절대로 획득될 수 없고, "가장 아름다운 신체를 모방함으로써" 도달할 수 있

25　Frank P. Chambrers, 앞의 책, p.105에서 재인용.

다고 생각했다. 고대인들은 "올바른 균제의 법칙과 규칙에 따라 완전한 미를 창조하기 위해 많은 연구를 하였으며, 이는 어느 특정한 신체에서는 발견될 수 없는 것이기에 고대인들은 여러 명의 신체에서 보여진 그러한 미의 우아함을 끊임없이 열망하였다"라고 쓰고 있다. 이처럼 그는 문헌을 통해 회화나 조각에 대한 고대인들의 사고를 말해놓고 있는 중에 아름다운 처녀를 골라 헬렌상을 제작했다는 제욱시스의 일화를 상기시켜주고도 있다. 이처럼 고대 미술을 모범으로 삼고, 푸생을 따르던 그였기에 그에게 있어서도 색은 부수적 장식에 불과한 것이었으며, 항상 훌륭한 드로잉에 희생되어야 하는 것이었다.

푸생의 사고와 쥬니우스의 학식은 샤를르 알퐁스 뒤 프레스누아(1611-1668)에 의해 완성된다. 뒤 프레스누아는 원래 의학도였으나 르네상스의 매력에 이끌리면서 로마로 건너가 그림을 공부하였다. 그러나 그는 화가로서는 큰 성공을 거두지 못하였다. 이 점에 있어서 그는 바자리나 로마초와 비슷한 인생행로를 밟았던 인물이다. 그러므로 그는 타고난 "문인"(littérateur)이었으며, 자신의 미학을 구체적으로 표현해줄 수 있는 라틴어 시의 제작에 25년 동안 몰두했다. 그래서 나온 것이 시의 형태로 쓰여진 그의 『화론』(De arte graphica)이다. 그는 푸생이 사망한 같은 해인 1665년에 파리 근교에서 사망하였다. 라틴어로 쓰여진 이 시 형식의 『화론』은 그가 죽은 후 그의 동료 화가였던 피에르 미냐르(1612-1695)에 의해 즉시 출간되었다. 그것은 예기치 못한 큰 명성을 얻었으며, 여러 나라 말로 번역되면서 프랑스 아카데미 화가들이 준수해야 할 신조로 수용되었다. 그것은 로저 드 필르(약 1635-1709)에 의해 1668년 불어로, 1695년 드라이든에 의해 영어로 각각 번역되었다. 1750년 카일루스 백작은 르브룅이 그린 뒤 프레스누아의 초상화를 아카데미에 기증하면서 다음과 같은 헌사를 바치고 있다. "뒤 프레스누아 이후

언급된 모든 것은 그의 훌륭한 라틴어 시에서 처음으로 그가 표현한 존경할 만한 생각들을 부연한 것에 불과한 것으로 볼 수밖에 없다."[26]

　뒤 프레스누아에 의하면 미술은 "자연의 아름다움"을 모방함으로써 즐거움을 주는 기술이다. 그에게 있어서 고대 미술은 그러한 자연의 아름다움을 모방한 영원한 모델이다. 그러므로 우리는 고대 미술에 대한 연구를 통해 자연 속의 아름다움을 모방함에 있어 준수해야 할 특정한 규칙이 있음을 깨닫게 된다. 이들 규칙들은 미술가의 노력을 방해하거나 억제하는 것이 아니며, 신에 의해 재능을 부여받은 미술가들에게 있어서는 쉽게 획득되는 것들이다. 그리고 학생들로 하여금 이러한 규칙에 익숙해지도록 하는 것이 바로 미술 교육의 목적이다. 미술 교육의 첫 필수 과목은 아름다운 형식들의 과학인 기하학이다. 기하학의 토대 위에서 학생들은 고대 미술에 대한 지식을 쌓고, 그들보다 앞서 고대 미술을 연구한 훌륭한 이태리의 대가들을 그대로 모방해야 한다. 다시 말해, 고대인들이 남겨놓은 작품의 모방이 곧 아름다운 자연의 모방이라는 것이다. 그리고 난 다음에라야 자연 자체에 접근할 수 있다. 이와 같은 훈련 과정을 성공적으로 통과한 학생만이 자연의 대상과 광경을 자신 있게 관찰할 수 있으며, 그때 가서야 그들은 자신의 취미를 조야한 견해로부터 벗어나게 할 수 있음을 역설하고 있다.

　그에게 있어서 회화의 구성 요소는 "발명"과 "드로잉"과 "색"이다. 발명이란 회화가 모방하고자 하는 아름다운 사물을 제시해 보이는 지적 작업이다. 그리고 드로잉은 회화와 그 밖의 모든 미술의 기초이다. 마지막으로, 색은 선들 사이의 공간을 메워 주는 것이다. 색은 드로잉을 명료하게 해줄 때에만 유용한 것이다. 그러므로 그는 푸생이 그러했듯 색들 중 하나를 선택해

26　Count Caylus, Discours … au sujet du portrait de Du Fresnoy, in *the Procès verbaux de l'Académie Royale de Peinture et de Sculture*, VI, p.222. F. Chambers, 앞의 책, p.107에서 재인용.

야만 할 때라면 가장 흐린 색을 사용해야 한다는 주장을 펴고 있다.

뒤 프레스누아는 또한 진정한 회화는 "투명함", "우아함", "아름다움"으로 충만해야 한다고 쓰고 있다. 그러므로 평범한 것, 야만스러운 것, 잔혹한 것, 외설적인 것은 피해야 한다. 그림의 인물들은 이상적이어야 하고, 색은 순수하고, 선은 부드럽고 물 흐르듯 하며, 구성은 균형이 잡히고 조화로워야 하며, 발명은 고상하고 장엄한 것이어야 한다. 다양성은 있어도 좋으나 각 부분들은 서로 어울려야 하며, 노력의 흔적은 억제되어야 한다. 또 정념은, 그것을 지니고는 있으나 이를 드러내지 않고 있는 고대의 화가에 있어서와 같이 억제된 것이어야 한다. 그림의 공간은 골고루 메워져야 하며, 주인공을 중앙에 배치하고 가장 강한 빛으로 구분해주어야 한다. 그림의 측면과 가장자리는 그리 중요치 않은 것으로 채워져야 한다. 그러므로 전경은 밝은 색으로 처리하고, 배경에 비해 정교하게 마무리해야 한다. 인물은 모두 균형과 중심이 잡혀 있어야 하며, 현실성이 있어야 하고, 고부조로 눈에 잘 띄게 그려야 한다. 선들은 서로 대립하거나 불일치해서는 안 된다. 나이가 있고 위엄이 있는 인물은 모두 긴 옷을 입어야 하며, 노예나 시골 사람들은 짧고 거친 옷을, 처녀는 가볍고 얇은 옷을 입어야 한다. 손과 발은 드러나도록 해야 한다. 마지막으로, 미술가는 다른 어떤 것보다 자기의 미술을 우선시해야 하며, 종이와 연필을 들고 다니면서 항상 드로잉을 해야 한다. 그는 영광을 사랑해야 하며, 열심히 일해야 한다. 그러나 재물은 정말로 멀리해야 한다.[27]

이처럼 프랑스 아카데미 회화의 법칙은 푸생이 정초하고, 쥬니우스의 학식 위에서 뒤 프레스누아에 의해 정식화되었다. 그러므로 르네상스로부터 이어진 사고, 즉 바자리, 로마초 등의 사고는 최종적으로 뒤 프레스누아를

27 F. P. Chambers, 앞의 책, p.109 참조.

통해 입법적 체계로 발전하게 되었으며, 이 체계는 엄격하고 효과적인 관리를 위한 집행부인 프랑스 미술 아카데미를 기다리고 있었다. 루이 XIV세 시대의 마자랭에 의해 1648년 창설된 미술 아카데미는 집행에 필요한 모든 권력을 지니고 있었으며, 필요한 책임감을 충실히 수행하는 제도적 기구였다. 오랜 시기를 달려오면서 확실성의 평화를 갈망하던 미술가의 영혼은 이제 하나의 군주, 하나의 미학의 기준에 기꺼이 승복하게 되었다. 때문에 미술의 역사상 문학에 있어서나 다름없이 미술의 영역에 있어서도 신고전주의 미술론의 기초가 확립되었으며, 그 무대가 프랑스 미술 아카데미였다. 그리고 이 무대 감독을 맡은 사람이 바로 C. 르브룅(1619-1690)이다.

4) 르브룅과 아카데미 지론

프랑스의 과학과 문학, 미술의 역사에는 정기적인 모임을 통해 서로간의 공통 관심사를 토의하던 비공식적인 동호인회가 있었다. 이러한 전통 역시 르네상스로부터 시작된 것[28]이고, 그것이 17세기에는 관의 공인을 받을 만큼 크게 성장하였다. 대표적인 것이 루이 XIII세 시대의 재상인 리슐리외에 의해 1635년 설립된 "프랑스 아카데미"(Académie française)이다. 그것은 "우리의 언어에 일정한 규칙을 부여하고, 이를 순수하고 감동적이게 만들면서 아르스(ars)와 과학을 능히 다룰 수 있도록 하는 데에 전념"했던 기구이다. 그후 루이 XIV세 시대의 마자랭에 의해 1648년 "회화 · 조각 왕립 아카데미"(Académie royale de peinture et de sculpture)가 설립되었다. 그것도 "프랑스 아카데미"와 비슷한 목적을 가진 유사한 기구로 미술의 장려를 위한 것이었다. 1671년, 여기에 "건축 아카데미"가 추가되었고, 발레의 본산인 "무용 아카데미"는

28 F. P. Chambers, 앞의 책, pp.62–64 참조.

이보다 앞선 1661년에 설립되었다. 이들 아카데미는 저명한 회원들이 중심을 이루고 있었을 뿐만 아니라, 교육의 문제에 있어 그 옛날 길드의 전통과 권위를 대체하고자 노력하였다. 그러기 위해 아카데미에서는 회의와 토론을 주도하고 장려했다. 회의와 토론은 학생들의 지도를 위한 것이었으며 그 기록은 그대로 출판되었다. 1666년 "로마의 프랑스 아카데미"(French academy in Rome)가 설립되었고, 그것은 로마에 가서 미술 교육을 시키기 위해 국가가 설립한 기구였다. 그것은 왕립 아카데미에 예속되어 있었으며 아카데미 회원의 감독 하에 운영되었다. 경쟁을 통해 선발된 학생들은 그곳에서 배운 그들의 공부를 완성하기 위해 국비로 로마에 가서 수학할 수 있었다. 이처럼 왕립 아카데미는 처음부터 교육 기관으로서의 책임과 이태리적 전통을 인식하고 그것을 프랑스적으로 동화시키기 위한 국가 기관이었다.

이 같은 막강한 힘을 지닌 아카데미를 이끌어 나간 사람이 르브룅이다. 그는 파리에서 태어났으며 푸생보다 26년이나 아래였다. 일찍이 그는 15세 때에 리슐리외로부터 그림 제작을 의뢰받기도 했다. 1642년 그는 로마에서 푸생을 만났고, 거기서 약 4년간 공부하였다. 그가 파리로 돌아왔을 때 그는 옛날의 푸생이 그랬던 것처럼 이미 화가로서 명성을 얻은 후였으며, 왕실 생활이 적성에 맞았기 때문에 마자랭과 콜베르의 후원을 받게 되었다. 영향력이 있고 열정적인 골동품 애호가였던 드 샤르무와의 친분을 통해 르브룅은 오랜 전통의 중세 길드에 대항할 힘을 키울 수 있었다. 르브룅은 아카데미의 모든 공직에 잇따라 임명되었으며, 루이 XIV세는 그에게 작위까지 수여하였으며, 첫 국왕 담당 "상임 화가"로 임명하기도 하였다. 르브룅은 특히 루브르와 베르사유와 같은 궁전의 중요한 장식에 관한 일을 모두 도맡았으며, 또한 모든 작업을 감독하였다. 그러나 1683년 콜베르가 사망하자 루이 XIV세의 지속적인 총애에도 불구하고 그의 권력은 쇠퇴하였다. 이 점에 있어서 그는 19세기 나폴레

옹 I세의 몰락 이후의 J. L. 다비드를 연상시켜주고 있다.

따라서 르브룅에 의해 교육되고 실천된 아카데미의 미학은 기본적으로 푸생으로부터 유래된 것이다. 르브룅은 푸생을 열렬히 칭송하였다. 그는 푸생의 양식을 모방하였으며, 자신의 그림이 푸생의 그림을 닮고 있는 정도에 따라 성공한 것이라고 생각했을 정도였다. 그에 의해 주도된 아카데미는 정기적으로 회의(Conférences)를 열었다. 특히 재상이었던 콜베르가 의장으로 있을 당시에는 학생들에게 매년 상을 수여하곤 했는데, 이 행사에서 르브룅이나 그의 동료는 푸생이 한때 그랬던 것처럼 고대 미술에 관한 이론과 아름다운 자연의 모방에 관해 상세히 설명하곤 하였다.

이러한 르브룅의 치하에서 아카데미는 미술에 법칙과 규칙을 더욱 강화했다. 리슐리외와 콜베르가 정치의 영역에서, 말레르브와 브왈로가 문학에서 그러했던 것처럼 르브룅은 미술의 영역에 있어서 질서와 정확성의 법정을 개정하였으며, 그의 결정에는 아무도 반대할 수가 없었다. 따라서 아카데미의 보좌역이라는 별 볼품없는 그의 지위에도 불구하고 그에 반대했던 이른바 "독립화가"(Indépendent)들은 억압과 배척을 당하거나 외국으로 추방되어야 했다. 푸생은 아카데미가 그렇게 변질되기 전에 이미 파리를 떠났고, 고전주의 풍경 화가인 C. 로랭(1600-1682)은 프랑스를 떠나 이태리에 영주하였다. 아카데미 창립 멤버였던 르냉 형제는 전통과는 무관한 다소 자연주의적 그림을 그렸다고 해서 외면당한 채 무명의 생활을 견뎌야 했으며, 아카데미의 쇠퇴기에 와서야 비로소 그들 형제의 작품은 빛을 보기 시작하였다. 아브람 보스(1602-1676) ─홀륭한 조각가이며, "명예 아카데미 회원"이자 "고문"이며, 가장 엄격한 고전적 원리주의자─ 같은 사람마저도 르브룅과의 불행스러운 논쟁을 불러일으킨 결과 파리로부터 추방당했으며, 아카데미로부터 받았던 많은 혜택들이 박탈되었다. 뒤 프레스누아의 『화론』을 출간한 바 있는

미냐르만이 감정을 감추고 불만을 조장하면서 때를 기다리고 있었다.

르브룅의 저서로는 그가 아카데미에서 학생들을 가르치기 위해 수년간 행한 교육 내용을 종합해 편찬한 『미술 교수법』[29]이 있다. 거기에 "정념의 표현"에 관련된 부분이 있다. 이는 아카데미의 방법론·추론·정의·분류의 전형을 밝혀 놓고 있는 책이다. 이 책 때문에 루이 XIV세는 그에게 "가장 위대한 사람"이라는 찬사를 보내기까지 했다. 그 역시 데카르트의 방식을 따라 "정념을 명확하게 규명"하고자 하였으며, 인간 본성의 다양한 현상들을 규칙적이고 실행 가능한 체계에 종속시키려 하였다. 우리는 3장에서 "감정"에 관한 부분을 다룰 때 아카데미가 얼만큼이나 감정의 영역까지를 통제하고자 했는가를 살펴볼 것이다. 이와 같은 맥락에서 르브룅 통제하의 아카데미는 회화의 모든 기술을 단계적으로 드로잉·비례·명암·배열·색으로 분류하였으며, 짐작할 수 있듯 드로잉을 가장 먼저 그리고 색을 가장 마지막에 놓고 있다. 각 분야에 적용될 수 있는 이러한 지시가 지침표로 작성되어 학생들이 사용할 수 있도록 출판되기도 했다. 기하학은 항상 모든 것의 기초였고, "실물다움"은 미술의 기본과정이었으며, 이상적 정신의 고귀함은 미술의 목적지였다.

프랑스인들에게 쥬니우스의 저술을 소개한 프레아르 드 샹브레이는 그의 『회화론』에서 다음과 같이 쓰고 있다.

왜 회화는 의문과 의혹만을 낳는 현학적 철학에 비해 보다 명료하며, 보다 이성적인 논증적 과학에 기초를 두는 것이기 때문에 회화를 기계적 기술 (mechanical arts)과 혼동하는 것은 참을 수 없는 폐해이다. 기하학의 원리 위

29 Le Brun, *A method to learn to design the passions, proposed in a conference on their general and particular expression* (1698), T. William 역 (1734).

에 기초하고 있는 회화는 동시에 그가 재현하고 있는 것을 이중으로 논증하고 있다. 그러나 이 밖에도 그것의 아름다움을 진정으로 감상할 수 있는 다른 두 눈이 필요하다. 이성의 두 눈이 그 첫 번째이자 제일 중요한 작품의 재판관이기 때문이다.[30]

요컨대, 아카데미에서는 훌륭한 회화라면 정확히 설명될 수 있어야 한다는 확신이 있었기 때문에 화가에게는 그가 꼭 배워야 할 필수적 원리들이 있었다. 그것은 비트루비우스주의에서 신봉되어온 "신의 질서"(l'ordre divin)와 비슷하게 준수되어야 하는 그런 것이었다. 따라서 비례, 원근법, 해부학 등의 문제점들을 다룬 많은 문헌이 나오게 되었으며, 이들은 아카데미의 학설을 설명해주는 것들이었다. 아카데미는 그들 그림의 주제까지도 지정하였으며, 미술의 도덕성과 고상함을 강조하였다. 바자리에 의해 언급되었던 "위대한 양식"의 개념은 미술의 중요성을 드높였다. 회화의 "가장 고상한 주제"에 관한 심오한 토의가 열리곤 하였는데, 역사와 신화가 통상적으로 고상함의 명예를 부여받고 있었다. 이 같은 프랑스의 신고전주의의 미술론은 문학의 경우처럼 그대로 영국으로 들어갔다. 그래서 영국에서는 J. 레이놀즈를 맞이하게 된다.

프랑스 아카데미가 설립된 지 100여 년이 훨씬 지난 1768년에 영국에서는 "왕립 미술원"이 설립되었다. 여기에 화가 J. 레이놀즈 경이 초대 원장을 맡았으며, 회화·조각·건축의 분야에서 40여 명의 고위 회원들에 의해 그 사무가 집행되었다. 이는 프랑스 아카데미의 연장이었으며, 영국 신고전주의 및 그것을 주도하는 미술 교육의 중심지가 되었다. 프랑스 아카데미를

30 Fréart de Chambray, *Idée de la perfection de la peinture*, John Evelyn 역(1668), p.3. Chambers, 앞의 책, p.115에서 재인용.

본받아 수상 제도를 제정하여 매년 또는 격년마다 학생들이 프랑스와 이태리를 여행할 수 있도록 도와주었다.

시상식에서 행해진 레이놀즈의 『미술 강연』[31]과 금메달 시상에 수반되고 있는 이 책의 사본은 당시 영국에서 가르쳐진 아카데미 지론의 충실한 증명서이다. 그의 『강연』은 엄숙하고 진실된 것이기는 하나 오늘날의 입장에서 보면 로마초나 쥬니우스의 장황한 의역처럼 들린다. 레이놀즈는 단호하고 완벽한 고전주의를 추천하고 있다. 그는 항상 새로운 것을 금기시하였고, 천재의 공상적인 작품을 규제하고자 했다. 그는 고대 미술과 옛 대가들을 연구할 것을 명하였으며, 그들의 훌륭한 취미는 학습과 훈련을 통해 누구나 개발할 수 있는 것으로 보았다.

나는 위대한 화가들에 의해 확립된 미술의 규칙에 젊은 학생들이 복종할 것을 권한다. 여러 시대의 동의를 얻은 그러한 모델은 비판의 주제로서가 아니라 모방의 주제로서 완전하고 절대 필수적인 지침으로 간주되어야 한다.[32]

이러한 입장에서 그는 회화에 있어서 장엄한 주제를 선호하였다. 따라서 라파엘, 미켈란젤로, 푸생 등이 그에게는 가장 훌륭한 모델이었다. 으레 그러했듯, 레이놀즈는 색의 구성을 중요한 것으로 인식하고 있었음에도 불구하고 그는 여전히 색에 대한 편견을 버리지 못하고 있었다. 그가 그린 그림들에는 이러한 측면이 잘 나타나 있다. 그는 가장 밝은 색조, 또는 물감의 광택보다는 가장 순수하고 정확한 윤곽선을 선호하였다. 색은 단지 표면적인 우아

31 J. Reynold, *Discourses on art* (1769부터 1790에 이르기까지 행해졌던 강연. 제7강까지의 강연은 1778년에 처음 출판되었음).
32 위의 책, 제1강연.

함일 뿐이다. "작품이 장엄함과 숭고함을 열망함에 있어 색은 연약하고 고려될 가치도 없다." 따라서 그는 베니스화파 화가들을 다른 회화만큼 높이 평가할 수도 없었으며, 계속 티티안의 제도술은 서투르다고 말하고는 했다. 그는 모델이 지니고 있는 개인적인 특이함을 관찰할 것을 충고하기도 했지만, 근본적으로 그는 신고전주의적 이상주의자였다. 그를 그렇게도 감동시켰다고 그가 말하는 "위대한 양식"이란 괴상하고, 평범한 것을 회피하는 그런 것이었다. 그래서 "내 견해로는 미술의 아름다움과 장엄함은 하나의 형태, 즉 지역적인 관습, 개별성, 세부사항 등을 초월하는 것 속에 있는 것 같다"고 쓰고 있다. 이처럼 레이놀즈는 르브룅 이후의 가장 완벽한 아카데미인이었다.

그러나 프랑스에 있어서나 영국에 있어서나 아카데미의 지론은 그 자체 속에 근본적인 결함을 내포하고 있었다. 미술처럼 통제하기 힘든 인간의 활동을 이성에 의해 통제될 수 있는 것으로 해석하여 그에 대해 규칙을 부여하고자 해 왔기 때문이다. 미술의 영역에 데카르트 철학을 방법론으로 도입한 기획 자체가 잘못된 것이다. 그러한 점에서 데카르트 철학에 기초했다고 하는 신고전주의야말로 가장 비데카르트적인 것이라고 할 수 있다. 이러한 자각이 서서히 싹트면서 문학의 영역에 있어서처럼 미술의 영역에서도 아카데미 지론은 심각한 비판을 받게 된다. 아카데미는 이상의 추구였으며, 이상의 절대화였다. 아카데미의 사고는 불가능한 추상들, 즉 드라마의 통일·건축의 기둥양식·아름다운 자연 그리고 고대 미술을 지지하자는 것이었다. 그러나 아카데미가 권력을 잃게 되자마자 아카데미는 그것이 고수했던 규범들의 불가능성 때문에 공격을 받기 시작한다.

이처럼 아카데미는 너무 엄격한 기준을 세워 놓고 그것을 강요했다. 그러나 아카데미는 감정의 영역처럼 원칙이 적용되기 힘든 또 다른 영역이 있다는 사실을 인식함에 따라, 그리고 허물어지기 쉬운 원칙을 입법화한다는 것

은 아카데미의 권한 밖이라는 사실을 인식함에 따라 공격을 받기 시작했다. 아카데미 회화의 극단적 이상주의는 회화를 그 어느 시대보다 고상하게 만들어 놓기는 했으나 새로운 취향의 사람들은 루이 XIV세의 그 같은 장엄함에 싫증을 느끼기 시작했다. 그것은 다음과 같은 아카데미 논쟁을 통해 더욱 촉진되었다.

5) 아카데미 논쟁

아카데미가 아우구스투스 시대(BC 63-AD 14)의 고대 로마를 그리스의 파생물로서 막연히 억측하고 있는 중에 그 같은 억측이 사실임이 고고학의 발굴을 통해 증명되기 시작했다. 1738-1756년 사이에 괄목할 고고학 발굴이 있었다. 터키 정부가 그리스와의 분쟁지역에서 확보할 수 있었던 평화의 기간 동안 고고학자들이 그리스 본토에 몰려들기 시작했다. 우드나 도우킨스 같은 영국의 건축가들은 조를 편성하여 소아시아와 그리스를 탐험하였다. 1750년의 그랑 프리 수상자인 르로이는 그리스에서 공부하였다. 따라서 그리스에 대한 많은 여행기들이 출판되었다. 이태리와 시실리를 포함하여 고대 그리스 유적지는 대순회 여행(Grand Tour) 일정에 포함되기 마련이었다. 이런 과정 중에 1737년에 허큘레니엄과 파에스툼의 발굴 작업이, 1748년에 폼페이의 발굴 작업이 이루어졌다. 그 결과 르네상스 이래로 형성된 고대 로마 문명에 대한 생각에 수정이 가해지기 시작했다. 즉, 당시의 사람들은 르네상스와 아카데미가 모델로 삼았던 로마의 미술과 본래의 고대 그리스 미술, 특히 로마 시대의 비트루비우스의 건축과 그리스 건축 간에는 커다란 차이가 있음을 인식하게 되었다. 문헌을 통해서가 아닌 실제의 작품을 통해 고대 그리스 미술이 서구 근대인들에게 알려진 것은 이 시기부터였다.

이처럼 신고전주의가 표방했던 고고한 이상이 회의되기 시작한 것은 첫

째로, 위에서 언급한 고고학의 발굴 때문이었다. 고고학의 발굴이 로마-르네상스를 모델로 한 아카데미의 외곽을 공격해 왔다면 두 번째로, A. 뒤보스(1670-1742)는 아카데미 중심부에서 아카데미의 지론에 반란을 일으키고 있었다. 그는 자기가 쓴 『성찰』[33]에서 "때로 위대한 미술가와 영리한 기교가인 평범한 직인이 구분되고 있는 것은 화가나 시인의 의도에 의해서이거나, 그의 의도를 수행하기 위해 그가 이용하고 있는, 우리를 감동시킬 수 있는 생각이나 이미지를 발명해 냄에 의해서이다. 가장 뛰어난 운문가가 가장 위대한 시인이 아니듯, 가장 정교한 제도공이 훌륭한 화가는 아니다"[34]라고 쓰고 있다. 이어 미술의 규칙은 준수되어야 하나 규칙만으로는 단조롭고 지루한 평범함만을 만들어 낼 뿐이라고 하면서 아카데미에서 신봉하였던 규칙의 근간을 흔들어 놓고 있다.

세 번째로, "색채 논쟁"에서 색의 승리에 대한 암시가 점증하고, 그것은 특히 문외한들 사이에서 선호되기 시작했다. 드 필르는 『색채론』[35]에서 "채색은 회화의 필수적 부분일 뿐만 아니라 그 종차이며, 화가를 화가답게 만드는 부분이다"라고 주장하고 있다. 드로잉이 그림의 신체라면 색은 그 영혼이라는 식으로 색의 의미를 확대시켜 놓고는, "나는 기술자(artist)로서는 라파엘을 선호하나 화가(painter)로서는 티티안이 더 위대하다고 생각한다"고 말한다. 이제껏 색의 이론이 간과되어 왔던 점을 생각하면 이것은 커다란 변화가 아닐 수 없다. "드로잉에는 비례와 해부학에 기초를 둔 규칙이 있으나 … 색에는 알려진 어떠한 규칙도 없다. 즉 관찰만이 색을 알아볼 뿐인데, 관찰

33 A. Dubos, *Reflexions critiques sur la poésie et sur la peinture* (1719). 이 책이 1748년에 *Critical reflections on poetry, painting and music*이라는 제목으로 영역되었음.
34 Chambers, 앞의 책, p.137에서 재인용.
35 Roger de Piles, *Dialogue sur le coloris* (1673).

에는 규칙이 요구하는 정확성이 결핍되어 있다"[36]는 견해 때문에 이제껏 색이 간과되어 왔던 점을 생각하면 이것은 진정 커다란 변화가 아닐 수 없다. 이처럼 색에 대한 호의적인 평가 때문에 선을 중시한 이태리 대가들에 대해서만 표해졌던 독점적인 존경심에 변화가 나타나기 시작했다. 이러한 변화를 증명해 주는 중요한 사례가 있다. 드 필르는 유럽을 여행하는 동안 그가 보았던 반 아이크(1390년경-1441), 브뤼겔(1568-1625), 뒤러(1471-1528)와 같은 작가들의 그림에도 장점이 전혀 없지 않다는 것을 인정하게 되었다. 그런 관점에서 드 필르는 렘브란트(1606-1669)의 그림을 구매하고 전시한 최초의 프랑스 사람들 중의 하나이다. 그러는 중 루벤스(1577-1640)의 명성은 그 어느 누구보다도 미술계를 공격해 들어왔으며, 드로잉과 색의 옹호자들은 마치 그들의 이상을 대변할 이름을 찾았다는 듯 각각 푸생과 루벤스의 편에 가담했다. 따라서 푸생주의자들과 루벤스주의자들이 진영을 갈라 자기들의 입장을 주장하기 시작했다. 그러나 끝내는 양 진영 사이에 타협이 이루어졌으며, 아카데미는 루벤스를 티티안이나 카라치와 같은 대가의 차원으로 그 명부에 올려놓게 되었다. 아카데미의 사고방식을 지니기는 했지만 드 필르

구분	구도	드로잉	색	표현	합계
라파엘	17	18	12	18	65
렘브란트	15	6	17	12	50
루벤스	18	13	17	17	65
티티안	12	15	18	6	51
푸생	15	17	6	15	53

36 Chambers, 앞의 책, p.124에서 재인용.

는 대가들의 수치상의 "저울"을 작성해 놓고 루벤스에게 라파엘과 같은 점수를 매겨 주고도 있다.[37]

마지막으로, 색채논쟁과 함께 사실주의 논쟁이 대두되었다. 신기하게도 드로잉 대 색, 이상 대 현실이라는 아카데미의 두 논쟁 사이에는 어떤 연관성, 이른바 이상적 형상은 드로잉만으로 그 모방이 가능하며, 현실적 형상은 색으로 그 표현이 가능하다는 연관성이 있는 듯한 식의 사고가 발전되고 있었다. 따라서 색에 대한 관심은 사실주의를 여는 데 참여하게 되었다. 이러한 논쟁에서 개체들(individuals)에 대해 철학적 의미를 확보해 준 사람이 라이프니츠(1646-1716)요, 그의 단자론이다. 이 점에 대해서는 『미학강의』를 참조하기 바란다.[38]

어느덧 구체제가 되어버린 아카데미의 힘은 나약해졌고, 그것의 퇴조는 불가피한 것이 되고 있었다. 그래서 사람들은 아직 미래를 내다볼 수 없는 중에 신고전주의적 아카데미의 지론이 성립되기 이전의 먼 과거로 눈과 마음을 돌리게 되었다. 사람에 따라서는 고대 그리스의 사고를 보다 깊이 연구하거나, 반대로 그것을 완전히 거부하는 데로 나아갔다. 이를 깊이 연구한 학자들은 고고학자들처럼 고대 그리스를 발굴하거나, 빈켈만처럼 고전주의 이론을 새롭게 해석하는 데로 나아갔으며, 이 같은 회고적 경향을 거부한 학자들은 중세를 선망하는 데로 나아갔다. 이 같은 새로운 움직임의 연속선상에서 18세기 중엽으로부터 새로운 "낭만주의"의 싹이 자라기 시작한다.

37 F. P. Chambers, 위의 책, p.125 참조.
38 오병남, 『미학강의』, 제7장 참조.

제 **3** 장

—

낭만주의: 상상과 감정으로서의 미술

1. "낭만적"과 "낭만주의"

 "낭만적"이라는 말로 번역되고 있는 "로맨틱"(romantic)은 고전적으로 번역되고 있는 "클라식"과 대비되고 있는 말이다. 18세기를 통해 문학과 그 밖의 예술 영역에서 비평의 언어로 사용되기 시작한 이 말은 중세 프랑스의 속어인 "로망즈어"(romang)에 그 기원을 두고 있다. 이 로망즈어로 쓰여진 중세 시대의 옛날 얘기가 "로망스"(romance)이다. 그것은 공상적이고 괴팍하고 가당치 않은 기사들의 이야기를 가리키는 말이었다. 이러한 함축 때문에 "로망스"는 르네상스 이후 신고전주의의 예술에 반대되는 새로운 예술의 경향을 뜻하는 용어로 퍼져나가기 시작했다.

 이 같은 함축의 "로맨틱"이라는 말이 영국에서 사용되기 시작한 것은 18세기 중엽에 이르러서이다. 그것은 공상적인 것에 대한 취미의 특성을 규정짓기 위해 사용되었다. 이 같은 사실은 1755년 S. 존슨이 편찬한 『사전』에서 "로맨틱"이라는 어휘의 다음과 같은 뜻풀이에서도 발견되고 있다. "그것[Romantick]은 거칠고, 있을 것 같지 않고, 허황되고, 공상적이고, 야생적인 풍경을 담고 있는 로망스를 닮은…"01이라는 의미로 풀이되고 있다. "로맨틱"이라는 말이 이러한 의미로 사용되었기에 그것은 상상적인 것의 특성을 가리키는 말로 전의되어갔다. 그러나 그것은 예술의 형식과 규칙의 명료성을 훼손하는 것이라는 부정적 의미에서였다. 그러한 의미의 "로맨틱"

01 S. Johnson, *Dictionary* (1755).

을 일본인들은 발음 그대로 "ロマンてき"으로 쓰고 있다. 그 "ロマンてき"의 한자어가 "浪漫的"이다. 그래서 우리는 "로맨틱"을 "낭만적"으로 읽고 있는 중이다. 때문에 우리는 지금도 발음상으로 "로맨틱"과 어울리지 않는 "낭만적"이라는 말을 사용하고 있는 중이다. 의미상으로 적합한 말을 찾자면 유래도 모를 "낭만적"이라는 말보다는 "파격적"이라는 말이 아닐까 하고 필자는 생각한다. 요컨대, "낭만적"이라는 말은 "로맨틱"의 음역도 아니고 의역도 아니라는 말이다.

그러한 파격적인 "낭만적" 예술은 그것이 지닌 반이성적이고 반고전주의적 함축 때문에 18세기 말에 민족주의적 경향을 띤 독일 문화론자들, 예컨대 J. G. 헤르더 같은 사상가들을 통해 당대의 경향을 대변하는 편리한 용어로서 유럽 전역으로 퍼져 나갔다. 그러는 중 그 말은 그것이 과거에 지녔던 부정적인 의미를 서서히 퇴색시켜 갔다. 마침내 19세기 낭만주의에 이르러서 그 말은 미래 사회의 변화를 기약하는 것으로까지 전의되어 갔다. 존슨이 『사전』에서 정의해놓고 있듯, 그것은 "가당치 않고" "허황"된 것이라는 생각 대신, 진지하고 정직하고 자발적인 인간의 마음을 대변하는 말로 차츰 그 의미가 바뀌어 갔다. 그러다가 19세기 본격적 낭만주의에 이르러 그것은 상상(imagination)을 통해 표현될 수밖에 없는 어떤 경험들을 강조하는 예술적 경향의 특성을 지시해 주는 긍정적인 의미로 전의되어 갔다. 뒤에 가서 설명이 되겠지만 이러한 상상적 표현의 경향과 더불어 정념(passion), 정의 (affection), 정감(sentiment), 감성(sensibility), 정서(emotion), 감정 등과 같은 개념들이 강조되면서 "낭만적"이라는 말은 예술적 창조와 취미의 영역에 개입하여 전통적 미의 개념을 예술로부터 추방해버리게 되기에 이른다.

여기서, 앞서의 존슨과 그 40년 후 독일의 Fr. 슐레겔(1772-1829)이 "로맨틱"이라는 말에 부여한 의미를 대비해 보면 이 말에 대한 부정적인 태도가 얼마

나 감소되었는지를 쉽사리 짐작할 수 있다. 감정을 과도하게 강조하고 있다는 점에서 이 말을 경시했던 존슨과는 달리, 슐레겔은 이 말을 그가 "진보적인 보편적 시"[02]라고 부른 새로운 시적 표현의 형식을 규정하는 데 적용하고 있다. 이로부터 "로맨틱"이라는 말은 전에는 그처럼 탁월한 의미가 주어져 본 적이 없는 예술의 특질을 규정해 주고 있는 용어로 확산되어갔다. 18세기 말 이후 그것은 상상과 연상의 자유로운 표현을 지시하고 있는 말로 정착되었다.

아마도 이것이 "고전적"에 대해 "낭만적"이라는 말을 명확하게 대비시켜 놓고 있는 전형적인 사례가 아닌가 한다. 그렇다면 존슨의 『사전』 이후 40년 사이에 왜 그 같은 변화가 초래되었을까? 이 같은 변화를 이해하기 위해서는 우리는 그것을 보다 폭넓은 시각에서 바라다볼 필요가 있다. 이 기간 동안 서구 세계에는 두 개의 커다란 혁명이 있었다. 하나는 미국의 독립전쟁(1776)과 프랑스의 대혁명(1789)과 같은 정치 혁명이고, 또 다른 하나는 경제적인 입장에서 봉건 영주의 장원 제도를 대체시킨 산업 혁명이다. 따라서 자유의 개념을 자각해 가는 중에 경제 구조의 변화가 초래되기 시작했고, 그에 따른 새로운 중간 계층의 대두와 새로운 삶의 방식이 수반되었다. 그 결과 시민사회적 사고가 서서히 형성되어갔다. 이 같은 사실은 모든 분야에서의 새로운 사고와 취미의 잉태를 의미한다. 철학의 분야에서는 전통적인 신고전주의적 예술을 이론적으로 뒷받침해 주었던 합리주의가 서서히 퇴조해 가고 있는 중에 독일을 중심으로 반계몽사상이 대두하고 있었고, 자아 혹은 주관을 강조하는 독일의 관념론이 잉태되고 있었다. 이것이 존슨의 『사전』 이후 40년간에 일어났던 대표적인 사건들이다.

낭만주의는 이러한 시대적 배경 하에서 자라났다. 이러한 배경 하에서라

02 Fr. von Schlegel, 『아테네움』, 116 (1798).

면 예술과 취미도 변할 수밖에 없다. 낭만주의는 이러한 외적 배경 하에서 잉태되었다. 여기서 예술의 영역에 국한시켜 낭만주의적 사고를 촉진시킨 취미상의 변화를 고찰해보자. 우선, 고딕풍의 건축과 중세 취미의 부활을 거론할 수 있다. 2장에서 언급했듯 고전주의 미술의 권부였던 아카데미의 이론이 힘을 잃자 사람들은 중세를 선망하는 쪽으로 방향을 돌렸다. 이른바 중세의 부활을 말함이다. 중세로 눈을 돌린 사람들은 르네상스가 모델로 삼았던 로마나 그 후 신고전주의가 선망했던 그리스 미술 모두가 차갑고 규칙적이며, 따라서 거기에는 새롭게 싹트고 있던 민족 감정과 예술의 필수 요소라고 믿고 있었던 강렬한 감정이 들어설 자리가 없다고 생각했다. 따라서 그들은 르네상스 이래의 합리적 전통을 거부하고, 대신 중세의 문화를 자신들 민족의 전통으로 대체시키고자 했다. 중세 문학에 심취한 Fr. 슐레겔이나 민족 고유의 언어에 대한 연구를 주창한 헤르더가 그들이다. 그들은 미술에 있어서도 고전주의가 구현하고자 했던 이상주의를 거부하였으며, 르네상스가 항상 그래야만 한다고 믿었던 것과는 달리 예술이 자연을 극복하거나 개선해야 한다고 생각하지도 않았다. 자연은 단순한 물리적 존재가 아니라 무한하고 복잡한 것이어서 그렇게 단순히 규칙에 따라 처리할 수 없는 신비스러운 것이라는 생각 때문이었다. 달리 말해, 낭만주의적 사고는 합리적 정신에 대한 반동의 성격을 띠고 자라기 시작했다.

그런 중에 그들의 눈에는 오직 옛 건축 —조롱적으로 "고딕"이라고 불린 건축— 만이 그들의 바람을 만족시켜 줄 수 있는 것이라고 믿었다. 왜냐하면 거기에는 고전적인 규칙에 반대되는 요소, 지방 토착의 고유한 특색, 민족사의 기념물, 그리고 자연과 같이 다양하고 변덕스러운 형식이 들어 있었기 때문이다. 르네상스 시대의 건축가들에게는 고상한 의미나 비례도 없는 무질서한 덩어리였고, 로마의 건축이 지닌 통일성과 기품을 찾기 힘들어 열등한

것으로 평가되었던 중세의 고딕 성당이 새로운 취미의 대상으로 선호되기 시작했다. 고딕주의자들은 고전의 엄격성에 쓸데없이 많은 고딕의 장식을, 고전의 완결성에 고딕의 거침을, 고전의 견고함에 고딕의 연약함을, 고전의 우아함(gragia)에 고딕의 기괴함(bizzaria)을, 그리고 무엇보다도 고전의 규칙성에 고딕의 비규칙성을 대조시켰다. 그러한 것들이 그들에게는 오히려 더 마음에 드는 것이었다. 여기서 우리는 이러한 고딕 취미의 부활을 예증하는 문학적 사례로서 H. 왈폴이 지은 고딕풍의 「스트로베리 힐」(1748)과 그가 쓴 「오트란트 성」(1764) 같은 소설을 들 수가 있다.[03]

두 번째의 요인으로서 숭고(sublimity)에 대한 취미의 유행을 들 수 있다. 계몽 시대를 통해 존경되어 왔던 과학적 탐구는 아무리 복잡하고 침투할 수 없는 "신의 질서"일지라도 그것을 정확히 증명함으로써 자연 체계 하에서 발견될 수 있다는 생각을 가지고 있었다. 그러나 우리는 무한한 자연을 지배하는 일반적 법칙을 발견할 수가 없다. 그들을 정확히 규정하고자 시도할 때 우리는 미지의 힘에 마주치게 됨을 느낀다. 막연하지만 우리는 과학이 다루는 유한한 자연을 넘어서 있는 것으로부터 어떤 암시를 받는다. 그것은 유한한 이 세계를 둘러싸고 있는 어두움이기도 하고 무서움이기도 하다. R. 오토가 정확히 술회했듯, 그것은 "무섭고도 황홀한 신비"[04](mysterium tremendum et fascinans)이다. 그러므로 이제까지는 이성적으로 통제할 수가 없다 하여 위협적이고, 그래서 추하거나 악이라고 여겨졌던 풍경, 예컨대 거친 파도나 예측할 수 없는 알프스의 눈사태 등이 오히려 신선하게 경험되기 시작했다. 그 같은 풍경은 주제나 기법의 입장에서 잘 구성된 고전주의 역사화보다 훨씬 강렬한 정감을 가져다주는 것으로 받아들여졌다. 18세기 사람들은 이 같

03 이에 관해서는 김순원, "고딕소설" 『18세가 영국소설 강의』(신아사, 1999), pp.368-406 참조.
04 K. Harries, 『현대미술: 그 철학적 의미』(서광사, 1988), p.67에서 재인용.

은 풍경을 "숭고한" 자연이라고 불렀다. 독일의 화가 카스파 다비드 프리드리히(1774-1840)는 이 같은 신비스러운 자연을 가시적으로 표현하고자 했던 사람이다. 비슷한 시기에 활동한 사람으로서 영국의 W. 터너(1775-1851)가 있다. 그는 인간 내면에서 일어난 거의 종교적이기까지 한 신비한 감정을 추구한 독일의 프리드리히와는 달리, 측정불가능한 자연의 역동적인 힘을 표현해 놓고 있다. 그들은 다 같이 유한 너머의 무한을 우리에게 암시해 주고 있는 화가들이다. 그것이 낭만주의를 초래한 또 다른 취미의 변화였다.

세 번째로 거론할 수 있는 요인으로서 우리는 2장 5)항에서 언급된 바 있는 대순회 여행의 유행을 들 수 있다. 그것은 17세기 말로부터 18세기를 통해 유행했던 귀족들의 패키지 여행으로서 1년 혹은 2년에 걸쳐 주로 프랑스나 이태리를 경유하는 여행이었다. 그것은 본래 영국 신사들의 교육을 위한 프로그램이었으나 그들로 하여금 이태리 고전 미술의 수집과 그에 대한 취미를 함양하게 하는 데 커다란 기여를 했다. 그러는 중 살바토르 로사(1615-73)나 피라네시(1720-78)와 같은 화가들의 작품을 접하게 됨으로써 그 여행은 앞서 언급한 숭고에 대한 취미를 촉진시켜 주었다.

마지막으로, 루소로 대변될 수 있는 개인주의적 풍조의 등장을 들 수 있다. 루소는 진정 고독한 개인이었다. 그는 자신의 『고백록』에서 마차를 타고 대 여행에 오른 것이 아니라 혼자 걸어서 알프스를 횡단했음을 적어 놓고 있다. 그는 그러한 여정 중에 겪은 숭고한 경험에 해당되는 것을 다음과 같이 적어 놓고 있다. "나는 오르고 내리는데 급류와 바위, 전나무와 캄캄한 숲, 산과 경사 때문에 가파른 길 등이 있을 수밖에 없었고, 나를 두렵게 하는 내 곁의 심연이 있을 수밖에 없었다."[05]

05 J. J. Rousseau, 『고백록』 참조.

위의 모든 요인들이 하나의 통일된 운동으로 귀결되어 나타난 것이 잘 알려진 "질풍과 노도"의 운동이다. 1776년에 쓰여진 F. M. 클링거의 희곡인 『혼돈 혹은 질풍과 노도』(Wirrwarr, oder Sturm und Drang)라는 제목에서 차용해 온 이 운동의 본질은 그것이 어떤 형태이든, 즉 예술적이든 정치적이든 혹은 사회적이든 억압과 제약에 대한 반항에 있었다. 이 같은 반항은 재능 있는 젊은이들이 흔히 지닐 수 있는 사춘기의 저항 이상의 의미를 지닌 것이었다. 그것은 영감 받은 천재가 지니고 있는 무제약적인 권리와 자신이 지니고 있는 능력에 대한 확신으로부터 나온 것이다. 이 같은 자신 만만한 확신은 얼마 전 영국의 E. 영(1683-1765)에 의해 쓰여진 『창의적 구성에 대한 추측』이 나온 다음해인 1760년 그 책이 독일어로 번역되면서 더욱 강화되었다. 그 책에서 영은 모방과 창의성, 고대인과 근대인, 학습과 천재, 절름발이에게나 필요한 규칙과 영감 받은 자를 아주 분명하게 구분함으로써 모방 개념을 기초로 한 과거 신고전주의적 사고를 떨쳐 버리고 새로운 방향을 제시하는 데 결정적인 기여를 해주고 있다. 그의 말을 들어보자.

아르미다의 지팡이처럼 창의적(original)인 작가들의 펜은 거친 황무지에 꽃피는 봄철을 불러들인다. 모방자는 꽃피는 그 봄철에 월계수를 이식하는 사람이다. … [그러나] 창의적인 사람은 식물성의 인간이라 말할 수 있다. 즉 그는 천재(genius)의 생생한 뿌리로부터 자발적으로 솟아나는 존재이다. 그는 성장(grow)하는 것이지 만들어지는 존재가 아니다. [이와는 달리] 모방은 때로 자신의 것이 아닌 기존의 자료를 가지고 공학(mechanics)과 기술(art)과 노동(labor)으로 가공하는 일종의 제조업이다.[06]

06 E. Young, *Conjectures on original composition* (Dublin, 1759), pp.7–8.

이처럼 그는 예술에서 창조·천재·창의성을 강조하고 있다. 이 같은 참신한 사고가 1770년대의 "질풍과 노도"에 의해 활성화되었고, 그것은 젊은 괴테와 쉴러에게서 그 전형적 모델을 찾게 된다. 1770년대 이후 10여 년 간의 이 같은 새로운 운동을 본격적인 낭만주의와 구분해 전낭만주의(pre-Romanticism)라 한다.

"질풍과 노도"의 운동이 내세우는 많은 사상들은 진정으로 위대하고 예외적인 천재상을 모델로 삼고 있다. 재갈이 물리지 않은 창조적 상상력을 통해 예술로 변형되어야 할 것은 천재들의 개인적인 사적 경험과 감정이라는 것이 그들의 주장이다. 신고전주의에서 금기시되었던 파격이 예술가의 제일 덕목이 되었다. 바로 이러한 점에서 "질풍과 노도"는 때로 "천재의 시대"(Geniezeit)라고 불리기도 한다. 그런 만큼 전낭만주의 시기의 "질풍과 노도"는 19세기 본격적인 낭만주의의 기본 요소들 대부분을 이미 예시해놓고 있다. 예컨대, 천재의 자율성에 대한 신념, 신고전주의적 "훌륭한 취미"의 속박으로부터 상상력의 해방, 자발적인 감정의 기본성, 예술적 표현의 자유에 대한 선언, 통일된 우주의 한 부분으로서의 자연에 대한 범신론적 통찰 등의 개념들이 그것이다.

『젊은 베르테르의 슬픔』(1774)에 등장하는 우울한 영웅인 베르테르와 탐욕을 추구하는 파우스트에게서 위대한 낭만주의의 원형들이 그려졌던 것이 1770년대 초의 이 무렵이다. 베르테르와 파우스트는 유럽을 떠도는 인물이 되었고, 괴테는 유럽인들의 우상이 되었다. 쉴러의 『군도』(1781)가 보여준 성공은 훨씬 즉각적이고 광범했다. 그래서 프랑스와 영국에서는 쉴러가 열광적으로 찬양되었으며, 그의 『군도』는 독일 연극에 대한 마니아를 촉발시킬 정도였다. 이 같은 사실로부터 짐작할 수 있듯 "질풍과 노도"는 전통으로부터의 해방을 위한 돌파구의 역할을 하였으며, 괴테와 쉴러는 돌파의 선봉이 되었다. 이 같은 배경을 두고 Fr. 슐레겔은 새로운 시대의 샘물은 독일에서 솟았다는

주장을 정당화하기도 했다. 그래서 F. 스트리히 같은 사람은 낭만주의를 "독일주의"[07](Germanticism)라고 부르기도 했으나 그것은 과장된 주장이다.

어떻든 이 시기로부터 르네상스 시대의 로마 전통이나 그 후의 그리스의 전통은 서서히 퇴조하기 시작한다. 그것은 유럽의 예술과 취미의 조정자였던 프랑스의 명성을 떨어뜨리는 데로 인도되었다. 민족성의 자각과 함께 프랑스 아카데미의 오랜 속국이었던 독일과 영국은 고대 그리스를 자기들 것으로 동화시키거나 중세로 회귀하는 중에 프랑스의 미술로부터 독립을 시도하는 방향으로 움직였다.

2. 낭만주의의 다양성

낭만주의는 정치·경제·사회적 배경 이외에도 이러한 여러 문화적 배경 하에서 잉태된 예술 운동이다. 그러므로 낭만주의 이론은 신고전주의의 그것처럼 간단하거나 명료하지가 않다. 신고전주의 이론의 중심 개념이 이성이나 규칙이 되고 있었다면, 낭만주의에 있어서는 창조·천재·상상력·정감·정서·표현이나 계시 또는 상징이나 전달 등과 같은 개념들이 그 중심을 이루고 있는 데서도 그 복잡한 사정을 짐작할 수 있다. 그러나 그들이 낭만주의를 구성하는 기본 개념들이라고 해서 그들 중 어느 것도 새로운 것이란 없다. 이전에는 그것들이 의혹의 대상이 되어 무시되거나 주변적인 것으로 간주되고 있었던 반면, 이제는 그들 개념들에 대한 새로운 해석과 평가가 주어져 새로운 기능이 부여되었으며, 따라서 예술에 대한 새로운 사고를 형성

07 F. Strich, "Europe and the Romantic movement," *German Life and Letters II* (1948–9), p.87.

해 주고 있다는 점에 차이가 있을 뿐이다. 그러한 개념들을 중심으로 형성된 낭만주의 이론은 그러므로 보편적 기준을 세우고자 했던 신고전주의 이론과는 달리 다양하게 전개되고 있다. 그것은 나라마다 그리고 사람에 따라 달리 전개되고 있다. 한마디로, 낭만주의에는 신고전주의에 있어서처럼 어떤 통일된 지론이 없다.

그래서 낭만주의에 관한 책을 찾게 되면 으레 영국의 낭만주의라거나 독일의 낭만주의, 나아가 프랑스의 낭만주의라는 제목들이 눈에 띈다. 물론 그들 개별적인 연구들은 낭만주의를 이해하는 데 있어서 대단히 중요한 것들이며, 또한 서로 간의 비교를 통해 낭만주의의 일면을 조명해줄 만큼의 가치가 있는 것들이다. 그러나 그들 특수한 연구들은 낭만주의에 대한 전체적인 조명을 해 주기에는 충분한 것이 못 된다. 아무리 낭만주의가 신고전주의처럼 일반적인 이론을 갖고 있지 않았다 하더라도 다양한 경향들 간에 어떤 유사성들이 없는 것은 아니기 때문이다. 그러므로 낭만주의에 대한 일반적인 이해를 도모하기 위해서는 각 나라 낭만주의 이론들의 특성을 다른 나라의 것들과 비교해 보는 것도 의미 있는 일이지만, 그보다는 그들 바닥에 깔려 있는 기본적인 유사성들을 개념적으로 고찰해 보는 방식이 훨씬 도움이 될 것 같다는 것이 필자의 입장이다.

그러나 각국의 낭만주의의 예술적 경향의 이론적 유사성들을 검토해 보는 경우라 해도 대개의 경우 문학, 특히 시의 영역에 국한된 고찰이 대부분이며, 그러한 고찰마저 전문적인 것이 되고 있어 접근하는 데 어려움이 있다. M. H. 아브람의 시론인 『거울과 등불』[08]이 그 대표적인 사례라 할 수 있다. 그와는 달리, 각국의 낭만주의 이론들의 경향을 검토한 끝에 그들 간

08 M. H. Ahram, *The mirror and the lamp* (Oxford Univ. Press, 1953).

의 가계 유사성을 찾아, 그들을 연결시켜놓고 있는 기초 원리를 제시하는 방식을 택할 수 있다. 그리하여 그들 원리를 대변하는 핵심 개념을 중심으로 여러 이론들 간의 연관성을 검토해 보는 시도가 있을 수 있다. L. R. 퍼스트의 『낭만주의의 전망』[09]이 그것이다. 여기서 그는 개인주의를 기본 원리로 하여 인간에게서 가장 개인적이라 할 수 있는 "상상"과 "감정"을 낭만주의의 핵심 개념으로 설정하고, 그들 개념 하에서 낭만주의 이론을 설명하고 있다. 그러나 이 책의 이론적 접근 역시 문학의 영역에 국한되어 전개되고 있다. 그러므로 당시의 유명한 화가들이라 해도 그들의 이름은 그저 한두 번 지나가며 언급되고 있을 뿐이다.

그렇다면 회화에 관한 낭만주의 이론은 없을까? 이 경우 일반적으로 독일의 프리드리히나 O. 룽게, 영국의 터너, 프랑스의 T. 제리코(1791-1824)나 들라크루아의 작품을 해설해 놓고 있는 책들과 마주치게 된다. 그러나 이들 책자들에는 같은 낭만주의 미술이라 해도 프랑스 낭만주의 미술에 있어서는 왜 풍경화가 빠져 있는지, 같은 풍경화라 해도 영국과 독일의 풍경화가 왜 다른지에 대한 철학적 해명이 결여되고 있다. 대신 도판을 통한 작품 해설이 주를 이루고 있다. 그러나 이러한 해설서들과는 다른 접근 방식들도 있다. 프랑스 낭만주의 회화보다 훨씬 심오한 철학적인 의미를 담고 있는 회화를 문학의 분야와 함께 다루고 있는 시도가 있다. A. 비드만의 『낭만주의 미술론』[10]이 그것이다. 그는 퍼스트가 개인주의의 원리 하에 낭만주의를 구성하고 있는 기초개념으로서 상상과 감정을 논하고 있는 것과는 달리, "경이로운 전체"(The wondrous whole)라는 다소 신비적인 존재론적 개념을 제일 원리로 설정하고 있다. 그는 이 개념 하에서 감정이나 상상의 측면을 다

09 L. R. Furst, *Romanticism in perspective* (Macmillan: St. Martins Press, 1969).
10 A. Wiedmann, *Romantic art theories* (Gresham Books, 1986).

루고 있다. 그러므로 낭만주의 이론을 전개함에 있어서 퍼스트와 비드만은 내용상 일치하고 있는 점이 적지 않다. 그러나 차이점이 있다. 퍼스트가 인간에게서 가장 개성적인 개인에 기초하여 예술을 인식론적 입장에서 상상과 감정에 관련시켜 설명하고 있다면, 비드만은 "경이로운 전체"라는 다소 비의적인 존재에 관련되는 한에서 감정과 상상을 거론하고 있다는 점이다. 비드만과 비슷한 입장에서 낭만주의 회화의 기본성격을 밝히고, 나아가 그것을 현대미술과 관련시켜 설명해 놓고 있는 R. 로젠블럼의 『현대 회화와 북구의 낭만주의 전통』[11]도 있다. 이 책을 통해 우리는 현대미술 속에서 표현주의 경향의 회화가 얼마큼이나 독일 계열의 낭만주의 풍경화로부터 영향을 받고 있는지에 대한 이해를 가질 수 있다. 그러나 우리는 낭만주의에 대한 비드만의 해명을 부분적으로 수용하면서 퍼스트의 『낭만주의 전망』을 중심으로 낭만주의 이론들 간에 나누어지고 있는 가족 유사성을 고찰해볼 것이다. 왜냐하면 본서 2장에서 다루었던 고전주의의 중심 개념이 "이성과 규칙"이었으므로 그에 대비되는 입장에서 낭만주의의 일반적 특징을 파악하고자 했기 때문이다.

　이미 언급했듯, 퍼스트는 낭만주의의 기본 유사성들을 열거하고, 그러한 입장에서 여러 낭만주의 이론들이 주장하는 특수성들 간의 관계를 파악함으로써 낭만주의에 대한 전체적인 그림을 그려볼 수 있기를 기대하고 있다. 다양하고 복잡한 낭만주의 이론들을 종합적으로 파악하기 위해 퍼스트는 J. 바전으로부터 차용해 온 가계 유사성[12]의 개념을 끌어들이고 있다. 그렇다면 그는 여러 낭만주의 경향들 간에 나누어지고 있는 가계 유사성으로서 무엇을 설정하고 있을까? 퍼스트는 그것을 개인주의로 보고 있다. 그리고 이

11　R. Rosenblum, *Modern painting and the northern romantic tradition* (Harper&Row, 1975).
12　J. Barzun, *Classic, romantic and modern* (Univ. of Chicago Press, 1961), p.71.

개인주의적 사고의 기초 위에서 상상력과 감정의 중요성을 다루고 있다. 퍼스트에 의하면 이들 세 개념, 즉 개인주의·상상력·감정은 낭만주의가 "개인의 경험과 정서의 자유로운 상상적 표현"을 대변하는 말인 한에 있어서 낭만주의에 대한 모든 해석들에 기본적인 것이요, 또한 그들 속에 내재해 있는 것들이다. 그러나 그런 중에도 사람에 따라 상상력의 창조성을 낭만주의에서 제일 중요한 것으로 설정해 놓고 있는 접근도 있고, 감정의 표현을 낭만주의의 기본 특징이라고 주장하는 식의 낭만주의에 대한 이론도 있다. 그러나 낭만주의에 있어서 상상과 감정은 별도의 두 원리가 아니다. 사실상 그들은 개인주의적 사고 하에서 자각되고 성장한 예술의 두 요소이다.

어쨌든, 전낭만주의 시기로부터 인간 사회 도처에서 새로운 물결이 출렁이기 시작했고, 그것은 이성과 규칙에 기초한 고전주의 예술을 쓸어버리기 시작했다. 결과적으로, 빈켈만이 지적한바 "고요한" 고전주의 바다에 "질풍과 노도"가 몰아치면서 마침내 낭만주의라는 거대한 해일이 찾아오기 시작한다. 여기서 우리는 일방적으로 "낭만주의"라는 말을 사용하고 있지만 전낭만주의 시기가 있고, 그 후 본격적인 낭만주의 시기가 찾아온다. 독일에서는 그 본격적인 시기가 두 단계로 나뉘어 발전되고 있다. 초기 낭만주의(Früromantik)와 성기 낭만주의(Hochromantik)를 말함이다. 전자가 사변적이고 형이상학적이었다고 한다면, 후자는 예술적이고 창조적인 것이 그 특징이다.[13] 흔히 전자를 예나 시기(1798-1804)라 하고, 후자를 하이델베르크 시기(1805-1815)라고 부른다. 독일에서의 이 같은 본격적인 낭만주의는 우선은 문학과 철학의 영역에서 강력하게 추진되었다.

독일을 중심으로 발전된 이 같은 낭만주의는 시인이나 예술가에게 커다

13 L. R. Furst, 앞의 책, p.23 참조.

란 자유와 새로운 기법을 가져다준 것에 그치고 있는 것이 아니다. 자유나 기법은 근본적으로 인간의 지각과 사고에서 나타난 새로운 방향 설정의 외적인 증상들에 지나지 않는 것들이다. I. 벨린의 말을 빌리면 이 새로운 태도의 본질은 "서구인들의 의식에 일어난 단일한 변화로는 가장 거대하며, 19세기와 20세기에 일어났던 다른 모든 변화들은 이보다 비교적 덜 중요한 것이다."[14] 주지되고 있듯, 세계에 대한 이성적 파악의 가능성에 대한 믿음은 유럽인들의 사고에 있어서 척추가 되어 왔다. 합리주의적 접근이 과학에 있어서와 마찬가지로 문학과 미술에 적용되었을 때 그것은 규칙화시킬 수 없는 인간의 영역에 규칙(예컨대, 삼일치 법칙이나 비례 등)을 적용시켜, 그것을 깨끗하고 분명하게 질서화시켜 놓자는 의도를 지니고 있었다. 감정의 영역에 이성의 빛을! 이것이 바로 신고전주의의 기치였다. 신고전주의를 교조적 독단주의라고 규정짓는 것은 이러한 점 때문이다. 이러한 독단이 아카데미를 지배해 왔음을 우리는 이미 고찰한 바 있다.

처음에는 이와 같은 독단이 조심스럽게 회의되다가 18세기 중엽 이후로 맹렬히 거부되기 시작했고, 최종적으로 그들 옛 규범들은 낭만주의자들이 내건 새로운 가치 하에 거의 혹은 완전하게 추방되고 만다. 그리하여 이성과 규칙, 전통과 권위와 같은 고전주의적 기준 대신에 낭만주의자들은 개인주의적 입장에서 가장 개인적인 상상력과 감정을 그들의 원리로 수용하기 시작했다. 따라서 규칙에 입각한 "고상한 취미"와 같은 과거의 기준들은 "재갈이 물리지 않은 창의적 천재의 창조적 충동"에 길을 내주게 되었고, 고전주의적 미의 이상은 "역동적인 감정의 분출"이 선호되는 입장에서 무미건조한 것이 되고 말았다. 그러므로 다양한 낭만주의 이론의 전모를 파악하고자

14 I. Berlin, 『낭만주의의 뿌리』, 강유원·나현영 옮김(이제이북스, 2005), p.10.

할 때 가장 중요하게 요구되는 점은 그들 이론들에 있어서 "상상"과 "감정"의 개념이 각각 어떠한 의미로 이해되고 수용되고 있었는가를 검토하는 일이다. 그러나 상상과 감정이야말로 신고전주의에 있어서의 이성과 규칙과는 달리 그에 대한 의미 부여가 다양하다. 그러므로 낭만주의 이론은 낭만주의 예술만큼이나 다양하다. 그것은 어느 하나의 강령으로 간단히 요약되기 힘들며, 따라서 낭만주의는 하나의 이론이기보다는 폭넓은 운동, 그러므로 "낭만주의 운동"이라는 말로 표현되는 것이 보다 적합할 것이다.

3. 낭만주의의 축과 두 원리

1) 낭만주의의 축: 개인주의

앞서 고찰했듯 낭만주의 운동을 가능케 한 배경적 요인들에는 여러 가지가 복잡하게 얽혀 있다. 정치적으로 자유에 대한 의식의 점진적 신장과 함께 경제적으로는 산업혁명으로 인한 중간층의 등장이 거론될 수 있다. 그리고 창조의 원동력으로서 상상의 능력을 기본으로 설정해 놓고 있고, 취미의 입장에서 규칙 대신 감정에 대한 시대적 선호를 들 수도 있다. 그러나 그들 모든 요인들을 논하기 이전 그 무엇보다도 그들 여러 요인들을 묶어주고 있는 공통적인 기본 축이 언급되어야 한다. 그것이 개인주의(individualism)이다. 그렇다고 여기서 우리가 서구의 역사를 통해 "개인주의"라는 용어가 언제 등장했으며, 그 개념에로 귀결되는 "개인의 발견"이 언제 싹트게 되었는지 하는 사상사적 기원[15]에 관련시켜 낭만주의와 개인주의를 논의하고자 하는 것은 아니다. 다만,

15 C. Morris, *The discovery of the individual 1050–1200* 참조.

이성이 지배 원리로 작용하고 있는 한, 인간은 결코 개인적이 될 수가 없다는 점에서 개인주의를 말하고 있을 뿐이다.

이성이 지배적일 때 개인과 개성은 강조될 수 없는 인간의 요소들이다. 그들은 이성이 설계해 놓은 질서에 통합되는 수밖에 없는 것들이다. 말하자면, 중세인들이 신에 귀속되었던 것처럼 개인은 이성에 통합되어야만 했다. 그 결과 개인의 자유는 순종을 요구하는 집단에 종속될 수밖에 없었다. 그러할 때 인간은 자기를 보다 더 큰 사회적 질서 ─그것이 교권이건 왕권이건─ 에 위탁시킴으로써 비로소 안정을 추구할 수 있었다. 개인적 삶이 무르익기 이전 시대의 사람들은 자유를 포기하는 대가로 안전을 보장받았던 것이다. 겸손이 미덕이 된 것은 이 같은 상황 하에서였다. 왜냐하면 개인은 그의 요구를 포기하는 대신 공동체 내에서 그에게 할당된 자리를 얻게 됨으로써 일종의 보호를 그 대가로 받을 수 있었기 때문이다.

이와는 대조적으로 개인주의적 사고는 겸손이라는 미덕에 기초한 통합의 이상에 반대되는 것이며, 근본적으로 공동체의 안녕에 대해서는 아무런 고려를 하지 않은 채 오만할 정도로 개인의 권리를 주장하는 것이 그 특징이다. 그러므로 모든 사람들에게 똑같이 적용되는 규범이 개인의 요구로 대체될 때 개인주의는 사회의 구조를 뒤엎고 파괴하려는 경향이 있다. 이 같은 자유의 획득에 대한 대가로서 개인은 안전을 박탈당하게 되고, 그런 만큼 그에게는 커다란 위험이 수반된다. 그 대표적 인물이 프랑스의 루소이다. 그에게 있어서 개인주의는 불확실성, 도덕적 상대주의, 불안을 특징으로 하고 있다. 그러할 때 인간은 외적 세계를 불신하고 개인적 영혼으로 회귀한다. 이처럼 확립된 외적 질서를 부정할 때 인간은 확실성의 지점을 개인의 내부 ─그것이 상상이든 감정이든─ 에서 찾고자 시도한다. 이것이 바로 낭만주의적 태도의 특징이요, 그래서 낭만주의자들은 자기들이 의지할 곳을

이성과 그 위에서 세워진 관습이나 제도에서가 아니라 개인의 내적인 세계에서 추구했던 반항아들이었다. 그러므로 개인주의는 고전주의 규범을 거스르는 낭만주의의 상표가 되기 시작했다. 이에 관해 노발리스(1772–1801)가 한 말이 있다. "오직 개인만이 흥미로운 관심거리(interessiert)이다. 그러므로 고전적인 모든 것은 개인적인 것이 아니다."[16]

이 같은 노발리스의 말에는 다소 억지가 있다. 그러나 그의 의도에는 아주 분명한 뜻이 들어 있다. 그는 개인적인 것을 "흥미로운 것"과 동일하게 보았을 뿐만 아니라, "고전적"이라는 말과의 대비를 통해 그 개인적인 것을 "낭만적"인 것과 동일시하고 있다. 따라서 개성적 개인은 흥미로운 인간이며, 그러한 의미에서 낭만적인 인간이다. 특수한 개인에 대한 이 같은 관심은 고백록과 자서전의 범람을 통해서 증명되고 있다. 전에 볼 수 없던 이 같은 저술들은 분명 낭만주의 시기를 통해 나타나기 시작한 것이고, 그들은 개인과 개성에 대한 찬미를 증명해놓고 있는 것들이다. 루소의 고백록이 좋은 예이다. 루소야말로 『고독한 산보자의 꿈』에서 표현해놓고 있듯, 조금도 숨기지 않은 채 "내 영혼과의 교감이 가져다주는 즐거움"에 흠뻑 빠진 최초의 인물이다. 그 책에서 그는 전적으로 "자신에 몰입한 개인"을 그려놓고, "내 속에 있는 나는 무엇인가"라는 물음에 답하고자 자신을 추구했던 인물이다. 필자 역시 최근에야 루소가 겪었던 비슷한 내적인 상황을 실감하고 있는 중이다.

그러나 낭만주의자들에게 있어서 개인주의는 "흥미로운 것"이라는 의미 이상의 심오한 뜻을 담고 있다. "흥미로운 개성"이라는 특징만을 가지고서는 전낭만주의 세대들과 본격적 낭만주의자들과의 차이를 구분해내기가 힘들다. 왜냐하면 "질풍과 노도"의 세대들도 흥미로운 개인적 정서

16 L. R. Furst, 앞의 책, p.56에서 재인용.

의 복잡함을 밝혀내고자 함에 있어서는 낭만주의자들과 조금도 다르지 않았기 때문이다. 그럼에도 불구하고 양자 간에는 커다란 차이가 있다. 그것은 다음과 같이 설명될 수가 있다. 전낭만주의자들은 개인과 개성에 대해 이따금씩 산발적으로 관심을 보여주고 있었다고 한다면, 본격적 낭만주의자들에 의해 추진된 개인에 대한 강조는 개인주의를 하나의 전체적 세계관(Weltanschaung)으로 체계화시켜 놓고 있다는 점이다.[17] 즉 본격적인 낭만주의자들에 있어서는 어느 특수한 개인에게서 발로되고 있는 개성만이 아니라 그러한 개성의 차원을 인간의 보편적인 원리로 확대·발전시켜놓고 있다는 점에 본격적 전낭만주의와의 차별성이 있다. 이렇듯 낭만주의자들의 비합리적 개인주의는 산만하고 다양한 사고들을 구심적으로 철학화시켜 놓고 있는 한에 있어서 하나의 세계관이 되고 있다.

그러한 의미에서 19세기 낭만주의는 전낭만주의와 달리 철저히 개인주의에 기초하고 있고, 그러한 의미에서 그것은 전통적 유럽의 사고에 근본적인 변화를 초래시켜 놓고 있다. 요컨대, 낭만주의에 깔려 있는 기본적 원리는 그 속에 들어 있는 서로 상이한 여러 사고들을 통일시켜 놓고 있는 "개인-개성"이다. 그래서 개인적 "자아"(ego)는 낭만주의자들의 우주의 중심이요 축이 되고 있다. 그래서 데카르트주의자들처럼 외적인 객관적 세계를 상정함으로써 출발하는 대신, 낭만주의자들은 "시선을 내부로 돌리라"는 피히테(1762-1814)의 강령을 따라 자아의 창을 통해 외부 세계를 파악하고자 했다. 그는 다음과 같은 선언을 하고 있다.

오직 너 자신만을 주목하라. 네 주변의 모든 것으로부터 시야를 돌려놓으라.

17 L. R. Furst, 앞의 책, pp.57–58 참조.

이것이 철학이 철학도에게 하는 최초의 요구이다. 너 자신 밖의 것은 아무것도 문제가 되지 않는다. 오직 너 자신뿐이다.[18]

이처럼 내적 존재로서의 자아를 출발점으로 상정함으로써 낭만주의는 "자기 중심적"이라는 가장 문자적인 의미로서의 자아주의의 형태이기도 하다. 그래서 초기의 개인에 대한 관심이 자아주의에서는 심오한 의미를 지닌 관념론의 철학으로 변형되어 갔다. 이것이 낭만주의 예술의 철학적 기초인 낭만적 관념론이다. F. 셸링에게서 주창되고 있는 이와 같은 관념론의 철학 속에서 상상력은 그것이 전에 누려 보지 못했던 의미를 띠게 된다. 그것은 새로운 이미지를 창조하는 능력으로, 그리고 그러한 이미지를 수단으로 또 다른 세계를 드러내주는 능력으로 부각되어 갔다.

2) 낭만주의의 두 원리

(1) 상상력

18세기를 통해서도 합리주의와 신고전주의는 여전히 주도적인 세력으로 지속되고 있었다. 그것은 예술에서 이성의 명료성과 규칙성을 요구하는 것이었다. 그러므로 신고전주의는 상상력과 어울릴 수 없는 것이었다. 그러므로 상상력은 오랫동안 시인이 갖추어야 할 이차적인 성질로 간주되었다. 그러므로 오랫동안 시인의 주된 과제는 상상력에 관련된 것이기보다는 "감관 인상을 통해 수용된 자료를 정리"[19]하는 것이 고작이었다. 홉스의 표현을 빌리자면 상상력은 고작 "일종의 꺼져가는 기억"(a sort of decaying memory)에 지나지 않는 것으로서 시인이란 그러한 상상의 단순한 기록자에 지나지 않는

18 J. G. Fichte, *Wissenschaftslehre* (1794), 도입부의 머리말.
19 L. R. Furst, 앞의 책, p.127.

사람이다. 그래서 홉스는 그가 공상(fancy)이라고 부른 상상력을 사냥개에 비유하고 있다. 상상력과 사냥개 양자는 좋은 코와 예민한 후각을 가지고 먹이를 찾아 "기억의 들판"을 헤매는 재주를 요구하는 점에 있어서는 같다는 것이다. 공상을 좋은 사냥개에 비유하는 이 같은 은유는 드라이든에게서도 나타나고 있다. 상상력을 이렇게 감각이나 기억에 관련시켜 설명하고 있는 입장은 J. 애디슨이 쓴 『상상력의 즐거움』에서 아주 분명하게 나타나고 있다.

내가 상상 혹은 공상의 즐거움이라고 말하는 것은 … 다음과 같은 것을 의미한다. 우리가 가시적인 대상들을 실제로 보거나 혹은 그림이나 조각이나 묘사 혹은 그 비슷한 경우들을 통해 그들 대상의 관념들을 우리들 마음속에 떠올릴 때 그들 대상들로부터 환기되는 그러한 즐거움을 말한다. 정말이지 우리는 시각(sight)을 통해 그 첫 입구를 만들지 않은 어떤 단독의 이미지란 것을 공상에서 가질 수 없다.[20]

위의 글에서 알 수 있듯 18세기 초에 있어서까지도 상상력은 여전히 감각과의 관계를 버리지 못하고 있다. 그러므로 합리주의 시대에 있어서 상상은 기껏해야 이미 알려진 사실에 "재기"(wit)를 더해주는 장식을 위한 것이 되고 있었다. 그래서 하찮은 산문이 어떻게 시로 둔갑될 수 있는지 하는 조언을 해주는 자리에서 T. 그레이는 야망 있는 시인이라면 그의 글 군데군데 격언을 집어넣고, 거기에 꽃을 꽂고 비싼 표현으로 도금을 하는 법을 배워야 한다고 가르쳐주고 있다. 왜냐하면 그 글이 운문으로 각색되려면 "화려한 장식"[21]이 수반되지 않으면 안 되기 때문이다.

20 J. Addison, *Spectator* (1710), no.411.
21 T. Gray, *Correspondence with William Mason* (1853), p.146.

그러나 낭만주의에 이르면 상상의 개념이 완전히 달라진다. 낭만주의적 우주에 있어서 개인이 중심축이라고 한다면 개인에 있어서의 중심은 자신의 내적인 상상에 따라 세계를 지각하거나 재창조하는 능력으로 이동될 수밖에 없기 때문이다. 이 능력이 낭만주의를 통해 그토록 찬미되어 마지않았던 개인의 내적 상상력이다. 그러나 그 같은 상상력에 부여되고 있는 의미는 동일하지 않았다. 우선 W. 블레이크(1757-1827)를 보자. 블레이크에 있어서 예술가는 육신의 눈을 "가지고"(with)서가 아니라 그러한 눈을 "통해"(through) 보는 존재이다. 그에게 있어서 육신의 눈은 신이 보낸 광경을 보는 통로일 뿐이다. 그 광경을 보는 눈이 상상력이다. 그러기에 예술가의 눈에는 이 세계가 무한의 껍데기로 보인다. 따라서 그에게 있어서 외부 세계의 감각적 대상들은 별로 흥미로운 것이 아니다. 그것은 오히려 상상력에 걸림돌이 될 뿐이다. 여기서 블레이크의 말을 들어보자.

상상의 세계는 영원의 세계이다. 그것은 우리 모두가 식물처럼 성장된 신체의 죽음 후에 들어가야 할 신의 품이다. 상상의 세계는 무한하며 영원한 데 비해, 생성 혹은 성장의 세계는 유한하며 시간적이다. 영원한 세계에는 만물의 영구적인 실재들이 있고, 우리는 그 실재들이 자연이라는 식물성의 유리 (vegetable glass of nature)에 반사되고 있는 것을 볼 뿐이다.[22]

그러나 예나 그룹의 낭만주의 주동자였던 셸링이 상상(력)에 대해 부여하고 있는 의미는 블레이크와 다르다.

22 L. R. Furst, 앞의 책, p.120에서 인용.

우리가 자연이라고 부르고 있는 것은 신비롭고 경이로운 형태로 숨겨져 있는 시이다. 그러나 … 베일은 들춰질 수 있다. 엷은 안개를 통해서처럼 감관의 세계를 통해서 우리는 언어 배후의 의미처럼 숨겨진 환상의 땅(Land der Phantasie), 우리가 열망하는 목표를 관조하게 된다.[23]

위의 인용문은 25세의 젊은 나이에 셸링이 쓴 『선험적 관념론의 체계』(1800)에서 따온 말이다. 이 책은 당시의 낭만주의자들이 외적 대상의 세계가 진리를 숨겨놓고 있는 맥 빠진 덮개라고 하면서 무시해 버리고자 했던 경향을 말해주고 있다. 그러나 셸링은 블레이크와 다르다. 셸링도 실재를 "통해" 본다는 이미지를 이용하고 있는 점에 있어서는 블레이크와 동일하다. 그러나 그는 블레이크와는 달리 상상의 영역을 "언어 밑에 숨겨진 의미"에 비유함으로써 상상의 영역에 순전히 인간적 의미를 부여해놓고 있다. 블레이크에게 있어서 상상은 신이 펼쳐준 광경을 보는 능력이지만 셸링에게 있어서 그것은 덮개 밑에 숨겨진 세계를 직관하는 인간의 예지적 능력이 되고 있다. 그 예지적 직관도 결국은 이미지로 나타날 수밖에 없는 것이라고 한다면 이 이미지의 영역이야말로 독일 낭만주의를 유인한 "몽상의 정토"였으며, 독일 낭만주의자들에게 있어서 누를 수 없는 동경의 원천이자 목표였다. 그 통로가 바로 상상의 능력이요, 그것은 이 세계에서 발견할 수 없는 덮개에 가려진 세계를 드러내준다는 의미에서 "창조적"인 능력이다. 상상력에 대한 이 같은 혁신적인 재해석은 낭만주의자들 모두에 의해 이루어진 최대의 통찰이라고 주장함은 조금도 과장이 아니다. 정말이지, 근대 미학 중 그 어떤 이론이라 하더라도 그것을 가능케 한 초석

23 L. R. Furst, 앞의 책, p.122에서 재인용.

들 중의 하나 ―다른 하나는 감정의 표현― 로서 "창조적 상상력"[24](creative imagination)이라는 새로운 개념이 성립되지 않았다면 그것은 전혀 생각해볼 수도 없는 일이다. 덧붙여 주목할 사실은 정신(의식)과 자연(무의식)이 근본적으로 동일한 하나라는 주장을 펴온 셸링의 『자연철학 시론』[25]이 당시의 화가들에게 새로운 돌파구를 제공해주었다는 점이다. 실제로 앞서 1절에서 언급된 프리드리히는 셸링의 자연철학으로부터 많은 영향을 받은 풍경화가이다. 그가 그린 최초의 상징주의적 풍경화인 「산상의 십자가」는 창조적인 예술과 자연에 관한 셸링의 강연[26]이 있은 다음 해인 1808년에 제작되었다. 그 후 1810년에 그려진 「바닷가의 수도승」은 프리드리히에게 커다란 명성을 가져다 주었다.

프리드리히의 풍경화에 있어서 자연은 내적 생명의 물리적 표명이 되고 있다. 달리 말해, 그에게 있어서 자연이란 내적 생명의 세계이다. 프리드리히의 동료였던 K. G. 카루스는 실제로 셸링 철학을 프리드리히의 풍경화에 적용하고 있는 저술[27]을 남겨놓고 있다. 거기서 카루스는 초기 자연주의 회화의 발전에 있어 중요한 진술을 남겨 놓고 있다. 그는 풍경화야말로 무기력한 대상의 외양보다는 자연의 과정과 변화에 관심을 보여주고 있는 것이라는 견해를 표명해놓고 있기 때문이다. 이것이 신고전주의 자연관과 다른 점이다. 그래서 독일 화가들은 정신을 표현하기 위해 정신의 또 다른 양태인 자연 풍경을 아무런 거리낌 없이 수용하게 되었다. 이것이 독일의 풍경화가 특이하게 발전하게 된 철학적 배경이다.

그러므로 역사상 처음으로 상상력에 대한 두 가지 개념들 간에 분명한 선

24 L. R. Furst, 앞의 책, p.128.
25 Ideen zu einer Philosophie der Natur (1797).
26 F. W. J. von Schelling, *Über das Verhältnis der bildenden Künste zu der Natur* (1807).
27 K. G. Carus, Nine letters on landscape painting, written in 1815–1824 (1831).

이 그어지게 되었다. 퍼스트는 이 같은 사실을 다음과 같이 기술하고 있다.

처음으로 상상력이 지닌 두 측면 간에 분명한 선이 그어졌다. 한편으로, 그
것은 과거에 이미 겪었던 경험들을 마음에 환기(recalling)시켜 그것을 다소
상세히 재생(reproducing)시키는 힘이었고, 다른 한편으로 그것은 전에 경
험되지 않고 단순히 암시되거나 떠올려졌던 사물의 심적 이미지들을 구성
(constructing)하여 창조(creating)해내는 힘이었다.[28]

낭만주의자들에게 있어서의 상상력은 물론 두 번째의 의미로서였다. 그
들에게 있어서 상상력은 외부 세계의 이미지를 형성하는 능력이 아니라, 외
부 세계를 벗어나 있는 이미지, 내적인 눈으로서의 상상력에 의해 출현된 이
미지, 현실 세계 배후의 고차적 차원을 드러내 놓고 있는 무한의 이미지, 그
이미지를 형성하는 능력이었다.

여기서 우리는 상상적 창조로서의 예술의 개념을 일단 정리하고 그에 관
련하여 몇 가지 사실을 검토해 볼 것이다. 예술이 상상력에 의해 새로운 이
미지를 창조해내는 인간의 특수한 활동이라는 사고가 정말로 새로운 것인
가 물어 볼 필요가 있다는 점에서이다. 그러한 사고가 낭만주의자들에게서
자각되고 강조된 것임은 틀림없다. 그렇다고 해서 그 이전 시대의 예술가
들에게는 상상력이 결핍되고 있었을까? 만약 그렇다면 인간으로서의 호머
는 무슨 힘으로 『일리아드』와 『오디세이』를 썼을까? 1장 2절에서 알아보았
듯, 호머는 고대 그리스의 문헌이 말해주듯 뮤즈가 부르는 노래를 받아 적
었을까? 이 같은 물음은 그 이후의 많은 예술가들에 대해서도 똑같이 적용

28 L. R. Furst, 앞의 책, pp.128–129.

될 수 있다. 상상력이 인간의 마음의 한 소지라면 그것이 19세기 낭만주의적 인간에게만 주어졌던 것은 아닐 것이다. 동일한 상상력이 발휘되었을 것임에도 호머에게서는 그것이 뮤즈와의 교감능력으로 이해되고 있었던 것이다. 그렇다고 할 때 양자 간에 차이가 있다면 호머에게 있어서는 그것이 발휘되기는 했으나 자각되지 않은 채였다고 한다면, 후자인 낭만주의에 있어서는 그것이 명백히 자각되고 있었다는 점일 것이다. 그러한 입장에서 생각해 볼 때 낭만주의 시대의 상상적 창조론은 고대의 영감론을 인간화시킨 형태로 재구성한 것에 지나지 않는 것이라고 할 수 있다. 신적인 힘에 돌려놓았던 시인의 힘이 인간적인 것으로 자각된 것일 뿐이다. 그 힘이 바로 상상력이다. 그러므로 상상력이란 그 옛날부터 인간에게 내재해 있었던 능력이다. 그러한 능력이 신성으로서의 인간관, 이성으로서의 인간관 때문에 억제되어 왔을 뿐이다. 이 같은 사정은 이성의 능력에 대해서도 똑같이 말해질 수 있다. 그러한 점에서 낭만주의 예술의 특징은 무엇인가를 창조할 수 있는 능력으로서 상상력이 독립적인 것으로 자각되기 시작한 입장에서 수행된 예술이었다고 규정지을 수 있다. 그리고 이 같은 자각은 낭만주의가 태동하기 시작한 18세기 말로부터 야기된 정치적(자유)·경제적(중간계층)·사회적(개인주의) 경향과 평행되는 현상이며, 그러한 의미에서 상상적 창조로서의 예술관은 그 시대의 요구에 의해 고대의 영감론이 인간화된 형태로 부활한 것으로 해석되어야 할 것이다. 요컨대, 예술은 본질상 그것이 창조적 상상력에 의한 인간의 특수한 활동이기는 하지만 그렇다고 해서 그러한 상상이 언제나 자각되고 강조되었던 것은 아니다. 우리는 그 같은 주장의 대표적 사례로 플라톤의 시인 추방론을 상기할 수 있다.

그러므로 상상적 창조라는 예술관도 언제고 그 생명을 다할 때가 오지 않겠는가 하는 우려를 지울 수 없다. 예술에 "무의식"의 개념이 개입한 것을

보면 상상적 창조라는 예술관의 생명은 이미 소진했는지도 모른다. 한 걸음 더 나아가, 예술의 주체가 자연이라고 하는 주장마저 이론이나 실천을 통해 제시되어 온 지도 오래되었다. 예술의 주체가 자연이라면 예술 창조의 주체 는 예술가가 아니라 자연으로 이동된다. 그러나 자연을 주체로 간주할 수 있는가? 예술가를 뿌리로부터 수액을 전달하여 꽃(예술)을 피우는 나무의 줄 기에 비유하고 있는 P. 클레의 생각은 과연 옳은가? 그러할 때 예술가는 대 지의 힘의 매개자이지 창조자가 아니다. 과연 예술가를 그렇게 해석할 수 있을까? 그렇다기보다 대지에는 줄기를 통해 전해지는 수액과 함께 그 속에 어떤 정신적인 요소가 내재해 있어 결과적으로 화려한 꽃이 피게 될 수 있 는 것이 아닐까? 그렇다면 예술의 모태는 자연만도 아니고 정신만도 아니게 된다. 이 같은 사실을 염두에 둘 때 우리 인간은 아직도 자기 이해를 다하지 못하고 있는 것 같다. 물리학자가 주기율표에 들어 있지 않은 원소를 계속 추적하듯 인간에게는 아직도 밝혀지지 않은 미궁이 있는 것 같다.

어떻든 19세기 낭만주의자들은 인간이 지니고 있는 상상력을 창조적인 능력으로 자각했고, 그것을 수단으로 하여 새로운 예술의 세계를 열어 보 여줬다. 마치도 호머가 신화의 세계를 열어 보여주었듯 말이다. 이 같은 상상력이지만 그것의 발휘에 대한 이해에는 커다란 차이가 있다. 예컨대, S.T. 코울리지(1772-1834)는 상상력에 대해 완전한 자율성을 부여하기를 거 부하는 점에서 동시대의 독일 낭만주의자 예컨대, 노발리스와 다른 입장을 취하고 있다. 코울리지에게 있어서 상상력은 전적으로 자유로운 것이 아니 었으며, 지성과 분리될 수 있는 것이 아니었다. 그러기는커녕 그에게 있어 서는 양자의 조화로운 융합을 성취하는 것이 시인과 예술가의 과제가 되고 있다. 바로 이러한 점에서 그의 상상론은 앞으로 7장에서 거론될 칸트로부 터 많은 영향을 받고 있다. 코울리지에 의하면 "예술가는 엄격한 지성의 법

칙에 따라 형식을 창조하지 않으면 안 된다."[29] 마치 칸트의 천재론을 옮겨 놓은 듯한 말이다. 따라서 그는 예술가의 모든 변덕을 허용하여 괴물마저 인정한 Fr. 슐레겔과 커다란 차이를 보여주고 있다.

이 같은 사정은 회화의 영역들에서도 비슷하게 나타나고 있다. 우선, 기독교적 입장에서 상상력을 신의 존재에 결부시켜 새로운 예술의 길을 개척한 화가들이 있다. 그들은 이성이 지배적이었던 계몽의 시기를 통해 거의 사라졌던 종교 미술을 부활시키고 있다. 앞서 언급한 블레이크나 동시대 독일의 룽게가 그들이다. 그러나 표현되어야 할 종교적 내용에 있어서 양자 간에는 커다란 차이가 있다. 그들 두 사람은 모두가 종교에 심취한 화가들이기는 했으나 기독교적이었다기보다 오히려 사변적이었다. 그러므로 그들에게 가장 커다란 문제는 종교적 내용을 상상을 통해 어떻게 그림으로 옮겨 놓을 수 있을까에 관한 것이었다. 왜냐하면 그들이 지니고 있던 종교적 상상은 전통적인 종교적 주제와 기법으로 주조될 수 있기에는 너무나 색다른 것이 되고 있었기 때문이다. 달리 말해, 그들이 보고, 그리고자 했던 것은 과거의 종교화에서 보여진 것과는 전혀 생소한 것이었다. 여기서 두 가지 가능성이 제시된다. 하나는 전통적인 식의 이미지들을 매개로 해서 간접적으로 자기의 상상력을 발휘하거나, 다른 하나는 새로운 이미지들을 스스로 창조해냄으로써 직접적으로 표현하는 방법이다. 이러한 문제에 직면하여 전자의 방식을 택한 화가가 영국의 블레이크요, 후자의 방식을 택한 이가 독일의 룽게이다. 우선 블레이크에 대해 알아보자.

블레이크는 1809년 그의 형의 집에서 "시적이고 역사적인 발명"이라는 제목의 전시회를 가졌다. 전시는 물론 실패로 끝났다. 전시회를 위해 준비한

29 L. R. Furst, 앞의 책, p.132에서 재인용.

"목록 설명"에 쓰여진 글에 대해 그것은 도무지 "무의미하고 알아먹을 수 없으며 언어도단의 허영으로 꽉 찬 잡동사니요, 제정신이 아닌 자의 거친 표출"[30]이라는 악평을 받았을 정도였다. 그의 전시는 정신 나간 사람이 보여준 뒤범벅이라는 것이다.

그렇게 혹독한 비난을 받은 상상이었지만 그것은 블레이크에 앞선 시대의 E. 영이나 "질풍과 노도" 세대의 사고와 비슷한 점을 지니고 있다. 그렇다고 해서 천재에 대한 사고에 있어서 그들과 블레이크가 전적으로 동일한 것은 아니다. 영은 천재를 생명을 지닌 자연의 힘으로 생각하고 있는 데 비해, 블레이크에게 있어서 그것은 앞서 언급했듯 신이 보내준 광경을 수용하는 능력이다. 그리고 그 힘은 우연히 찾아오는 기적이 아니라 인간에게 내재하고 있는 영속적인 능력이다. 그것이 블레이크가 말하는 상상의 개념이다. 그러므로 그에게 있어서 그것은 설명할 수도 없고, 그렇다고 의심할 수도 없는, 의식에 다가오는 강력한 지각 능력이다. 그러한 능력을 통해 우리는 어느 기존의 성상을 신이 보내준 이미지로 본다는 것이다. 여기서 우리는 블레이크에게 있어서도 고대 영감론이 작용하고 있음을 간취할 수가 있다. 시인의 시는 시인의 시가 아니라 뮤즈가 불러준 것이 시인의 입을 통해 흘러나온 것이듯 말이다. 한마디로, 블레이크에 있어서도 여전히 상상력은 신이 보내준 은총이다. 차이가 있다면 뮤즈의 영감 대신 상상이라는 능력이 자각되고 있고, 그러한 능력을 천재로 규정하고 있다는 것뿐이다.

그러한 블레이크에 비해 룽게는 다른 입장을 취하고 있다. 룽게는 W. 바켄로더(1773-1798)를 통해 J. 티크(1773-1853)를 만나게 되었고, Fr. 슐레겔을 알게 되었다. 티크는 룽게에게 J. 뵘(1515-1625)의 신비 사상을 전해 주었고,

30 "A farrago of nonsense, unintelligibleness and egregious vanity, the wild effusions of a distempered brain."

뵘의 신비 사상은 그것이 블레이크의 사고와 작품에 영향을 주었던 만큼이나 똑같이 룽게의 상징주의 회화에 영향을 미쳤다. 1801-2년 간에 쓰여진 룽게의 서신을 검토해 보면 그는 이 같은 영향에 대해 아주 커다란 결정을 내려야 할 입장에 처해 있었음을 알 수 있다.[31] 비록 그 스스로는 이렇다 할 창의적인 작품을 내놓지 못했지만 그는 아카데미의 전통과 관습을 훌훌 털어 버리고 싶은 강한 충동과 동시에 새로운 미술의 창조를 감행해야 할 요구에 사로 잡혀 있었다. 그는 말로는 형언해낼 수 없는 자신이 느낀 신의 암시를 표현하는 개인적인 계시의 미술을 마음에 품고 있었다. 이 같은 작업을 위해 그는 새로운 회화의 언어가 필요하다고 생각했다. 그는 가톨릭 회화 전통에 의지하는 낭만주의자들과는 달리 그 이전 종교 미술의 정신과 형식은 이미 죽었다고 믿었다. 그러므로 그에게 있어서 새로운 프로테스탄트 종교는 과거의 가톨릭에서 이용되어왔던 상징으로는 결코 표현될 수 없었다. 그는 예술을 신에 의해 들려지는 "기적의 언어"로 간주한 입장과는 달리 아무런 제약 없이 인간들 간에 나누어지는 종교적 "감정"의 예술을 추구했던 것이다. 문제는 그가 막연하게 말하고 있는 이 감정을 어떻게 표현해 내느냐 하는 것이다. 여기서 룽게는 기존의 성상이 아니라 대담하게도 그 스스로 고안해낸 이미지와 색 그 자체에 상징적 의미를 부여하는 식의 표현을 시도했다. 그는 그러한 자기의 그림을 과거에 지배적이었던 역사화와 구별하여 "풍경화"(landscape painting)라 명명하고 있다. 그것이 영국의 블레이크와 독일의 룽게와의 차이요, 또한 룽게와 동시대 독일 화가인 프리드리히와의 차이이다. 이 같은 사실은 비슷하게 색이나 선에 상징성을 부여함으로써 언제고 표현되어본 적이 없고, 표현될 수도 없었던 인간의 내적 감정을 드러내

31 Lorenz Eitner, *Neoclassicism and romanticism 1750-1850*, Vol. I, ed. H. W. Janson, sources and documents in the history of art series, pp.143-144 참조.

고자 했던 20세기의 반 고흐에게로 이어지고 있다.

(2) 감정

낭만주의에 관련된 많은 특성들 중 가장 낭만주의적인 것의 하나를 선택하라면 무엇보다도 자물쇠가 풀린 듯한 "감정의 표현"을 들 수가 있다. 오늘날 "낭만적"이라는 형용사는 "낭만적" 가요니, "낭만적" 소설이라는 말에서 보듯 감상적(sentimental)이라는 의미를 함축하고 있다. 그런 중에 "감상적"은 지나치게 역겨운 감정을 지시해주는 천격의 말로 전락하고 있다. 사실, 오늘날의 입장에서 보면 "정감"으로 번역되고 있는 "센티멘트"라는 말이 적용되었을 때의 18세기의 소설은 즐거움과 동시에 인간이 갖추어야 할 도덕적 덕목을 가르쳐 주고자 한 것이었던 만큼 오늘날의 의미처럼 "감상적"인 경향이 전혀 없었던 것도 아니었다. 그러나 18세기 당시로서는 이 "센티멘트"는 진부한 감상이 아니라 이성의 시대에 대한 "정감의 시대"를 선언하는 보다 적극적인 의미를 지니고 등장한 말이다. 서구인들은 이 "센티멘트"에 관련된 말로서 그 이전에 사용된 "정념"(passion), 비슷한 시기의 "정의"(affection), 그 후로 "정서"(emotion), "감정"(feeling) 등 개념상 지극히 긴밀한 말들을 사용해 왔다. 17–18세기를 통해 이들 말이 함축하고 있었던 것은 그것이 사유하는 마음의 능력인 이성 혹은 지성과는 달리 신체에 관련된 심리현상이라는 의미로서였다. 당시로서 그것은 부정적 의미로서였다 함을 우리는 2장에서 이미 언급한 바 있다.

여기서 우리는 문학에서뿐만이 아니라 회화에 있어서도 그러한 의미의 정념의 개념이 어떻게 이해되어 회화의 실제에 개입되고 있는지를 검토해 볼 것이다. 르네상스 이래 회화가 시와 같이 인간행동의 모방으로 간주되었을 때에는 역사화가 가장 전형적인 장르였다. 역사화에 가장 근본적인 문제는

화가가 묘사하는 신체의 동작이 어떻게 그림의 주제인 영혼의 상태를 표현해낼 수 있느냐 하는 것이었다. 시인과는 달리 화가는 예컨대 파라오의 딸이 갈대 숲에서 아기를 안고 기뻐하는 모습을 말할(say) 수 없다. 그는 그것을 보여주어야(show) 한다. 이것이 17세기 고전주의 회화에서 말하는 "표현"의 문제였다. 그리고 그 같은 문제를 해결하여 아카데미의 학생들에게 가르친 사람이 바로 르브룅이었다. 그는 표현을 다루는 방법이 없다면 회화 예술은 규칙화될 수 없을 것이며, 규칙을 준수하는 예술이 될 수가 없다고 하면서 정념의 규칙화를 논하고 있다. 이러한 이론의 계기를 제공해준 것이 합리주의 철학자인 데카르트의 『정념론』이다. 정념이나 정감, 나아가 정서의 개념을 검토하는 자리에서도 데카르트를 빼놓을 수 없는 이유가 바로 여기에 있다.

데카르트에 의하면 정념이란 우리가 특히 영혼(soul)에 관련시켜놓고 있는 그것의 지각이나 감정 혹은 정서들로서 그들은 "정신(spirit)의 어떤 움직임에 의해 야기되어 유지되고 강화되고 있는 것이다."[32] 플라톤의 영혼론을 상기시키듯 데카르트는 정념을 이같이 정의한 후, 여러 가지 정념들 예컨대 사랑·증오·경이·존경 등등에 대해 체계적으로 규정해 놓고 있음과 동시에 그들에 대한 분석을 시도하고 있다. 나아가 그들의 신체생리학적 특징들을 설명해놓고 있다. 예컨대, 즐거움은 "어떻게 하여 우리의 얼굴을 붉게 하는가", 또 슬픔은 "어떻게 우리의 얼굴을 창백하게 만들어 놓고 있는가" 하는 등등의 문제를 말함이다. 여기서 데카르트는 일종의 표현론에 해당되는 설명을 제공하고 있다. 즉 대상—예컨대 십자가에 못 박힌 예수 상—으로부터 나오는 빛이 어떻게 우리의 감각 기관에 부딪혀 쉼 없이 활동적인 동물 영혼을 야기시키고, 나아가 이 영혼이 차례로 뇌의 송과선(pineal gland)을 통

32 Descartes, *Traite de passion de l'ame* (1649), I, ⅹⅹⅶ.

하여 정념(예컨대 연민)을 환기시키고, 동시에 이 연민의 표현을 구성하고 있는 신체의 운동들, 이를테면 낙루, 창백함, 찡그린 얼굴, 풀죽은 입, 구부린 머리 등을 작동시키고 있는가를 설명해놓고 있다. 이처럼 그는 첫째, 외부의 대상과 둘째, 연민이라는 심리적 상태, 마지막으로 신체생리적 운동이라는 3중의 관계를 논하고 있다. 그리고 신체의 동작을 일으키는 것은 동물 영혼이고, 동물 영혼은 심장(heart)의 열기에 의해 발생한다는 식의 설명이다. 요컨대, 심장은 동물 영혼을 낳고, 동물 영혼은 신체의 움직임을 낳는다는 것이다. 따라서 정념은 동물에 있어서나 마찬가지로 신체의 문제요, 그것이 신체의 문제인 한 기계적인 것이다. R. W. 리가 하고 있는 말을 들어 보면 이것이 무슨 뜻인지 명백해질 것이다.

데카르트 당시 '영혼의 정념'(perturbationes animae)에 대한 깊은 관심을 공유하고 있는 그의 논문은 17세기 마지막 10여 년 동안 아카데미의 화가와 이론가들 가운데 특수한 신체생리학적 표현론의 성격에 커다란 책임이 있다. 영혼의 내적 활동을 외적으로 기록해 놓고 있는 예술에 대해 입법적이면서도 그들은 표현의 세부를 도표화하는 데 있어서 철학자 자신이 했던 것보다 훨씬 엄격했다. 그러나 그들이 볼 수 없는 이 영혼의 상태에 대한 가시적 표현을 정형화함에 있어서 보여주었던 범주적 정확성의 배후에는 데카르트 방법의 합리적 사고의 철저함뿐만이 아니라 그의 물리학의 중심 개념, 즉 전체 우주와 모든 개인의 신체는 일종의 기계이며, 따라서 모든 동작은 기계적이라는 개념이 놓여 있다. 따라서 정념의 분석에 대한 더할 나위 없는 르브룅의 해부학의 정확한 본질은 신체를 인간적으로 중요한 정서적 삶의 매개로서보다는 변하지 않는 정서적 자극의 효과를 기계적으로 정확하게 기록하는 복

합적 도구로 취급하는 데 있다.[33]

이처럼 데카르트에게서 정념은 지적인 인식 능력과는 거리가 먼 신체에 관련된 심적 현상이 되고 있다. 이러한 정념론이 독일인에 의해 좀 더 체계화되어 나타난 것이 이른바 "어펙트 이론"(Affektenlehre)이다. "어펙트"라는 말로 표현되고 있지만 독일인들이 말하는 이 "어펙트"(Affekte)는 이태리어의 "어페티"(affetti)의 역어로서 정념보다 좀 더 강한 성향을 뜻하는 말일 뿐이다.[34] 이 같은 정념론에 영향을 받은 당시의 화가들에게 있어서 정념이기는 하지만 그것은 성격상 분명하고, 형식상 구체적이라는 가정 하에 그림은 그것을 묘사해야 하는 것이었다. 이러한 의미의 정념이나 어펙트가 추후 "정감"이라는 말로 변해간 것이다.

아직도 신고전주의의 영향을 완전히 벗어나지 못한 단계에서 이 같은 정감에 규칙을 부여하여 그것을 도식화시킨 것이 18세기의 정감주의 (sentimentalism)이다. 그리고 이러한 정감을 수용 혹은 경험하는 기관 혹은 능력 일반에 대해 "감성"(sensibility)이라는 말이 사용되기 시작한 것도 이 무렵이다. 그러나 독일 철학에서는 이 "감성"이 감각 기관을 통해 획득되는 대상의 객관적 표상, 즉 감각(Empfindung)의 능력으로 국한되어 사용되었다. 그러한 의미로 사용한 대표적 철학자가 칸트이다. 그러기에 그의 감성의 개념에는 18세기를 통해 옹호된 정념이나 정감의 요소가 배제되어 있다. 물론 그에게 있어서도 "감정"(Gefühl)이 중요한 마음의 능력으로 거론되고는 있다. 그러나 거기에는 정념이나 정감과 같은 심적인 요소가 배제된 채 "쾌·불쾌"

33 Rensselaer W. Lee, *Ut pictura poesis: The humanistic theory of painting* (The Norton Library, 1967), pp.27–28.
34 P. H. Lang, Music in western civilization (J. M. Dent & Sons Ltd., 1963), p.436.

라는 주관적 반응으로 단순화되고 있다. 따라서 칸트가 말하는 "감정"은 18세기에 통용되었던 정감으로서의 감정과는 그 함축이 다르다. 어떻든 정감주의에서의 이 정감이 19세기 본격적 낭만주의자들에 있어서 정형화될 수 없는 전적으로 개인적 "정서"[35]라는 말로 발전되었고, 그러한 정서는 그것이 기본적으로 사유되는(thought) 것이 아니라 느껴지는(felt) 것이라는 의미에서 감정이라는 말로 일반화되었다. 그러므로 오늘날의 입장에서 볼 때 정념이나 정의, 정감, 어펙트, 정서 등은 그들 모두가 의미상으로는 19세기의 낭만주의 예술가들이 찬미했던 "감정"의 개념으로 귀결되고 있는 것들이다.

새로운 이미지를 창조한다는 강령과 함께 이와 같은 감정을 표현하는 것이 낭만주의의 또 다른 강령이다. 사실상 그것은 낭만주의적 태도의 기본축인 개인주의와 상상력의 결과이다. 개인주의가 공고하게 확립되고, 전낭만주의 시대에 활동했던 괴테와 같은 예외적인 예술가들의 특수한 감정이 전적으로 새로운 중요성을 띠게 되었고, 뒤이어 그들 감정은 상상력의 자유로운 유희 속에서 자발적인 출구를 발견하게 되었기 때문이다. 따라서 우리가 오늘날 이해하고 있는 식의 개인적 감정에 대한 강조는 낭만주의적 사고의 유산이다. 이것이 18세기의 정감론과 구별되는 19세기 낭만주의적 주정주의(emotionalism)이다.

합리주의로부터의 해방과 동시에 발생한 감정에 대한 이 같은 강조는 많은 유럽 국가들에 있어서 공통적인 것이 되고 있었다. 영국의 경우를 보자. 18세기 전반의 아우구스투스 시대는 "지나치게 엄격한" 형식주의에 대한 반감을 초래했으며, 시를 단순한 "기계적 기술"로 전락시켜놓는 일에 대한 저항을 불러왔다. 그 후 비타협적인 합리주의 대신, "규칙"과 "화려함"의 결합

35 L. R. Furst, 앞의 책, p.219.

이 시도되었다. 그 결과 우리를 "즐겁고 유쾌하게" 해줄 뿐만이 아니라 우리를 "가르칠" 목적으로서 S. 리차드손의 『파멜라』(1740)와 『클라리사 할로우』(1747)와 같은 정감적 소설들이 범람하기 시작했고, 그중 L. 스턴의 『프랑스와 이태리 경유의 정감 여행』(1768)은 유럽에 "센티멘트"라는 말을 통용시키는 데 기여한 것으로 유명하다.[36]

이제, 18세기의 정감주의와 19세기 주정주의의 차이는 아주 분명해졌다. 전자의 정감은 "일단의 정서적 반응의 패턴"으로 정형화되고 있는 것인 데 반해, 후자는 일상적 경험으로부터 일기 시작해 자전적인 고백으로 밀어닥치는 "개인적 감정"이 되고 있기 때문이다. 이러한 전환은 『젊은 베르테르의 고뇌』에서 이미 예감되고 있었다. 괴테는 그의 저술의 원천을 충분히 인식하고 있던 사람이다. 『시와 진실』에서 그는 다음과 같이 자신의 입장을 피력하고 있다. 언제나 그에게 제일 중요했던 것은 "가슴"의 문제였으므로 그에게 있어서 시는 "위대한 고백의 편린"이라고 할 만큼 자신의 감정의 침전물이었다. 그러므로 "감정의 표현"에 대한 주장은 괴테에 있어서처럼 개인의 상상이 예술적 창조의 기초로 수용된 이후에야 비로소 진정으로 개인적인 것이 될 수 있었다.

한 걸음 더 나아가, 낭만주의자들에게 있어서 "가슴" 또는 "심장"으로 번역될 수밖에 없는 "하트"(Herz/heart)라는 말은 감성에 의해 야기된 부드러운 정감의 단순한 저수지가 아니라 "우주에 이르는 열쇠"가 되고 있다. 그래서 노발리스에 의하면 "가슴은 세계와 생명의 열쇠"[37]이다. 노발리스에 있어서뿐만 아니라 괴테는 이미 그 점을 알아차리고, "나 혼자만의 자랑거리인

36 "정감소설" 혹은 "감상소설"에 관해서는 위의 『영국 18세기 소설 강의』 중 최주리가 쓴 "감상소설"이나, "석학과 함께하는 인문강좌" 제2강 "영국인의 삶과 의식을 계도한 영국소설" 중 제1주째 강의(2012.3.17)에서 서지문이 발표한 "영국소설의 태생적 성분과 당시에 대변한 계층"을 참조.

37 L. R. Furst, 앞의 책, p.219에서 재인용.

이 가슴, 그것은 나의 모든 것, 나의 모든 힘, 나의 모든 환희와 나의 모든 불행의 유일한 원천"[38]임을 토로하고 있다. 루소가 "나는 생각하기 전에 느낀다"[39]라고 했을 때 그것 역시 감정의 기본성을 확신한 데서 나온 말이다. 이처럼 낭만주의자들은 가슴을 기쁨과 슬픔의 샘으로 간주했을 뿐만 아니라, 특별하게는 그것을 지식의 기관으로 간주하기도 했다. 합리주의의 거부에 따른 결과로서 이제 "이성" 혹은 "마음"은 그것이 누렸던 절대적 지위로부터 강등되어 이제 "가슴"으로 대체되었다.

가슴의 예술에 관련시켜 거론할 낭만주의 이론가로서 W. 바켄로더가 있다. 그는 25세의 나이로 『미술을 사랑하는 어느 수도승의 심정 토로』(1797)를 펴낸 다음 해에 죽었지만, 그것은 다른 어느 책보다도 중세에 대한 낭만주의자들의 갈망을 촉진시키는 데 커다란 기여를 했다. 그에 의하면 예술은 마음의 통제를 통해서가 아니라 감정으로부터 나온다. 창조의 능력은 신의 손에 의해 인간의 영혼에 뿌려진 씨앗으로서 인간에게 내려진 특수한 은총[40]이다. 그러므로 감정이 아닌 분석과 비평은 우리를 예술 그 어디에로도 인도하지 못한다. 그런 만큼 예술은 "인간 감정의 꽃"[41]이다. 여기서도 고대의 영감론이 어렴풋이 부활되고 있음을 간취할 수 있다. 이처럼 개인의 주관적 감정은 표현의 재료요, 예술의 기초가 되고 있다. 그래서 낭만주의 이데올로기에서 감정에는 새로운 역할이 부여되었고, 동시에 신비적 의미마저 주어지게 되었다. 이성이 17세기의 보편적 잣대였다면 이제 감정은 "열려라, 참깨야"라는 주문처럼 전 우주에로의 통로로 간주되었다.

그러나 이 같은 주정주의적인 접근은 낭만주의의 강점임과 동시에 약점

38 L. R. Furst, 앞의 책, p.220에서 재인용.
39 L. R. Furst, 앞의 책, p.220에서 재인용.
40 L. Eitner, 앞의 책, II, p.20.
41 L. Eitner, 앞의 책, II, p.21.

이기도 하다. 낭만주의 예술은 그것이 발휘하는 생생한 통찰의 섬광에도 불구하고 혼란까지는 아니라 해도 일반적으로 애매함과 산만함의 성격을 지니고 있다. 그것이 약점이다. 다른 한편, 그것은 커다란 장점도 지니고 있다. 예술의 핵으로서의 감정에 대한 강조는 낭만주의자들로 하여금 예술에 대한 인식과 경험을 심도있고 풍요롭게 해주는 데 더할 나위 없이 커다란 기여를 해 주었다. 그러므로 이전 시대를 통해 예술에 부과되었던 도덕적 목적 대신 이제는 예술의 정서적 효과가 전면으로 등장하게 되었다. 그래서 노발리스는 시에 대해 "영혼을 움직이는 기술"이라고 규정했고, 코울리지가 시와 과학을 대비시켰을 때 그 역시 똑같은 규준을 적용하고 있다.

> 모든 예술의 공통적 본질은 미의 매체를 통해 즐거움이라는 직접적 목적을
> 위해 정서를 환기시키는 데 있다. 바로 이 점에 시와 과학 —그 직접적 목적
> 과 일차적 목표가 진리가 되고 있는 과학— 이 대비되고 있다.[42]

이처럼 시인에게는 일상적 인간의 한계를 뛰어넘는 감정의 폭과 깊이가 천부적으로 부여되어 있으므로 그의 감정은 독자라면 누구에게나 능히 전달될 수 있는 것으로 간주되었다. 예술가의 감정은 사유이기보다는 J. 키츠 (1795-1821)의 말대로 "감각의 생명", 즉 일상적인 삶에서는 거의 제공되지 않는 정서를 다른 사람들로 하여금 생생하게 느끼게 할 수 있는 생명으로서의 감정이다. 다시 말해, 낭만주의자들에 있어서 감정이란 환상적(visionary)이고 직관적(intuitive)이고 상상적(imaginative)인 모든 것과, 격정적이고 본능적이며 무의식적인 것 모두를 아우르는 말[43]이 되고 있다. 감정에 대한 낭만주

42 S. T. Coleridge, *On the principles of genial criticism*, Biographia Literaria(1817) II.
43 A. Wiedmann, 앞의 책, p.45에서 재인용.

의자들의 이 같은 선호는 시에 있어서 형식보다는 내용에 치중하는 데로 인도되었다. 체질상 개인주의적이며, 내향적이며 창조적이었던 낭만주의 시인들은 정서적 경험을 훨씬 중요하게 생각했으며 스스로 그러한 경험에 몰두했던 사람들이다. 때문에 때로 예술가들은 마약에까지 손을 뻗게 되었다. 그것은 마치 오늘날의 예술가들이 환각제를 복용하여 글을 쓰고 노래를 부르는 것에 비슷한 것으로 이해될 수 있다. 이러한 존재들이므로 낭만주의 시인들에게 있어서 상상을 통한 정서적 경험, 곧 감정의 표현은 그것이 주조되는 형식보다 훨씬 중요한 요소가 되고 있다. 이 점에서 "낭만적"이라는 말은 "고전적"이라는 말에 눈에 띄게 대비되는 전통이 있게 된 것이다. 왜냐하면 "고전적"인 예술은 이성·규칙·형식을 원리로 한 것으로서 그들 요소를 갖춘 세련된 예술이며 세련이 가져다주는 즐거움이 목적이었다면, "낭만적"인 예술가들은 정형화시킬 수 없는 인간 감정 그 자체에서 그들의 본질을 인식하고 있기 때문이다.

이제, 그러한 낭만주의적 경향이 미술의 영역에서 어떻게 발휘되었는지를 알아보도록 하자. 우선, 낭만주의 화가들은 감정을 색(color)의 문제로 생각했다. 그래서 그들에게 색은 아주 중요한 것으로 수용되었으며, 체질상 반전통적이요 반형식인 낭만주의자들의 표현적 충동은 인간의 내적인 삶을 표현하는 데 가장 적합한 수단으로서 색을 선택하였다. 사람의 감정을 환기시키는 색의 힘은 색채 감성(colour sensibility)이라는 새로운 개념을 제시할 정도로 낭만주의 화가들을 사로잡았다. 그것은 감각적인 지각에 대한 승리의 모델로서, 그리고 입체적인 것으로 경험되는 대상에 대한 승리의 핵으로서 그리고 그토록 존중되어 마지않던 선에 대한 승리의 신호였다. C. 브렌타노에 의하면 색은 낭만주의의 가장 중요한 특징을 이루고 있는 것이며, 그것은 "그것을 통해 모든 사물들이 나타나고 사물들의 특수한 존재를 받아들이는

매체요 채색된 유리이다."[44]

그러므로 이제 낭만주의자들에 있어서 색은 과거 고전주의자들이 생각했 듯 이차적 성질이 아니다. 그것은 사물이 지닌 이차적 속성도 아니요, 즐거움 을 환기시키기 위한 단순한 수단도 아니다. 그들에게 있어 그것은 자연적임 과 동시에 초자연적인 것이며, 세계를 밝힌 신의 빛과 함께 나타난 근원적 현 상이 되고 있다. 그러므로 색은 물리적인 것과 정신적인 것, 세속적인 이 세 계와 신적인 저 세계 간의 교량의 역할을 하는 매개체로 비쳐졌다. 요컨대, 색은 정신적인 세계의 암시로서 그 자체가 상징적인 성격을 띠고 있는 것으 로 수용되었다.

새로 자각된 이와 같은 색채 감성은 이어 외부 세계에 대한, 그리고 과거 의 미술에 대한 화가의 반응을 특이한 것으로 바꿔놓았다. 그것은 루벤스와 같은 베니스화파라든가 혹은 "회화적"이라는 말을 부여받을 수 있는 모든 화 가들에 대한 찬미를 환기시켜주고 있다. 또한 "색으로 이루어진 시"(poetry of colour)라는 말로 자주 찬미되던 회화는 캔버스에 그려진 대상들로부터 독립 되어 감상되었다. 그것은 주제의 의미를 털어버렸을 뿐만 아니라 자아와 사 물 간의 분리를 없애버리고 인간의 영혼을 세계의 영혼과 하나인 것처럼 조 화롭게 진동시켜 주는 매체로 간주되었다. 이 시기로부터 가장 물질적이고 가장 모방적인 조각과, 가장 기능적인 건축이 미술의 체제로부터 멀어져갔 다.[45] 이로부터 회화는 음악화되어 갔고, "색의 음악"[46]이라는 사고와 기법을 회화에 적용한 현대의 화가가 W. 칸딘스키이다.

이와 같은 신비적인 색채 감성을 옹호하는 데 가장 앞장 선 사람이 앞서

44 위의 책, p.58에서 재인용.
45 A. Wiedmann, *Romantic art theories* (Gresham Books, 1986), p.62.
46 위의 책, p.64.

언급한 룽게이다. 그의 그림은 다만 이 감성을 아쉽게도 미약하게 보여주고 있지만 그의 이론적인 성찰은 날카롭고 때로는 심오한 이해를 드러내 주고 있다. 그에 의하면 색의 미술이야말로 가장 최후의 가장 위대한 예술이다. 색의 예술인 회화는 인간의 파악을 벗어나 있는 예술이다. 실제로 캔버스에 나타난 룽게의 색은 뵘의 신지학과 프로테스탄트 신앙의 경건함에 대한 그의 지식으로부터 유도된 심오한 상징적 의미를 띠고 있다. 그래서 룽게는 "빨강", "노랑", "파랑"의 3가지 기본색을 "삼위일체의 자연적인 상징"(natural symbol of Trinity)으로까지 해석하고 있다.

　여기서 우리는 잠시 색의 감성을 강조한 회화와 음악과의 관계를 고찰해 볼 필요가 있다. 낭만주의자들에 있어서 색과 음악 간에는 아주 긴밀한 상응관계가 있는 것으로 생각되었다. A. 쇼펜하우어(1788-1860)와 같은 독일 낭만주의 철학자들은 이에 대한 그들의 사변을 더욱 강화시켜 놓았다. 그들에 의하면 감정을 표현하는 데 있어 색의 회화보다는 음악이 훨씬 우수한 수단으로 간주되었다. 음악은 세계의 심장에 접근할 수 있는 열쇠로서 우리는 그 같은 경이로운 음악을 통해 창조적 생명력과 접촉할 수 있고 영원한 실재에 이를 수 있다. 음악이 이렇게 고고한 지위를 획득하게 된 것은 결코 우연이 아니다. 그것은 두 가지 미학적 사고의 전환 때문이다. 하나는, 고전주의적 모방론이 퇴조를 하게 되면서 음악의 비모방적 성격이 주목을 받게 되었다는 점이고, 다른 하나는 인간의 내적 감정을 직접적으로 표현해줄 수 있는 것으로 간주된 음악의 가능성 때문이었다. 코울리지에 의하면 음악은 가장 인간적인 것으로서 외부의 자연과 비슷한 점이라고는 조금도 지니고 있지 않은 예술이다.[47] 노발리스 역시 비슷한 생각을 갖고, "음악가는 그

47　S. T. Coleridge, *On poesy or art*, Biographia Literaria, II.

의 예술의 본질을 자기 자신으로부터 가져오며, 모방이라고 의심할 만한 것이 그에게는 전혀 없다"[48]고 쓰고 있다. 이처럼 인간의 내적인 감정을 표현하기 위해 외부의 대상이나 사건들을 이용하지 않고 있는 점에서 음악은 다른 예술들과 다르다. 이러한 점 때문에 음악은 예술들 중 이상적인 모델이 되었고, 모든 예술의 음악화가 시도되었던 것이다. 이 점에서 쇼펜하우어의 음악미학이 커다란 기여를 하고 있다. 우리는 5장에서 그 점을 고찰해 볼 것이다. 그러나 알고 보면 그러한 사고도 한 시대의 유행이다. 그러한 유행이 가능할 수 있었던 것이 음악이 지닌 특성 때문이기는 하지만, 그러한 특성을 정당화해준 당시의 쇼펜하우어와 같은 철학자의 미학적 사고가 없었던들 그 후 그의 음악론을 회화에 적용시킨 칸딘스키가 나올 수도 없었을 것이다. 그러나 이 같은 "순수음악", "순수회화"가 얼마나 지속될지 모른다. 벌써 음악에서 가사의 도입과 회화에서 주제의 개입이 또 다른 유행을 만들고 있기 때문이다. 이러한 유행 역시 또 다른 철학과 맞물려 있는 것임을 우리는 6장에서 알아볼 것이다.

색에 관련시켜 언급해야 할 또 다른 화가로서 우리는 앞서 숭고에 관련시켜 언급한 터너를 빼 놓을 수 없다. 그는 독일 낭만주의적 풍경화들인 룽게나 프리드리히와는 달리, 종교와는 무관한 채 그리고 신비적 성찰에 기울지 않은 채 색채 감성을 가장 극적이고 강렬하게 발휘하고 있는 화가이다. 신고전주의 화가들에게 있어서 색은 선과 형태를 명료화하기 위한 그리고 합리적 구성을 위한 부수물이 되고 있었던 데 반해, 터너의 캔버스에 있어서 색은 그 앞에 있는 모든 것, 즉 선이나 형태나 주제, 심지어는 대상마저도 쓸어버리는 숭고한 광휘를 띠고 있다. 경우에 따라 그의 페인트 자국은 일체

48 Novalis, *Schriften*. eds. P. Kluckhohn & R. Samuel, 4 Vols.(Stuttgart, 1960-1975), Vol. II, p.574.

의 서술적 요소를 없애버리는 지경에까지 이르고 있다.

색을 강조한 프랑스 낭만주의 화가로서는 제리코나 들라크루아가 있다. 그들은 전통적인 고전주의 형식과 주제의 한계를 벗어나 그들의 개성과 자유를 발휘하고 있는 대표적인 화가들이다. 그들 중 들라크루아는 여러 가지 점에서 특이한 화가이다. 1822년의 살롱에 출품한 「단테의 돛단배」부터 그의 특이함이 발휘되기 시작했다. 그 그림은 다분히 J. L. 다비드가 정해놓은 주제의 고상함과 고대 규범들에 따르기는 했지만 인물들은 죽을 듯 조각처럼 정지해 있는 것이 아니라 극적 이야기를 담고 몸부림치며 살아 있다. 수면은 사납게 출렁이며 하늘은 험악하다. 이 작품은 제리코의 「메두사의 뗏목」만큼 큰 성공을 거두지는 못했지만 그의 스승인 A. J. 그로(1771-1835)로 하여금 "마침내 루벤스가 돌아왔다"라는 말을 남기게 했다. 이후, 그는 고대의 의상과 고전적인 인물, 신화적인 주제들을 내던져 버렸다. 무엇보다도 그는 선의 중요성에 도전했고, 색을 통해서 형상을 창조하고자 했다. 그는 색을 이용해서 전쟁에서의 영웅적 행동, 외국의 이색적 풍경과 인물, 중세시대의 역사적 사건들을 주제로 삼았다. 그렇게 함으로서 그는 캔버스에 삶과 색, 정열과 사건을 그려 넣었다. 그의 첫 작품 「단테의 돛단배」가 팔리고 난 이후, 1824년 그의 대표작으로 꼽히는 「키오스의 대학살」이 살롱전에 출품되었다. 이 작품의 제작과 출품에는 J. 콘스타블(1776-1837)에 관련된 흥미로운 이야깃거리가 있다.

여기서 우리는 당시에 있었던 흥미로운 사실을 언급함으로써 인상주의에로 이어지는 콘스타블의 자연주의적 사실주의를 개입시켜 볼 것이다. 「키오스의 대학살」은 터키인들이 힘없는 그리스인 수만을 학살했을 때의 극적인 장면을 그린 대작이었다. 그러나 이 작품이 출품되었을 때 살롱전의 심사위원들은 별 감흥 없이 그것을 받아들였다. 그 해 8월 26일, 전시회가 개막되었

을 때 심사위원들 눈앞에 나타난 것은 그들이 선정했던 것이었지만 얼마 전 심사했을 때의 그림과는 전혀 다른 것이었다. 무슨 일이 있었던 것일까?

출품하기 2개월 전 「키오스의 대학살」을 거의 완성했을 무렵 어느 날, 들라크루아는 휴식을 위해 산책을 나갔다. 도중 화상의 진열장에 걸려 있는 콘스타블의 그림 3점을 우연하게 보게 되었다. 들라크루아는 그 그림에 매료되었고 자기의 그림과 비교하고는 당황했다. 그래서 그는 단조롭고 생기 없어 보이는 자기의 그림이 있는 작업실로 급히 돌아왔다. 다른 그림을 그릴 시간은 없었다. 그래서 그는 개막 나흘 전 이미 걸려 있던 그의 그림에 다시 손질하게 해 줄 것을 요청했고 놀랍게도 그는 허락을 받아냈다. 그 나흘 동안 들라크루아는 빛이 가득한 콘스타블의 독창적인 기법을 연구하면서 그것을 자신의 그림에 적용시키기를 되풀이했다. 그렇게 그려진 것이 「키오스의 대학살」이다. 그것은 전람회가 개막되었을 때 페인트가 아직 마르지 않은 상태였다.

그렇다면 콘스타블은 어떤 화가인가? 그는 자기의 풍경화에 자연현상에 대한 관찰을 조금도 애매하지 않게 옮겨놓는 일을 성공적으로 수행한 진정 순수한 자연주의 화가였다. 그가 자연에 대한 어떤 체계적인 이론을 공표한 적은 없지만, 그가 남긴 여러 글[49]들을 검토해보면 그것은 셸링의 자연철학과 동시대의 프리드리히의 입장과 유사성을 지니고 있는 주제, 즉 예술과 자연의 관계에 대한 견해를 상기시켜 주고 있다. 그러나 그는 독일 풍경화가들처럼 자연에서 느낀 생명을 철학적 상징으로 극화시키는 일을 삼갔다. 그럼에도 그는 생명을 표현해놓고 있다. 물과 구름을 움직이고, 빛과 식물의 성장을 지배하는 정신을 자기 자신의 몸과 마음속에서 느낀 힘들을 세밀히 관찰함으로써 그것을 표현해놓고 있다. 이 같은 사고의 과정을 통해 회화는

49 콘스타블의 서한과 강연은 그의 친구인 C. R. Leslie에 의해 『Memoir of the life of John Constable』(London, 1843)로 출판되었음.

자연주의적 관점에서 시도되고 발전되기 시작했으며, 그것이 사실주의를 몰고 왔고, 사실주의의 한 형태인 인상주의로 인도된 것이다.

4. 낭만주의 역시 또 다른 이상일 뿐이다

낭만주의는 상상력과 감정을 인간에게 있어 가장 중요한 능력으로 확신하면서 역사에 등장했다. 그러나 그들 상상과 감정이 어떠한 의미로 예술가들에 의해 수용되어 발휘되고 있는지에 따라서 낭만주의 이론은 여러 형태로 전개되어왔다. 그들 상상과 감정은 무한에 이르는 통로로서도 역할을 했고, 현실 배후의 보다 고차적인 실재―에컨대, 신―에 대한 통찰의 매개로서의 역할도 했고, 인간 내면의 비밀을 여는 열쇠로서의 역할을 수행하기도 했다. 그러나 시간이 지남에 따라 초월적인 의미로서이거나 내재적인 의미로서이거나 간에 저 높은 곳에 있고, 저 깊은 곳에 있는 존재가 허황된 것으로 판명되고, 한때 낭만주의 자들을 열광시켰던 "무한"이 개념상 도달할 수 없는 것으로서 인간을 구제할 수 없는 한낱 말에 불과한 것으로 판명되었을 때 어느 의미로나 낭만주의는 또 다른 이상일 뿐이었다. 그것은 상상을 통해 언어화하기 힘든 심오하고 미묘한 인간의 감정을 표현하고, 그를 통해 즐거움을 제공해주는 감상적인 형태가 되고 있었을 뿐이다. 따라서 시간의 경과와 함께 낭만주의는 점진적으로 시대의 정신과 어울리지 않는 것이 되어갔다. 산업사회의 물질주의는 개인적 상상의 고공비행에 아무런 공감도 갖지 못했다. 그것은 빵을 굽는 기술로서는 아무런 소용도 없는 것이었다. 이제 인간은 자기의 현재의 모습과 그 현재의 세계로 눈을 돌리게 되었다. 이 같은 "사실"에로의 전향은 정말로 중요한 것이다. 이것이 새로운 사실주의의 도래를 알려주는 예고이다.

제 **4** 장

—

인상주의와 현대미술의 "현대성"

1. 현대미술의 "현대성"

우리는 3장을 마무리하며 1830년대 이후 낭만주의가 사실주의에 자리를 양보하게 된 불가피한 사정을 알아보았다. 그렇다면 사실주의란 무엇인가? 그것은 우리 주변에서 일어나고 있는 현상으로서의 사실에 대한 주목을 강조하고 있는 입장이다. 여기서 "사실" 혹은 "실재"로 번역되고 있는 "리얼리티"(reality)라는 말의 사용을 짚고 넘어가야겠다. 그것은 우리 인간이 신이나 플라톤이 말하는 이념과 같은 초월적 존재를 긍정할 수 없을 때, 그리고 고전주의 미술가들이 모방코자 했던 "보편적 자연"이나 낭만주의 철학자들이 열망했던 "환상의 땅"이 한낱 또 다른 환상일 뿐임을 자각하게 되었을 때 우리가 이 세계 속에서 마주칠 수 있는 "실제로 있는 것"을 지시하는 말이다. 그렇다면 실제로 있는 것은 무엇일까?

우선 그것은 눈앞에 보이는 대상일 것이다. 나무로 뒤덮인 숲 같은 것이다. 그러나 눈앞에 보이는 것이 숲 같은 자연들뿐일까? 병상에 누워 있는 가엾은 어린아이, 실직한 노숙자의 허름한 옷차림, 뇌물을 챙기고도 선량하게 웃는 위선자의 얼굴 등등 이 모든 것들도 우리 눈에 보이는 것들이다. 이런 것들이야말로 정말로 우리 같은 보통 사람들 앞에 실제로 있는 것들이다. 이 "리얼리티"가 나무나 숲 같은 대상에 대해 적용될 때 그것은 콘스타블에 있어서처럼 "풍경"이 되고, 주변의 삶에 적용될 때는 G. 쿠르베에 있어서처럼 "현실"이 된다. 이런 사실을 화폭 위에 정확히 옮겨 놓는 경향이 "사실주의"이다. 그것은 이미 고대의 "모방", 르네상스의 "베리시밀리튜드"로부터

이어진 서구 미술의 오랜 전통이다.

19세기 중엽 이후 나타난 이러한 전통의 사실주의는 직접적으로는 프랑스 미술 아카데미를 중심으로 유행되었던 퇴폐적인 감상적 낭만주의에 반대하여 나타났다. 그렇다면 당시의 화가들은 허망한 이상을 버리고 왜 "사실"에로 눈을 돌렸을까? 이유는 간단하다. 이상이 허황된 것임을 인식하게 되었을 때 남는 것은 그들이 몸담고 살아가야 할 이 세계이기 때문이다. 그런데 세계는 모순으로 가득찬 불완전한 세계이다. 그래서 세간의 말로 하면 사실주의는 비리를 폭로하여 진정으로 참된 사실을 드러내고자 했던 것이다. 예술가의 이러한 역할은 정말로 중요한 것이다. 그것은 전 시대의 미술이 추구했듯 초월적 세계로 "비상"을 하건 내적 가슴 깊은 곳에로 "회귀"를 하건 우리가 떠나야 할 출발점이기 때문이다. 비상을 하건 회귀를 하건 출발점이 있어야 버리고 떠날 수도 있지 않겠는가? 떠나기는커녕 사실주의자들은 차라리 그곳에서 인간의 올바른 살길을 찾고자 했다. 그래서 그들은 진지하게 주위의 현상과 현실에 집착했던 것이다. 그들이 의도했던 대로 "진짜로 있는 것"을 글이나 그림으로 구현해 놓는다면 그것은 진실(truth)의 성격을 띨 것이다. 그러나 그들이 말하는 진실은 정말로 진실된 것일까? 그러나 거기에는 이미 어느 시각이 투영되고 있지는 않은가?

그러므로 사실주의 미술이 말하는 사실은 "진정한 사실"의 드러냄이 아닐 수도 있다. 진실은 여러 형태로 시도되어 왔기 때문이다. 그러므로 진실은 입장과 시각에 따라 다르게 발전되어 왔다. 사실주의가 주창하는 "사실"과 "진실"에 다양한 접근이 시도되었음은 이 때문이다. 그러한 상황하에서 현대미술은 초기에 두 경향으로 전개되고 있다. 하나는 G. 쿠르베(1819-1877)가 선호한 사회적 현실(social reality)에 대한 주목이요, 다른 하나는 인상주의자들이 주목한 시각적 인상(visual impression)에 대한 애착이다. 그중 전자인

"사회적 현실"은 P. J. 프루동 같은 사람들에 의해 "사회주의적 현실"로 이어졌고, "시각적 인상"은 부르주아의 감각적 취미로 인도되어 자본주의 사회에 영합되었다. 그들 두 경향의 연장으로서 서양의 현대미술은 크게 두 경향, 즉 사회적 사실주의와 추상미술로 이어졌다. 이 같은 두 가지 경향 중 현재 우리는 동유럽에서 이데올로기의 하수인으로 전락한 사회적 사실주의가 아니라 인상주의 이후 서유럽에서 발전된 추상미술만을 현대적인 것으로 이해하고 있는 중이다.

그렇다면 서유럽에서 유행한 "현대적"이라는 추상미술의 특징은 무엇인가? 그것의 특징으로는 주로 다음과 같은 것들이 열거될 수 있다. 첫째, 그림에는 주제가 없어야 한다. 둘째, 그림은 평면성을 띠고 있어야 한다. 그렇다면 화가는 캔버스 위에 무엇을 그려야 한다는 말인가? 무엇을 그리는(drawing) 것이 아니라, 셋째로 그것은 선·색·면으로 화면을 구성(composition)하는 일이다.[01] 어느 미술을 모던이게 하는 모더니티의 특성을 위와 같이 규정하는 입장을 미학이나 비평에서 형식론이라고 한다. 20세기를 통해 이 같은 형식론은 특히 비평을 통해 어마어마한 설득력을 발휘해 왔다. 그렇다면 전통적 미론의 전통인 이 같은 형식주의적 사고가 왜 현대를 통해 다시 대두하게 되었을까? C. 그린버그는 그것을 칸트 철학의 비판 정신에 소급시켜 놓고 있다. 그린버그에 의하면 회화는 이차원적인 것임에도 불구하고 조각을 닮으려 했다는 것이다. 그러나 칸트 철학이 가르쳐 주는 대로 회화가 자신의 본질을 반성한다면 회화의 과제는 이차원의 평면 위에서의 작업이지 조각처럼 삼차원을 구현하는 것이 아니라는 것이다. 이 같은 자각에 기초하여 평면의 형식적 구성으로 발전하게 된 것이 이른바 앞서

01 J. A. Richardson, *Modern art and scientific thought* (Univ. of Ill. Press, 1971), 제1장 참조; J. Drucker, *Theorizing modernism* (Columbia Univ. Press, 1994), 제3장, p.61 참조.

언급한 추상미술이요, 그것만은 역사상 있어본 적이 없다는 점에서 형식론적 비평가들은 그것만을 "현대적"이라고 하여 대문자로 시작하는 "모더니스트 페인팅"(Modernist painting)이라 부르고 있다. 우리는 앞으로 대문자로 시작되는 이 같은 "모더니스트 페인팅"을 현대미술(modern art) 일반과 구분하기 위해 "현대파 미술" 또는 발음 그대로 "모더니스트 페인팅"으로 부를 것이다. 그러므로 "현대미술"과 "현대파 미술", "모던 페인팅"과 "모더니스트 페인팅"은 서로 다른 의미를 지닌 두 말이다.

그러나 그린버그 같은 비평가들이 주장하는 대로 모더니스트 페인팅만이 현대미술인가? 그렇다고 하자. 그러면 그러한 모더니스트 페인팅의 출발은 누구인가? 이에 관해 그린버그는 마네를 꼽고 있지만,[02] M. 그로서[03]는 인상주의를 들고 있다. 이에 질세라 A. 단토는 현대미술의 현대성을 고흐에 돌려놓고 있다.[04] 그런가 하면 A. 하우저는 현대미술을 논하는 자리에서 인상주의를 낭만주의의 한 형태인 유미주의에로의 회귀로 설명해놓고 있으며,[05] K. 해리스는 현대미술의 철학적 의미를 논하는 자리에서 현대미술에 그토록 중요한 것으로 자리매김하고 있는 인상주의에 대해 한마디의 언급도 하지 않고 있다.[06] 인상주의는 철학적 의미, 곧 깊이(depth)가 결여된 감각적 표면(surface)의 미술이라는 점 때문이다.

그러나 "현대미술" 하면 우리는 으레 추상 미술을 생각하고 있고, 그것은 인상주의로부터 출발되고 있는 것으로 이해하고 있는 중이다. 그럴지도 모른다. 그러나 우리가 그렇게 이해하고 있는 것은 형식론자들의 비평에 설득

02 C. Greenberg, A new Laocoon; in A. C. Danto, *After the end of art* (Princeton Univ. Press, 1997), pp.8, 63.

03 M. Grosser, 「화가와 그의 눈」, 오병남·신선주 공역(서광사, 1987), p.116.

04 A. Danto, *Beyond the brillo box* (Univ. of California Press, 1992), p.127.

05 A. Hauser, 백낙청·염무웅 공역, 「문학과 예술의 사회사」(1975, 창비), 현대편 제4장 참조.

06 K. Harries, 앞의 책 참조.

당해 그런지도 모른다. 그렇게 될 때 많은 문제가 제기된다. 형식주의 비평이 주장하듯 인상주의가 모더니스트 페인팅의 출발이요, 그것만이 모던한 것이라고 한다면 고흐나 그로부터 발전된 표현주의 경향의 미술은 어떻게 이해해야 할까 하는 문제가 제기되기 때문이다. 그러므로 현대미술 전체를 아우를 수 있는 또 다른 어떤 시각이 요구될 수밖에 없다. 여기서는 이 같은 문제를 제기해 놓는 것으로 그치려 한다. 그 문제는 앞으로 논의될 것이다. 그러므로 필자는 형식주의 이론의 입장에서 추상미술의 출발을 인상주의라고 하는 주장을 고찰해 볼 것이다. 그렇다면 그것은 어떠한 점에서인가? 현대미술의 출발을 인상주의라고 하는 주장에 대해 알아보자.

2. 인상주의: 명칭과 미술사적 문맥

"인상주의"라는 말이 어떻게 해서 생겨나게 되었는가 하는 것은 잘 알려진 이야기이다. 그것은 르르와라는 한 이름 없는 기자가 만들어 낸 것으로 알려져 있다. 그는 1874년 4월 25일 『르 샤리바리』라고 하는 타블로이드판 정기간행물에 정치적으로 왕당파였던 나다르의 사진관에서 같은 해 4월 15일부터 5월 14일까지 한 달 간 열렸던 화가·조각가·판화가 등 30여 명의 미술가들이 출품한 전람회에 대해 "인상주의자들의 전시회"라는 제목으로 글을 실었다. 그는 거기에 전시된 모네의 그림 「인상: 해돋이」에서 착상하여 인상주의라는 새로운 용어를 세례해 놓았다. 모네의 이 그림은 아침 안개 속에 잠겨 있는 르 아브르 항구를 그린 것이다. 르르와가 이들 그림에 대해 "인상주의자들"이라는 말을 붙여주었던 것은 그들이 시각적 인상을 보다 잘 옮겨놓기 위해 전통적인 회화의 수단을 저버렸다는 점에서였다.

그러나 르르와가 "인상주의자들"의 전람회라는 말을 했을 때 그것은 그들을 깔보고 경멸하기 위해서였다. 이와 비슷한 일이 20년 전에도 일어났다. 1855년 쿠르베의 "낙선 전람회"(Palais des Artes)도 그 비슷한 수모를 겪었기 때문이다. 그렇다면 1850-1870년대에 있어서 쿠르베나 인상주의자들의 전람회는 왜 그렇게 거부되고 무시당해야 했을까? 이유는 간단했다. 쿠르베나 모네의 그림은 그 주제가 일상적 현실이고, 흔해빠진 주변의 풍경을 그려놓고 있다는 것이 그 주된 이유였다. 그들은 고상한 주제를 그린 역사화가아니라는 비판이었다. 달리 말해 "사실"을 그려 놓았다는 점 때문이었다. 이같은 평가는 두 해 뒤인 1876년 4월 포르티에 가의 뒤랑 뤼엘 화랑에서 열렸던 두 번째 전시회에 대해 알베르 볼프가 4월 3일자 『르 피가로』지에 기고한글에서 아주 분명하게 나타나고 있다.

르 포르티에 가에 재앙이 닥쳐왔다. 오페라 좌에서 화재가 난 뒤 이 거리에또 다시 새로운 참사가 벌어졌으니, 뒤랑 뤼엘 화랑에서 열리고 있는 이른바그림 전시회가 바로 그것이다. 아무런 생각 없이 지나가던 행인이 이 건물을장식한 깃발들을 보고서 문을 열고 들어가면 참혹한 광경이 그의 놀란 눈앞에 전개된다. 야심이라는 광기에 잡힌, 여자까지 하나가 낀 대여섯 명의 미치광이 집단이 그들의 작품을 전시한답시고 모였다. 이를 보고 웃음을 터트리는 사람들도 있다. 그러나 나로서는 가슴이 찢어지는 것 같았다. 자칭 예술가라고 하는 것들이 스스로 강경파의 인상주의자이니 하고 떠들어대니 말이다. 그들은 화폭 위에 물감과 붓을 마구 처바르고 거기에 자기 이름을 서명하고 있다. 마치 빌르 에브라르의 정신병자들이 길바닥에서 돌멩이를 주워 모아서는 다이아몬드를 발견하겠노라고 생각하는 것처럼 말이다. 거의 발광직전에까지 간 인간의 허영심이 벌여 놓은 소름끼치는 광경이다. 피사로 선

생에게는 나무 색깔은 보랏빛이 아니요, 하늘은 신선한 버터 빛깔이 아니요, 세상 어느 곳에도 그가 그린 것과 같은 사물들은 없으며, 지각이 있는 사람이면 누구도 그러한 미망에 빠지지 않는다는 것을 이해시켜 주자. 하지만 그것은 블랑쉬 박사의 병원에 입원한 정신병자, 자신이 교황이라고 믿고 있는 정신병자에게 그가 지금 살고 있는 곳이 파티놀가이지 바티칸이 아니라는 것을 이해시키려고 하는 것같이 시간 낭비일 뿐이다. 이번에는 드가 선생에게 알아듣도록 설명을 좀 해주자. 미술은 데생, 색채, 제작방식 및 의도라는 이름의 몇 가지 성질을 포함하는 것이라고 말해주자. 하지만 그래 보았자 그는 코웃음치고 당신을 오히려 반역과 비슷하게 취급할 것이다. 그럼, 이번에는 르누아르 선생에게 여인의 토르소는 푸릇푸릇하고 보랏빛 나는 반점으로 뒤덮인, 시체처럼 완전히 썩어 문드러진 살덩어리가 아니라고 설명해 주자. 미쳐 날뛰는 다른 모든 패거리에 있어서처럼 여자가 하나 끼여 있다. 그 이름은 베르트 모리소라고 하는데 정말 구경할 만하다. 그녀의 정신은 미쳐 광란하고 있는데도 한 가닥 여성다운 우아함을 간직하고 있으니 말이다.

위의 비평문을 읽어보면 "인상주의자들"이라고 불리고 있는 당시의 화가들이 얼마나 많은 조소와 경멸을 받아왔는지를 알 수 있다. 그러나 1877년 4월의 제3회 전람회에서 이들 젊은 미술가들은 "인상주의자들"이라는 명칭을 아예 하나의 프로그램으로 채택하였다. 그래서 그들이 가졌던 8차례의 전시 중 1회, 4회, 8회를 빼고 그들은 "인상주의 화가들"이라는 명칭을 사용하고 있다. 그러나 그들이 이 명칭에 어떤 자부심을 가진 것은 아니었으며, 어떤 선언문을 작성한 것도 아니었다. 따라서 1879년 4월의 네 번째 전시회에서 그들은 자신들을 더 이상 "인상주의자들"이라 부르지 않고, "독립 미술가"라는 의미에서 "앙데팡당"(Indépendent)이라고 부르는 것이 어떻겠는가라

고 상의하기도 했다.

"앙데팡당"이라는 이름의 제4회 전시 이후로 인상주의자들은 인간적인 관계를 계기로 서서히 와해의 조짐을 보이기 시작한다. 제4회에 이르기까지의 전시회들이 이 그룹의 중심 인물들인 모네나 피사로 및 시스레 등이 벌이는 구심적 활동으로 이어졌다고 한다면, 제5회 이후로는 그 중심인물들이 원심적으로 활동하는 양상을 보여 주고 있다. 그러는 중 1884년 "앙데팡당 그룹"을 결성했던 쇠라가 피사로의 주선으로 그 유명한 「라 그랑 자트 섬의 일요일 오후」라는 작품을 갖고 1886년의 제8회 마지막 "인상주의"라는 명칭의 전시회에 참가하면서 인상주의는 또 다른 전기를 맞게 된다. 그는 순수하게 시각적이고 직관적이었던 초기의 인상주의와 구별하기 위해 "신인상주의"를 선언하고 있다. 이 그룹에 이론적 기초를 제공한 폴 시냑은 『라 르뷔 블랑쉬』지에 발표된 「유젠느 들라크루아부터 신인상주의에 이르기까지」[07]라는 주목할 만한 연구를 통해 이 새로운 운동의 이론과 그 목표를 명백하게 규정해놓고 있다. 여기서 그는 피사로 식의 점묘법(pointillism)과 구별되는 분할주의(divisionism)를 신인상주의의 기법으로 규정해 놓고 있다.

이처럼 인상주의는 신인상주의에 이르기까지의 10여 년에 걸쳐 수행된 프랑스 화단을 중심으로 일어났던 새로운 운동이다. 그러나 이 시기를 통해 추진된 인상주의 운동을 정의하기란 매우 어려운 일이다. 여덟 차례의 전시회를 가졌지만 "인상주의자들"은 한 번이라도 공통적 프로그램을 표방한 적이 없었으며, 또한 그들에게 양식이나 기법이 통일되어 있었던 것도 아니었고, 그들이 즐겨 택한 "야외 풍경"이라는 주제가 그들에게만 국한되었던 것도 아니었다.

07 Michel-Eugène Chevreul, *The principles of harmony and contrast of colors, and their applications to the art* (1839).

그렇다고 인상주의자들을 묶을 수 있는 어떤 틀, 말하자면 인상주의 미술의 기본 정신과 기법상의 원리라 할 것이 없었던 것은 아니다. "인상주의자들의 전시회"에 참여했건 아니건, 어떤 사람이 인상주의자라고 불릴 수 있기 위해서라면 그의 목표만은 뚜렷해야 했다. 그것은 자연에 대해서이건 일상에 대해서이건 그는 대상으로부터 "감각적 인상"을 수동적으로 받아들여, 받아들인 것을 그대로 캔버스 위에 옮겨놓는 고도로 민감한 기록자로서의 화가라야 한다는 생각이었다. 어느 인터뷰에서 모네가 말했듯, 인상주의 화가란 "당신 앞에 있는 사물이 무엇인가를 잊어버리고, 단지 여기에 푸른색의 사각형, 분홍색의 타원, 노랑색의 선이 있다고만 생각하라. 그리고 이것이 당신에게 보이는 그대로의 정확한 색과 형태를 그리되, 그것이 당신에게 그에 대한 나이브한 인상을 줄 때까지 그대로 그려내는"[08] 사람이다. 요컨대, 인상주의란 어느 한 순간의 시각적 인상이 곧 실재라고 생각하는 태도이다.

이러한 점에서 인상주의의 기본 정신은 일종의 시각적 사실주의라고 할 수 있다. 미술사적인 입장에서 볼 때 이처럼 특수한 사실주의가 대두하기까지에는 여러 사람 혹은 여러 경향으로부터 주어진 많은 영향이 있었고, 따라서 그것은 어느 점에서는 이들 영향으로부터 잉태된 19세기 프랑스 미술의 최종적인 귀결이라고 할 수 있다. 그 많은 영향들 중에서 일반적으로 거론될 수 있는 것들 몇 가지를 열거해보면 다음과 같이 정리될 수 있다. 첫째 들라크루아로부터 색의 독립을, 둘째 쿠르베로부터 사실주의 정신을, 셋째 밀레 같은 바비종 화파로부터의 자연 풍경을, 마지막으로 마네로부터 시작된 이른바 "모던"한 화풍을 들 수 있다. 물론 그 밖에도 인상주의 회화의 성립에 관계되는 많은 배경적 요소―예컨대, 벨라스케스의 초연한 객관적 태도― 들이 거론될 수

08 L. C. Perry, An interview with Monet, *The American Magazine of Art*, 18, no. 5 (March, 1927).

있기는 하나 우리는 여기서 단순화의 위험을 알면서도 그 직접적 영향들이라 할 것을 주로 19세기 프랑스 미술이 발전해 온 역사적 문맥에 국한시켜 인상주의를 살펴볼 것이다. 그래도 이론적으로 큰 무리는 없을 것 같다.

이어, 우리는 후기 인상주의자들도 함께 고려해 볼 것이다. 후기 인상주의는 인상주의와는 전혀 다른 미술이지만 인상주의의 한계를 극복하고 현대미술로 넘어가는 단계에서 빼놓을 수 없는 분수령을 차지하고 있다. 여기서 우리는 후기 인상주의자들로 분류되는 화가들 중 대표적으로 세잔과 고흐를 통해 인상주의의 한계가 어떻게 극복되고 있는가를 알아보고, 동시에 그들 두 사람을 통해 20세기 현대미술의 대극적인 두 대하가 어떻게 전개되었는지를 검토해 볼 것이다. 물론 인상주의 이후의 미술을 이해하는 데 있어서 나비파와 고갱의 상징주의가 개입되어야 할 필요도 있으나, 그들에 대한 서술은 미술사의 설명으로도 족할 것 같다. 이 같은 미술사적 배경을 염두에 두고 우리는 인상주의를 이해하기 위한 체계적 설명을 시도해볼 것이다. 인상주의도 하나의 문화현상이고 보면 우리는 문화를 설명하는 일반적인 틀을 그에 적용시킬 수 있기 때문이다.

이른바 문화 결정론과 자유의지론 식의 설명 방식을 말함이다. 전자의 입장에서 우리는 인상주의 형성에 끼친 외적 요인을 열거해볼 것이고, 후자를 통해서는 그러한 요인들을 수렴하는 내적 요인으로서 사실주의적 정신을 거론해볼 것이다. 외적 요인으로는 정치적·경제적·사회적·과학적인 것들이 있겠고, 내적 요인으로는 철학적으로 실증주의 정신을 거론해 볼 것이다. 이러한 고찰 위에서 시각적 인상의 기록으로서의 인상주의 미술의 본질과 그 기술적 원리들이라 할 것을 규명해보고, 그러한 인상주의의 기여와 한계가 무엇인가를 지적해 봄으로써 후기 인상주의로 불리는 세잔과 고흐의 도래가 불가피하게 예기되고 있었다는 사실을 미학적인 입장에서 검토해 볼 것이다.

3. 인상주의 회화의 본질과 한계

1) 배경적 요인들

(1) 외적 요인

낭만주의가 일어나게 된 외적 요인으로서 두 번의 정치혁명과 산업혁명이 있었듯, 새로운 사실주의가 대두하는 데에 있어서도 1830년의 7월 혁명과 1848년의 2월 혁명이 있었다.

결과적으로, 프랑스 대혁명 이후 1850년대에 이르기까지의 두 차례의 혁명을 통해 구체제의 봉건 세력들은 점진적으로 역사의 뒷전으로 밀리게 되었고, 새로운 보수 세력으로서의 부르주아 자본계층이 정치의 전면에 나서게 되었다. 그들 계층과 소 부르주아 및 노동자들과의 투쟁은 불가피한 일이었다. 이 같은 상황에 이르게 된 것은 자본주의의 확립과 그로 인한 경제적 번영을 떠나서는 생각할 수가 없다. 특히도 1850년대의 나폴레옹 Ⅲ세가 이끈 제2 제정의 시기를 통해서는 당시의 새로운 기술적 발명들과 철도와 수로의 건설, 상품 거래의 신속화, 금융 조직의 확장 등이 눈에 띄게 증대되었다. 이제 프랑스는 문화의 외양에 있어서도 오늘날에 비슷한 자본주의 사회가 되어갔다. 산업의 발달로 인한 자본주의의 진행은 이미 예견된 것이기는 했지만 이즈음에는 그 위력을 유감없이 발휘하기 시작했다. 그리하여 1850년 이래로 사람들의 일상생활에는 도시 문명이 시작된 이래 지난 몇 세기에 걸쳐 생긴 것보다 훨씬 더 커다란 변화가 초래되었다.

그랬던 만큼 구체제의 와해는 마지막 단계에 이르게 되었고, 그나마 상류사회를 이루고 있던 최후의 귀족들마저 사라졌으며, 그로 말미암아 프랑스 문화는 심각한 변화를 겪는다. A. 하우저에 의하면 이와 같은 사정은 예술이나 취미의 영역에 그대로 반영되고 있다. 그래서 미술에 있어서 악취미

가 그때처럼 유행의 주도권을 잡은 적도 없었음을 적나라하게 진술해 주고 있다. 번들거리는 집만큼이나 재산이 있지만 요란하지 않게 빛을 낼 만큼의 교양을 결핍한 신흥 부르주아지들은 비싸고 화려한 것이라면 한도를 모르고 환영했다. 그들은 귀족들이 간직하고 있던 골동품이나 귀중품이라면 마치도 우리의 졸부들이 짝퉁이라면 서슴없이 집어삼키듯 사버렸다. 한 걸음 더 나아가, 그들은 로마의 고궁과 화르 강 유역의 고성을 모방하고, 폼페이의 정원, 바로크식의 살롱, 루이 XV세 시절의 가구 등을 닥치는 대로 모방하였다. 파리는 여전히 유럽의 수도 역할을 하고 있었지만 전처럼 예술과 문화의 중심지가 아니라 쾌락의 수도로서 오페라와 무도회, 식당, 백화점, 세계 박람회, 그리고 값싼 기성품이 범람하는 오락의 도시로 변해갔다.[09]

그러므로 미술과 취미를 지배한 것은 물질적으로 안락하고 정신적으로 태만한 부르주아의 구미에 맞는 그런 것이 되어갔고, 그런 것이 되어야만 했다. 이 같은 사회의 풍토는 당시의 미술계에 커다란, 어느 의미에서는 결정적인 영향을 끼쳤다. 그러나 그것은 부정적인 의미에서였다. 왜냐하면 바로 그들 졸부들이 미술의 후원자(patron)가 되고 있었기 때문이다. 그러므로 미술을 포함한 예술 일반에 있어서 취미가 타락할 수밖에 없었음은 충분히 예상될 수 있는 일이었다. "퇴폐적 미술"(decadent art)이라는 말이 유행하게 된 것이 바로 이 즈음이다. 회화의 역사에서 이 같은 조야한 취미에 대한 화가의 영합은 프랑스 아카데미를 중심으로 한 화가들에 의해 촉진되었고, 이유는 말할 필요도 없이 부의 유혹 때문이었다. 아카데미를 중심으로 앵그르가 주도했던 감상적 낭만주의자(sentimental romantics)들이 바로 그들이다. 17세기 고전주의 화가들이 그들의 사회적 지위를 위해 아카데미를 설립하고자

09 A. Hauser, 앞의 책, 제4장 참조.

권력과 영합했다고 한다면, 그 후손인 19세기 아카데미의 관학파 화가들은 금력과 영합했다. 따라서 미술이 타락할 수밖에 없었음을 M. 그로서는 다음과 같이 알려주고 있다.

이[시기]를 통해 그려진]들 그림들이 얼마나 저질이었던가를 우리는 알지 못한다. 우리는 그 그림들을 본 적이 없으니까 말이다. 이런 그림들을 구입했거나 기증품으로 받았던 미술관들은 이제 와서는 그것들을 걸어놓거나 심지어는 창고에 보관하고 있다는 사실을 인정하는 것조차 수치스럽게 생각하고 있을 정도이다. … 19세기 회화를 공부하는 학생 중에도 이들의 그림을 사진으로나마 알고 있는 사람은 거의 없다.[10]

그처럼 타락한 예술에 대한 반항이 1860년대 초로부터 일군의 젊은 화가들에 의해 나타나기 시작했다. 이것은 취미의 혁명을 예고하는 일이었으며, 그것을 주도한 이들이 바로 얼마 후 "인상주의자들"이라는 이름으로 불린 일군의 젊은 화가들이었다. 그들은 당시의 진부한 취미에 새바람을 불어 넣고자 했던 일명 혁명아들이었다. 그들에게서 나타난 취미의 혁명은 주제의 변화로부터 시작되었다. 그것이 풍경에 대한 관심이다.

정치적으로 민주주의적 사고가 보다 신장되고 경제적으로 자본주의를 발전시킨 19세기 중반 이후의 프랑스는 사회적으로도 커다란 변화를 맞게 된다. 앞서 3장에서 고찰했듯 18세기 중엽 이후 자라기 시작한 개인주의적 사고가 더욱 일반화되고 있었기 때문이다. 사실, 동일한 역사적 기원을 가지고 있는 정치적 자유의 신장과 경제적 부의 축적은 자유로운 개인이라는 개

10 M. Grosser, 앞의 책, p.109.

인주의적 사고와 떼어 생각할 수가 없는 것이다. 이 같은 사고는 예술에 있어 두 가지 증상을 수반하면서 진행되었다. 첫째로, 현실 혹은 자연에 대한 화가의 주관적인 자유로운 시각을 허용하게 해주었다. 예컨대, 모네는 자연에 대한 가장 진실한 시각은 "사적"인 것이라고 말한 바 있다. 빛과 공기의 조건, 그리고 화가 개인의 망막과 그 구성에 따라 사물의 객관적인 외관이 얼마든지 다양할 수 있음을 인정하는 시각적 주관성의 원리는 인간의 수용기관인 눈을 기본적으로 단독적으로 밀폐된 그래서 다른 사람들과의 관계는 단지 피상적인 것으로 여기는 관점을 특징으로 하고 있다. 둘째로, 다른 하나는 이처럼 개인을 타인과 떨어져 있는 고립된 존재로 보는 사고는 외로움이라는 문화적 경험을 수반하게 되었다는 점이다. 현대인을 그렇게 만든 중요한 조건들 중의 하나가 현대 도시의 출현이다. 현대성과 관련된 감성 중 가장 친숙하면서도 가장 섬뜩한 것은 자기가 대중 속에 혼자 있다는 느낌이다. 어쩔 수 없이 개인적 소외를 수용하게 된 현상은 18세기 말과 19세기 중반 사이에 인구가 두 배 이상 늘어났던 파리와 같은 급격한 인구 성장의 중심에 있던 지식인 계급 사이에서 특히 두드러지게 나타났다. 뿌리 깊은 외로움과 사회적 소외가 인간의 삶에 수반되게 된 것은 이처럼 유럽이 도시화되는 과정을 통해서였다. 1970년대 이후 우리가 경험했던 지난 30여 년처럼 말이다.

그래도 과거에는 외로움이 일종의 낭만주의적 초연함으로 찬미되기도 했다. 그러나 19세기 중반 이후 사람들은 누구나 외로움을 인간 실존의 한 중요한 요소로 간주할 수밖에 없는 상황에 직면하게 되었다. 그래서 타인을 이해한다는 것이 사실상 불가능하다는 인식, 즉 각자가 그 자신의 감옥에 갇혀 있다는 생각이 주제와 기법의 면에서 미술에 등장하게 되었다. 이러한 시대 상황하의 인간상은 추후 그에 대한 내적 표현으로서의 고흐의 미술에로 인도되고 있지만 또한 인상주의 회화의 주제의 일부를 이루고 있다 함을

우리는 피사로의 작품에서 주목할 수 있다. 우리는 다음의 내적 요인을 검토하는 다음 항목에서 이에 대한 설명을 해 볼 것이다.

19세기 중엽이라면 과학의 발전과 기술의 발명으로 가득 찼던 시기이기도 하다. 이러한 점에서 우리는 인상주의를 가능케 했던 또 다른 외적 요인으로서 과학의 발전을 꼽지 않을 수 없다. 그들 요인들로는 다음과 같은 것들이 있다. 우선, 화학의 발달로 인해 굳지 않고 자유자재로 사용할 수 있는 유화 물감(oil paint)과 그것을 손쉽게 휴대할 수 있는 주석 튜브(tin tube)의 개발을 들 수 있다. 따라서 화가들은 캔버스를 들고 야외에 나가 생동하는 자연을 직접 마주하고 그림을 그리는 일이 가능하게 되었다. 다음으로, 물리학과 광학의 발달로 인한 사진기와 프리즘의 발명을 들어야 할 것이다. 사진기는 세계를 전혀 주관이 개입되지 않은 채 순전히 시각적으로 사물을 바라보는 법을 가르쳐 주었으며, 프리즘의 발명은 스펙트럼에 의한 새로운 색의 이론을 제시해 줌으로써 새로운 시각적 실재의 추구를 가능케 해주었다. 위의 발명품들 중 주석 튜브와 사진기는 신기하게도 모두 화가에 의해 발명되어 1840년대부터 사용된 것들이다.

주석 튜브는 란드라는 미국인 화가에 의해 발명되어, 1841년 영국의 염료상 윈저와 뉴톤이 물감을 넣기 위해서 사용한 것이 그 출발이다. 이때까지만 해도 화가의 물감은 작업 현장에서 즉시 사용할 수 있는 것이 아니라 분말이나 덩어리 혹은 테레빈유를 섞어서 뻣뻣한 풀의 상태로 만들어진 자가 제품들이었다. 이러한 분말을 적당한 매체나 건조용 오일로 공들여 갈아 물감으로 만드는 사람은 화가 자신이기도 했으나 이런 일은 주로 조수의 역할이었다. 이러한 일도 그림을 그리기 직전에 해야만 했다. 그렇지 않으면 물감은 곧 말라버리고 말기 때문이다. 따라서 화가는 물감 만드는 법을 필수적으로 알아야 했다. 당시 화가의 스튜디오에서 목격할 수 있듯 테이블 위

에 여러 개의 접시가 가지런히 놓여 있는 것은 물감이 마르기 전에 바르기 위해 칠할 물감을 차례로 정렬해놓고 있는 모습을 말해 주고 있는 장면을 그려 놓은 것이다.

그러나 이 같은 자가 제품의 물감에는 오래 지속된다는 장점도 있지만 결함도 지니고 있다. 그것은 화가가 작업을 하는 오랫동안 동일한 상태로 유지될 수가 없다는 점이다. 따라서 물감은 작업 현장에서 매일같이 새로 준비되어야만 했는데, 특히 금방 건조되는 안료로 만들어졌을 때는 더욱 그러했다. 그렇게 만들어진 물감은 거의 액체 상태인지라 팔레트에 넣어 화구박스로 휴대할 수 없었기 때문에 화가들은 실내에서 제작할 수밖에 없었다. 따라서 인상주의 이전의 풍경화는 모두가 스케치에 기초해서 화실 안에서 제작된 것들이다. 이러한 제조법에 의한 물감 사용의 방식은 훨씬 이전 시대부터의 전통으로서 그것은 유화 물감이 발명되기 전까지 계속되어 왔다. 그러므로 액체 상태의 물감을 휴대하고 보존하는 방법이 강구되고 나서야 비로소 화가는 야외로 나가서 자연 속에서 그림을 그리는 지금과 같은 방식을 갖게 된 것이다. 덧붙여, 야외 그림이 유행할 수 있었던 것은 1851년 영국에서 열렸던 "만국 산업 박람회"에 그 견본이 처음 선보였던 휴대용 가벼운 이젤(easel)의 개발로 더욱 촉진되었다.

물론 그 당시에도 수채화 물감은 항상 휴대할 수 있었다. 그것은 고무나 고무풀과 함께 가루로 빻아서 만든 안료를 헝겊 조각에 배어들게 하여 건조시키거나 물감 자체가 과자처럼 딱딱하게 만들어진 것이다. 색을 사용할 때에는 이 헝겊 조각을 물에 조금 담그거나 젖은 붓으로 딱딱하게 굳은 물감을 비벼서 썼다. 이처럼 화가들은 일찍부터 꾸려서 휴대할 수 있는 수채용 물감통을 사용해 왔으며, 수채용 물감은 항상 야외에서 사용된 것이었다. 그래서 뒤러가 16세기경 야외에서 그린 수채화 풍경화는 1880년대의 독일

낭만주의 그림으로 오인되기가 쉬울 정도이다. 사용된 방법에 있어서나 거둔 효과에 있어서나 양자 간에는 별 차이가 없기 때문이다.

그러나 휴대할 수 있는 새로운 유화 물감이 나오기 이전의 유화 물감으로 화실에서 그려진 풍경화는 새로운 튜브 물감을 가지고 야외에서 그려진 풍경화와 결코 같아 보이지 않는다. 왜냐하면 이즈음 유화 물감을 담는 주석 튜브가 나왔기 때문이다. 그것은 휴대할 수 있고 깨끗하며 경제적이었다. 이러한 발명품의 덕택으로 화가는 야외에서 직접 풍경화를 그릴 수 있게 되었다. 그리하여 화가가 새로운 "사실주의" 요구에 응해서 활동범위를 넓혀가는 중에 쿠르베가 그러했듯 주제에 대한 화가의 예리한 첫인상과 그의 완성된 그림 사이에 어떤 드로잉도 개입시키지 않고 모델 앞에서 직접 인물을 그리는 일이 가능하게 되었다. 이 시점으로부터 모델을 앞에 두고 그리는 직접화(direct painting)가 가능하게 된 것이다.

그러나 스케치에 기초하여 그린 실내화로부터 현장에서 직접 자연을 보고 그리는 회화에로의 변화는 비록 그것이 대단한 변화이기는 하나 그것만이 유화 물감이 발명된 1841년 이후의 그림에서 보여지는 특징은 아니다. 더욱 두드러진 특징이 있다. 그것은 새로운 물감 자체의 특성이 변화한 데서 온 것이다. 튜브 속에서 안료와 오일이 분리되는 것을 방지하고, 물감이 팔리기 전에 말라버리는 위험을 감소시키기 위해 처방된 새로운 첨가물 때문에 유화 물감은 잘 마르지 않으며, 물감이 그 용량에 비해 안료를 보다 적게 함유하고 있으므로 자가 제품의 유화 물감보다 훨씬 투명하여 물감을 더 두껍게 칠해야 했다. 뿐만 아니라 색이 깨끗한 채로 남아 있으려면 밑에 칠해진 젖은 물감이 훼손되지 않거나, 아니면 가능한 한 적게 긁혀지게 하는 도리밖에 없었다. 따라서 화가는 돼지털로 만든 큰 붓으로 작업을 해야만 했다. 마르지 않은 채 두껍게 칠한 물감 위에 작은 붓으로 역시 마르지 않은 물감을 바르면 화면은

일그러지게 되고, 색조는 엉망이 되기 때문에 붓은 반드시 큰 것이어야만 했다. 그래서 붓은 돼지털로 만든 것이라야 했는데, 그것은 물감을 가득 묻혀 칠하기 위해서였다. 그것이 브러시 스트로크(brush stroke) 기법이다.

이처럼 물감을 가득 묻혀 모델로부터 직접 그림을 그리는 브러쉬 스트로크 기법은 초연한 태도로 그림을 그린 벨라스케스의 영향으로 19세기 후반 강력한 하나의 경향을 이루었다. 그 추종자들은 수없이 많다. 그들 중 마네, 사전트, 체이즈, 소롤라, 조른, 볼디니, 휘슬러 등은 우리가 잘 기억할 수 있는 인물들이다. 그들의 그림은 앵그르 이후의 아카데미 화가들이 구사했던 노브러시 스트로크(no brush stroke) 기법처럼 감상적 낭만주의는 아니다. 지극히 사실주의적인 것이었다. 그러나 그러한 그들의 그림에도 문제가 없었던 것은 아니다. 그것은 그들이 흑백 사진기의 광학이론에서 얻어진 시각적인 드로잉 방식 체계를 그림에 적용하고 있었기 때문이다.

시각적 드로잉 방식이란 앞서 주목한 바 있는 벨라스케스로부터 영향을 받아 개발된 기법을 말한다. 벨라스케스 그림의 특징이라면 그것은 모델에 대해 완전히 초연한 자세를 취한 채, 눈앞에 있는 것만을 정확히 캔버스에 옮겨 넣는 재능을 말한다. 그는 모델에 동조하거나 반대하는 입장을 취하지 않고 있다. 모델의 위엄에도 압도당하지 않고 있다. 그는 모델에 대해 호감을 갖거나 불만을 나타내지도 않으며, 너그럽게 보아주는 일도 없고, 어떠한 도덕적 태도, 심지어 즐거움조차 보이지 않는다. 말하자면, 그는 이른바 "과학적 태도"라는 것을 취하고 있다. 마치도 화가란 개인의 주관적인 태도를 개입시키지 않은 채 모델을 객관적으로 기술할 수 있는 정밀한 기계 장치이거나 카메라와 같은 존재라는 태도였다.

그러므로 신기한 많은 것들을 만들어 왔고 또 여전히 만들어 내고 있었던 19세기, 과학과 그 정신이 한창 구가되고 있던 시기의 19세기 회화를 통해

벨라스케스가 찬양되고 카메라의 정확성이 강조되면서 그 원리가 모방될 수 있었던 것은 조금도 이상한 일이 아니다. 이 같은 사정은 오늘날 컴퓨터가 미술의 영역으로 들어와 많은 영향을 주고 있는 것이나 다름이 없다. 종종 카메라는 미술의 적수로 알려져 왔지만 실제로 그것은 19세기 미술을 발전시키는 데 있어 다음과 같은 점에서 고무적인 역할을 해주었다.

첫째로, 인상주의자들 중 특히 드가의 구성에서 보이는 방식은 바로 사진의 구도라는 사실이 밝혀지고 있는 중이다. 그러나 무엇보다도 중요한 것은 초기 감광판을 통한 과립상의 색조가 화가들에게 그림에서 빛의 유희를 관찰하는 새로운 방법을 제시해 준 것이다. 때문에 그들의 드로잉 방식은 순전히 시각적이 되고 있다. 시각적 드로잉 방식이란 촉각적인 것을 거의 고려하지 않는 드로잉 방식을 말한다. 그것은 우리의 눈을 공간이나 과거의 기억을 전혀 의식하지 못하는 카메라와 같은 기계장치로 간주하고 있는 태도이다. 그래서 그려질 대상들은 우선 밝은 부분, 중간 부분, 어두운 부분들로 분석되고 있다. 그리고 그들 대상은 동일한 관계의 흑백의 명암으로서 그들과 비슷한 색깔과 형태들의 모습으로 캔버스에 옮겨진다. 이러한 형태들이 바로 사진기로 찍힌 대상의 모습이다.

둘째로, 시각적인 드로잉의 방식은 지극히 단순화된 세계상을 제공해주고 있다. 철학적인 용어를 빌려 말한다면 그것은 현상적 혹은 감각적인 세계이다. 그러할 때 화가는 오직 자신의 시각적 감각만을 기록하려고 시도하며, 그래서 화가는 자기가 그리고 있는 대상에 대해 의미를 고려할 필요가 없다. 화가로서의 그의 마음은 감광판이 기록할 수 있는 시각적 인상들만을 받아들이는 것으로 충분하다. 그래서 화가는 그가 보고 있는 것에만 자신을 한정시킴으로써 그에게 필수적인 과학적 태도, 곧 초연함을 유지할 수 있다고 생각했으며 어떠한 인간적인 태도도 피할 수 있다고 본 것이다. 이것은

초상화를 그리는 데 있어서는 대단히 훌륭한 장점이 되고 있다. 실제로 사전트와 조른은 물론 마네까지도 이러한 기법에 몰두하고 있었던 화가들이다. 이렇게 그려진 사실주의적 그림이 감상적이었던 낭만주의적 회화보다는 주제나 기법 면에서 커다란 흥미거리가 되고 있었을지는 모르나 그렇게 될 때 그림은 표면적인 시각적 세계가 되고 만다. 그러나 그들이 의도했듯 문자 그대로 단순한 시각적 세계가 가능할 수가 있을까?

마지막으로, 사진은 인물과 풍경을 문자 그대로 충실하게 복사하는 일이 그 전부가 되고 있었던 화가들을 폐물화시킬 정도로 위협적이 되었다. 사진의 등장으로 화가들은 고객들을 수고로운 자세로 오랫동안 여러 번 앉히지 않아도 되었지만, 역으로 고객들은 시간과 수고를 덜 들이고도 필요한 자기의 초상을 가질 수 있게 되었다. 더욱이 사진 초상은 그림보다 훨씬 경제적이었다. 사진 한 장을 찍는 데 드는 비용은 그림을 의뢰하는 데 드는 비용에 비하면 정말로 저렴했고, 비싸야 좋은 판화 한 장 값이었다. 따라서 초상화는 서서히 상당한 정도 사진으로 대체되어 갔다. 실제로 커다란 캔버스에 그려진 값비싼 초상화에 대한 수요는 점진적으로 감소되어갔고, 사진기의 정밀성에 대한 대중들의 선호 때문에 야기된 사진 산업의 번창은 젊은 시절의 궁핍했던 인상주의 화가들로부터 은연중 그들의 고객을 빼앗아갔으며, 그들로 하여금 그들만이 할 수 있는 일을 찾아 화실을 떠나 야외로 나가게 만들었다.

따라서 회화와 사진 간에 갈등이 없을 수 없다. 이에 대해 간단히 알아보자. 위에서 말했듯 사진은 상당한 부분 초상화를 대체해 왔고, 그러는 중에 1851년 프랑스 사진 협회가 창설되었다. 그 창립 회원의 한 사람이기도 했던 들라크루아는 예술적으로 그것을 대단히 조심스럽게 다루어야 한다는 경고를 잊지 않았지만, 사진의 활용을 적극 옹호한 사람이기도 하다. 그는

사진이란 자연의 해석이요, 자연의 비밀을 드러낸다고 말한 바 있다. "만약 천재적인 사람이 활용할 수 있는 마땅한 방식으로 더게르 타입[사진]을 활용한다면 그는 자기의 예술을 이제껏 알려지지 않은 고도의 단계로 승화시킬 수가 있을 것이다"[11]라고 쓰고 있다.

따라서 현역 화가요 조각가이기도 했던 많은 사진사들은 사진을 새로운 미술의 미디엄으로서 발전시키고자 전시회를 열었고, 왜 사진이 다른 미술들이 누리는 것에 동등한 지위를 누리지 말아야 하는지 그 까닭을 이해할 수 없다는 식의 불평을 털어 놓고는 했다. 결국, 1859년의 공식 살롱전에서 비록 소수이기는 하지만 사진이 선보여짐으로써 아카데미는 살롱전에 사진부를 신설하게 되었다. 그러나 "모던"한 사고방식을 가졌던 보들레르마저 이 같은 조치를 온당치 못한 것으로 생각하여, 그해의 살롱 전에 빈정대는 투의 평을 실은 바 있다.[12] 그러나 3년 후 1862년에는 사진 역시 미술이라는 결정이 프랑스 왕실에 의해 선포되었다. 신기한 발명품이기는 했지만 당시로서는 아직도 생소했던 사진에 대한 이 같은 결정에 이의가 제기되었음은 당연한 일이다. 따라서 앵그르 같은 거물의 주도하에 연명 형식의 진정서가 제출되는 등의 적대적인 반응이 일어나기도 했다. 사진은 결코 지성의 결실인 작품에 비견될 수 없다는 이유에서였다. 앵그르가 분개했던 것은 사진이 제공하고 있는 기계적인 드로잉 방식을 화가들이 사용함으로써 미술의 고상한 모든 요소를 표현하는 데 필수적인 드로잉을 타락시키고 있다는 것이 그 이유였다. 르네상스 시대로부터 오랫동안 회화의 기본으로 강조되어왔던 선과 드로잉의 운명은 이제 막바지에 다다르게 되었다.

11 Delacroix, "Photography and art," H. Osborne ed., *The Oxford Companion to Art* (Oxford Univ. Press, 1970)에서 재인용.
12 Charles Baudelaire, *The modern public and photography* (1859), L. Eitner, *Neoclassicism and romanticism 1750–1850*, Vol. II, pp.159–161.

19세기 후반의 화가들, 예컨대 마네가 사진기로부터 시각적인 드로잉의 방법을 시사 받았듯 인상주의자들은 동일한 사진기로부터 또 다른 사실을 발견하고 있다. 즉 대상이나 장면을 볼 때 순간적으로 시신경에 만들어지는 시각적 인상은 오로지 그 대상으로부터 시신경에로 반사되는 빛을 통해서 만들어진다고 생각했던 것이다. 여기서 그들은 당시 발명된 프리즘의 영향으로 태양 광선은 단순히 흰색이 아니라 보라·남색·파랑·초록·노랑·주황·빨강(VIBGYOR) 등의 스펙트럼으로 구성되어 있음을 알게 되었으며, 따라서 인상주의자들은 자신들이 사용하는 페인트의 색들이 완전한 것이 아님을 알게 되었다.

결과적으로 새로운 색채론이 나오게 된다. 이 같은 사실은 인상주의 화가들로 하여금 "대상의 색"(colored object)을 칠하는 일을 그만두게 했다. 대신 그들로 하여금 "빛의 색"(colored light) 하에서 자연이 어떻게 보이는가에 관해 관심을 갖게 만들었다. 따라서 그들은 팔레트 위의 물감을 그들이 재현하고자 하는 빛으로 혼동했고, 이는 그들의 팔레트를 보다 풍성하도록 만들어 주었다. 그 결과 그들은 빛의 색의 혼합에 기초한 새로운 색의 혼합 방식을 통해 전 시대의 화가들에게는 없었던 자주색 계열의 모오브, 바이올렛, 밝은 녹색, 오렌지색과 강렬한 황색 등을 가지게 되었다.

이에 비해 전시대의 화가들이 지니고 있었던 색의 이론은 안료를 혼합하는 방식에 기초한 것이었다. 그 주요한 기능은 자연계에 있는 대상들의 색에 이름을 붙여 그것을 분류한 다음, 어떠한 안료를 혼합하여 그들 색을 만들어 낼 수 있는가 하는 식이었다. 예를 들면, 18세기를 통해서는 다음과 같은 식의 색에 대한 논의들이 눈에 띄고 있다. 색채의 이름들이 동물의 이름이나 식물의 이름 그리고 보석의 이름과 나란히 짝을 이루고 있는 목록들이 있다. 예를 들면 비둘기의 회색, 레몬의 황색, 에메랄드의 녹색 등이 그것이

다. 그리고 이러한 샘플의 수채화 색, 이런 샘플의 원료가 되는 안료의 이름, 나아가 어디에서 이러한 색을 찾을 수 있는가 ─비둘기의 가슴, 무르익은 레몬, 물오리─ 하는 등에 대한 논의들이다. 이러한 색의 체계에서 그들이 기본 원색으로 간주한 것은 적색·황색·청색이었다. 이들 색을 만들 때 사용되는 밝은 색의 안료 ─카아민, 갬부우즈, 천연 울트라마린─ 는 물론 완전한 원색이 아니다. 그럼에도 불구하고 그들은 이들 원색의 안료만 있다면 이들 원색을 혼합하여 다른 색들을 얼마든지 만들어낼 수 있다고 믿었다.

이러한 색의 이론은 광학이론에 기초한 새로운 색채론이 발전되기 전까지는 만족할 만한 것이었다. 그러나 "빛의 색"들이 혼합되었을 때 그것은 아무런 설명도 해주지 못한다. 그러므로 인상주의자들이 기초하고 있던 새로운 이론에 있어서의 색채 혼합은 전혀 다른 방식의 것일 수밖에 없다. 그들의 방식은 색이 물감으로서 혼합되는 감산적 혼합(substractive mixture)의 방식이 아니라 빛으로 혼합되는 가산적 혼합(additive mixture)의 방식이다. 이 두 종류의 혼합은 아주 상이한 결과를 가져온다. 우선, 과거의 감산적 색의 혼합 방식에 대해 알아보자. 황색과 청색의 혼합을 예로 들어, 황색 물감 한 통과 청색 물감 한 통을 혼합했다고 해보자. 그들 두 물감의 혼합으로 이루어진 색은 유리판들을 통과하는 빛의 색을 조절하는 것과 동일한 원리에 의해 지배받는다. 즉, 모든 유리판들이 공통으로 가지고 있는 스펙트럼 부분만이 통과될 수 있으며 나머지는 차단되어 버린다. 우리가 위에서 본 황색 물감과 청색 물감의 경우에 황색은 황색뿐만 아니라 적색과 녹색을 반사하며, 청색은 청색뿐 아니라 녹색과 보라색을 반사하고 있다. 이들이 혼합된 색은 황색과 청색 두 색이 모두 반사하는 스펙트럼의 부분들로부터만이 생기며, 그것이 곧 녹색이다. 따라서 이미 우리가 알고 있듯이 황색 물감과 청색 물감의 혼합은 녹색을 보여준다. 이것이 감산적 혼합의 방식이다.

그러나 스크린 위에 비추어진 빛의 두 색이 혼합되었을 때, 혹은 나란히 위치한 작은 색점(colored dots)들로 두 종류의 색이 혼합되어 그들의 이미지가 관람자의 눈을 흐려놓을 만큼 멀리 떨어져 있을 때는 아주 다른 효과가 나타난다. 이런 경우의 혼합이 가산적 혼합이다. 왜냐하면 그와 같이 혼합될 때의 색은 문제의 두 가지 빛의 색 또는 두 가지 색점들이 지닌 모든 색들이 추가되고 있기 때문이다. 황색빛은 황색·적색·녹색을 함유하고 있고, 청색빛은 청색·녹색·보라색을 함유하고 있으므로 황색 빛과 청색 빛의 혼합은 녹색만을 나타내는 것이 아니라 위의 모든 색들을 나타내고 있다. 흰색의 빛은 모든 빛의 색들의 혼합이므로, 따라서 청색의 빛과 황색의 빛을 합치면 흰색의 빛을 띠게 된다. 그리고 청색과 황색의 점들이 동일한 명도를 지녔다면 그때는 밝은 회색빛을 내기도 한다. 같은 식으로 녹색과 보라색의 물감 혼합은 탁한 색을 내지만 빛이나 색점으로서 혼합되면 중성적 색조를 낸다. 또 청색과 오렌지색의 물감은 회색을 내지만 이 두 가지 빛을 합치면 탁한 핑크색이 된다. 그러므로 색채 혼합의 결과는 물감이 팔레트에서 사전에 혼합되었는가 또는 캔버스 위에서 점으로 나란히 찍혀 단지 보는 이의 눈을 흐려놓음으로써 혼합되고 있는가에 달려 있다. 인상주의 화가들에게는 이 모든 것이 새롭고 지극히 신기한 것이었다. 그들의 그림에 들어 있는 모든 밝은 색에도 불구하고 그들의 그림이 회색조를 띠게 되었던 것은 이 가산적인 색채 혼합의 효과 때문이다. 그러나 이들의 그림에서 보이는 회색조는 예전의 그림에서는 볼 수 없던 반짝이는 회색빛이 되고 있다. 이것이 그들 그림의 특징이다.

결과적으로, 인상주의 화가들은 과거의 화가들이 관습적으로 전혀 채색하지 않은 부분에도 밝은 색을 칠하게 되었다. 그것은 그 부분의 고유색이 아니라, 그 부분의 빛의 색을 기록하고자 했기 때문이다. 따라서 종전 같으

면 회색이나 갈색이 칠해졌던 그림자에도 자주색과 녹색을 칠하기까지 하면서 캔버스를 온통 색으로 물들여 놓고 있다.

(2) 내적 요인: 사실주의적 정신

우리는 외적인 요인으로서 우선, 정치·경제·사회적인 요인에 대한 검토를 통해 자유로운 시민이라는 의식과 동시에 당시의 산업화와 도시화로 인한 개인주의적인 경향과 더불어 외롭고 소외된 개인이라는 인간상이 출현하게 되었음을 알아보았다. 자유롭지만 외로운 개인이라는 무표정한 인간상은 있는 그대로를 그려내려는 객관적 태도를 취하고자 했던 인상주의자들에게 있어서는 자연풍경이나 다름없이 그들에게 아주 적합한 주제로 간주되었다. 실제로 마네의 작품에 나오는 인물들은 서로 관련이 없어 보이고, 피사로의 거리 풍경 속의 인물들은 한낱 풍경 속의 수목이나 다름없이 처리되고 있으며, 쇠라에 있어서의 인물은 상호 교류할 수 없는 고립된 마네킹으로 점철되고 있다. 이 같은 변화는 그러한 인물들이 그림의 주제로 되어본 적이 없다는 점에서 자유롭지만 외로운 개인으로서의 당시 부르주아 계층의 생활과 취미에 평행되는 것이었다. 마치도 같은 아파트의 같은 동, 같은 동의 같은 층의 옆집에 누가 살고 있는지 길거리에서 마주치면 무표정하게 지나치듯 한 개인들을 말함이다. 자유롭지만 외로움이라는 대가를 치르는 개인의 모습을 프랑스는 150년 전에 겪었다. 잘 차려입었지만 서로들 간에 누구 하나 눈길을 보내주지 않는 무표정한 중산층의 인간들이야말로 객관적 인상에 주목하고자 했던 인상주의자들에게는 적격의 주제였다. 인상주의자들이 애초 반대하고 나섰던 속물적 중산층의 취미에 그들이 다시 영합하고 있다는 비판은 바로 이 같은 사실을 겨냥하고 있는 것이다. 결과적으로 인상주의 화가들은 그들이 원했든 아니든 자칭 새로운 미적 감성과

세련됨을 열망하는 부르주아 문화의 대변자가 되었으며, 이 같은 사실은 제 8회 마지막 인상주의자들의 전시회가 열렸던 1886년 이후로 그들이 어느 정도 대중적으로 성공을 거두어 먹고살 만한 여유를 가지고 있었다는 사실로부터도 뒷받침되고 있다.

이제까지 우리는 역사적 서술을 통해 인상주의자들이 벨라스케스와 마네로부터 객관적 전통의 사실주의적인 태도에 많은 영향을 받았음을 살펴보았다. 인상주의자들은 사진기나 광학 이론 등의 원리를 이용해 이와 같은 사실주의적 정신을 더욱 밀고나갔던 사람들이다. 그들은 일절 치장하지 않은 있는 그대로의 평범한 일상적 현실을 재창조하는 것을 그들의 과제로 삼았다.

그렇다면 우리가 보고 있는 것같은 인상주의 그림을 탄생시킨 것이 위에서 언급한 외적 요인 때문만일까? 이 점에서 그들 요인을 인상주의 회화로 인도한 철학적-정신적 전제는 무엇일까 하는 문제가 제기된다. 여기서 우리는 A. 콩트의 경험적 실증주의 철학을 거론하기에 이른다. 필자는 J. A. 리차드손이 해주는 설명에 따라 인상주의와 콩트의 실증주의의 관계를 논해볼 것이다.[13] 그에 의하면 콩트는 칸트에 의해 이미 그 전조가 보이고 있던 사람이다. 1781년에 출판된 칸트의 『순수 이성 비판』(1781)은 19세기의 모든 사상에 영향을 끼친 아주 중요한 저술이다. 그런 책이 있는지조차 몰랐던 사람들조차도 역사의 편에서 보면 그것의 지지자가 되도록 운명 지워진 듯 생각될 정도이다. 칸트는 철학을 피할 수 없는 이분법 —현상과 본체— 으로 제시해 놓고 있다. 이 점에서 그는 2000여 년 전 이념계와 현상계를 구분했던 플라톤 철학을 상기시켜주고 있다. 그러한 구분에 입각해서 전개된 이 책의 첫 기여는 외부 세계는 우리들에게 오직 감각으로써만 인식될 수 있을

13 J. A. Richardson, 앞의 책, 제7장.

뿐이고, 감각 그 자체는 지각자 마음의 구조에 의해 구성된 것이라는 사실을 밝혀준 데 있다. 예컨대, 거칢과 부드러움을 경험할 때 우리는 오직 우리의 몸이 수용한 것만을 안다. 달콤함을 경험할 때 우리가 아는 것은 오직 우리의 미각 돌기가 전달해 주는 것 외에 아무것도 없다. 따라서 "감각"은 우리들 바깥에 있는 대상의 본질이 아니라, 그러한 대상과 접촉함에 의해서 촉발된 내적인 주관의 구성일 뿐이다. 이런 입장에서 볼 때 외부 세계 자체에 대한 객관적 지식을 얻기란 불가능한 일이다. 칸트의 말을 빌리면 우리는 "물 자체"(Ding an sich)를 알 수 없다. 그럼에도 불구하고 그는 물 자체의 본체론적 세계에 대해 그것은 "인식"될 수는 없지만 여전히 "사유"의 대상은 될 수 있다는 식으로 형이상학의 가능성을 열어 놓고 있다. 이 같은 이원론적 사고가 칸트 철학의 특징이다.

이에 대해 "실증주의"라는 용어를 창안한 콩트는 감각을 통하지 않고서는 도무지 무엇을 안다는 것이 불가능하다는 사실을 그것의 제일의 가르침으로 삼고 있다. 그 점에서 콩트는 칸트를 충실히 따르고 있다. 그러나 그와 칸트와는 차이점이 있다. 칸트에 있어서는 비록 물 자체가 일상적 지각이나 과학적 지성의 영역을 넘어 있는 것이기는 해도 그것에 대해 사유하는 것이 여전히 의미 있는 일이었지만, 콩트에게 있어서는 원칙상 과학의 방법에 의해 검증될 수 없는 어떠한 진술도 의미 있는 것이 아니다. 칸트와 콩트의 차이는 바로 이 점에 있다. 칸트가 적대시했던 것은 사변적 형이상학이었다. 그러나 콩트는 철저한 실증주의자였다. 따라서 그는 형이상학 자체를 거부하고 있다. 이처럼 콩트에 있어서의 인식의 모델은 과학이었고, 그는 과학을 "모든 비과학적인 사고의 방식을 없애는 이상적인 도구로서 단호하고 분명하게"[14]

14 Henry D. Aiken, *The age of ideology* (New York, 1950), p.117.

채용했으며, 전통적인 신학과 형이상학의 주장들을 단순히 그것들이 비과학적이라는 근거에서 거부해 놓고 있다. 그에게 있어서 중요한 것은 인식의 모델로서의 과학의 전면적인 수용이었다.

요컨대, 인상주의가 대두하게 된 내적 요인으로서 리차드손은 이 같은 실증주의적인 과학적 정신을 말하고 있다. 이 같은 사실은 회화에 있어서의 인상주의뿐 아니라 문학에 있어서의 자연주의와도 궤를 같이하고 있다고 그는 말한다. 그에 의하면 문학적 사실주의자들인 자연주의자들 역시 이러한 콩트를 염두에 두고 있었다. 자연주의의 선구자인 발자크가 자신을 "사회적인 종"(social species)을 연구하는 학생이라고 말함으로써 그의 등장인물들의 조야함을 변호하고자 시도한 1842년 『인간 희곡』의 서문에서 그는 실증주의자들에게 경의를 표하고 있다. 이러한 주장은 자연주의적 전통을 따르고 있는 소설가들에 의해서 여러 번 반복되고 있다. 심지어 자신이 결코 사실주의자라고 인정하지 않았을 G. 플로베르조차도 예술이 "실증적" 단계에 도달해 있다고 믿고 있을 정도였다. 리차드손에 의하면 이 같은 경향은 인상주의에서도 그대로 평행적으로 나타나고 있는 현상이다.

물론 자연주의라고 불리는 문학적 강령을 실천한 사람은 졸라였다. 『실험 소설』(1880)에서 그는 "도로의 자갈들을 지배하는 것과 유사한 결정이 인간의 두뇌 또한 지배한다"라고 주장한 사람이다. 모든 측면에서 그는 예술을 과학의 시녀로 간주했던 사람이다. 플로베르 또한 과학적 정밀성의 장점을 높이 평가했으며, 엠마 보바리의 슬픈 운명에 대한 그의 탐구에서 그는 과학적-의학적 측면을 강조하기 위해 심혈을 기울였다. 그러나 그는 인상주의자들이 자신들을 예술가로 간주한 것과 마찬가지로 자신을 무엇보다도 예술가로 여겼다. 그러나 졸라는 자신을 일종의 연구원(research worker)으로 여겼다. 졸라는 그의 친구인 마네나 세잔보다도 쇠라에 더 가까운 작가

였다. 여기서 우리는 자연주의 화가인 콘스타블을 상기하게 된다. 왜냐하면 왕립학회에서 행한 네 번째 강연(1836)에서 콘스타블은 이미 "회화란 하나의 과학이며, 자연의 법칙을 탐구하는 것으로서 추구되어야만 한다. 그러므로 풍경화가 왜 자연철학의 한 분과로서 간주될 수 없다는 말인가? 그림은 그것의 실험일 뿐이다"[15]라는 선언을 하고 있기 때문이다. 이 같은 사고는 이미 르네상스 시대의 레오나르도에게서 표명된 것이었다. 그런즉 서구 미학 사상에서 미술과 과학의 관계는 비단 콘스타블이나 졸라나 인상주의자들에게서만 나타났던 것은 아니다. 차이가 있다면 그들 각자가 수용했던 과학적 정신과 그들이 개발한 회화적 기법이 다를 뿐이다.

이 같은 입장에서 생각할 때 인상주의는 일종의 자연주의적 사실주의요, 사실주의가 실재로서의 사실에 대한 객관적-과학적 태도에 기초하고 있는 것이라 할 때 인상주의는 감각을 실재의 기본으로 상정하고 있다는 점에서 그 특징을 찾을 수가 있다. 인상주의자들이 감상적으로까지 타락했던 관학적 낭만주의를 내동댕이치고, 쿠르베와 같은 정치적 성향의 사실주의와도 결별하게 된 것은 바로 이 같은 입장에서였다. 그러나 인상주의 화가들의 작품이 그들의 이론이 말하는 것처럼 실제로 과학적이고 객관적인 시각적 인상만의 그림일까? 그래서 거기에는 "인간적 감성"의 차원이 개재할 소지가 없는 것일까? 우리는 앞으로 이 문제에 대한 반성의 계기를 마련해 볼 것이다.

2) 본질과 기법

이제까지 우리는 인상주의 대두를 가능케 했던 외적 요인과 내적 요인에

15　L. Eitner, 앞의 책, H. W. Janson ed., Vol. II, p.65.

대해 알아보았다. 결과적으로, 우리는 새로운 회화뿐만이 아니라 그것을 정당화해 주고 있는 새로운 이론을 갖게 되었다. 그에 따르면 인상주의 회화의 주된 관심은 숲이나 들판, 강가나 바닷가에 나가 그들에 대한 시각적 인상을 직접 포착하는 것이었다. 자연에는 인상주의 화가들의 관심을 끄는 가장 순간적이고 덧없는 여러 장면들, 예컨대 출렁이는 바다와 수평선, 하늘과 둥둥 떠다니는 구름, 태양과 빛의 진동, 연기와 수증기 따위가 있다. 빛나는 것이면 어떤 것이든, 그리고 특히 유동적인 요소들이 그들의 관심 속에 가장 커다란 비중을 차지했다. 그들은 거기서 그 이전에 C. 코로나 C. F. 도비니가 그랬던 것처럼 나중에 화실에서 제작될 작품을 위한 습작을 한 것이 아니라 바로 그 자리에서 작품을 완성했으며, 쉬지 않고 변화하는 자연의 순간적인 인상을 포착하는 것이 문제였던 만큼 될 수 있는 대로 신속하게 작업을 진행시켜야 했다. 따라서 그들 이전에는 그 어떤 화가도 그들만큼 생생하게 살아 있는 빛으로 가득 찬 자연을 그려내지 못했다. 아직은 사진술이 흑백 사진 실험에 만족하고 있을 당시에 유별나게도 예민한 그들의 시각은 그 이전의 어느 누구도 감히 화폭 위에 옮겨놓고자 엄두조차 내지 못했던 것을 정확하게 관찰할 수 있었던 것이다. 본질적으로 순간적인 것을 기록(record)하기 위해서 모네와 같은 인상주의 화가는 하루 낮 시시각각으로 변화하는 한 장소의 여러 장면들을 추적한 "연작"들을 제작하기에 이른다. 이것이 그가 그려낸 「건초 더미」(1891)이다. 그렇다 할 때, 인상주의 회화의 본질은 "자연"과 "빛"과 "순간"과 "인상"과 "기록"으로 압축될 수 있다.

이러한 입장에서 우리들은 인상주의 화가들을 사진에 관련시켜 설명할 수 있다. 노브러시 스트로크 기법의 앵그르와 같은 화가는 반지르르하게 인화한 것처럼 스케치를 하고 나서 색칠을 하는 미술 사진사라고 한다면, 브러시 스트로크 기법의 마네 같은 화가들은 스튜디오에서 시간 노출과 명암 조

정 그리고 렌즈를 이용해가며 감광판 카메라를 조작하는 사진사였다. 이에 비해 인상주의자들은 신속하며 휴대할 수 있고, 야외에서도 필름을 끼워 넣을 수 있는 스냅 장치를 가지고 들판을 돌아다닌 화가들이다. 그런데 그들의 카메라에는 컬러 필름이 들어 있었다. 이것이 M. 그로써[16]의 설명이다.

이어, 우리는 그러한 본질의 인상주의로부터 그 특유의 기법이 어떻게 발전되었는지를 살펴볼 것이다. 그로써에 의하면 인상주의회화의 특징은 자유롭고 순간적인 즉석화(improvisation)의 기법을 개발한 점에 있다. 그들의 독창성은 바로 이 즉석화의 기법에 있다는 것이다. 그러나 이러한 즉석화는 전적으로 새로운 것이 아니다. 그것은 18세기 중엽부터 행해졌던 것이기도 하다. J. H. 프라고나르(1732-1806)의 한 누드 작품에는 캔버스 뒷면에 "프라고나르는 이것을 한 시간 만에 그렸다"라는 글이 적혀 있다. F. 과르디(1712-1793)나 G. B. 티폴로(1696-1770)의 몇몇 작품들, 컨스터블의 소품들은 확실히 즉석에서 그려진 것들이다. 그러나 그것은 인상주의 그림들과 다음과 같은 점에서 차이가 있다. 프라고나르와 같은 화가들에 있어서의 즉석화는 스케치 정도로 생각되었고, 그들에게 정식 그림은 사전에 계획을 세워놓아야만 하는 것이었다. 다시 말해, 인상주의 이전의 그림은 사전에 계획된 그림(planned picture)이었다. 그러나 인상주의자들에 있어서 이러한 구분은 사라졌다. 스케치가 곧 바로 그림이 되고 있었던 것이다. 그리고 꽤 오랜 시간이 걸려서 제작되는 큰 그림은 많은 스케치가 추가된 일련의 스케치들로 간주되었다. 그러므로 그들의 그림이 당시 커다란 물의를 빚게 되었던 것은 아카데미의 살롱전에서 수용될 수 없었던 고상하지 못한 주제를 선택함으로써 빚어진 취미의 변화를 몰고 왔다는 점에서뿐 아니라, 기법상에 있어서 그

16 M. Grosser. 앞의 책, 제7장 참조.

들의 그림이 사전에 계획되지 않은 즉석화라는 점 때문이기도 했다.

　순간의 "빛의 색"을 포착하는 데 즉석화만큼 효과적인 방식은 없다. 이러한 인상주의 회화에 있어서 주목할 사실은 화가는 스스로가 냉정한 방관자라고 생각하고 있다는 점이다. 즉, 그의 눈은 카메라처럼 순수하다. 카메라와 같은 그의 눈은 선호를 가리지 않는다. 그의 시야에 보이는 모든 요소는 빛을 기록하는 데 동등하게 중요하다. 화가는 그가 그리고자 하는 물체에 카메라처럼 그의 눈을 맞추고, 그의 눈이 색점의 형태로 받아들이는 빛의 변화를 칠하여 기록하기만 하면 된다는 생각이었다. 따라서 인상주의 화가들에게 있어서 그가 그리는 세계는 이처럼 시각의 세계였다.

　반면 고전적인 전통을 따르는 화가는 빛을 차단하여 그림자를 만들어 놓고 있는 대상의 입체적 형태를 일차적 실재로 간주하고 있다. 따라서 전통적 화가에게 빛은 그림자 없이는 존재할 수 없다. 어느 한편의 현존은 곧 다른 한편의 현존을 전제하고 있다. 그러나 인상주의 화가들에게 빛은 그림자를 뜻하는 것이 아니라 또 다른 빛의 존재를 뜻한다. 따라서 인상주의 화가들이 쓰는 물감의 톤은 명암이나 혹은 밝고 어두움을 재현하고 있는 것이 아니다. 그들은 모두가 빛을 재현하고 있는 것들이다. 다른 강도와 다른 색을 지닌 색이지만 역시 빛이다. 각 색조는 가장 짙은 그림자의 색조라 할지라도 역시 빛의 색을 나타내고 있는 것들에 지나지 않는다. 빛의 색의 각 점들은 화가의 눈에는 그가 그리고 있는 물체의 감각을 만들어 내는 데 있어서 동등하게 중요하다. 채색된 캔버스의 어느 부분이건 그것은 빛의 색을 재현하고 있는 것이므로 완성된 캔버스의 구석구석은 동등한 중요성과 무게를 지닌다. 따라서 캔버스의 모든 부분은 동일한 텍스처, 조심스럽게 균일화된 텍스처로서 채색되어야만 한다. 이것이 인상주의 화가들에 의해 터득된 화면 등가(equalized surface)의 원리이다.

이와 같이해서 얻어진 등가화된 화면은 과거 아카데미의 화가들이 채용했던 어떠한 기법으로도 얻을 수가 없는 것이다. 짙은 물감으로 명암의 형태를 묘사했던 마네와 같은 달필의 브러시 스트로크도 이러한 것을 성취할 수 없었다. 모든 부분이 등가로 칠해진 이러한 화면은 즉석화의 기법에 이어 인상주의 화가들이 개발한 두 번째의 위대한 발명이다. 우리가 오늘날 지니고 있는 화면 등가의 원리라는 미학, 악센트가 없는 고른 연속적인 화면의 "순수회화"는 바로 인상주의자들의 이론과 그들의 실제 덕분이다.

따라서 현대미술의 출발은 1910년의 입체주의가 아니라 1870년대의 인상주의 혁명이라고 그로써는 주장한다.[17] 실상 입체주의는 회화 기법에 아무런 새로운 것도 가져오지 못했다. 입체주의는 단지 구성이라는 새로운 주제를 제공했을 뿐인데, 이것도 이미 인상주의자들에 의해 전개된 연속적이고 균등한 화면을 가진 즉석화의 양식을 받아들임으로써 가능할 수 있었던 것이다. 우리는 인상주의 덕분에 다 죽어가는 낭만주의로부터 해방되었을 뿐만이 아니라, 우리 시대의 새로운 회화의 전통을 확립하고, 그에 따른 기법의 발명도 이룩하게 된 것이다. 형식주의 비평가들이 모더니스트 페인팅의 출발을 인상주의에로 돌려놓고 있는 것은 이러한 점에서이다. 이것이 그로써의 설명이다.

4. 의의와 한계

이 같은 인상주의 미술은 1880년대 말 이후 급작스레 퇴조하면서 다른 화

17 M. Grosser, 앞의 책, p.116.

파들로 해소되거나 다른 경향으로 대체되어 버리고 있다. 그러나 그것은 회화에 있어서 이른바 "모더니스트 페인팅"의 효시로서 20세기 회화에 깊숙이 침투되고 있다. 따라서 우리는 그것이 기여한 미술사상의 공적과 동시에 그 한계 혹은 결함을 검토해 볼 필요가 있다.

과거의 그림에 비해 인상주의가 성취한 것 중의 하나는 첫째, 그것이 르네상스 이래의 고전주의적 전통의 아카데미 회화에서 그렇게도 중요한 자리를 차지했던 고상한 주제가 갖던 의미를 상대적으로 감소시켜 놓고 있다는 점이다. 사물을 그리는 것이 아니라 사물이 반사하는 "빛의 색"을 기록하는 것이 인상주의자들의 주 관심사였던 만큼 그들에게 사물 그 자체는 별로 문제가 되지 않는다. 고상한 인물이나 도덕적 장면이나 교훈적인 역사적 사건 등과 같은 주제가 그들에게 있어서는 아무런 관심거리도 되지 않았다. 그럼에도 얼마간 재현적 요소가 들어 있는 것은 그것이 전통적인 의미의 주제로서가 아니라 원칙적으로 빛을 반사하는 대상으로 취해졌다는 것뿐이다. 둘째, 대상을 그리는 것이 아니라 대상이 반사하는 빛의 색을 기록하려 했던 만큼 인상주의자들은 사물을 그릴 필요가 없었고, 사물이 반사하는 빛 또는 인상들을 "기록"하고 칠하기만 하면 되었다. 따라서 원근법과 고유색의 원리가 파기되는 중에 전통적으로 그렇게 중요시되었던 "드로잉"이 별 의미가 없게 된 채 회화에 있어서 제일 중요한 것은 색으로 전환되었다. 이것은 르네상스 이래 미술계의 해묵은 논쟁거리였던 "선 대 색"이라는 오랜 싸움이 색의 승리로 귀결되었음을 뜻하는 것이다. 따라서 인상주의자들에 있어 원칙적으로 선은 필요 없는 것이 되고 있다. 그것은 기껏해야 색면과 색면이 만나는 경계라는 의미를 지니고 있는 것일 뿐이다. 이처럼 색과 색면으로만 그림이 될 수 있고, 모든 화면이 등가라고 할 때 그림은 순전히 색으로만 구성될 수도 있다. 이런 입장에서 인상주의자들은 과거 그림에서

의 화면 구성과는 전혀 다른 새로운 "구성"(composition)이라는 원리를 은연중 실천하고 있었다. 셋째, 그들의 그림은 그들이 이젤을 세워놓고 있는 장소와 시간에 따라 시선이 달라질 수 있으므로 자유로운 구성이라는 개념을 낳는 데로 인도되었다. 마지막으로, 그들의 주된 관심이 옥외에서의 자연 풍경으로부터 얻는 순간적인 시각적 인상의 포착이 되고 있었던 만큼 그들 예술의 목표에 적합한 주제가 선택될 수가 있었다. 바로 이 점에서 서구 미술의 역사에 있어 프리드리히의 「바닷가의 수도승」과 같은 독일 낭만주의 풍경화와는 다른 시각적 인상의 풍경화가 자리 잡게 된 것이다.

그러나 그러함에도 불구하고 인상주의 그림에는 커다란 두 가지 결함이 들어 있다. 기본적으로 인상주의 그림은 한편으로는 입체감을 결핍하고 있고, 다른 한편으로는 내용이 결핍되고 있다. 다시 말해, 형식의 문제인 "공간적 깊이"와 내용의 문제인 "정신적 깊이"가 결핍되어 있다. 실제로 인상주의 화가들은 르네상스 이래 서구의 전통적 미술에 있어 방법상 기본 원리로서 이용되어 왔던 원근법을 폐기하고 있고, 또한 미술에 있어 그처럼 중요하게 간주되어 왔던 주제를 무의미하게 만들어 놓고 있다. 사실상 이 같은 결과는 사물을 그리는 것이 아니라 사물이 반사하는 빛의 색을 기록하는 것이라는 입장의 인상주의자들로서는 아주 자연스러운 것이었다. 그러므로 인상주의는 화면의 공간적 깊이를 "감각적 표면"(sensuous surface)으로 대신하게 되었고, 그림이 지니는 정신적 깊이 대신 감각적 표면이 가져다주는 "감각적 즐거움"(sensuous pleasure)을 추구한 예술 이외에 아무것도 아니라는 비판을 받게 된 것이다.

이러한 인상주의이지만 그것은 분명 사실주의 정신에 기초하고 있다. 사실주의 정신에 입각한 미술이라면 그것은 외적 대상을 가능한 한 객관적으로 정확히 파악하는 일을 그 주된 과제로 삼고 있는 예술이다. 그러므로 사

실주의는 대상을 객관적으로 정확하게 파악하는 데 효과적인 한에서 혹은 효과적이라면 그것은 으레 과학의 원리를 자기의 방법으로 원용해 왔으며, 바로 이러한 점에서 인상주의자들은 르네상스 이래의 화가들이 사물을 모방할 때 원근법을 이용했듯 광학의 원리를 회화에 이용하고 있었던 것이다. 그럼에도 불구하고 사실주의라 불리는 많은 경향들이 서로 커다란 차이를 보이고 있는 것은 그들에 관련되고 있는 과학적 정신과 그것을 수용한 기법상의 차이 때문이라고 할 수 있다. 이러한 입장에서 생각해 볼 때, 삼차원의 공간을 구현하고 있는 르네상스 회화와 그 같은 공간적 깊이를 결핍하고 있는 인상주의 회화 간의 차이는 합리주의 대 실증주의, 이성 대 감각, 그리고 방법으로서의 원근법 대 광학론 간의 차이라고 할 수 있다. 물론, 과학 그 자체가 예술일 수는 없다. 과학이 예술에 개입하는 데에는 한계가 있다. 이러한 점에서 인상주의는 그것의 이론과 실제 간에 커다란 차이가 있는 예술이다. 왜냐하면 캔버스에는 빛이 칠해질 수는 없기 때문이다. 이론과 실제 간의 이 같은 간극을 우리는 미와 진리를 동일시했던 신고전주의 미술이 추구했던 이상미의 개념에서도 인식한 바 있다. 요컨대, 과학도 예술의 한 요인이 될 수는 있지만 그러나 그것이 예술 그 자체는 아니다. 그러므로 그러한 요인을 예술로 동화시켜 놓고 있는 의식의 토대가 있는 생각에 이르지 않을 수 없다. 그 토대는 인상주의 이론이 주장하듯 과학적–객관적 인상의 수용기관으로서의 카메라와 같은 단순한 "눈"(eye)일 수가 없다. 인상주의 화가들의 그림 역시 단순한 감각이 아니라 보다 근원적인 인간적 감성에 기초를 두고 있을 것이기 때문이다. 그 점 때문에 인상주의는 예술로서 성공할 수 있었던 것이 아닐까? 문제의 그 토대가 무엇이냐에 대해서는 6장에서 알아볼 것이다.

어쨌든 인상주의자들의 그림에는 결함이 있다. 이 같은 결함을 극복하기 위해 한편으로는 인상주의자들의 그림에 결핍되고 있는 입체감이나 실

체성을 회복시켜 주고자 하는 시도가 있었고, 다른 한편에서는 그들의 그림에 빠져 있는 정신적 내용을 그림에 다시 담고자 하는 시도가 나타나기 시작했다. 우리는 전자의 대표적 기획으로서 세잔을, 후자의 대표적 인물로서 반 고흐를 들 수 있다. 우리는 여기서 그들 각각의 예술을 장황하게 설명하지 않겠다. 다만 그들 양자의 연장선상에서 프랑스에서는 큐비즘이, 독일에서는 표현주의가 새로운 모습으로 나타났다는 사실을 말하는 것으로 족하겠다. 그러나 의도에 있어서나 기법에 있어서 세잔으로부터 비롯되는 큐비즘과 고흐로부터 비롯되는 일련의 표현주의는 서로 타협될 수 없는 두 경향의 예술이다. 서구의 현대미술은 상반되는 이 같은 두 경향이 극단적으로까지 전개되고 있는 장이다. 하나는 주관 밖의 외적 실재를 구축하는 데 관심을 두고 있는 미술이고, 다른 하나는 주관 내부의 심오한 실재로 회귀하는 데 관심을 기울이고 있는 미술이다. 그 결과 한쪽에서는 추상적 형식주의가 나타났고, 다른 한쪽에서는 추상적 표현주의가 나타났다. 이렇게 생각해 볼 때 20세기 현대미술의 전개는 대극적인 두 진영이 못지않은 강도와 밀도를 가지고 우리의 삶과 문화에 침투해 온 과정이라고 해석할 수 있다. 그렇다고 할 때 "현대미술"에 있어서의 "현대성"의 특징은 어느 한 유파에서가 아니라 현대미술의 다양한 전개 과정 그 자체 속에서 찾아져야 할 것 같다. 즉, 서로 대립되는 두 경향의 예술들이 저마다 기준임을 주장하고 나설 때 수다한 중간의 조합은 얼마든지 있을 수 있다. 현대미술이 "이즘"들로 점철되어온 것은 이 때문이다. 이 같은 현상은 현대미술에서 기준이 상실되었음을 의미한다. 이 같은 기준 상실의 상황이 바로 현대미술의 특징이다. 그러므로 미학사적 관점에서 바라볼 때 현대미술은 화가들의 의도와 목적에 따라 서구 예술관의 두 축을 이루고 있는 고대 영감(표현)의 개념과 모방(사실)의 개념 및 그들 각각의 함축의 다양한 조합이 마음껏 허용되고 있는 장이라고도 할 수 있다. 이 같은

현상은 좋게 말하면 예술에 있어 창조의 폭의 확대라고도 할 수 있으나, 달리 보면 그것은 주도적 가치 기준의 상실이요, 가치의 혼란을 예증해 주고 있는 것일 뿐이다. 그렇다면 왜 이 같은 상황이 초래되었을까? 우리는 다음 5장에서 그러한 혼란을 초래시킨 두 조류의 철학적 배경과 그에 평행되는 두 경향의 미술 현상을 고찰해 볼 것이다. 이어, 6장에서는 이러한 다양함이 새로운 구조주의 철학과 짝을 이루며 다원주의[18](pluralism)라는 이름으로 정당화되고 있음을 알아볼 것이다. 그러나 그처럼 다양한 다원적 현상들에 왜 구태어 "예술"이라는 이름이 붙여져야 할까? 안 붙여도 별 문제가 없다고 한다면 그들을 특히 예술이게 하는 특성이 없다는 말인가? 과연 그러할까? 그것을 밝히기가 어려울지는 모른다. 그렇다고 해서 예술(art)과 비예술(non-art)이 구분될 수 없는 것이 아니라고 한다면 우리는 그들 다양한 현상을 예술이게 하는 특성을 상정해야 하지 않겠는가? 그것이 현상을 단순히 수용하고 그것을 외적 요인에 의해 설명하려는 구조주의와 다원주의 미학이 지닌 한계이다.

18 김진엽, 『다원주의 미학』(책세상, 2012), 특히 2장 "다원" 참조.

제 5 장

—

현대미술의 두 극단

1. 현대미술의 철학적 배경

우리는 4장에서 인상주의로부터 발전된 현대미술의 두 경향의 첫 단계로 서 세잔과 고흐를 거명했고, 그들의 미술은 각기 추상 형식주의와 추상 표현 주의로 이어지고 있으며, 때문에 기준의 상실과 가치의 혼란이 진행되고 있 다고 했다.

그러나 그들 두 경향도 결국은 인간에 의한 예술이다. 그럼에도 그들이 근본적으로는 서로 다른 것은, 상호 타협될 수 없는 두 인간관으로부터 나 온 예술이기 때문이라고 할 수밖에 없다. 그러므로 현대미술의 혼란상은 인 간에 대한 양극적 이해에 그 근원이 있다는 식으로 우리의 논의를 발전시킬 수 있다. 여기서 K. 해리스는 무신론적 실존주의 사상에 기초하여 그 근원 을 현대인이 마주치게 된 이 양극성의 근원을 부조리한 상황(absurd situation) 에서 찾고 있다.[01] 그렇다면 부조리한 상황이란 무엇인가? 해리스는 그 배경 을 플라톤의 형이상학 및 기독교적 인간관의 와해에 소급시켜놓고 있다. 기 독교적 인간관에 있어서 인간은 신의 이미지(imago Dei)로서 이해되었다. 고 로 아무런 주저 없이 인간은 이 세계 속에서 그가 따르고 추구할 이상적 존 재로서 신을 가지고 있었다. 신은 그 자신의 형상대로 태어난 인간에게 율 법을 줌으로써 이 세계 속에서 인간이 살아갈 방도와 의미에 대한 요구를 제공해 주었다. 그러나 인간에게 이상과 만족을 제공해 주던 신이 죽어버린

01 K. Harries, 앞의 책, 제5장 2절 참조.

것이다. 그래서 인간은 천국이 사라진 유한한 이 세계 속에서 하나의 개인으로서 세계에 던져진 존재가 되었다. 그래서 인간은 신을 대체할 또 다른 이상을 요구하게 되었다. 이성과 규칙에 기초한 고전주의나 상상과 감정에 기초한 낭만주의가 그러한 기획들이었다. 한때 그들 기획은 인간에게 낙원을 제공하는 듯 여겨졌다. 그러나 그들은 이미 지나가버린 과거의 신을 대체할 수 없는 채 인간을 실망시키는 실낙원으로 귀결되었다. 현대인이 마주치게 된 부조리는 바로 여기에 그 근거를 두고 있다. 즉 인간은 세계를 마주한 채 우리는 어떻게 살아야 합니까라고 그 의미를 물었지만 세계는 이러한 요구에 대해 무심했다. 그것이 부조리한 상황이다. 그렇다고 인간이 부조리한 상황을 받아들여, 그것과 더불어 살 수도 없는 노릇이다. 왜냐하면 인간은 부조리한 현실을 그대로 수용할 수 있는 존재가 아니기 때문이다. 달리 말해, 인간은 여전히 그가 의지하고 살아갈 이상을 추구하는 형이상학적 동물이다. 그러므로 그는 부조리에 맞서 싸워 그것을 극복하는 길 이외 다른 방도가 없다.

해리스에 의하면 현대미술은 이 같은 부조리로부터 탈피하고자 하는 두 기획들로서 발전된 두 경향이다. 결과적으로, 현대미술은 한쪽에서는 정신의 절대적 자유를 이상화하는 중에 추상 형식주의를 낳게 되었고, 다른 한쪽에서는 자연의 근원적 자발성을 이상화하는 중에 추상 표현주의를 낳는 데로 인도되었다. 이것이 현대미술에 대한 해리스의 해석이다. 여기서 우리는 이 두 미술의 철학적 기초를 그가 제시해놓은 식으로 각각 고찰해 보고, 다음으로 그러한 기초 위에서 그들 두 경향의 미술이 어떻게 전개되었는지를 살펴볼 것이다.

우선, 추상 형식주의부터 고찰해 보도록 하자. 해리스는 이 경향의 철학적 근거를 낭만주의 철학과는 다른 키에르케고르가 말하는 유미주의에서 찾고 있다. 키에르케고르는 『이것이냐 저것이냐』의 1권에서 신의 존재를 믿

지도 않고, 그렇다고 세계 속에서 의미를 구하지도 못하는, 그가 낭만적 허무주의라 부른 유미주의자들에 대한 언급을 하고 있다. 그에 의하면 유미주의자는 이 유한한 세계 속에서 우리 인간이 어떻게 살아야 하는지 그 의미를 묻고 듣고자 했다. 그렇지만 주위를 아무리 둘러보아도 세계는 묵묵부답이었다. 우리를 낙원으로 인도해 주는 구원의 손길이 보이지 않았다.

여기서 해리스는 A. 카뮈의 사고를 끌어들이고 있다. 카뮈는 『시지프스의 신화』에서 구원의 신은 없고, 세계 속에서 만족을 찾을 수도 없는 부조리의 근거를 세계에 대한 우리의 요구와 그러한 요구에 대한 세계의 침묵이 대립해 있는 것으로 보고 있다.[02] 만약 이 같은 카뮈의 판단이 옳다고 한다면 우리는 "인간"과 "세계"의 양극성, 즉 물음을 제기하는 인간과 이러한 물음에 침묵하는 세계로부터 벗어나야 한다. 달리 말해, 물음에 대한 답을 구하기 위해 현대인은 그가 맞이하게 된 부조리로부터 탈출을 시도해야 한다. 이러한 탈출은 세계와 인간의 양극 중 어느 하나를 부정하거나 혹은 양자 모두를 부정함으로써 이루어질 수밖에 다른 길이 없다.

해리스에 의하면 이와 같은 탈출경로 중에서 키에르케고르가 말하는 유미주의자는 세계를 부정하고 주관을 긍정하는 길을 택했다. 즉 현대인은 침묵하는 세계를 무시해버린 채 자유로운 인간 정신의 자율성을 강조함으로써 주관과 세계의 대립으로부터 세계를 버리고 주관의 정신으로 비상을 시도했다. 그렇다 할 때 유미주의자는 인상주의자들처럼 있는 대로의 현상적인 세계를 받아들일 필요도 없고, 또한 신을 대체한 낭만주의자들처럼 무한자를 동경할 필요도 없다. 그는 이 세계를 그 자신의 자유로운 정신이 구축한 가상적 세계로 대체시킴으로써 부조리한 상황으로부터 벗어나고자 했

02 A. Camus, *The myth of Sisyphus*, trans. J. O' Brian (New York, 1955), p.21.

다. 따라서 유미주의자는 그가 추구하는 자유의 획득을 위하여 우리의 일상적 삶의 세계가 하는 요구들을 거절해야만 했다. 짐작할 수 있듯, 이 점에서 유미주의자들의 기획은 무한자를 위해 이 세계를 포기한 낭만주의자들의 그것과 비슷한 데가 있다. 그럼에도 양자 간에는 차이가 있다. 유미주의자가 이 세계로부터 그 자신을 해방시키고자 한 것은 낭만주의자들처럼 보다 고차적인 실재에로의 비상을 위해서가 아니라, 세계 내에서 자신의 상황이 그를 불행하게 운명 지워 놓고 있는 부조리로부터 도피하기 위해서였을 뿐이다.

이렇게 볼 때 유미주의자의 근본원리는 부정의 찬미인 셈이다. 그러므로 유미주의자에 있어서 세계란 자신이 자유롭게 선택한 상상적 삶을 형성하는 데 필요한 소재를 제공하는 장소 이상의 것이 아니다. 그리하여 유미주의자에게 세계 속에서의 우리의 삶은 시적 구성물로 대체되고 있다. 이처럼 세계를 상상적인 삶을 위한 시적 구성물의 소재로 다루기 위해서는 세계와의 거리가 필요하다. 유미주의자는 이러한 거리를 취하기 위해서 "아이러니"라는 방법을 이용하고 있다. 그것은 그가 세계에 연루되어 있음을 "아이러니컬"하게 파괴하여 세계를 부정하는 방식이다. 즉 유미주의자는 자신의 주변을 둘러보고 일체의 것을 진지하게 수용한다. 그러나 "나는 두 눈을 뜨고 세계를 바라보았다. 그때 나는 세계에 대해 냉소를 터트릴 수밖에 없었으며, 그 후로도 계속 웃음을 멈출 수가 없었다"[03]고 하는 식이다. "아이, 시시해" 하며 세계에 대해 그는 냉소를 머금는다. 말하자면 누구보다 텔레비전을 열심히 바라본 후, 그렇게 바라보는 자신의 속물적 태도를 반성함으로써 이 세계가 하는 요구들을 외면하는 식이다. 그것이 유미주의자가 택한 부정의 방식이다.

그러나 아이러니컬하게 세계를 부정한 유미주의자의 웃음에는 우울한 측

03 S. Kierkegaard, *Either/or*, 제1권.

면이 있다. 그의 웃음은 그가 이웃과는 달리 세계를 초월하고 있음을 드러내주고 있는 것일 뿐 그것은 누구와도 공유될 수 없는 것이며, 따라서 그의 웃음에는 고독이 스며 있다. 그의 고독은 그의 자유를 위해 치뤄진 대가인 셈이다. 유미주의자들은 이 같은 자유를 가지고 세계의 모든 것을 소재로 해서 그렇지 않았다면 지루하고 부조리한 삶이었을 것을 "흥미로운 것"으로 만들어 놓고 있다. 3장에서 언급되었듯, 흥미로운 것은 낭만주의자들에게 있어서도 추구되었던 것이다. 그러나 유미주의자들에게 있어서 흥미로운 것은 권태로운 일상의 모든 삶에 대한 부정의 의미를 담고 있다. 이 같은 사실은 다음과 같은 사례를 통해 쉽사리 설명될 수 있다. 인간이 자신의 상황에 대해 반성하게 될 때, 즉 자신의 삶과 자신이 속해 있는 이 세계로부터 자신을 해방시키고자 할 때 다음과 같이 자문할 수 있다. 이것이 전부란 말인가? 매일 똑같은 집, 똑같은 아내, 똑같은 예술이다. 이러한 삶이 과연 흥미롭다는 말인가? 그러한 삶이야말로 단조로운 것이다. 그러나 우리는 왜 단조로움에 갇혀 마치 모든 것이 그래야만 하는 양 성실한 행동을 해야만 하는가? 사랑해서는 안 될 사람을 왜 사랑해서는 안 된다는 말인가? 이것이 유미주의자들의 태도이다. 그러므로 유미주의자들에게 있어 단조로움은 권태요, 권태란 이전에 의미가 있는 것으로 받아들여졌던 것이 실제로는 아무런 의미도 없는 것이라함을 알려주는 징후이다. 이러한 사실을 인식할 때 우리는 세계를 가지고 놀 수 있을 만큼 자유로워진다. 그래서 흥미가 권태에 대한 부정으로서, 그리고 흥미를 목적으로 하는 예술이 권태에 대한 해결책으로서 나타나게 되었다.

이 지점에서 예술은 권태로 지겨워진 인간이 의미를 발견하기 위한 하나의 기획으로 등장한다. 외부 세계에서 아무런 의미를 발견하지 못한 인간은 그 의미를 자기 자신에게서 찾고자 하며, 마치 하나의 예술작품과도 같은 삶을 살고자 한다. 좀 더 정확하게 말하자면, 그 의미가 오로지 예술가의 자유

에만 달려 있는 구성물로 삶을 대체 혹은 변형시키고자 했다. 이 같은 사실은 앞서도 언급했듯, 이미 낭만주의에서도 나타난 바 있다. 그러나 이 같은 변형은 낭만주의자들의 그것과는 다르다. 낭만주의자들에게 있어서도 이 세계가 만족스러운 것은 아니었지만 그들은 유미주의자들처럼 세계를 전적으로 부정하지는 않았다. 낭만주의자들에게 있어 인간은 세계로부터 완전히 해방될 수 있는 존재가 아니었기 때문이다. 이에 비해 유미주의자들은 세계를 부정하고, 그럼으로써 그들의 이상을 삶에서가 아니라 예술 자체에서 실현하는 쪽을 택하였다. 이와 같은 시도를 통해 인간은 자신이 전적으로 자유로운 존재인 양 자기 자신을 속이고 신의 역할을 연기함으로써 한동안 약간의 의미를 건져 올릴 수 있었던 것이다.

우리는 유미주의에 대한 키에르케고르의 이 같은 분석을 현대미술에 대해 적용할 수 있다. 실제로 현대미술은 흥미로운 것이 갖는 이러한 잠재력을 구체적으로 보여주고 있는 예술이다. 예컨대, M. 뒤샹이 미술관에 기성품(ready-mades)인 변기를 전시했을 때 그것은 아름다운 것이 아니었다. 흥미로운 것이었다. 그와 마찬가지로 J. 팅글리의 작품도 아름다운 것이 아니라 흥미로운 것이었다. 이처럼 흥미로운 것은 자유의 이상화를 증언하고 있는 현대미술의 한 요소가 되고 있다.

2. 자유의 이상과 추상 형식주의

이처럼 키에르케고르가 유미주의자라고 불렀던 낭만적 허무주의자들은 관념론적 낭만주의자들과는 달리 자유를 이상으로 설정함으로써 그들을 묶고 있는 이 세계를 통째로 부정하고 있다. 그들의 주장에 의하면 자연과 사

회, 종교와 예술 등은 인간에게 어떤 요구를 제기함으로써 오히려 인간을 속박하고 있는 것들이다. 따라서 유미주의자들은 이러한 요구 모두를 거부한다. 그렇게 함으로써 그들은 자유롭고자 했다. 자유롭다는 것은 역사적 지평 속의 전통이나 현재의 관습이 자신들에게 지정해준 위치로부터 일탈을 뜻하며, 다른 사람들이 생각하는 것과는 다르게 행동함을 뜻하는 것이다. 다른 사람과 다르게 행동하는 것이야말로 정말 흥미로운 것이다. 이처럼 흥미로운 일이 미술에서 벌어지고 있다. H. 아르프가 미술 창조에 우연성을 개입시킴으로써 임의성(arbitrariness)을 미적 원리로 채택했던 것이 그 한 예이다. 그러나 유미주의자들보다 더욱 철저히 이 세계를 희생시켜 버린 미술가들이 있다. 흔히 추상 미술가라고 하는 사람들이 그들이다. 그러나 "추상"이라는 말에는 부정의 의미와 함께 긍정의 의미도 있다. 그러므로 우리는 부정적 의미의 추상으로부터 긍정적 의미의 추상에 이르는 추상미술의 과정을 단계적으로 살펴볼 것이다.

우선, 부정적 의미의 추상을 규정하는 가장 기본적인 요소는 부정의 정신으로서 우리는 그러한 전형적인 사례를 다다에서 찾을 수 있다. 그것은 무조건 반(anti)을 목표로 하고 있는 예술이다. 즉 반종교, 반도덕, 반자연 그리고 마지막에는 반예술까지 선언하고 있다. 다다이스트들이 세계와 그에 관련된 기존의 모든 질서와 가치를 거부하고 있는 것은 유미주의자들처럼 자유를 위해서였다. 고로 이 세계와의 투쟁에 있어서 미술은 하나의 무기가 되었다. 한 예로, 화가가 악의 편을 택하는 이유는 그가 악마에 사로잡혀서가 아니라 이제는 그가 더 이상 신봉할 수 없는 것임에도 불구하고 여전히 그에게 어떤 주장을 하고 있는 기존 가치 체계들과의 관계로부터 벗어나기를 원했기 때문이다. 그리하여 기독교적 이상의 배경 없이는 전혀 생각해볼 수 없는 예술이 나타나게 되었지만, 그러나 그것이 기독교와 맺고 있는 관계

는 부정적이다. 예술가는 기독교가 제시하고 있는 이상이 아니라 그것과 정반대되는 악마적인 것을 옹호하고 있기 때문이다.

이러한 예술의 극단적인 예가 R. 롭스의 「성 안토니우스의 유혹」이다. 이 작품에서는 십자가의 그리스도가 관능적인 나체로 대체되어 있다. 그런가 하면 A. 비어즐리는 성적인 행위를 지배하고 있는 전통적인 규범에 도전하기 위하여 음란을 이용하고 있다. 이처럼 기존의 가치 체계가 힘을 잃게 되면 그에 대한 공격 자체가 무의미해진다. 그래서 그들은 표적을 바꾸어 기존의 가치체계가 아니라 세계 자체를 공격하는 데로 나갔다. 세계를 미술적으로 파괴하는 데 있어 고안된 첫 단계가 형태 파괴(deformation)이다. 물론 미술에는 긍정적인 표현을 위해 형태 파괴가 있어 왔다. 고대 이집트의 부조나 중세 초기의 미술이 그러한 것들이다. 그러나 현대미술에 있어서의 형태 파괴는 본질적으로 부정적 경향을 띠는 것이 특징이다. 즉 그것은 중세 미술에 있어서처럼 초월적 실재를 드러내기 위해서가 아니라 일상을 뒤엎기 위해 형태 파괴를 자행하고 있다. 그래서 현대미술가들이 기획한 이상화는 탈현실화(derealization)가 되고 있다.

이 같은 세계 해체를 인간에 적용시켜 본다면 형태 파괴는 비인간화(dehumanization)라고 된다. 이러한 사실을 입증해 주는 사례로서 초상화가 그 중요성을 상실하고 있다는 점을 들 수 있다. 초상화란 인간에 대한 존경에서 잉태될 수 있는 것임에, 자신의 얼굴이 지겨워지고 또 인간에 대해 권태를 느낀 현대미술가들은 초상화를 그리되, 그 주인공을 예술적 창조를 위한 한 소재에 불과한 것으로 다루는 비인간적인 놀이를 고안해 내는 데 그것을 이용하고 있을 뿐이다. 즉 자유를 이상으로 추구하는 가운데 인간은 스스로를 파괴하기에 이른 것이다. 한 걸음 더 나아가, J. 쥬네와 같은 사람은 그러한 놀이를 예술을 통해서가 아니라 실제의 삶 속에서 연출했던 사람이다.

자신을 해방시키고, 나아가 세계까지도 해방시키고자 하는 투쟁 속에서 화가들이 사용한 또 다른 무기는 탈방위(disorientation)이다. 탈방위란 시점의 고정을 기초로 하고 있는 원근법의 거부를 의미한다. 이러한 점에서 J. 마리탱은 이 같은 현상을 원근법이 출현하기 이전의 중세 미술과 어떤 공통점을 지니고 있는 것으로 보고 있다.[04] 그러나 중세 미술이 원근법을 거부했던 이유는 그것이 우리의 시선을 현상에 결부시킴으로써 고차적인 실재를 드러내는 일을 방해했기 때문이었다. 그러나 현대미술에 나타난 원근법의 파기는 중세와 같은 기획에 근거한 것이 아니다. 현대에 있어서는 중세에 있어서처럼 고차적 실재에 대한 믿음이 부재해 있기 때문이다. 전통적인 원근법이 파기되었다는 점에 있어서는 세잔도 마찬가지이지만, 그의 경우는 자연과 세계에 보다 충실하기 위해서였다. 그러나 현대미술가들은 이러한 태도가 더 이상 의미가 없는 지점으로까지 원근법의 파기를 몰고 갔다. 따라서 입체주의자들의 그림에 있어서 전통적인 원근법의 거부는 보다 커다란 자유를 위해 방위라는 수단을 거부하는 해방 기획의 일환으로서 제시되기에 이른다. 현대미술에 있어서 상과 하의 중요성이 감소되는 경향을 보이고 있는 것은 이와 같은 이유에서이다. 이제 추상화에서는 어디가 위쪽인지가 분명치 않다. 이러한 불확실성으로 인해 우리는 그 그림을 일주일에 90도씩 돌려 걸어도 무방할 것이다.

이러한 여러 가지 형태의 부정이 수행되어 온 결과 최종적으로는 미술가가 자기의 예술 자체를 부인하는 일까지 벌어지게 되었다. 그리하여 T. 차라는 자유를 위해 예술을 파괴할 것을 요구하고 있다. 그에 의하면 "예술은 잠들어 버렸다 … 그래서 뜻도 모른 채 지껄이고 있는 '예술'이라는 말은 다다

04 J. Maritain, *Art and Scholasticism*, trans. T. W. Evas (New York, 1962), p.52.

로 대체되었다. … 예술은 수술을 필요로 한다."[05] 이러한 파괴적 의도는 뒤샹이 콧수염을 붙인 모나리자를 그리거나, 변기나 병 건조기 혹은 눈 치우는 삽 등과 같이 대량 생산된 대상들을 작품으로 제시하는 경우 더욱 분명해진다. 그러나 신기하게도 이러한 비예술(non-art)이 얼마 되지 않아 수집의 대상이 되어 버렸다. 그래서 뒤샹이 해체시키고자 했던 전통이 부활되고 있을 뿐만 아니라 그의 작품은 팔려 나갔으며, 미술관에 소장되었고, 심지어는 그러한 작품들이 다시 예술인 것으로 모방되고 있다.

이러한 비예술에서 이미 암시되어 있는 것이긴 하지만 예술의 전달성(communicability)에 대한 거부가 또한 시도되었다. 현대미술은 꽤 오랫동안 그것을 이해하기 어렵다는 비난에 직면해 왔다. 그러나 현대미술가들은 이러한 비난을 아랑곳하지 않는다. 오히려 그들은 그들을 비난하는 사람들에 대해 역공을 펴고 있다. 당신들은 우리의 예술에 대해 공감적이지 못하며 무감각한 속물들이라고. 한 걸음 더 나아가, 그들에게는 역습 자체가 무의미한 일이 되고 있다. 그들에 의하면 전달 가능성이라는 기준은 전통적인 사고로서 이러한 기준에 의해 현대미술을 평가하려는 시도 자체가 잘못된 것이다. 현대미술의 은둔주의는 그래서 나타나게 된 것이며, 자유의 이상화를 강조하는 한 그것은 필연적인 귀결이다. 그들에게 있어 전달 가능한 미술, 그러한 의미에서 공적인 미술은 원칙적으로 무의미한 것이다. 그러한 생각에 미칠 때 미술은 가능한 한 이해되어서는 안 되며, 쉽게 이해된다면 그의 예술은 그만큼 자유로운 정신이 덜 발휘된, 따라서 덜 창의적인 것으로 간주되는 역설이 성립하게 되었다. 여기서 은둔주의는 무의미한 예술과 아무런 차이가 없는 것이 되고 만다.

05 H. Richter, *Dada and anti-art* (New York, 1965), p.35.

이 같은 은둔적인 예술은 침묵(silence)을 지향한다. S. 말라르메에 의하면 시는 말 없는 백지이어야만 했다. 현대미술가들 중에서 이러한 강령을 가장 엄격하게 그리고 가장 의식적으로 따른 화가가 바로 K. 말레비치이다. 그는 자신의 저술 속에서 자신의 슈프리마티즘[06]은 인간의 부조리한 상황으로부터 도피하고자 기획된 것이라는 점을 밝히고 있다. 그런 기획을 위해 인간은 세계로부터 자유로워져야 한다. 그렇게 자유로워짐으로써 인간은 부조리를 극복할 수 있다. 그렇게 되기 위해서라면 이 세계 속에서 인간이 추구해야 할 어떤 것이 있는 양 "나는 무엇을 해야 할까?"를 묻지 말아야 한다. 그러한 질문을 던지는 한, 부조리는 여전히 위협으로서 남아 있기 마련이다. 물어보았자 인간은 세계로부터 어떠한 만족스러운 답도 듣지 못할 것이기 때문이다. 이 같은 생각에서 말레비치는 다음과 같이 말한다. "나는 창조적 활동을 자유로운 표현(free expression)이라고 생각한다. 그리고 자유로운 표현이란 어떠한 물음도 제기되지 않는 활동을 말한다. 물음이란 발명자의 영역에 속하는 것이지 창조자의 영역에 속하는 것이 아니다. 어떠한 물음도 어떠한 대답도 존재하지 않는 곳에서만 자유는 존재할 수 있다."[07] 이점에서 그는 예술가란 그 자신이 의도하는 것을 자유롭게 표현하는 사람이라는 일반적인 사고와 구별되는 창조적 자유의 개념을 제시하고 있다. 즉 말레비치가 말하는 자유는 어떤 의미를 묻고 요구하는 일로부터 해방되어야 하는 자유이다. 그러므로 그에게 있어서 "자유로운 표현"으로서의 예술

06 다음과 같은 Malevich의 글을 보면 "suprematism"이 왜 단순히 "절대주의"로 번역되기 힘든 말인가를 알 수 있다. "By suprematism, I mean the supremacy of pure feeling in the pictorial arts. … From the suprematist point of view the essential thing is feeling-in itself and completely independent of the context in which it has been evoked"(1927). 그러므로 "절대주의"라는 말로 번역하려면 그 앞에 "순수 감정"을 덧붙여 "순수 감정 절대주의"라고 하거나, 차라리 "순수감정주의"라고 하는 것이 보다 적합할 것 같다. Eds. R. Goldwater & M. Treves, *Artists on art* (Pantheon Books, 1945), p.452.
07 K. S. Malevich, *Suprematismus-Die gegenstandslose Welt*, trans., and ed., H. von Riesen (Cologne, 1962), p.116.

창조란 세계에 대해 의미를 묻고 요구하는 일로부터 벗어남으로써 의미를 벗어나 있는, 그래서 마치도 침묵의 백지와 같은 순수한 마음의 "자발적 표현"[08](spontaneoux expression)이 되고 있다. 이렇게 함으로써 그는 부조리를 벗어날 수 있다고 생각했다.

말레비치는 이처럼 자발적이 되고자 하는 자유의 개념을 성취하기 위하여 일상적인 관심을 초월하는 마음의 평정이 필요하다는 사실을 인식했다. 그가 시도한 비재현적인 미술(non-representional art)은 바로 이러한 평정을 제공해 주는 예술이며, 그것만이 "순백의 마음상태"(white state of mind)를 야기시킬 수 있다고 그는 생각했다. 순백이야말로 더러운 세상을 덮어 버리는 한밤의 흰눈처럼 세계에 대한 인간의 모든 관심과 심려를 침묵시키고, 그에 대해 아무것도 원하지 않게 될 때 찾아오는 마음의 상태라고 생각했기 때문이다. 말레비치의 예술이 침묵을 지향하고 있다는 것은 이와 같은 의미였다.

그러나 비재현적인 미술 모두가 그러한 평정을 제공하고 있는 것은 아니다. 추상적 형태와 색들도 우리를 감동시키고 자극할 수 있다. 그러므로 우리가 살고 있는 세계를 암시하고 기억나게 하는 모든 재현적인 요소를 내팽개쳐버렸음을 확실히 하기 위해 말레비치의 그림은 가장 추상적인 형태로서의 사각형과 가장 추상적인 색으로서의 흰색을 도입시켜 놓고 있다. 그래서 그의 슈프리마티즘 양식의 기조는 「흰 사각형」이 되고 있다. 이 지점에서 말레비치는 W. 칸딘스키에 접목될 수 있다. 왜냐하면 앞으로 3절에서 검토해 볼 것이지만 말레비치에 있어서 정신의 자유로운 표현은 자발적인 "순백의 마음의 상태"로 인도되고 있음에 비해, 칸딘스키에 있어서 근원적 실재에로의 회귀는 역으로 기하학적 추상으로 인도되고 있기 때문이다.

08 K. Harries, 앞의 책, p.170.

어떻든, 다다 이후 온갖 부정과 파괴가 자행된 귀결로서의 「흰 사각형」 속에서 기하학적 형태의 새로운 세계가 어떤 모습을 하고 나타나기 시작했다. 그것이 바로 현대미술의 커다란 흐름을 이루고 있는 추상 형식주의이다. 이제 우리는 이 미술의 철학적 전제와 그 기초를 검토해 봄으로써 그것이 추구하고 있는 이상이 무엇인가를 알아볼 것이다.

말레비치가 슈프라마티즘 미술을 터득하기 4년 전, 그리고 피카소가 「아비뇽의 처녀들」을 발표하기 2년 전 W. 보링거는 『추상과 감정이입』[09]을 썼다. 그는 이 책에서 앞으로 현대는 추상적이며, 기하학적인 미술을 요구할 것이라는 견해를 암시해 놓고 있다. 그는 당시의 미술 현상에 별반 익숙지 않았던 미술사가로서 자연주의 양식 하나만을 가지고서는 미술사의 전개를 올바로 서술할 수 없다는 입장에서 추상양식이라는 개념을 도입해 놓고 있다. 그는 서구 미술의 역사를 고대 "이집트의 추상 ― 그리스의 자연주의 ― 중세의 추상 ― 르네상스의 자연주의"의 단계적 발전 과정으로 풀이하고 있다. 그러므로 그에게 있어서 미술사의 전개는 인류가 처했던 특수한 시대의 요구에 따라 양식상 "추상"과 "자연주의"가 번갈아 가며 발전해 온 과정이다. 그러한 입장에서 현대인이 맞이한 상황을 검토해 볼 때 르네상스 이래 근대 구라파를 4세기여나 지배해 온 자연주의 양식이 새로운 추상 양식으로 대체되게 될 것임은 역사적 필연이라고 암시했던 것이다.

보링거에 의하면 이 같은 두 미술 양식은 기본적으로 그 시대가 맞이한 자연환경에 대한 인간의 두 태도에 따라 나타나고 있다. 즉 인간은 세계 속에서 고향과 같은 편안함을 느끼거나, 아니면 어떤 불길한 타자와 마주치게 된 것처럼 이방인으로서 그 속에서 활동한다. 전자의 정신적 전제는 범신론

09 W. Worringer, *Abstraktion und Einfuhlung* (Munchen, 1908).

적인 데 비해, 후자의 그것은 허무주의이다. 보링거는 이 두 정신적 전제를 각각 감정이입 충동과 추상 충동이라 부르고 있다. 그리고 이 두 충동 때문에 미술에 있어 두 가지 상이한 경향이 나타나게 되었다는 것이 그의 미술사적 설명이다. 미술사에 적용되기 전의 이와 같은 이론적 도식은 Th. 립스의 감정이입설의 미학이 지니고 있는 한계를 비판하는 데서 구해진 것이다. 립스에 의하면 대상에 대한 감정이입이 성공될 때 인간은 대상과의 일치를 느낀다. 즉 인간은 대상 속에서 자기 자신을 발견하게 된다. 그리고 이러한 조화가 발견되는 경우에 있어서만이 우리는 대상을 아름답다고 부를 수 있고, 감정이입의 시도에 대해 대상이 저항하게 될 때 우리는 그 대상을 추하다고 판단하게 된다는 것이다. 립스는 전자를 긍정적 감정이입, 후자를 부정적 감정이입이라 부르고 있다.

립스에 대한 보링거의 비판은 여기서 출발되고 있다. 만약 립스의 이론이 옳다고 한다면 미술사에는 추하다고 판단되는 미술작품이 수없이 많게 된다. 그러나 그들이 감정이입이 되지 않는 작품들이라고 해서 추한 미술이라고 평가될 수는 없지 않은가? 그러므로 립스의 감정이입설은 한쪽의 미술작품에 대한 감상의 원리일 뿐이다. 그렇게 될 때 또 다른 원리가 요구됨은 자명한 일이다. 그것이 보링거가 말하는 추상 충동에 입각한 추상양식이다. 한마디로, 인간과 세계와의 친화관계에서 성립하는 자연주의적 미술이 있고, 불화관계에서 성립하는 추상미술이 있다. 그래서 세계 속에서 고향을 상실했다는 감정으로부터 탄생되는 미술이 있게 되었다는 주장이다.

세계 속에서 고향을 상실한 인간은 자신의 존재의 무상함과 우연성 때문에 시간을 극복하고 그로부터 벗어날 수 있을 그 어떤 것을 구축해 보고자하는 욕망을 느낀다. 그래서 인간은 자신의 운명의 불확실성과 혼돈으로부터 탈출하여 의지할 수 있게끔 해 주는 그 어떤 공고한 것을 추구하게 된다.

이에 대해 종교가 하나의 탈출경로를 제공해 주며, 미술이 또 다른 대안이 되고 있다. 여기서, 미술에 있어서의 탈출은 견고하고 질서가 있는 추상 양식에로 인도될 것이라고 보링거는 주장했다. 그렇다 할 때, 감정이입이 유한한 시간적 존재로서의 인간이라는 사실을 행복한 마음으로 인정하는 것이라면, 추상은 시간을 공간으로 변형시킴으로써 시간의 흐름을 정지시켜 놓으려는 욕망에 근거하고 있다는 것이 보링거의 해석이다. 그런 만큼 추상은 현상적인 생성계로부터 탈출하고자 하는 노력 속에서 초월적인 존재를 추구하는 미술이다. 그렇다면 이 초월적 존재는 참으로 실재적인 것이거나, 아니면 단순한 환상이거나 둘 중의 하나가 될 것이다. 여기서 보링거가 말한 초월적 존재는 참으로 존재하는 것으로서의 실재인 데 비해, 현대의 추상 미술가들이 말하는 실재는 정신이 만들어 낸 단순한 구성물로서 일종의 환상이 되고 있다는 데 그 차이가 있다.

바로 이 점에서 D. 슈나이더는 현대미술에 있어서의 추상 형식주의에 대해 그것은 미술가의 무능함을 보여 주는 것이라 규정하고 있다.[10] 즉 자신이 대하고 있는 적대적인 세계와 투쟁할 수 없는 예술가가 자신의 자아에로 몰입해 버린 결과라는 해석이다. 때문에 현대미술가가 만들어낸 환상은 진정한 실재가 아니라 그것의 대리자, 곧 대리 실재(substitute reality)가 되고 있다는 것이다. 그렇다 할 때 추상 형식주의란 주관에 그 기초를 두고 있는 대리 실재에 의지함으로써 적대적인 이 세계로부터 벗어나고자 했던 시도라고 된다. 이런 점에서 추상 형식주의 미술은 기본적으로 나르시스적이다. 그러나 나르시시즘으로 전락한 현대의 형식주의 미술은 슈나이더가 지적한 것처럼 세계를 사랑과 친화로 바라볼 수 없는 무능에서 비롯된 것이 아니라, 주관으로 하여금

10　D. Schneider, *The Psychoanalyst and the Artist* (New York, 1962), p.121.

이 세계와의 의미 있는 관계를 맺지 못하게끔 만든 보다 근본적인 현대인이 맞이한 위기의 증후이다. 곧 현대인이 경험하고 있는 부조리로부터 벗어나고자 하는 한 방식으로서 주관에로 탈출하고자 한 기획이다. 이러한 점에서 추상 형식주의는 자유를 이상으로 하고 있는 유미주의 문맥의 예술이다.

그리하여 P. 발레리가 시를 두고 지성의 향연이라고 했듯, 보들레르가 계산이라고 믿었듯 미술에는 엄격한 지적 뮤즈의 도움이 요청되었다. 그리하여 미술가는 공학자의 모습을 띠고 나타난다. 이러한 사실은 P. 피카소와 G. 브라크 혹은 J. 그리 등과 같은 화가들의 작품 속에서 쉽사리 찾아질 수 있다. 예컨대 브라크는 미술가에게 다음과 같은 경고를 주고 있다. 미술가는 견고한 것으로 생각되는 어떤 사물을 모방함으로써 자신이 진실할 수 있으리라고 생각해서는 안 된다. 왜냐하면 그러한 사물들도 실제로는 끊임없이 변하기 때문이다. "물 자체란 존재하지 않는다. 사물은 오로지 우리를 통해서만 존재한다."[11] 그러므로 명석함과 견고함에 대한 정신의 요구를 만족시켜 주지 못하는 이 세계에 직면하여 미술가는 지속적인 새로운 세계를 정신의 이미지로써 창조해야 했다. 이제 자연과 세계는 정신의 이미지로써 재창조되고 있다. 그래서 신고전주의에 있어서처럼, 아니 그와는 전혀 다른 입장에서 자연은 인간에 의해 구축된 질서에 굴복하게 되었다. 요컨대, 현대의 기하학적 추상미술, 곧 추상 형식주의는 정신이 진공 속에서 만들어 낸 구성물 곧 환상에로의 지향이다. 그러한 환상 속에 있어서만이 미술가는 정신의 자유 속에서 진정으로 신과 같은 창조자가 될 수 있으며, 또한 그러한 경우에 있어서만이 미술가는 비로소 완전한 자율성을 획득하게 되며, 지금까지 자신이 놓여 있었던 불확실하고 불투명한 세계를 초월함으로써 부조

11 W. Hess, *Dokumente zum Verständnis der modernen Malerei* (Hamburg, 1956), p.54.

리를 극복할 수 있다고 본 것이다.

그러나 인간이 신처럼 이 세계의 초월적 기초가 될 수가 있을까? 인간의 정신이 이 세계를 벗어날 수 있다고 시도한 그 순간까지도 세계는 우리 인간에 대해 엄연히 존재하고 있으며 또 인정되기를 요구하고 있다. 이 같은 사실은 우리가 전적으로 자율적이고 독립적이고자 함에도 불구하고 "세계"와 그에 대해 의미를 요구하는 "인간"이 여전히 대립해 있는 부조리한 상황으로부터 자신을 해방시킬 수 없음을 뜻한다. 한마디로, 인간은 전적으로 자유로울 수 있는 존재가 아니다.

그럼에도 추상 형식주의 화가들은 그러한 자유가 가능할 수 있다고 믿었던 사람들이다. 그들은 잃어버린 신을 되찾기 위해 그것에로 되돌아가는 것이 아니라 대리 실재를 상정함으로써, 그리고 그것이 인간이 꾸며낸 것이라는 사실을 망각함으로써 그 옛날의 신을 회복하려는 태도이다. 그리하여 인간은 아무런 의미가 없어 보이는 이 세계에 던져짐으로 해서 생겨나는 부조리로부터 벗어나고자 했던 것이다. 그러나 벗어날 수가 없다. 그러므로 추상 형식주의 화가들이 반성해야 할 제일 과제가 있다면 그것은 그들이 이 같은 함정으로부터 벗어나야 한다는 점이다. 그러기 위해 이제 미술은 신도 아닌 존재가 신의 연기를 연출함으로써 환상을 즐길 것이 아니라 자신의 예술이 공허한 것임을 반성하는 가운데 진정한 실재를 추구하지 않으면 안 될 단계에 이르렀다.

3. 근원적 존재와 추상 표현주의

앞 절에서 논한 기하학적 추상미술은 이 세계 내에서의 인간의 삶이 불완전하다고 해서 유미주의자들처럼 절대적으로 자유로운 정신을 가지고 가공

의 환상을 창조하고자 했다. 그렇게 함으로써 이 세계 속에서의 무의미한 삶을 보상받고자 했다. 그렇다고 해서 이 세계 속에서의 인간의 삶이 허물어지는 것도 아니다. 허물어지기는커녕 인간의 삶이 무의미한 것이라는 정신 측의 주장에 대해 오히려 그것은 자기 권리를 주장하고 나선다. 그렇다고 할 때 추상미술이 기초하고 있는 자유로운 정신이라는 이상적 인간상은 인간의 삶을 정당하게 다룬 것이 아니라는 반론이 제기될 수 있다. 즉 정신 때문에 억압된 것이 다시 자기 권리를 주장하고 나설 수 있다. 그리하여 이상에 대한 반이상이 대두될 수 있다. 이 같은 반이상의 요구가 강력해질수록 그것은 오히려 이상을 대체시킬 수 있는 또 다른 이상으로 수용될 수도 있다.

현대를 통해서 우리는 이 같은 대체의 흔적들을 곳곳에서 찾을 수 있다. 물론 정신적인 것을 강조하는 태도가 여전히 우리를 지배하고 있는 중이기는 하지만 19-20세기를 통해서는 또 다른 인간상이 출현하여 기존의 입장과 경쟁하고 있다는 사실만은 누구도 부인할 수 없다. C. 다윈이나 S. 프로이트를 상기하면 이러한 사실이 충분히 이해될 것이다. 종종 잘못 이해되는 경우가 있지만 다윈은 인간이 신의 모습보다는 오히려 원숭이의 모습으로부터 진화되었다고 주장함으로써, 그리고 프로이트는 무의식의 중요성을 강조함으로써 이들 두 사람은 모두 정신의 중요성에 대한 우리의 전통적 믿음을 동요시키는 데 커다란 역할을 해 왔다. 그것이 커다란 역할을 하게 된 것은 지성과 같은 정신을 가지고서는 우리는 인간 존재에 대해 완전한 설명을 시도할 수 없다는 점 때문이다. 심지어 지성은 인간 존재의 본질적인 측면이 아닐 수도 있다라는 의혹마저 낳고 있다. 따라서 그러한 의혹은 전통적인 관점에서는 이제껏 아무런 언급도 하지 않고 내버려 두었던 부분을 밝혀내어, 그것을 강조하려는 새로운 인간관의 발전으로 인도되었다. 현대를 통해 이러한 사고의 토대를 마련한 철학자가 헤겔을 제일 싫어했던 쇼펜하우어이다. 우리는

그의 철학의 기본을 간단히 고찰해 본 후, 그것이 어떻게 F. 마르크와 W. 칸딘스키와 같은 미술가들에게 영향을 주었는지를 검토해 볼 것이다.

쇼펜하우어는 인간 존재의 본질이 지성적인 "정신"이라는 전통적인 관점을 철저히 부정하고 있다. 그에 의하면 인간은 결코 육체 가운데 우연히 존재하게 된, 따라서 육체로부터 분리될 수 있는 정신으로서의 존재가 아니다. 오히려 인간은 그 자신이 육체라는 사실을 발견함으로써 자신이 욕망(desire) 덩어리임을 알고 있는 존재이다. 따라서 그에 의하면 육체를 외투에 비유했던 플라톤의 은유만큼 잘못된 것은 없다. 인간은 외투를 벗어버리듯 자신의 육체를 벗어버릴 수 있는 존재가 아니기 때문이다. 이러한 입장에서 쇼펜하우어는 플라톤-기독교적 인간관을 부정하고 있다. 비슷한 입장에서 그는 이성 또는 지성을 가지고 세계를 객관적으로 초연하게 바라볼 수 있다는 식의 과학적 전통을 또한 거부하고 있다. 왜냐하면 지성이란 개인이 처해 있는 상황을 지배하기 위하여 그가 택한 방식들 중의 하나이지 욕망으로서의 인간 존재의 전부가 아니기 때문이다. 그런 만큼 우리는 인간을 하나의 빙산에 비유할 수 있다. 즉 인간 본성의 가장 큰 부분은 의식 이전의 반의식 또는 잠재의식에 감춰져 있다는 입장에서이다.

이처럼 쇼펜하우어의 인간관은 전통적인 그것과 일치하는 데라고는 하나도 없다. 그러나 한 가지 점에 있어서만은 그것과 닮은 데가 있다. 그 역시 인간이란 만족을 모르는 존재로 보았다는 점이다. 때문에 플라톤은 『심포지움』에서 미에 대한 사랑을 역설했던 것이며, 중세의 기독교는 인간으로 하여금 신을 추구하는 일에 몰두케 했던 것이며, 고전주의자들은 자연의 이성화를 꿈꾸었으며, 낭만주의자들에 있어서는 무한자가 동경의 대상이 되었던 것이며, 그에 이를 수 없음을 안 유미주의자들이나 추상 형식주의자들은 자유로운 정신을 가지고 대리 실재를 구축케 했던 것이다. 이 같은 모든 기획들은 인간이

란 근본적으로 결핍된 존재여서 어떤 이상을 동경하는 데서 나온 것이다.

그러나 쇼펜하우어는 인간의 이러한 결핍을 전혀 다르게 해석하고 있다는 데 그의 주의주의적(voluntaristic) 철학의 특징이 있다. 우선, 그는 플라톤이 말하는 초월적 이념의 존재를 믿지 않는다. 그에 의하면 인간에게 인간을 떠난 초월적 본질이란 있을 수 없다. 따라서 인간의 행동이 그러한 초월적 이상을 위해 있는 것으로 간주하는 일이 그에 있어서는 불가능하다. 그러므로 궁극적 만족에 대한 인간의 요구는 언제고 충족될 수가 없다. 다시 말해, 만족은 인간의 본질에 어울리지 않는다는 것이다. 그러기에 인간의 삶은 늘 고통의 연속이요, 그래서 삶은 고해라고 쇼펜하우어는 역설하고 있다. 그는 인간의 이 같은 고통의 원천을 욕망에서 찾고 있다. 쇼펜하우어는 이 같은 욕망을 "살려는 맹목적 의지"(blind will to live)라고 하면서, 구름이나 시냇물이나 성애 같은 결정체들에 있어서는 그것이 가장 약하게 나타나지만, "이러한 의지가 식물에서는 좀 더 강하게 그리고 인간에 있어서는 가장 완전하게 나타난다"고 쓰고 있다. 이처럼 그는 인간의 정신(지성)을 의지가 나타나는 가장 고차적인 형태로 보고 있다. 이러한 쇼펜하우어의 인간관을 받아들이고, 동시에 고통의 원천을 욕망 그 자체에서가 아니라 욕망이 가장 완전하게 나타나는 인간의 지적 정신, 곧 지성에서 찾는다면 전혀 다른 프로그램이 제시된다. 즉 인간 존재의 보다 근본적인 차원을 확인하기 위해 인간은 인간의 정신을 부정해야 하며, 그러한 정신이 구성해낸 허식을 벗겨내야 한다. 그러할 때 비로소 인간은 지성이 결핍된, 그래서 고통이 없는 근원적 자발성의 삶으로 회귀하게 될 것이다. 이것이 쇼펜하우어의 철학적 입장이다.

그러므로 근원에로 회귀하려는 기획이 나타나게 되었고, 그것은 우리가 살고 있는 일상적 세계의 거부로서 나타난다. 일상적 세계를 거부한다는 점에서 근원에로 회귀하려는 이 기획에 기초한 미술은 우리가 앞서 논했던 주

관적인 예술, 곧 정신의 자유의 기초 위에서 수행된 기하학적 추상과 비슷한 데가 있다. 즉 자유로운 정신의 기획에 기초한 미술이나 다름없이 존재의 근원에로 회귀라는 기획에 기초한 미술도 세계에 대한 불만에 근거하고 있는 점에서는 같다. 그러나 양자 간에는 커다란 차이가 있다. 전자에 있어서는 일상의 세계가 충분히 정신적이지 않다는 이유에서 그것이 거부되고 있다고 한다면, 후자에 있어서는 이 세계가 객관화된 욕망인 지성에 의해 오염되었기 때문에 그것이 거부되고 있다. 그러할 때 미술은 현상적 세계를 초월하는 대신 현상적 세계 저 밑바닥의 비밀을 꿰뚫어 보는 데로 나아간다. 그것은 정신의 구축물 배후에 있는 근원적 실재, 곧 쇼펜하우어가 "이념"이라고 부르고 있는 것을 통찰하고 그것을 드러내기를 원한다. 여기서 쇼펜하우어의 말을 들어보자.

구름이 움직일 때 만들어 내는 형태들은 본질적인 것이 아니며, 본질적인 것과는 무관한 것이다. 즉 구름은 신축성 있는 수중기로서 바람의 힘에 압축되기도 하고 부유하기도, 확산되기도 하며 또는 흩어지기도 한다. 이것이 바로 구름의 본질이며, 구름 속에서 스스로를 객관화시켜 놓고 있는 힘의 본질이며 [구름의] 이념인 것이다. 구름이 만들어 내는 실제적 형태들은 다만 개체적 관찰자에 대해서만 존재하는 것들이다. 돌 위로 흐르는 시냇물에 있어 시냇물이 돌 위에 부딪쳐 만들어 내는 소용돌이나 물결 혹은 물방울들은 별로 중요하지 않은 비본질적인 것이다. 그러나 그것이 중력을 따른다는 점과 비탄력적이고, 가변적인 무형의 투명한 유동체로서 작용한다는 사실은 물의 본질을 드러내 주고 있는 것이다. 만약 이 같은 본성이 지각을 통해 인식된다면 이것이 물의 이념인 것이다. … 구름이나 시냇물이나 성애의 결정들 속에 현상하는 것은 의지가 가장 약하게 반영된 것들인데, 이러한 의지는 식물에 있

어서는 보다 완전하게, 동물에 있어서는 더욱더 완전하게, 그리고 인간에 있어서는 가장 완전하게 나타나고 있다.[12]

그러나 왜 우리는 의지가 인간에게 가장 완전하게 나타난다고 말해야 하며, 그러한 인간을 그린 그림을 가장 최고의 것이라고 말해야만 하는가? 오히려 우리는 인간으로부터 동물로, 동물로부터 식물로, 식물로부터 광물로, 나아가 아직 일정한 형태를 취하지 않은 어떤 힘들로 거꾸로 사다리를 타고 내려감으로써 지성이 개입되지 않아 의지가 가장 약하게 드러나는 그래서 고통이 없는 평정한 상태에 이를 수 있지 않겠는가? 마르크의 미술은 바로 여기서 잉태되고 있다. 실제로 그는 1915년의 서한에서 다음과 같이 쓰고 있다.

대단히 일찍부터 나는 인간이 추하다는 사실을 알았다. 내게는 동물이 인간보다 아름다우며, 더 순수한 것으로 보였다. 그러나 나는 동물에게서도 너무나 역겹고 추한 것을 발견하게 되었다. 그리하여 나의 표현들은 내적인 힘에 의해 본능적으로 좀 더 도식적이며 추상적인 것이 되었다. 해가 거듭될수록 나무들과 꽃들과 대지가 내게는 좀 더 추하고 역겨운 국면들을 보여주었으며, 결국 나는 갑작스레 자연도 순수하지 않다는 것을 확연히 깨닫게 되었다. … 그래서 나의 본능은 나로 하여금 동물에서 벗어나 추상에로 향하게끔 인도했다. 그것은 추상이 나에게 더 많은 자극을 주었고 그 속에서 생명감이 순수하게 나타났기 때문이다. … 추상미술(abstract art)은 세계의 이미지들을 통해 자극을 받은 우리의 영혼으로 하여금 세계에 대하여 말하게 하는 것이 아

12 A. Schopenhauer, *The World as Will and Idea*, trans., R. E. Haldane and J. Kemp (Garden City, 1961), p.195.

니라 바로 세계 자신으로 하여금 말하도록 하려는 시도이다.[13]

이처럼 마르크는 그가 말한 대로 근원에 대한 추구에 맞춰 자기의 미술을 단계적으로 발전시켜놓고 있다. 그리하여 최종적으로 추상의 단계에서 근원에 대한 추구에 맞춰 역동적 추상 표현주의로 나아가고 있다. 이 시기에 이루어진 작품으로서 「싸우는 형상」에서 나타나고 있는 힘을 보면 그것은 아직 대상을 형성하기에 충분하리 만큼 분화되어 있지 않고 있다. 그래서 이 작품에서는 생명감이 순수하게 드러나고 있다.

이처럼 마르크는 자연을 지배하려고 하지 않았다. 그리고 그는 자연으로 하여금 인간의 지성에 의한 왜곡된 해석으로부터 벗어나 자연 스스로 말하기를 원했다. 그러나 예술작품 속에서 세계 스스로 말하게끔 하려면 화가는 그 자신이 자연의 한 부분이 되어야 한다. 즉 미술가는 인간과 인간을, 피조물과 피조물을 갈라놓고 있는 심연에 교량역을 할 수 있는 존재여야 한다. 이 점에서 마르크는 쇼펜하우어가 윤리적 인간을 설명하기 위해 끌어들인 공감(sympathy)이란 개념을 이어 받아, 그것을 모든 존재에 확대시킨 "범신론적 감정이입"을 말하고 있다. 그리하여 그에게 있어서 공감은 미술가로 하여금 다른 피조물들의 영혼 속으로 들어갈 수 있도록 해주는 마법의 열쇠가 되고 있다. 이러한 점에서 마르크는 공학적인 브라크와 달리 일상적 세계를 벗어나는 데 있어서 전혀 다른 방향을 취하고 있다. 즉 추상 형식주의자인 브라크는 정신의 공학자인 반면, 마르크는 마술사이다. 전자는 정신으로 새로운 세계를 구축하고, 후자는 은폐된 근원적 실재에로 회귀하기 위해 마법의 주문을 외우고 있다.

13 W. Hess, 앞의 책, p.79.

이렇게 마르크는 일상적인 세계로부터 벗어나고 있다. 그러나 그것은 브라크에서와 같이 공허한 이상에로의 도피를 뜻하는 것이 아니라 인간 토대로의 회귀를 뜻하는 것이다. 그렇다고 할 때 정신의 자유를 추구하는 정신주의자들은 자신의 뿌리를 잘라내고 있는 반면에, 청기사파의 P. 클레는 자기의 뿌리를 강조하고 그리로 회귀하고 있다. 그리하여 그는 미술가를 나무의 줄기에 비유하고 있다. 즉 줄기를 통해 대지의 힘이 가지와 잎에 전달될수 있다고 하면서 다음과 같이 쓰고 있다.

뿌리로부터 수액이 올라와 미술에까지 이르며, 그와 그의 눈을 거쳐 가게 된다. 따라서 미술가는 줄기의 위치를 차지한다. 솟아오르는 수액의 힘에 의해밀려 움직이는 미술가는 그의 눈에 보이는 사물들을 작품으로 옮겨 놓는다. … [이처럼] 아래로부터 오는 것을 모아서 위로 운반하는 미술가는 줄기로서의 자신의 역할을 수행하는 것 이외에는 아무것도 하지 않는다. 미술가는 복사하지도 지배하지도 않으며, 다만 매개할 따름이다. 따라서 미술가는 참으로 겸손한 위치를 차지한다. 그러므로 화관의 아름다움은 미술가 자신의 것이 아니다. 그것은 미술가를 거쳐지나간 것[자연]일 뿐이다.[14]

이처럼 클레는 미술작품의 힘이란 대지의 힘이라고 말하고 있다. 그것은 미술가가 자연처럼 창조해야 함을 뜻하는 말이다. 오히려 자연이 미술가를 매개로 이용하여 예술을 창조하는 것이다. 그렇게 될 때 이제 미술가는 자신이 직접 쓰지 않은 희곡의 상연을 지켜보는 관객의 꼴이 된다. 그래서 클레가 꿈꾸었던 훨씬 근본적인 의미에서의 자연적인 미술에 대해 마르크는 그것을

14 P. Klee, On modern art in H. K. Roethel, *Modern German Painting*, trans., D. and L. Clayton, (New York, 연도 미상), pp.80-81.

우리가 익숙해 있던 세계와는 "전혀 다른 장소에서의 재출현"이라 하고 있다. 즉 미술가는 인간의 어떤 능력도 개입되지 않은, 보다 정확하게 말하면 지성에 의해 매개되지 않은 있는 그대로인 직접성(immediacy)의 심해에 뛰어들어 자연의 힘과 하나가 되어야 한다는 말이다.

이 지점에서 최종적인 귀결로서 칸딘스키가 거론된다. 마르크는 교묘하다 할 만큼 미술의 유형을 근원에 대한 추구에 맞추고 있다. 그러나 마르크의 신념과 많은 부분을 공유하기는 했지만 칸딘스키의 작품은 이러한 단순한 도식에 맞추기에는 좀 더 복잡하다. 칸딘스키는 마르크의 미술로부터 벗어나 앞서 2절에서 언급되었듯 차라리 말레비치의 예술과 비슷한 길을 택하고 있다. 그리하여 우리는 칸딘스키의 작품에서 청기사파의 역동적 표현주의 요소와 모스크바 화파의 추상적 구조주의(abstract constructivism) 요소 모두를 발견하게 된다.

칸딘스키 역시 자연의 핵심에 도달하기 위해 그것의 껍질을 벗겨 놓고자 했다. 이 같은 기획을 위해 칸딘스키가 발전시킨 이론은 일단은 마르크의 관점과 많은 공통점을 갖고 있다. 여기서 칸딘스키의 말을 들어보자.

추상화는 자연의 껍질을 폐기하는 것이지 자연의 법칙을 폐기하는 것이 아니다. 멋진 말이 허용된다면 그것은 자연의 우주적인 법칙을 폐기하는 것이 아니다. 추상 화가는 자연의 어느 특정한 대상에서가 아니라 무한한 자연, 그가 그의 작품 속에 요약·표현해 놓고 있는 자연의 다양한 현상들로부터 영감을 얻는다. 이러한 종합적 기초는 그에 가장 잘 어울리는 표현의 형태를 찾게 마련이며, 이것이 바로 추상(abstract)이다. 그러므로 추상화는 보다 포괄적이고, 보다 자유로우며, 재현적인 미술보다 훨씬 많은 내용을 담고 있다. 나는 우리가 육안으로 혹은 현미경 내지는 망원경을 가지고 보는 모든 사물들의 "내밀한 영혼"

(secret soul)과의 만남을 내적인 "시선"(vision)이라고 부르겠다. 이러한 시선은 단단한 껍질, 즉 외적인 '형태'를 뚫고 들어가 사물의 내적인 존재에 도달한다.[15]

위의 인용문을 통해서 알 수 있듯, 마르크나 클레와 마찬가지로 칸딘스키도 미술을 교묘한 정신의 발명이라고 생각하는 미술가들을 비난한다. 그에 의하면 그러한 식의 예술은 공허한 것이다. 의미 있는 예술이 되기 위해 미술가는 어떤 것을 표현해야만 한다. 마치도 독일 낭만주의에서 강조된 감정의 개념을 상기시키듯, 칸딘스키는 표현되어야 할 것으로서 사물들의 "내밀한 영혼"이나 혹은 "정서"라는 말을 하고 있다. 사물들의 내밀한 영혼과 정서 사이에는 어떠한 차이도 없다. 왜냐하면 사물들의 내밀한 비밀은 "이해되는" 것이 아니라 "느껴지는" 것이기 때문이다. 따라서 인간은 밖으로부터는 그러한 비밀에 접근할 수가 없다. 다시 말해, 그것은 인간 자신 내부 속에 살아 있는 것일 수밖에 없다. 이러한 일이 가능할 수 있는 것은 인간이 자연의 한 부분인 것으로 생각했기 때문이다.

이처럼 미술을 내밀한 영혼의 언어라고 간주함으로써 칸딘스키는 쇼펜하우어의 음악 미학을 회화에 적용시켜 놓고 있다.[16] 칸딘스키의 이 같은 시도는 마르크가 추상에로의 움직임을 현상으로부터 의지에로라는 쇼펜하우어의 철학에 기초하여 발전시켜 놓고 있는 것과 다를 바가 없다. 마르크는 "현대미술가는 더 이상 자연의 이미지에 집착하지 않는다. 그는 미미한 현상들의 배후에 존재하는 위대한 법칙을 제시하기 위해서 자연의 이미지를 파괴한다. 쇼펜하우어를 빌려 말하자면 오늘날에는 의지로서의 세계가 표상으로서

15 W. Hess, 앞의 책, p.87.
16 A. Schopenhauer, 앞의 책, p.272.

의 세계에 대해 승리를 획득했다"[17]고 쓰면서 실제로 쇼펜하우어를 거론하고 있다. 이러한 마르크의 진술은 현대미술이 쇼펜하우어적인 의미에서의 음악이 되고 있음을 뜻하는 것이다. 쇼펜하우어에 따르면, 음악만이 "내적인 자연, 즉 모든 현상의 즉자태인 의지 자체"[18]를 표현하는 것이기 때문이다. 여기서 우리는 마르크나 칸딘스키가 얼마나 많이 쇼펜하우어로부터 영향을 받고 있었는가를 짐작할 수 있다.

그러나 이러한 음악적 미술을 창조하는 데 성공한 칸딘스키는 그 후 양식상 이러한 미술을 포기하고 있다. 1920년 이후 칸딘스키의 추상은 기하학적 구성으로 변하고 있다. 이러한 변화를 언급하는 가운데 칸딘스키는 자신의 역동적 표현주의에 대한 불만을 밝혀 놓고 있다. 그것은 역동적 표현주의가 인간의 특징이 되고 있는 개별적 정서를 표현해 주기는 하지만 그 근원에로 침투하지는 못한다는 점 때문이었다. 다시 말해, 자기의 미술 자체와 그러한 미술에 대한 반응이 너무나 개인적인 것이라는 생각이 그를 엄습했던 것이다. 그리하여 칸딘스키는 좀 더 보편적인 미술을 원하게 되었다. 그에 의하면 진정한 미술가는 객관적이어야 한다. 말하자면 미술가는 특수한 개인으로서의 자신의 태도를 괄호로 묶을 수 있어야 한다. 이처럼 좀 더 본질적인 실재의 차원을 꿰뚫어 보고 싶다는 칸딘스키의 바람은 그로 하여금 결국은 덜 자발적이고 좀 더 냉철한, 그래서 좀 더 지적인 미술을 발전시키는 데로 나아갔다.

칸딘스키의 후기 그림들은 이러한 미술적 견해를 잘 예시해 주고 있다. H. 리드에 의하면 이 최종적인 단계에 이르러 그의 상징적 언어는 전적으로 객관적이 되어 갔으며, 동시에 초월적이 되어 갔다고 쓰고 있다. 감정과 그

17 F. Marc, *Die konstruktiven Ideen der neuen Malerei Unteilbares Sein*, ed., Erst and Majella Brücher (Cologne, 1959), p.11.
18 A. Schopenhauer, 앞의 책, p.272.

것을 지시하는 상징 간의 유기적 연속성이 없어졌다는 뜻이다. 표현되어야 할 미술가 마음속의 정서와 비개인적인 선, 점, 색 등이 지니는 고유한 상징적 가치 사이에 엄격한 구분이 있게 되었다. 리드에 의하면 칸딘스키에 있어서 미술가란 개인으로부터 해방되어 있어야 할 정서들을 표현하기 위해 수학만큼이나 엄밀한 보편 언어를 사용하는 사람이다.[19]

리드가 지적하고 있듯 칸딘스키는 실제로 일체의 개인적인 연상들로부터 전적으로 해방된 자유로운 미술을 창조할 수 있기를 원했고, 이러한 바람은 그로 하여금 개인적인 연상을 불러일으키지 않는 어휘들을 구사하는 데로 몰고 갔다. 그리하여 그는 그러한 어휘들을 마침내 개인적인 감정이 전혀 섞이지 않은 기하학의 언어에서 찾아냈던 것이다. 그렇게 함으로써 그는 잃어버린 근원적 세계로 회귀하고자 했던 것이다.

그러나 잃어버린 것을 되찾으려는 이 같은 시도에는 추상적 형식주의가 그렇듯 순진한 꿈이 담겨 있다. 왜냐하면 잃어버린 근원을 이상으로 설정하고 그것으로 되돌아가려는 시도란 결국 이 세계 속의 개인과 그가 추구하는 근원 사이에 여전히 커다란 거리가 있음을 전제로 하고 있는 것이기 때문이다. 이와 같은 점은 잃어버린 직접성을 되찾으려고 하는 칸딘스키의 시도에 있어서도 똑같다. 이유인즉, 근원에로 회귀하려는 시도란 그것 역시 어떤 개인의 시도이며, 따라서 부정되어야 할 그 개인에 결부되어 있기 때문이다. 고로 이상의 제시는 어느 경우에나 그러한 이상을 일으키는 원인이 미술가 그 자신에게 결핍되어 있음을 폭로해 주는 일밖에 안 된다. 마치도 이제는 어린아이가 아닌 사람들만이 어린 시절을 꿈꾸듯, 고향에로의 회귀는 고향의 상실에 의해 이상화되고 있는 것이다.

19 H. Read, *A Concise History of Modern Painting* (New York, 1959), p.174.

그러므로 좀 더 근원적이요 직접성의 세계로 되돌아가려는 예술가의 시도가 회귀 그 자체인 것으로 혼동되어서는 안 된다. 그러한 시도란 단지 그러한 회귀에 대한 꿈 이상의 것이 아니다. 이 같은 입장에서 마르크와 칸딘스키의 작품들이 드러내 주고 있는 것은 회귀 자체이기보다는 의도된 것이다. 그들은 직접성에로의 "회귀 자체"와 "회귀의 의도"를 혼동하고 있다. 요컨대, 회귀란 현실적인 것이 아니라 그것 역시 단순한 환상에 불과한 것이다. 결국 잃어버린 낙원을 대신해서 하나의 대용물이 제시되고 있을 뿐이다. 우리는 이미 이와 같은 경우를 추상 형식주의에서도 고찰한 바 있다. 그러므로 진정한 실재가 아니라 대리 실재를 추구하고 있다는 점에서 추상 표현주의는 추상 형식주의와 다를 바가 없다. 그것이 바로 키취(kitsch)의 기본 성격이다. 그러한 예술일 때, 예술작품이란 이 세계 속에서 개인의 고립화에 대항할 힘이 부족한 사람들에 의해 향수됨직한 유사 종교적인 분위기를 자아내기 위해 고안된 단순한 기획에 불과한 것일 뿐이다.

4. 예술: 자유인가 자발성인가?

칸딘스키의 미술을 그의 미학적 견해에 관련시켜 검토해 본 이제 우리는 대단히 중요한 사실을 인식하게 된다. 요컨대, 칸딘스키에 있어서 미술이란 형식면에 있어서는 기하학적이어야 하며, 내용면에 있어서는 가장 불명확한 근원이어야 했다. 이러한 칸딘스키의 요구는 비록 전혀 다른 노선을 통해서 제시된 것이기는 하지만 추상 형식주의 화가들에 의해 제기되었던 요구와 거의 구분하기 어려운 것이 되고 있다.[20] 2절에서 언급한 바 있듯, 근원

20 K. Harries, 앞의 책, p.168.

적 실재에 이르려 했던 칸딘스키의 후기 추상 표현주의는 전혀 다른 입장, 곧 자유롭고자 했던 정신의 기획에서 출발한 말레비치의 슈프라마티즘과 합치되고 있는 것처럼 해석될 수도 있다는 점이다.

그러나 이러한 합치가 가능할 수 있을까? 여기서 우리는 W. 보링거가 그의 『추상과 감정이입』에서 하고 있는 추상에 대한 논의를 상기해 볼 필요가 있다. 보링거에 있어서도 추상이란 시간적이고 현상적인 세계에 대한 불만에 그 기초를 두고 있는 것이었다. 이러한 불만은 현상적 세계로부터 도피하여 확고부동한 초월적 질서에로 나아가려는 기획으로 인도되었다. 그런데 추상 형식주의 미술가들에 의해 창조된 인위적 질서는 인간의 자유로운 정신 속에 그 기초를 두고 있으며, 그러한 정신의 드러냄이었다. 그러나 보링거는 그들 형식주의자들과 다르다. 보링거는 추상미술에서 드러난 초월성을 진정한 실재와 동일시하고 있기 때문이다. 칸딘스키는 이러한 보링거의 생각과 일치하고 있다. 앞서 알아보았듯, 칸딘스키는 추상에로의 움직임을 좀 더 근원적인 세계의 직접적 드러냄이라고 믿고 있다. 그렇다고 할 때, 인간의 자유에 그 기초를 두고 있다는 추상 형식주의 미술의 초월성도 알고 보면 좀 더 근원적인 실재에 토대를 두고 있는 것이 아닐까? 이러한 점에서 추상 형식주의나 추상 표현주의 두 미술은 사실상 동일한 하나의 토대에 근거하고 있는 것이라는 해석이 가능할 수 있다.

그러나 이러한 해석이 과연 가능할까? 그 같은 해석은 추상적 형식주의자들이 말하는 정신의 자유와 추상 표현주의자들이 말하는 직접성의 자발성이 문자 그대로 가능할 수 있을까 하는 물음과 관련된 문제이다. 여기서 우리는 위의 두 문제점들을 하나씩 검토해 볼 것이다.

우선, 우리가 쇼펜하우어와 더불어 인간의 자유를 포함하는 모든 것이 결국은 그가 말하는 의지의 표현이라고 한다면 인간 자유의 자기 표현 역시 이

같은 의지의 표현이다. 그렇다 할 때 추상 형식주의자들이 강조하고 있는 자유는 그들이 생각하듯 뿌리가 없는 것이 아니다. 그것 역시 근원적 의지에 기초하고 있는 것이다. 그러므로 추상 형식주의자들은 자신의 미술 속에서 나타나는 법칙들을 발견하기 위하여 그 자신을 초월해서는 안 되며 초월할 수도 없다. 사실상 이것이 보링거의 입장이다. 그래서 보링거는 "이러한 법칙들이 인간 유기체 속에 내재한다고 우리가 상정하는 것은 필연적인 사고"[21]라고 말한다. 따라서 현상 세계에 대한 불만을 낳고 추상을 야기시키는 질서에 대한 이 같은 요구는 결코 자의적인 것이 아니다. 그것은 인간이 고안해 낸 자율적인 환상이 아니라 그것 역시 인간의 뿌리에 기초하고 있는 것이다.

이 같은 관점에 설 때 인간의 자유는 결코 공허한 초월일 수가 없다. 인간의 자유란 인간의 본질에 의해 인간에게 부과된 요구 속에서 발휘되는 한에서의 자유일 뿐이다. 따라서 세계를 오로지 자유에 그 기초를 두고 있는 구성물로 대체시키려는 예술적 기획은 결국 그와 정반대되는 기획, 곧 예술적 창조를 자발적 표현으로 생각하고 있는 기획으로 전환될 가능성이 짙다. 자발적 표현이란 어떠한 정신도 매개되지 않은 직접성의 세계에 대한 추구를 말한다. 이 같은 사실을 증명해 주는 것이 말레비치의 흰 사각형이었다. 말레비치는 자신의 흰 사각형이 그러한 전환점을 이루는 것이라 생각했다.

우리는 앞서 말레비치에 있어서의 자유와 칸딘스키의 후기 예술에서 보이는 바와 같은 직접성의 추구는 서로 합치될 수 있음을 암시한 바 있다. 말레비치에 있어서 자유는 직접성의 추구로 인도되는 데 반해, 칸딘스키에 있어서 직접성의 추구는 기하학적 구성으로 인도되고 있음을 언급한 바 있다. 이러한 입장에서 해리스는 현대미술에 대해 다음과 같은 결론을 내리고 있

21 W. Worringer, 앞의 책, p.54.

다. "아이시스의 베일을 벗겨버리고자 하는 미술[추상 표현주의]과 개인의 자유 이외에는 어떠한 것도 드러내기를 원치 않는 미술[추상 형식주의]은 서로가 매우 닮고 있다는 사실과, 또 두 예술은 다 같이 인간이 마치도 제 정신이 아닌 상태(insanity)에 있을 때만 자유를 지킬 수 있거나 혹은 존재의 토대에로 회귀할 수 있는 것인 양 그에 대단히 밀접해 있다."[22] 이 같은 사실은 결국 자유에 기초한 예술과 직접성에 기초한 예술은 알고 보면 동일한 모태에 그 기원을 마련하고 있는 것이라는 결론을 추론케 한다. 결국, 예술을 가능케 하는 모태는 동일한 하나라는 말이다. 이 같은 인식을 통해 현대미술의 두 극단에 대한 비판과 함께 양자 간에 어떤 이론적인 조정이 시도될 수 있다고 필자는 생각하고 있다. 왜냐하면 인간은 두 경향의 현대미술가들이 상정했듯, 뿌리를 끊고 공허한 세계로 비상할 수 있는 정신적인 존재만도 아니요, 그렇다고 정신을 버린 채 직접성의 대해에 뛰어들 수 있는 자연으로서의 존재만도 아니기 때문이다. 따라서 새로운 인간관의 설정과 그에 기초한 새로운 예술의 창조가 모색되어야 한다.

그러나 역사는 우리가 소망하는 바대로 그렇게 진행되지 않고 있다. 지나간 현대미술의 두 경향이 다 같이 잘못된 인간관에 기초하여 진정한 실재가 아니라 대리 실재를 찾고자 함으로써 현대미술을 한계로 몰고 왔다면, 미술을 포함한 "오늘날"의 예술은 자유건 자발성이건 어느 것도 인정하지 않은 채 전혀 다른 사고에 편승하여 수행되고 있기 때문이다. 오늘날의 포스트모더니즘 미술이 바로 그 한 예이다.

22 K. Harries, 앞의 책, p.187.

제 6 장

—

"오늘날"의 미술과 미학

1. "오늘날"의 미술과 이론

우리는 바로 앞서 앞으로 태어날 예술은 새로운 인간관에 기초하여 새롭게 태어나야 할 것임을 주장한 바 있다. 그런데 오늘날엔 철학에 있어서이건 예술에 있어서이건 르네상스 이래의 휴머니즘적 인간관 자체를 벗어던지려는 경향이 강력하게 대두되고 있다. 오늘날 유행되고 있는 그 같은 경향은 "모던" 이후의 것이라는 점에서 흔히 "포스트모던"이라고 규정되고 있다. 그것은 "근대" 혹은 "현대"라는 말로 번역되는 "모던"과 구분하기 위해 사용되고 있는 말이다. 그렇다면 "오늘날"[01](contemporary)은 "모던"이 아닌 그 이후(post-)의 시기를 뜻하는 말로서 "포스트모던"(postmodern)이나 다름없는 말이다. 이 같은 오늘날의 포스트모던한 예술이나 철학, 나아가 문화 일반을 지칭할 때 흔히 그것을 "포스트모더니즘"이라고 부른다.

일단 그러한 예술(실천)과 미학(이론)의 현장을 떠올려 보자. 주위를 둘러보건대 오늘날의 예술가들은 우리에게 예술보다 사건을 보여주는 것 같고, 그럼에도 거기에 거창한 의미가 들어 있는 양 그에 대한 미학적 논의가 심각하게 진행되고 있다. 우리가 그것을 좋아하건 싫어하건 또는 수용하건 않건 간에 그것은 소란을 피우며 우리의 주목을 끌고 있는 중이다. 그 까닭은 무엇인가? 이유는 간단하다. 과학적·경제적·사회적 환경이 바뀌고,[02] 그에 따라 인간의 삶이 바뀌는 중에 예술이 그러한 변화를 보여주고, 미학은 그것

01 A. Danto의 注.
02 S. Best & D. Kellner, *The postmodern turn* (The Guilford Press, 1997), Chap. I, p.13 이후 참조.

을 담론[03]의 방식으로 정당화하고 있기 때문이다.

패러다임의 전환에 해당될 시대의 변화 속에서 예술과 그에 대한 논의가 그 같은 변화를 대변하듯 소란을 피우고 있다. 그런데 왜 소란인가? 이 물음에 관련시켜 우리는 일단 실천과 이론, 예술과 미학의 기본 성격부터 알아볼 필요가 있다. 예술은 그 매체가 감각이요, 미학은 그 매체가 개념이다. 예술은 그것이 아무리 발버둥을 쳐도 감각성을 벗어날 수 없다. 그것이 그의 숙명이다. 미학은 그것이 아무리 예술의 본질을 운운해도 예술 자체가 아니라 그에 대한 개념들의 고리이다. 그것이 또한 그의 운명이다. 요컨대, 예술은 직접적이고, 미학은 간접적이다. M. 메를로-퐁티의 말을 빌리면 전자는 순수한 "비전"의 영역이고, 후자는 본 것을 "다시-쓰는" 반성의 영역이다. 다시 말해 예술은 활동이고, 미학은 그에 대한 응답(re-sponse)이다. 그래서 미학자는 자기가 한 말에 대한 책임(responsibility)이 있다.

이처럼 예술은 활동이요 미학은 그에 대한 반성이다. 이러한 반성의 학문이 바로 미학이다. 그러므로 미학은 예술이 있기 때문에 성립하는 학문이다. 이러한 미학을 철학의 한 영역이라고 한다. 어떠한 의미에서인가? 그것은 철학이 — 그것이 인식론이건 존재론이건, 합리론이건 경험론이건, 관념론이건 실재론이건 — 예술의 본질을 해명하기 위한 방법으로 적용될 때 성립되는 분야라는 의미에서이다. 그러므로 미학은 문제 영역으로서의 예술에 방법론으로서의 철학이 개입되어 성립하는 학문이다. 인간의 삶과 시대의 변화를 설명하는 데 있어서 이 같은 미학은 어느 점에 있어서 철학보다도 훨씬 설득적이 되고 있다. 맞는 말이다. 예술은 감각을 매개로 수행되는 실천 활동, 달리 말하면 감각·상상 등 감성이라고 약칭할 수 있는 경험을 거칠

03 D. Macdonell, 「담론이란 무엇인가?」, 임상훈 옮김(한울, 1992) 참조.

수밖에 없고, 그러기에 그것은 항상 구체적인 것이 그 특징이 되고 있다. 미학은 그러한 예술에 철학적 사고를 빌려 반성한다. 그러기에 미학은 이론이라고 해도 그것이 다루고 있는 문제의 특수성, 곧 감각적 현상을 다루고 있기 때문에 항상 구체성을 띤다. 미학이론이 개념들로 구성되고 있지만 그것이 달 주위를 맴도는 달무리처럼 우리의 사고에 실감 있게 와 닿는 것은 그 때문이다. 바로 이 같은 감각성 때문에 감각적 요소를 매개로 하는 예술과 그에 대한 미학적 논의가 이 시대의 목격자인 듯 소란스럽게 우리의 이목을 끌고 있다.

이 같은 소란의 발단은 우선 예술이 제공하고 있다. 여기서 우리의 이론적 논의를 미술의 영역에 국한시켜 전개해보자. 포스트모던한 것으로 불리기도 하는 오늘날의 미술이 모던 아트를 벗어난 지는 이미 오래된 일이다. 그 같은 미술의 현장을 어느 누가 부인할 수 있으랴! 오늘날의 미술에 대한 미학적 논의는 바로 이와 같은 문제로서의 미술 현장을 어떻게 반성하여 그에 대한 해석을 우리에게 제공하는가에서 비롯되고 있다. "어떻게"는 방법론의 문제이다.

이 지점에서 두 가지 방법론이 각기 자기 과시를 하고 있다. 그것이 오늘날 미학적 논쟁으로 이어지고 있는 중이다. 하나는 르네상스 이래의 휴머니즘 인간관에 기초한 근대적(modem) 전통의 인식론이고, 다른 하나는 그러한 전통의 철학과 출발점을 달리하고 있는, 그러한 의미에서 포스트모던(post-modem)한 구조주의(structuralism)이다. 후기구조주의(post-structuralism)는 그 연장선상의 것이다. 그렇다면 인식론과 구조주의, 두 방법론은 무엇이고, 그들 간의 차이는 무엇인가? 그리고 인식론과 구조주의는 방법론상의 연장인가, 아니면 단절인가? 물론 단절이다. 바로 이 점에서 방법론으로서의 구조주의가 지닌 매력과 위험이 있다.

그러나 여기서 우리가 주의할 점이 있다. 구조주의가 모던한 인식론과의 단절이라고 해서 방법론으로서의 구조주의가 포스트모던 미술에만 적용되는 것은 아니다. 적합성 여부를 떠나 방법론으로서의 구조주의는 모든 시대의 모든 미술 현상에 적용될 수 있다. 그것은 예컨대 고전주의 미술이나 낭만주의 미술, 나아가 모더니즘 미술에도 개입하여 우리가 알고 있는 기존의 설명과 해석을 대체할 수 있다. 그러나 이 같은 사정은 역으로도 가능하다. 즉 오늘날의 포스트모던 미술에 대해서일망정 얼마든지 모던한 인식론적 방법론이 적용될 수 있다. 그럼에도 오늘날의 포스트모던 아트는 왜 하필 구조주의, 나아가 후기구조주의 방법론과 유착관계를 이루는 것처럼 보이며, 또 실제로 그렇게 진행되고 있을까? 이유는 간단하다. 시간이 흐름에 따라 시대가 바뀌고, 시대의 외적 환경이 바뀜에 따라 삶이 바뀌고, 삶이 바뀜에 따라 감성이 변하며, 사고가 바뀌고, 그에 관련해서 예술이 짝을 이루며 바뀌고 있기 때문이다. 미학적 사고 역시 그것이 예술에 대한 반성적 회답인 한 그와 짝을 이루고 있을 것임은 당연한 일이다. 예술에 대한 논의에서 구조주의적 사고가 유행하고 있는 것은 이 때문이다. 오늘날의 포스트모던 미술과 구조주의가 짝을 이루고 있는 이 같은 유착관계를 어떤 이들은 심각하게 받아들이고 있다. 그들이 바로 휴머니즘 인간관에 기초한 인식론적 입장의 미학자들이다.

2. 모던 아트와 인식론적 접근

그렇다면 모던한 인식론적 입장이란 무엇인가? 한마디로 그것은 인간의 여러 활동, 예컨대 과학적 활동이나 도덕적 활동 및 예술적 활동 등을 인간의 마

음에 관련시켜 파악하려는 태도를 말한다. 그렇다면 오늘날의 미술에는 왜 인식론적인 방법이 접목되기 힘들며, 오늘날의 미술 현장을 해석하는 데 한계가 있다고 해서 폐기되어야 한다는 주장까지 제기되고 있을까? 이 지점에서 우리는 인식론적 방법과 구조주의적 방법 간의 근본적인 차이가 무엇인가를 알 필요가 있다. 우선, 전자의 기초는 르네상스 시대로부터 싹터 온 근대적 전통의 휴머니즘이고, 후자의 기초는 반휴머니즘이다. 우리는 1장에서 르네상스 시기를 통해 휴머니즘의 전통의 출발을 고찰한 바 있다.

그렇다면 휴머니즘이란 무엇인가? 1장에서 언급된 바 있지만 이것은 간단히 답변될 수 있는 물음이 아니다. 그럼에도 이 경우 으레 던져져야 하는 물음이다. 어떻게 답변해야 좋을까? 중세 세계관의 중심이던 신의 존재가 회의되면서 새로이 대두된 인간 개념으로부터 그 설명을 시작하자면 끝이 없다. 그럼에도 인간에게는 다른 어디에 귀속시킬 수 없는 "마음"(mind)이 있다는 확신만은 일반적으로 수용되고 있다. 그것은 신의 은총으로 주어진 신성한 능력으로서가 아니라 "자연의 빛"으로 인간이 날 때 타고난 인간 고유의 능력으로서 자각된 인간의 마음이다. 이 마음의 실체적 본질이 우리가 오늘날 이해하고 있는 이성 개념이다. 그것은 우리가 과학적 사고를 할 때 발휘되는 지적인 능력을 뜻한다. 근대 이후 철학은 그러한 인간 능력의 입장에서 인간을 포함하여 세계를 설명하고자 시도해 왔다. 그러므로 그것은 항상 인간(주체)과 세계(객체)의 구분을 전제하고 있다. 그러한 이성에 대한 확고한 믿음이 근대의 이성주의 또는 합리주의이다. 그 출발이 데카르트임을 우리는 2장에서 고찰한 바 있다.

애초 휴머니즘 전통에 기초한 철학의 특징은 인간에게 있어서 가장 인간적인 것을 "이성"으로 설정해 놓고 있다는 점에 있다. 이러한 휴머니즘적 인간관에 기초한 미술의 첫 단계를 생각해 보자. 쉬운 사례로 알레고리나 상

징으로 가득했던 중세 미술의 틀을 벗어나 인간 중심의 미술로 전환된 이탈리아 르네상스 고전주의 미술을 보라. 그리고 그 연장인 프랑스 신고전주의 미술을 염두에 두어보자. 인간의 본질이 이성에 있다는 사고에 영향을 받아 미술 역시 이성에 기초해 수행되지 않았던가. 그러나 미술은 감성의 영역이다. 그러므로 이제 와 반성해보면 고전주의 미술은 감성의 고유성이 증류된 이성화된 미술이다. 반성해보건대, 신성을 드러내고자 했던 중세의 상징적 미술의 관점에서 볼 때 르네상스의 미술은 모더니스트들이 "오늘날"의 미술을 바라보는 것보다 훨씬 더 충격적이었을 것이다. 그처럼 충격적이었을 르네상스 미술의 기초가 휴머니즘이요, 그 중심에 이성이 자리하고 있다.

그러나 환경의 변화에 따라 삶이 바뀌는 중에 예술은 자기의 거처가 과학처럼 이성에 있는 것이 아님을 실천을 통해 자각하게 되었다. 이 과정에서 철학은 예술에 대한 반성을 통해 "감성적 인식에 관한 학"이라는 새로운 학문을 탄생시켰음을 우리는 잘 알고 있다.[04] 그것이 바로 근대적 사고의 한 소산으로서의 "미학"(Aesthetica)의 출현이다. 여기서 특기할 일은 미학이 예술(시)을 "감성적 인식"의 형태로 파악하고 있다는 점이다. 그러한 규정에는 두 가지 의미, 곧 고전적인 의미와 근대적인 의미가 모두 함축되어 있다. 하나는 예술을 과학처럼 이성이 아니라 이제까지는 전혀 주목받지 못했던 "감성"이라는 능력에 관련시켜 규정하고 있고, 그러나 "감성적 인식"이라는 규정에서 알 수 있듯 예술은 여전히 인식의 한 형태로 간주되고 있다는 점이다. 그러한 점에서 "감성적 인식에 관한 학"이라는 의미의 "미학"은 아직 고전주의적 사고를 완전히 털어내지 못하고 있다. 그러나 예술에 대한 논의를 철학 체계 속으로 끌어들여 미학이라는 새로운 교과를 개설한 공은 과소

04 오병남, 『미학강의』(서울대학교 출판부, 2003), 제7장 2절 참조.

평가될 수 없다. 이처럼 새로운 교과로서의 이론의 영역이 개척되자 그것은 예술을 가능케 하는 그 "감성"이라 할 것을 끝까지 헤집고 파헤치는 일로 인도되었다. 결과적으로, 미학은 상상이라는 것이 또 다른 인간의 중요한 능력임을 인식하게 되었고, 예술에서 맘껏 발휘되는 능력임을 보증해 주었다. 그것은 초월적인 세계에 대한 통찰의 능력으로, 그리고 가슴속 깊이 쌓여 있던 감정 표현의 출구로서 이해되면서 예술의 영역에서 절대적인 중요성을 인정받기에 이른다. 이로부터 예술에 있어서 상상과 감정은 오누이가 되면서 낭만주의의 문을 두드린다. 삶의 변화 속에서 이성화된 감성은 더 이상 예술의 거처가 될 수가 없다는 인식 때문이었다. 그 결과 나온 것이 상상, 감정의 두 개념을 본질로 하는 낭만주의 예술이다. 개인주의의 발전과 함께 이 같은 본질을 천품으로 타고난 특수한 존재가 바로 천재라는 현대의 총아이다. 예술이 인간의 특수한 활동인 것으로 자각되면서 창의성이라는 사고가 성장하기 시작한 것이 이 무렵이다. 그리고 그러한 낭만주의 예술을 이론적으로 대변하는 것이 각종 형태의 표현론이다. 그런 의미에서 낭만주의 예술과 이론 역시 휴머니즘에 기초한 그것의 연장·확대라고 할 수 있다.

그러나 예술이 아무리 상상을 통한 표현임을 강조한다 하더라도 그것은 감각적 매체에 구속되어 있다. 우리는 그것이 그의 숙명이라고 말한 바 있다. 그러한 매체를 통한 외적 구현의 한 형태가 미술작품이다. 그러므로 미술작품은 과학이론과 같은 구성물이 아니다. 그것은 우리의 말초 신경까지를 거치며 형성된 감각적 대상이요, 그 대상을 통해 구현된 상상적 이미지이다. 이 지점에서 미학의 초점은 다시 미술작품의 특성을 밝히는 데로 나아간다. 미술작품이 인간의 마음의 또 다른 능력인 상상력의 소산이라면 그것은 그 밖의 사물들과 차별성을 지니고 있어야 하기 때문이다. 그래서 미학자들은 이미지로서의 작품의 존재론적 특성을 밝히는 데로 나아갔다. 미학적 사고의

문맥으로 예측될 수 있었듯, 그 특성은 작품의 자율성으로 귀결되었다. 당연한 귀결이다. 왜 그것이 당연한 귀결이었느냐 하는 문제에 대해서는 여기서 긴 설명을 할 수가 없다. 다만, 미술작품이 상상에 의해 창조된 이미지의 감각적 구현이라면 그것은 그 자체의 의미와 가치를 지닌 독자적인 대상이요, 그러기에 그것은 고유한 자기 질서 혹은 자기 논리를 지니고 있는 것으로 간주될 수밖에 없다는 사고 때문이라 함을 말하는 것으로 족할 수밖에 없다. 그러한 사고가 더욱 발전할 때 미술작품은 자기 충족성을 지닌 고유한 대상이 된다. 달리 말해, 그것은 자기 충족성을 지닌 2차원의 캔버스 속의 이미지이다. 이러한 사고 때문에 낭만주의를 뒤로하고 인상주의를 거쳐 이른바 형식주의라고 규정되는 좁은 의미의 모더니즘 미술이 20세기를 풍미하게 되었음을 우리는 이미 알아본 바 있다.[05] 비평가로서 C. 그린버그가 거명되고 있는 곳이 바로 이 지점이다. 이렇듯 미술작품은 특수한 대상이다. 그러기에 그것을 경험하는 데에도 특수한 지각 방식 또는 지각적 태도가 요구되었다. 18세기 초 흔히 "무관심적"이라고 번역되고 있는 "디스인터레스티드"(disinterested)라는 개념이 미학적 논의에 등장하게 된 것은 이 같은 문맥 속에서이다. 그것이 "미적"(aesthetic)이라는 말로 발전되었고, 그 결과 갖게 된 것이 우리가 현재 알고 있는 미적 경험이라는 개념이다.

요컨대, 휴머니즘적 인간관에 기초한 미학은 예술에 관련시켜 창조적 상상(천재)과 자율적 대상(작품)과 고유한 미적 경험(가치)이라는 개념을 발전시켰고, 그러한 각각의 관점에서 예술 고유의 본질을 규명해 왔다. 그 같은 미학적 접근을 본질론자(essentialist)의 미학이라고 부른다. 그러므로 미술의 본질을 두고 전개된 본질론자의 주장은 르네상스로부터 출발된 서구 휴머니

05 본서 5장을 참조.

즘적 인간관의 절정을 구가하는 것으로 수용되었다. 왜냐하면 그것은 예술 이야말로 과학으로 축소되고, 도덕으로 위축되고, 말초적 관능으로 일탈된 인간의 감성적 차원을 드러내 주는 것으로 해석되었기 때문이다. 그렇듯 당연하게 여겨지던 이 본질론이 적용되기 어려운 미술이 등장하여 우리의 이목을 어리둥절케 하고 있다. 반휴머니즘의 이론 하에서 진행되고 있는 이같은 경향이 오늘날의 포스트모더니즘이다.

3. 포스트모던 아트와 구조주의적 접근

여기에서 우리는 본 주제인 "오늘날의 미술과 미학"의 문제로 접어든다. 우선, 왜 휴머니즘에 기초한 모던 아트로부터 반휴머니즘에 기초한 오늘날의 포스트모던 미술로 이행되었을까? 삶이 부재하는 진공 속에서 예술이 성립할 수 없다면 포스트모던으로 규정되고 있는 새로운 미술의 등장은 당연한 일이다. 왜냐하면 "오늘날"은 어제의 "모던"이 아니기 때문이다. 변한 시대는 새로운 삶의 양상으로서 새로운 감성과 사고를 지향한다. 이 점에서 우리는 포스트모던 시대에 살고 있는 사람들의 "새로운 감성"[06]이라는 말을 할 수가 있다. 그것을 "포스트모던한 감성"이라고 부르자. 왜 이 같은 새로운 감성이 자라게 되었는가 하는 문제에 대해서는 여기서 긴 설명을 할 수가 없다. 여기서도 예술과 무관한 듯 생각되는 과학과 공학의 엄청난 발전과 그로 인한 경제적·사회적 환경의 변화가 결정적 역할을 해 왔다는 사실을 언급하는 것으로 족하겠다.[07] 어떻든, 결과적으로 모던한 기성세대에 대비되는 새로

06 S. Best & D. Kellner, 앞의 책, p.124.
07 위의 책, 제1장 참조.

운 세대의 감성이 출현하고 있다.

그렇다면 포스트모던 시대를 사는 젊은이들의 감성은 무엇인가? 우선, 새로운 시대의 새로운 감성이 발휘되고 있는 식으로 이해되는 미술 현장과 그에 대한 담론을 들어 보자. 미술가들은 미술적 실천에서 하나같이 미술의 "본질"이 없음을 보여주고 있고, 억지로라도 그렇게 하려고 애쓰고 있다. 미술의 본질이 없다 함은 본질론자들이 그토록 떠받들어 왔던 창의적 천재의 개념이나 자율적 작품의 개념, 그리고 고유한 미적 경험이라는 개념의 포기를 뜻한다.

그런데 "오늘날"의 미술가들은 창의성을 더욱 밀고 나가기보다는 그것을 풍자하고 있다. 풍자의 동기는 심각하다. 그것은 예술가 속에 신비처럼 감추어져 있다던 창의성이란 것이 실제로는 허구라는 인식 때문이다. 그래서 그들은 새로운 것을 창안해내기보다는 이미 주변에 널려 있는 것들을 재활용해서 패스티시(pastiche)로 결합시켜 놓고 있다. 마치 래퍼들이 옛날 노래에서 샘플링한 악절들을 자신들의 음악 속에 반복적으로 집어넣고 있듯, 신문에서 오려낸 글귀나 고전적인 회화에서 빌려 온 이미지들을 자신의 캔버스에 풀로 붙여 놓고 있다. 이 같은 등등의 사실들은 작가의 창의성에 대한 전통적 사고가 한 시대의 가정이었다는 비판적 사고 하에서 수행되는 미술 실천의 사례들이다. 이렇듯 미술가들은 오랫동안 미학의 귀염둥이로 자라 온 천재와 창의성의 개념을 폐기 처분하고 있다. 그래서 창의적 천재로서의 미술가는 조립자(fabricator)로 전락하고 있다.

그 결과 창의적 작품에 대한 미술가들의 관심은 패러디에 그 자리를 양보하게 되었고 진지함은 유희로 넘어가게 되었다. 이처럼 포스트모던 아트는 "저자의 죽음"과 동시에 예술가의 기념비적 작품이라는 생각에도 종말을 불러왔다. W. 벤야민이 지적했듯 예술 작품이 지니고 있는 전통적 "아우라"

(aura)는 실제로 대량 복제 기술을 통해 약화되고 파괴되어 왔다. 원작이 무한히 복제되고 나면 원작과 복제품은 서로 구별되지 않으며, 복제품이 리얼한 것이 아니듯 원작도 더 이상 리얼한 것이 아니게 되는, 이른바 보드리야르 식의 "하이퍼 리얼리티"의 효과가 나타나고 있기 때문이다. 하이퍼 리얼리티란 화장품 광고에서 알 수 있듯 진짜보다 훨씬(hyper) 진짜(real)인 것처럼 보이는 효과를 말한다.

이렇듯 포스트모던 아트는 작가와 작품 양자의 죽음을 선언하고 있다. 다시 말해 작가를 탈중심화시켜 놓고 "작품"을 "텍스트"로 대체시켜 놓고 있다. 그렇다면 텍스트란 무엇인가? 그것은 무엇인가를 "의미"하고 있는 것으로서, 그것이 개념적으로 해석될 수 있는 것이면 무엇이든지 그 의미의 담지자를 뜻하는 말이다. 그렇다 할 때 소설이나 회화와 같은 예술작품뿐 아니라 건물이나 도시나 패션이나 텔레비전 화면이나 광고나 만화 등도 얼마든지 텍스트로 간주될 수 있다. 따라서 고고했던 고급 예술이 한 귀퉁이로 몰려남과 동시에 대중 문화의 형식들이 그 자리로 침투해 들어오고 있다. 이것이 오늘날 진행되고 있는 미술, "미술"(fine arts)이라는 말로 불러야 할지 망설여지는 미술문화의 현장이다.

휴머니즘 인간관에 기초한 본질론자의 입장에서 생각해 볼 때 이 같은 오늘날의 포스트모더니즘은 엄밀히 말해 근대적인 의미의 "예술"의 개념과 체제에 포함시키기마저 어려운 것들이다. 현재 "미술"이라는 말 대신 "시각 문화"(visual culture)라는 말이 유행되고 있는 것은 그 때문이다. 광고나 만화, 패션과 같은 문화 현상을 어떻게 전통적 "미술"의 개념과 체재에 포함시킬 수 있다는 말인가? 그래서 과거의 본질론자들의 미학으로는 그 같은 문화 현상에 대한 이론적 접근에 한계가 있다는 비판이 대두되고 있는 중이다. 물론, 아무리 파격적이라도 그러한 미술과 그에 대한 경험 역시 참여의 가능성을

말하고 있는 J. 듀이 식의 경험론으로 설명될 수는 있다. 그러나 그 같은 설명은 전통적인 의미의 미적 경험의 폭과 질을 확대시켜 놓고 있는 것이기는 하나, 그것은 여전히 휴머니즘적 해석의 연장에 불과하다. 그렇다고 그러한 접근이 잘못되었다는 것은 아니다. 앞서 언급했듯, 적용의 적합성이 문제이지 그러한 설명도 역으로 얼마든지 가능하기 때문이다.

바로 이 점에서 생소하기 이를 데 없는 새로운 감성의 미술에 대해 구조주의가 방법론으로서 개입하고 있다. 단순한 개입이 아니라 그것은 새로운 감성의 새로운 미술과 긴밀한 결탁을 하고 있다. 오늘날의 미술이 휴머니즘에 기초한 미학을 포기하고 있듯, 방법론으로서의 구조주의는 휴머니즘에 기초한 철학을 포기하고 있기 때문이다. 양자는 휴머니즘에 기초한 미술과 이론에 반대되고 있다는 점에서 공동전선을 펴고 있다. 이미 언급되었듯 근대 철학의 전통에서 인간은 자아나 주체라는 개념으로 설명되고, 그 주체의 실체는 마음으로 규정되었다. 그리고 그것이 마음이라면 그것은 어떻든 의식작용으로 이해되었다. 근대 철학은 이 의식작용을 분석함으로써 과학이나 도덕 및 예술 활동을 설명해왔다. 서구 근대 철학의 기본 성격을 인식론이라고 규정함은 이 같은 의미에서이다. 이 같은 인식론적 입장에서 예술가와 예술작품과 미적 경험의 본질을 규명코자 했던 것이 본질론적 미학의 접근 방식이었다.

4. 소쉬르와 구조주의

이 같은 인식론적 방법에 제동을 거는 방법론적 사고가 구조주의이다. 그리고 그것은 반휴머니즘에 기초하고 있다. 이 같은 전환은 앞서 시사했듯

중세로부터 르네상스에로의 전환에 버금가는 엄청난 의의 — 만일 그것이 올바른 전환이라고 판명되기만 한다면 — 를 지닌 것일 수 있다. 그것이 구조주의이건 후기구조주의이건 "구조주의"라는 딱지가 붙는 한, 그러한 철학적 사고에서는 예술에 있어서나 철학에 있어서 항구적이고 불변적인 마음, 즉 근대 이후의 인식론적 철학에서 말하는 세계 파악 — 그것이 과학이건 도덕이건 예술이건 — 의 주체로서의 마음이란 능력이 인정되지 않기 때문이다. 그렇다면 무엇이 그 자리를 대신한다는 말인가? 그것이 구조주의자들이 말하는 구조(structure)이다. 그러나 구조라는 말은 오늘날에만 사용된 것은 아니다. 오늘날 구조주의가 말하는 "구조"는 과거의 그것과는 전혀 다른 입장에서 사용되고 있다는 데 차이가 있다. 이제껏 우리는 구조주의라는 말을 거침없이 사용했지만 이제 그 방법론적 선구인 소쉬르의 구조 언어학의 입장에 국한시켜 그 기본 골격만을 알아보기로 하겠다.[08]

여기서 우리는 소쉬르를 따라 구조주의에서 말하는 구조를 우리의 일상 언어 활동에 관련시켜 이해해 보도록 할 것이다. 일반 언어 현상으로서 우리의 "언어 활동"(language)은 많은 단어들로 구성되어 진행된다. 이들 단어는 기호(sign)의 모델이다. 소쉬르에 의하면 이 기호의 본질은 그것을 구성하고 있는 말소리(signifier)와 말뜻 혹은 말의미(signified)라는 두 측면을 지니고 있다. 전자는 감각적인 음성의 측면이고, 후자는 개념적인 의미의 측면을 말한다. 그들 양자를 우리는 "기표"와 "기의"라는 말로 번역하고 있다.

소쉬르 언어학의 제1원리는 말소리와 말뜻으로 구성된 기호로서의 단어의 의미가 자의적이라는 것이다. 자의적이라 함은 말 소리와 말 의미 간에 아무런 자연적 — 혹은 필연적 — 관계가 없음을 뜻한다. 예컨대, 여기 어떤 꽃 한

08 Ferdinand de Saussure, *Course in general linguistics* (Philosophical Library, 1959) 참조.

송이가 있다고 해보자. 영국인들은 그것에 대해 "로즈"(rose)라는 소리를 낸다. 그러나 영국인들이 장미를 보고 "로즈"라고 부른다고 해서 그 말에 해당되는 것이 그 꽃 속에는 없다. 따라서 "로즈"라는 말이 아닌 우리말 "장미"라는 말도 얼마든지 똑같은 일을 수행할 수 있다. 그 꽃을 "장미"라 부르지 않고 "로즈"라고 부르는 것은 순전히 관례적인 것이다. 따라서 말과 의미 간에는 관례적 관계(conventional relation)가 성립할 뿐이다.

한걸음 더 나아가, 하나의 단어-기호에서 그것을 구성하고 있는 음성과 의미, 곧 기표와 기의를 연결해주는 관례 역시 자의적이다. 예컨대 "개"라는 소리를 낼 때에도 어떤 사람은 사냥용 견(犬)을 생각하고, 어떤 사람은 보신용 황구(狗)를 생각하듯 말이다. 이처럼 말소리와 말뜻 간에도 필연적인 관계가 없다면 모든 기호는 그 자체로는 자기 동일성이 없다고 된다. 이처럼 기호는 자기 동일성이 없으며 관례에 의해 지배받을 뿐이다. 그런데 그들 관례들에는 그들을 지배하는 "규칙"들이 있다. 이 규칙들 때문에 모든 언어는 하나의 언어 공동체 속의 언어가 되고 있는 것이다.

그렇다면 언어 공동체 속에서 하나의 기호는 어떻게 작동하여 그 의미를 획득하게 될까? 여기서 우리는 소쉬르가 말하는 랑그(langue/system)와 파롤(parole/speech)의 구분을 상기할 필요가 있다. 그가 말하는 "랑그"(langue)로서의 언어는 우리의 일상 언어인 "랭귀지"(language)가 아니다. 우리가 하고 있는 일상 언어인 랭귀지는 위의 랑그와 파롤이 합쳐져 이루어진 것이다. 그렇다면 "랑그"는 무엇인가? 그것은 우리가 우리의 생각을 표현하는 데 그 기초로 작용하는 틀로서 우리의 모든 일상 언어 활동이 수행되고, 일상 언어 활동을 가능케 하는 규칙 체계를 말한다. 그러므로 랑그는 사회적인 것이다. 그러한 점에서 랑그는 한 개인의 힘으로써는 도저히 변화시킬 수 없는, 우리 모두가 준수해야 할 규칙들이 작동하고 있는 객관적 체계이다. 이것이

소쉬르 언어학의 제2원리이다. 이 같은 언어의 사실을 소쉬르는 체스 게임에 비유하여 설명하고 있다. 장기판에는 장기 놀이를 위한 많은 말(pawn)들이 있다. 이를테면, 卒·馬·象 등이 있듯 졸병·여왕·추기경 등이 있다. 그들 말에게는 그들 각자가 지켜야 할 규칙들이 있다. 그 규칙들 중의 첫째가 각각의 말들은 "나는 네가 아니다"라는 것이다. 말하자면 졸(卒)은 마(馬)가 아니고, 마는 상(象)이 아니고, 상은 차(車)가 아니라는 식이다. 그래서 장기판의 말들은 서로가 나는 네가 아니다라는 식의 부정적 관계에 있다. 곧 부정적 차이의 관계(negative relations of difference)에 있다. 장기판의 말들에 각각의 역할이 주어지게 되는 것은 이 차이 때문이다. 이처럼 한 언어권 내에서 하나의 단어는 그 언어권 내에서의 다른 단어들과의 차이로부터 그 의미가 나온다.

 그렇다고 그들 말들의 행마가 마음대로 진행되는 것이 아니듯, 단어들도 제 마음대로 차이를 만들어내는 것이 아니다. 여기서 소쉬르 언어학의 제3원리라고 할 수 있는 대체의 법칙(rules of substitution)이 제시되고 있다. "연합"(combination)의 규칙과 "선택"(selection)의 규칙을 말함이다. 편의상 단어들을 알파벳 글자(자음과 모음)로 바꾸어 설명해보자. 규칙들 중에는 글자를 좌우(syntagmatic/horizontal)로 연합하는 규칙이 있고, 상하(paradigmatic/vertical)로 선택하는 규칙이 있다. 예컨대 "rose"는 수평적으로 "e-r-o-s"(사랑)로도 "s-o-r-e"(상처)로도 재결합될 수 있다. 그러나 영어는 "r-s-e-o"라는 식의 결합을 허용치 않는다. 또한 수직적으로는 "rose"에서 "o" 대신 "i"를 선택해 "rise"(일어나다)를 만들어낼 수 있고, "i" 대신 "u"를 선택해 "ruse"(책략)라는 단어를 만들어낼 수 있다. 그러나 "rose"에서 "o" 대신 "w"를 선택하면 영어로는 아무런 의미가 없는 말이 된다. 이처럼 규칙들은 글자를 모아 단어를 만들고, 단어들을 모아 구를 만들고, 문장을 만들고, 나아가 시나 소설을 조립한다. 랑그로서의 언어란 우리의 일상 언어를 작동케 하는 기본적인 관례적 규칙들

의 체계를 말한다. 요컨대, 언어에는 언제, 어디서, 누구에게나 그 사용의 토
대에는 동일한 보편적인 체계가 자리 잡고 있다. 구조주의자들이 말하는 구
조란 이러한 체계를 뜻한다.

이러한 구조-체계를 기호의 전형이라 할 언어를 대상으로 연구하는 학문
이 소쉬르가 창시한 구조 언어학이다. 한걸음 더 나아가, 이러한 구조 언어학
을 방법론으로 하여 언어만이 아니라 인간의 생활이나, 나아가 사회나 문화를
기호로 보는 관점에서 그들을 연구하는 학문이 기호학(semiology/semiotics)이다.
언어학은 그 일부이다. 그러므로 기호학은 예술이나 문화나 사회 현상도 언
어 체계와 똑같이 작동한다는 입장에서 출발하고, 그것의 연장으로서 명칭이
말해주듯 토대를 이루는 기호의 일반적 체계에 대한 연구가 이른바 구조주의
이다.

그렇다고 할 때 구조주의자들이 말하는 구조란 언어의 분석이 보여주듯,
수평적이고 수직적인 "부정적 차이의 관계"들을 지배하는 관례적 규칙들로
작동되는 기본적인 체계로서의 구조다. 요컨대, 구조는 차이의 체계다. 오늘
날의 미술에서 차용이나 심지어 위조까지를 방법으로 이용하고 있는 예술적
전략은 기본적으로 작품을 기호로 간주하고, 그것을 구성하고 있는 각 요소
의 차이의 관계에 주목하는 구조주의적 사고가 그 기초에 깔려 있다. 예컨대
"나는 야한 여자가 좋아"가 "나는야 한 여자가 좋아"로 차용될 수 있는 것처럼
말이다. 이처럼 의미를 묻는 구조주의적 관점이 함축하고 있는 하나는 그 탐
구 대상에 대한 가치의 문제가 고려되지 않고 있다는 점이다. 구조주의자들
은 언어와 그 구조에서 순전히 의미(meaning)와 그 전달만을 문제로 삼고 있지
평가의 측면(value)은 아랑곳하지 않고 있기 때문이다. 그렇다고 할 때 그 분
석 대상이 요리면 어떻고, 패션이면 어떻고, 만화면 어떻고, 사진이면 어떻겠
는가? 그들 모두는 구조주의 방앗간의 곡식일 뿐이다. 그러므로 구조주의자

들에게 있어서는 고급 예술과 저급 예술 간의 구분이 폐기되고 있다. 뿐만이 아니다. 그들에게는 원칙적으로 예술과 비예술도 구분되지 않고 있다.

이와 같은 구조주의가 지닌 철학적 함축은 자못 심각하다. 우선, 구조주의는 미술작품이나 그 밖의 문화적 소산들의 의미도 그 작품의 구조 속에서만 이해가능하다고 본다. 그렇다면 작품의 의미가 구조 속에서 만들어진다는 것은 무슨 뜻인가? 그것은 의미를 만들어내는 것이 주체가 아니라 구조임을 뜻하는 말이다. 한 작품의 의미의 원천은 작가의 의도가 아니라 작품의 구조다. 그래서 말하는 것은 작가가 아니라 텍스트로서의 작품 그 자체라는 주장이 대두하게 된 것이다. 이런 시각은 인간의 마음을 세계 파악의 주체로 상정하는 근대 철학의 부정이다. 그것은 경험주의자들이 주장하듯 세계(상)를 구축하는 감각자료(sense-data)의 수용기관도 아니며, 합리론자들이 주장하듯 감각자료에 의해 작동되는 본유관념들(innate ideas)의 체계도 아니기 때문이다. 따라서 구조주의에 있어서 "'마음'이란 글자의 좌우 관계와 상하 관계의 규칙의 입장에서 유사성과 차별성의 구조를 생성해내는 작용체계에 불과한 것일 뿐이다."[09] 의미가 가능한 것은 이런 작용 때문이라는 것이 구조주의자들의 주장이다. 구조주의에서 주체를 지시하는 말로 "셀프"(self) 대신 "서브젝트"(subject)라는 말이 선호되고 있는 것은 그 "서브젝트"라는 말에 종속이라는 의미가 들어 있기 때문이다. 구조에 종속되고 있다는 의미에서이다. 구조주의가 반휴머니즘에 기초를 두고 있다 함은 이러한 점에서이다.

구조주의가 지닌 두 번째의 철학적 함축은 보다 심각하다. 언어가 의미를 반영(reflect)하는 것이 아니라 의미를 만들어내는(produce) 것이라고 한다면 언어는 언어 밖의 것을 지시할 수가 없다. 그렇다면 인간의 마음에 의해 인

09 Donald D. Palmer, *Structuralism and poststructuralism* (Writers and Readers Pub. Co., 1997), p.24.

식될 수 있는 외적 세계가 있다는 실재론적 입장이 포기되어야 한다. 왜냐하면 우리가 알고 있는 모든 것은 자의적인 언어 구조 속에서 만들어진 개념 체계에 불과한 것이기 때문이다. 이처럼 주체뿐만 아니라 실재 혹은 외부 세계의 존재가 부정된다면 미학에 국한시켜 생각해볼 때 외부 세계의 존재를 전제로 하는 모방 혹은 재현의 개념이 미학적으로 재해석되어야 함은 당연한 일이다. 마지막으로, 의미를 만들어내는 것이 마음이 아니라 구조라고 한다면 사회 속에서 개인의 개성이나 자유는 심각하게 위축될 수밖에 없다. 일단 언어 공동체(linguistic community) 속에서 하나의 기호가 확립되면 개인은 어떠한 방식으로이건 그것을 바꿀 수 있는 능력을 지닌 존재가 아니기 때문이다. 이 점에서는 예술가도 예외가 아니다.

5. 데리다와 후기구조주의

이상을 정리하면 구조주의 입장은 다음과 같이 요약될 수 있다. 언어는 그것이 아무리 예술적 언어라 하더라도 한 개인의 개성의 표현도 아니고, 그 자신 밖의 것을 지시하는 것도 아니다. 이처럼 구조주의적 담론은 그것이 분석 대상으로 삼고 있는 텍스트(언어)로부터 작가의 개성(마음)과 세계(실재)라는 토대를 제거해 놓고 있다. 이런 점에서 구조주의는 어느 관점에서나 본질을 말할 수 없는 반토대론에 기초하고 있다. 이러한 경향들을 더욱 철저하게 밀고 나간 것이 후기구조주의이다. 그렇다면 구조주의와 후기구조주의의 차이는 무엇인가? 그것은 다음과 같이 설명될 수 있다. 구조주의자에게 있어서 텍스트는 그 속에 들어 있다고 상정되어왔던 작가의 의도, 달리 표현해 깊이(depth)를 결여한 표면(surface)이다. 이 점에서 구조주의는 과거의 형식주의와 관계가

있을 수도 있다. 그러나 형식주의에 있어서의 형식은 주체와 세계 간에 의미론적 관계를 지니고 있는 것이었다. 이에 비해 구조주의에 있어서 형식에 해당되는 표면은 구조만을 그 토대로 깔고 있다. 이처럼 구조주의자는 주체와 세계로부터 독립된 고정된 구조의 개념을 상정하고 있다.

바로 이 지점에서 구조주의는 다음 주자에게 바통을 넘긴다. 구조주의자들에게 있어서 구조는 일상 언어를 지배하고 있는 "랑그"처럼 고정되고 닫혀져 있는 규칙들의 체계이다. 그러나 후기구조주의자들이 말하는 구조는 열려 있다. 열려 있다 함은 구조가 고정되어 있는 것이 아니라, 바뀔 수 있는 것임을 의미한다. 그들은 구조주의가 전제하는 고정된 구조라는 생각을 아예 버리고 있다. 때문에 J. 데리다와 같은 후기구조주의자가 대두하게 되었다는 사실을 간단히 알아보자. 우리는 데리다가 펴고 있는 후기구조주의를 중심으로 앞으로의 논의를 전개해 볼 것이다.

앞서 언급했듯, 구조주의에 의하면 언어는 기호로 구성되어 있다. 그리고 그들 기호는 감각적 매체와 개념적 의미의 결합이다. 즉 기호로서의 하나의 단어는 그것이 들릴 수 있도록 음성으로 말해지거나, 볼 수 있도록 글자로 쓰여져야 한다. 그리고 그러한 매체를 통해 매개된 의미의 측면을 갖추고 있어야 한다. 그런데 기호의 의미를 전달하는 수단으로서 기표를 말하는 중 소쉬르는 소리를 내어 하는 말, 곧 "말하기"가 "글(자로) 쓰기"보다 훨씬 효과적이요, 따라서 중심적이라고 생각했다. 사람에 따라서는 말하기는 왕이요, 글쓰기는 그의 적이자 위협이라는 식으로까지 주장되었다. 이 같은 음성 우월론이 이른바 음성 중심주의라는 것이다.

이 같은 음성 중심주의는 최근의 사고가 아니다. 이것은 서구 철학사를 통해 형이상학이 애용해 온 뿌리 깊은 견해이다. 형이상학은 모든 것의 배후에 놓여 있는 근원을 추구하는 학문이다. 예컨대 "태초에 말씀이 있었다"

고 할 때의 그 말씀은 말씀이 곧 신이라는 의미에서 이 세계의 근원인 것으로 간주되었다. 이때의 말씀이라는 말이 고대 그리스어의 "로고스"이다. 서구의 형이상학은 신만이 아니라 이 같은 로고스로서의 근원을 계속 물어왔고, 그래서 그것을 지칭하는 수많은 용어들이 있어 왔다. 초월적 이념, 궁극적 존재, 절대정신, 순수 의식 등이 대표적인 것들이다. 그들은 이제까지 모든 것의 원리들이 되어 왔다. 이들 원리를 데리다는 "초월적 의미"(the transcendental signified)라고 부르고 있다. 그러므로 형이상학은 이들 원리, 곧 근원인 로고스를 동경하고 있다는 점에서 로고스 중심주의이다.

데리다에 있어서 그러한 초월적 의미의 "있음"이 "현존"이라고 번역되고 있는 "프레전즈"(presence)이다. 이러한 의미에서 그는 서구의 형이상학을 "현존의 형이상학"이라고 규정짓고 있다. 그렇다면 그 무엇의 있음 혹은 현존을 밝혀주는 일이 요구된다. 그것이 형이상학의 언어이다. 그러므로 형이상학의 언어는 현존을 우리의 의식에 현전케 해 주는 것이지 않으면 안 된다. 마치도 연애할 때의 가슴속 깊이 현존하는 나의 사랑을 연인에게 생생하게 현존케 할 수 있는 것처럼 말이다. 어떻게 그렇게 할 수 있을까? 여기서 음성으로 하는 말하기는 글자로 쓰는 글쓰기보다 훨씬 효과적이라고 주장되어왔다. 즉 말하기는 의미를 즉각적으로 현전케 하는 데 비해 글쓰기에는 의미와 거리가 있고, 시간적인 경과가 개재하고, 따라서 그것은 생생한 의미의 현전이 아니라 죽은 의미를 전달하는 수단으로 이해되었다. 의미의 죽음이라는 말은 의미의 현존과 비교할 때 의미의 부재(absence)라는 뜻으로 규정될 수도 있다. 부재라 함은 즉각적인 말하기와는 공간상 거리가 있고, 시간상 지체가 있고, 불투명하고 애매하다는 뜻을 함축한다. 마치 연인에게 사랑을 담은 편지를 써 보내고, 연인이 그것을 받아 들었을 때 내가 그녀 앞에 없었다면 공간상의 거리나 시간상의 자연 때문에 그녀는 그 편지를 잘못

읽을지도 모르듯 말이다. 그럴 때 내가 "쓴" 편지에는 나의 사랑이 불투명하거나 왜곡되거나 없게 될 수도 있다. 그런 의미에서 글로 쓴 편지에는 사랑이 부재해 있다고 말할 수 있다. 이러한 점에서 음성이 사유의 기호라고 한다면 글은 음성의 기호이다. 따라서 글은 기호의 기호인 셈이다. 이것은 글이 그만큼 사유와 멀리 떨어져 있음을 뜻한다. 이 같은 식의 사고가 전통적 형이상학자들의 주장이었다. 이처럼 형이상학자들은 의미의 현존과 의미의 부재를 대립시켜 의미의 현존은 "말하기"에, 의미의 부재는 "글쓰기"에 돌려놓고 있다. 음성 중심주의가 로고스 중심주의적인 형이상학과 결탁해 왔던 것은 바로 이 때문이었다.

그러나 과연 말(speech)은 내면의 소리라는 말이 암시하듯 현존의 의미를 투명하게 현전시켜 주는 매체요, 글자(script/non phonetic sign)는 불투명하고 모호한 매체여서 말하는 자의 생생한 의미가 아닌 죽은 의미를 담고 있는 것일까? 여기서 우리는 다시 한 번 소쉬르에게로 돌아가 그의 언어학의 기본 입장을 상기해 볼 필요가 있다. 그에게서 기호 곧 단어는 말소리와 말뜻으로 구성되어 있다. 그렇다고 해서 기호가 양자의 단순한 결합은 아니었다. 그것은 차이의 관계를 필요로 한다. 예컨대 "로즈"라는 음성은 그 자체로서는 자기 동일성을 지니고 있지 않다. 그것은 동일한 언어의 다른 음성들과의 차이에 의존하고 있다. 이 같은 사실은 언어는 차이의 체계인데, 그러한 체계에 기초를 제공해 줄 변하지 않는 고정된 언어 단위가 없음을 뜻한다. 다시 말해, 언어는 그에 기초를 제공해 줄 고정된 자기 동일적 요소들이 없는 차이의 체계이다. 우리는 이 같은 사실을 4절에서 이미 고찰한 바 있다. 그렇다 할 때 글자보다 음성이 의미를 더욱 완전하게 전달한다는 말은 성립되지 않는다. 그런 점에서 소리를 내어 하는 말은 글자로 쓴 글이나 다름없는 동일한 기호들이라는 것이 데리다의 입장이다. 글쓰기를 말하기

와 구별시켜 놓고 있는 본질적인 차이는 없다는 것이다. 언어를 거대한 차이의 그물망이라고 한다면 그 같은 사실을 설명하는 데에는 오히려 글쓰기를 사례로 이용했어야 한다고 데리다는 조언하고 있다. 글쓰기야말로 차이의 유희를 보다 잘 보여 주고 있기 때문이다.

그렇다고 글쓰기가 더 낫다는 것도 아니다. 말하기나 글쓰기 어느 경우에 있어서나 그것이 기호인 한, 또는 기호의 자격으로서 그들 각각은 현존을 전달하는 데 한계가 있기로는 모두가 마찬가지라는 것이다. 말하기나 글쓰기에 있어서 기호는 차이의 체계이기 때문에 양자 모두가 부분적인 현존과 부분적인 부재가 있기는 마찬가지이다. 데리다에 있어서 이 같은 주장은 의미의 현존을 지향하는 형이상학과 그에 긴밀했던 음성 중심주의의 포기를 뜻한다. 그렇다면 형이상학과 음성 중심주의에 있어서 그 기초 역할을 해 왔던 소쉬르 언어학에 있어서의 기호의 개념이 다른 것으로 대체되지 않으면 안 된다. 그렇다면 무엇이 이 기호를 대체할 것인가? 현존이 없으니 현존을 대변하는 대안의 개념이 제시될 수 없다. 여기서 데리다는 말하기나 글쓰기에 공통적이고, 그들 양자의 차이를 흡수해 놓고 있는 차원이 있음을 제시하고 있다. 그는 그것을 "아크 롸이팅"(arche-writing)이라고 부르고 있다. 여기서 우리는 이것을 일상적 의미의 "글"과 구분하기 위해 "원래의 글"이라는 역어를 택했다. 왜냐하면 "arche-writing"에서 "arche"는 고고학이라는 의미의 "아케올로지"(arche-ology)라는 말에서처럼 "고대의" 혹은 "원시적"이라는 뜻을 함축하고 있기도 하나, 그렇다고 그 말이 시간적으로 옛날을 뜻하기 위해 사용된 것은 아니다. 여기서는 "글"이란 구조적으로 "원래" 그런 성격의 것이라 함을 규정하기 위해 사용되고 있을 뿐이다. 이렇게 생각할 때 "원래의 글은 정상적으로 좁게 정의될 때의 말하기나 글쓰기 쌍방 모두에 항상 선행하며, 그들 양자에 의해 전제되고 있는 문화적 기호들

의 체계"[10]라고 된다. 그렇다고 해서 이 체계라 할 것이 구조주의자들이 말하는 닫힌 구조로서의 체계는 아니다. 그것은 결정 불가능한 것이요, 현존과 부재가 혼재해 있는 유희(play)의 장이다. 우리는 여기서 "유희"의 의미를 사례를 통해 알아 보자. 어느 누가 "big"이라는 말을 발음했다고 해보자. 그때는 분명 "p"가 아닌 "b"가 발음되었을 것이다. "b"가 "p"로 대체될 수는 있지만, 우리는 "b"와 "p"를 동시에 발음할 수는 없다. 그러므로 "big"이라는 말을 할 때 "p"는 부재했다고 할 수 있다. 그러나 "p"는 단순한 부재가 아니다. "big"이 하나의 단어로서 의미를 지니기 위해서는 "p"나 그것과 차이가 나는 그 밖의 모든 음들에 의존하고 있다(예컨대, "big"에서 "i" 대신 "a"나 "e", 또는 "g" 대신 "n"이나 "t" 등등). 언어는 차이의 체계이기 때문이다. 그렇다고 할 때 "p"는 "b"에는 없지만(부재) 어떤 식으로든 거기에 "흔적"(trace)으로서 있다(현존)고 말할 수 있다. "p"처럼 있는 것도 아니고, 없는 것도 아닌 이 흔적을 데리다는 결정 불가능성이라고 규정짓는다. 그러므로 데리다에 있어서 차이들의 체계는 근본적으로 구조적 결정 불가능성(structural undecidability), 달리 표현해 의미의 원천에서 자행되는 현존과 부재가 릴레이하는 유희에 의존하고 있다.

데리다는 이러한 흔적을 "그람"(gram)이라고 부르기도 한다. 그가 제시한 "그라마톨로지"는 여기서 유래한 그람에 관한 학을 뜻하는 말이다. 그러므로 "원래의 글", 곧 "arche-writing"은 결정되어 있지 않은 그람으로서의 글을 말한다. 그것은 모든 차이의 가능성을 자기속에 내포하고 있는 유희의 차원이요, 차이의 유희를 가능케 하는 구조적 결정 불가능성이요, 의미의 근원에서 작동하는 현존과 부재가 유희하는 차원이다. 데리다는 흔적을 수반

10 Donald D. Palmer, 위의 책, p.133.

하는 이 "원래의 글"의 성격을 규정하기 위해 "차연"이라고 번역되고 있는 "디페랑스"(différa'nce)란 신조어를 만들어냈다. 소쉬르의 구조언어학에 의하면 기호의 의미는 기호들 간에 "차이" 때문에 가능하다. 여기에 덧붙여 데리다는 그 기호의 의미는 결코 현존하는 것이 아니라 "지연"되는 것이라는 주장을 하고 있다. 이처럼 차이와 지연의 뜻을 함축하기 위한 말로서 그가 만들어낸 것이 "디페랑스", 곧 "차연"이다.

"Différence"는 차이를 뜻하는 명사이지만 그 동사형에는 "차이가 난다"(différ)라는 뜻과 함께 "지연되다"(defer)라는 뜻도 들어 있다는 점에 착안하여 데리다는 명사이면서 동사(noun-verb)형의 새로운 말을 만들어 낸 것이다. 그러나 그것은 프랑스 말이 아니다. 프랑스어에는 그런 말이 없다. 사실 이것은 소쉬르가 제시한 두 가지 연합의 규칙을 끝까지 분석해서 얻은 논리적 귀결이다.

그렇다면 "디페랑스"라는 신조어가 지닌 철학적 함축은 무엇일까? 데리다는 왜 "디페랑스"라는 말을 만들어냈을까? 우선, "différa'nce"가 발음될 때에 그것은 차이를 뜻하는 프랑스어의 "différence"와 같다. 그런즉, 차연을 뜻하는 "디페랑스"의 발음은 따로 들리지 않는다. 그렇지만 "différa'nce"는 읽힐 수 있다. 이 같은 사실은 글쓰기가 말하기보다 더욱 기본적인 것임을 함축한다. 다음으로, "디페랑스"는 명사도 아니고 동사도 아니다. 그것은 공간적으로 차이가 나는 사물과 시간적으로 지연이 되는 행위 사이에서 유희하고 있는 것이다. 셋째, 그러므로 "디페랑스"는 소쉬르가 말하는 기호의 두 측면인 감각적인 측면(음성)과 지적인 측면(의미) 양측을 왔다 갔다 하며 그 둘 사이를 유랑하고 있는 것이다. 마지막으로, "디페랑스"는 프랑스 말(word)도 아니고 개념(a signified)도 아닌 그 중간에 있다. 그것은 존재하고 있는 것이 아니다. 그러므로 "디페랑스"는 그것이 무엇인가라는 질문을 거부하고 있다.

그것은 현존이 아니기 때문이다. 그렇다고 부재도 아니다. 이러한 여러 함축을 지니고 있는 "디페랑스"라는 말을 만들어 냈을 때 데리다가 의도코자 했던 것은 다음과 같은 것이었다. 그것은 새로운 철학자가 만들어낸 새로운 말처럼 새로운 개념을 지시하는 새로운 말이 아니라, 결정 불가능성의 유희를 내재하고 있는 것이라는 점에서 차용된 조어이다. 요컨대, 소쉬르 언어학에 있어서의 "기호"가 데리다에 있어서는 "디페랑스"로 대체되고 있으며, 이 같은 대체는 기호 이전에 현존과 부재가 공존하며 유희하는 "원래의 글"의 차원, 곧 결정불가능성의 차원이 가능성으로서 전제되고 있음을 의미하는 것이다. 그렇다 할 때 현존─그것이 플라톤의 이념이든, 중세 신이든, 데카르트의 정신이든 헤겔의 절대정신이든 후설의 순수의식이든─을 전제로 한 철학은 설 자리를 잃는다.

그러므로 데리다에 있어서 글이나 말의 의미는 고정되어 있는 것이 아니라 항상 열려 있다. 적합한 사례가 될지 모르지만 우리는 여기에서 네 쌍의 여덟 글자로 된 "팔자"(八字)라는 말을 생각해 볼 수 있다. 파란만장한 인생행로의 바닥에는 누구의 인생이나 그의 인생행로를 결정하는 고정된 여덟 글자가 있으니 "팔자대로 살라"라는 말이 있다. 그러한 팔자가 있다고 믿고 세상을 사는 사람이라면 그는 자기의 八字의 의미를 결정하는 규칙체계로서의 구조의 존재를 전제하는 구조주의적 인생관을 지니고 세상을 사는 사람이다. 그러나 고정된 팔자가 어디 있는가? 팔자는 냉장고 속에 있는 음식처럼 얼마든지 바뀔 수 있는 것이라고 한다면 그것은 후기구조주의적 인생해석이라 할 수 있다. 이 같은 사례는 다음과 같은 사실을 뜻한다. 어느 "기록"이나 "글"은 어느 누구의 八字가 변할 수 있는 것이듯 고정된 의미를 갖고 있는 것이 아니다. 그 속에는 또 다른 의미가 흔적으로서 들어 있다. 그러므로 우리는 고정된 것처럼 보이는 그 의미가 고정된 것이 아님을 밝혀

야 한다. 그것이 바로 "파괴"하여 다시 "재구성"해 보자는 데리다의 해체(de-construction)의 전략이다. 데리다에 의한 형이상학의 해체 작업은 이와 같은 전략 하에 수행된 것이다.

구조주의와 후기구조주의에 대한 이 같은 긴 설명을 통해 우리가 알 수 있는 것은 데리다에 있어서는 주체나 외적 세계는 물론 구조주의가 말하는 기본 구조의 존재마저 인정되지 않고 있다는 점이다. 그렇다고 할 때 하나의 텍스트로서의 예술작품은 어떻게 그것이 의미를 획득할 수 있으며, 독자로서 우리는 어떻게 그 의미를 파악할 수 있다는 말인가? 구조주의자들이 주장하듯 어느 한 작품에서 그것의 의미를 읽어낼 수 있는 단서로서 작가의 의도나 외부 세계의 존재가 포기되고, 한 걸음 더 나아가 데리다가 주장하듯 작품의 의미를 만들어낸다는 그 구조마저도 고정된 것이 아니라고 한다면 큰일이 아닌가? 아주 간단한 경우로서 미술사를 포함한 미술 교육의 문제를 떠올릴 수 있다. 어느 경우에 있어서나 휴머니즘에 기초한 철학적 입장에서 볼 때 의미의 기초가 되는 인간적 토대가 부정되고 있다. 그렇다 할 때 무엇보다도 작가의 자기 표현이라는 낭만주의적 사고가 의문시됨은 당연한 일이다. 낭만주의적 사고에 따르면 세계는 마음의 구성물이거나 최소한 그와 분리될 수 없는 것이었다. 그것은 개인적 자아를 강조하고, 상상력의 창조적 능력을 찬양하면서 예술가의 역할을 인간의 내면적 세계나 초월적 세계와의 직접적인 접촉을 통해 그들 세계를 우리에게 드러내주는 것이었다. 예술가 또는 저자(author)는 이처럼 특이한 천품을 부여받은 존재로서의 천재였다. 그러나 포스트 모더니스트들에게 있어서 이 같은 낭만주의적 사고는 부정될 수밖에 없다.

앞서 "텍스트"라는 개념을 거론했을 때 그것은 이미 "저자의 죽음"이라는 생각을 깔고 있는 것임을 암시한 바 있다. 이런 부정적 사고의 단초를 제공

한 이가 R. 바르트이다. 그가 쓴 "저자의 죽음"(1968)이라는 글은 하나의 작은 에세이였다. 이 짧막한 글이 영문판 『이미지-음악-텍스트』(1977)라는 책에 실리면서 그것은 문학 비평계에 커다란 파문을 일으키기 시작했다. 주로 구조주의와 후기구조주의와 관계되면서 그의 글은 텍스트(예술작품)에서 의미가 어떻게 만들어지는가를 묻게 만들었다. 그의 글의 요지는 다음과 같이 요약될 수 있다. 첫째, 말하는 것은 저자가 아니라 텍스트이다. 둘째, 텍스트는 수없이 많은 문화들로부터 차용된 인용문들의 짜집기(texture)이다. 마지막으로, 저자의 죽음은 "독자의 탄생"을 가져온다.[11] 근대적 전통의 입장에서 볼 때 이 같은 의미로서의 저자의 죽음은 자아 개념의 부정과 직결되고 있는 문제이다. 여기서 포스트모던 이론가들은 개인적 자아(individual self) 대신 사회적 자아(social self)라는 개념을 제시함으로써 대안을 마련하고 있다. 이 말은 자아란 고정된 본질을 가지고 있는 주체가 아니라 마음 밖의 사회적 요인들에 "종속"되어 그에 의해 결정되는 "서브젝트"로서의 주체임을 뜻한다. 구조주의나 후기구조주의 입장에서라면 자아에 대한 이 같은 개념의 변화는 불가피한 귀결임을 우리는 앞 절에서 알아보았다. 그렇다 할 때 예술가나 그에 의해 발휘되는 "창의성"이란 개념은 설 자리를 잃는다. 왜냐하면 예술가도 새로운 의미를 창안해내는 자아가 아니라 사회적 자아의 일원이 되고 말기 때문이다. 요컨대, "저자의 죽음"과 "독자의 탄생"은 미술 실천에 있어서의 모더니즘과 포스트모더니즘, 미학이론에 있어서의 인식론적 입장과 후기구조주의적 입장의 차이에서 나온 두 명제이다. 이 두 명제는 철학에 있어서 인간의 자기 동일성에 대한 본질주의적 입장과, 아무리 깊게 파고 들어가 보아도 자아란 것은 결국 사회적 요인에 의해 구성된 구조

11 R. Barthes, *The death of author*, trans. S. Heath 『Image-music-text』 (New York; Hill&Wang, 1977) 참조.

의 작용이라는 반본질주의적인 사회적 구성주의(social constructionism)로 우리를 인도하고 있다.

6. 메를로–퐁티와 "인간적 감성"의 회복

우리가 앞서 3절에서 오늘날의 "포스트모던한 감성"이라는 말을 했을 때 그것은 이런 사회 구성주의적 자아의 개념과 맥을 같이하는 것이다. 인간의 삶을 둘러싼 외적 요인들이 변하고, 그 요인들에 영향을 받는 삶 또한 바뀐다고 생각할 때 감성 역시 바뀔 수밖에 없음은 당연한 일이다. 결과적으로 예술도 변한다. 이것은 예술의 창조가 사회적인 여러 요인들에 의해 결정되는 것임을 함축한다. 이 같은 사실은 미적 경험의 경우에 대해서도 똑같이 적용될 수 있다. 요컨대, 우리가 아무리 우리 내면 깊숙이 내려가 뒤져봐도 거기에서는 예술 창조나 미적 경험을 가능케 하는 자기 동일적 자아가 찾아질 수 없다는 것이다. 그러므로 예술 창조나 미적 경험은 사회적이요 그러므로 역사적인 성격을 띨 수밖에 없으며, 그렇다 함은 너무도 분명한 사실이다. 이성의 개념도 역사적으로 변해 왔음에랴. 고대 그리스 시대의 이성의 개념으로부터 현재와 같은 과학적 지성이라는 의미의 이성의 개념에 이르기까지 이성의 개념에도 많은 변화가 있어 오지 않았는가? 이 같은 주장을 연장하면 그것은 인간과 예술의 정체성을 두고 벌어진 자유 의지론과 문화 결정론 간의 논쟁으로 이어진다. 요컨대, 영웅(천재)이 새로운 시대(예술)를 창도하느냐, 아니면 시대가 영웅을 만들어 내느냐에 관한 철학적 논쟁을 말함이다.

이것은 끝이 없는 논쟁이다. 이 논쟁에서 많은 사람은 결정론적·사회적

구성주의에 이의를 제기하려 할 것이다. 특히 이 시대를 구성하고 있는 젊은이들, 그중에서도 예술가라 할 사람들은 그 어느 시대보다도 개성적이라고 자부하고 싶기 때문이리라. 그러나 그들이 개성이나 창의성이라고 내세우는 것은 대량 생산된 제품들과 그들을 선전하는 광고의 이미지를 자기 나름대로 조립하고 있는 것, 그 이상의 자기일 수 있을까? 그러므로 자아로서의 예술가가 사회적 요인들에 의해 결정된다고 하는 주장은 상당한 설득력을 지니고 있다. 영미권 미학에서도 이에 비슷한 견해를 제시하고 있는 사람이 G. 딕키이다.[12] 그에 의하면 어느 대상에 예술의 자격을 수여하고 있는 관례로서의 예술계(artworld)라고 하는 사회제도(social institution)가 실제로 존재하고 있다. 제도적 구조의 사례로서 예술계의 존재를 예증해 줌으로써 딕키는 포스트모던 이론을 보강해주고 있다고 할 수 있다.

그러나 이처럼 설득적인 견해를 제시하고 있는 포스트모던 이론이나 딕키의 예술제도론에도 허점은 있다. 그처럼 변하는 사회의 구조적 환경과 예술계를 이루는 기본 구성요소들의 그루터기는 무엇인가 하는 의문 때문이다. 그 그루터기가 근대적인 의미의 자아일 수는 없다. 그렇다고 삶을 사는 인간, 말하자면 외적 세계에 마주하여 그들을 수용하고 용해하는 접점으로서의 능동적 그루터기가 없다고 말할 수는 없지 않은가? 그렇다고 할 때 바꾸어야 할 것은 세계를 구성해내는 주체로서의 근대적 자아의 개념이지 삶을 사는 그루터기로서의 인간이 아니다. 사회적 요인들에 의해 변할 수밖에 없는 그 무엇, P. 크라우더의 용어를 빌리자면 "융통적인 상수"[13](flexible constants)가 토대로서 있어야 하지 않겠는가? 데리다는 소쉬르에게서 남겨진 기호에 대한 분석을 끝까지 수행한 끝에 논리적 구성물인 "차연"을 도입시

12 오병남, 「미학강의」, 제11장, pp.410–417 참조.
13 P. Crowther, *Critical aesthetics and postmodernism* (Oxford Univ. Press, 1993), p.ix.

켜 놓고, 그것을 의미의 충분조건으로 간주하고 있다. 그러나 차연은 인간이 사용하는 언어의 구조를 분석한 끝에 얻어진 논리적 구조물일 뿐이다. 그러므로 차연은 의미의 충분조건일 수가 없다. 그것을 충분조건이라고 한다면 그의 철학적 입장은 주관성의 개념을 다시 끌어들이고 있는 "기호론적 관념론"[14]에 지나지 않게 된다. 그러므로 우리는 차연에 상응하는 인간적 토대를 상정하기에 이르고, 그에 대한 인식론적 근거를 확보해야 하는 보다 근본적인 문제에 마주치게 된다. 편의상 그 토대를 "인간적 감성"(human sensibility)이라고 부르자. 그것을 인간적 감성이라고 부르고자 함은 그것이 현대의 본질론자들이 말하는 "모던한 감성"이 아님은 물론 사회적 구성주의자들이 말하는 "포스트모던한 감성"도 아니라는 의미에서이다. 6장을 통해 진행된 이제까지의 모든 논의는 이 인간적 감성이라는 개념을 끌어들이기 위해서였다.

그렇다면 우리는 그 같은 인간적 감성의 지층을 어떻게 확보할 수 있을까? 공간적으로 차이가 있고, 시간적으로 지연이 되는 "디페랑스"라는 논리적 구조물에 해당되는 인간적 지층은 없을까? 여기서 우리는 메를로-퐁티의 "원초적 지각"의 개념을 끌어들여 생각해 볼 수 있다.

메를로-퐁티에 의하면, 기존의 입장에 구애받지 말고 우리가 하고 있는 지각을 현상학적으로 분석해볼 때 그것은 구체적으로 살아 있는 육체를 떠나서 생각할 수 없다. 그러므로 육체는 의식과 대립하고 있는 존재가 아니라 그와 함께 있는 존재 양식이다. 즉, 육체는 그 자신이 의식의 주체이면서 동시에 세계의 일부로 세계 속에 "거처를 정하고"(habituated) 있다. 그러한 신체이기에 그것은 투명한 의식으로서의 자아가 아니라 의식과 세계가 그 속에 미분화된 채 섞여 있는 모호한 자아, 즉 신체화된 의식(embodied consciousness)이다. 형태

14 P. Crowther, 위의 책, p.37.

심리학의 용어를 빌려 말한다면 의식은 형(figure)에서 지(ground)로, 지에서 형으로 자유로이 움직이는 그런 모호한 자아로서 세계와 직접적 지향(intention)의 관계에 있다. 이처럼 육체가 세계의 일부이면서 그 스스로 의식의 주체가 되고 있는 이 신체화된 의식의 지향에는 이미 그 속에 세계가 해석되어 있다. 세계가 해석되어 있다 함은 그 세계가 이미 지향호(intentional arc)에 마주하고 있는 것임을 뜻한다. 다시 말해, 지각에는 세계 그 자체가 아니라 세계가 의미로서 그 속에 함께 녹아 있다는 말이다. 이 단계를 메를로-퐁티는 전과학적 혹은 전반성적인 "원초적 표현"[15]이라 부른다. 그러므로 원초적 표현은 그 자체가 의미 창조의 행위이다. 의식의 주체로서의 육체가 동시에 세계의 일부가 되고 있는 지각의 개념을 통해 알 수 있듯, 메를로-퐁티에 있어서 의식은 신체의 연장이요, 신체는 의식의 연장이기에 의식과 신체는 다른 두 개의 존재가 아니라 어느 것으로도 환원될 수 없는 하나의 존재이다. 여기서 의식을 "나"로 대체하고, 신체를 "세계"로 대체하면 나는 이 세계 속에서의 나이다. 그런 차원이 원초적인 존재로서의 인간의 모태이다. 이러한 존재의 차원을 그는 "야생적 존재 세계"[16](a brute existence world)라고 부른다. 그러므로 우리의 지각은 야생적 존재의 직물에 갇혀 있는 최초의 창조적 행위가 되고 있다.

이 같은 신체화된 의식의 차원, 달리 말해 야생적 존재 세계를 말하고 있는 입장에서 크라우더는 데리다가 말하는 논리적 구성물인 "흔적의 유희"를 비판하고 있다. 크라우더에 의하면 데리다는 흔적의 유희를 우리 존재의 현존과 의미의 충분 조건이라 결론짓고 있지만, 메를로-퐁티의 입장에서 보면 그것은 보다 근본적인 세계와의 접촉인 원초적 지각에 기생하고 있는 것일 뿐이

15 Merleau-Ponty, *Signs*, trans. Richard C. McCleary (Northwestern Univ. Press), p.67.
16 Merleau-Ponty, *The primacy of perception*, ed. James M. Edie (Northwestern Univ. Press, 1964), p.160.

다.[17] 다시 말해, 데리다가 말하는 유희는 세계 속에 뿌리를 내리고 있는 우리의 신체화된 의식에 기초하고 있는 이차적인 추상적 모델일 뿐이라는 것이다.

그렇다 할 때 우리는 예술의 근원 혹은 발생을 신체화된 의식, 곧 지각 속에서 찾지 않으면 안 된다. 신체화된 의식이기 때문에 거기에는 무엇인가를 의미화하는 감각이나 상상 그리고 감정은 물론이지만 가치를 추동시키는 욕망이나 성 등의 모든 요소들이 그들과 함께 미분화된 채 녹아 있다. 분출되어 굳어버리기 이전의 "용암" 상태에 비유될 수 있는 그런 의식의 차원이 있다. 이 같은 차원의 제시는 비단 메를로-퐁티에 국한된 것도 아니다. 방법론적 출발점은 다르지만 J. 듀이도 똑같이 감각과 의지와 지성과 행위가 섞여 있는 토대로서의 "센스"(sense)라는 개념을 제시하고 있다.[18] 일반화시켜 말하면, 의미와 가치와 행위가 미분화되어 있는 경험의 차원이 듀이가 말하는 "센스"이다. 여기서 메를로-퐁티는 그것을 다음과 같이 설명하고 있다.

의식의 삶―인식적인 삶과 욕망적인 삶, 또는 지각적인 삶― 은 "지향호"에 의해 기초 지워지고, 이 지향호는 우리의 주위에서 우리의 과거, 미래, 인간적 환경, 우리의 물리적이고 이데올로기적이며 도덕적인 상황을 투사하며, 아니 그보다는 이들 모든 관계 속에 우리를 자리 잡도록 해준다. 감관들의 통일, 지성의 통일, 감성의 통일, 운동의 통일을 초래해주는 것이 바로 이 지향호이다.[19]

필자가 앞서 언급한 "인간적 감성"이란 이 지향호를 염두에 두고 한 말이다. 예술의 근원 혹은 본질을 인간 토대로서의 이 같은 감성의 차원에 관련시

17 P. Crowther, 앞의 책, p.36.
18 J. Dewey, *Art as experience* (1934), (New york: Minton Balch, 1964), p.22.
19 Merleau-Ponty, *Phenomenology of perception*, trans. C Smith (Routledge & Kegan Paul, 1962), p.136.

켜 이해할 때 거기에는 이미 사회-역사적 요인들이 내재되어 있으므로 우리는 본질론자의 오류로부터 벗어날 수 있고, 주체로서의 의식이 작용하고 있으므로 결정론적인 사회적 구성론자들의 한계도 극복할 수 있을 것이다. 이처럼 미분화된 감성적 토대를 우리는 "생"(生) 또는 "삶"(life)이라는 말로 규정짓고 있다. 그러한 생이 펼쳐지는 장이 "삶의 세계"로 번역되고 있는 "레벤스벨트"(Lebenswelt)이다. 메를로-퐁티는 이것을 지각 경험의 세계라고 말한다. 그렇다고 그것이 이미 지성화된 일상적 지각이라는 의미로서의 "지각 경험"은 아니다. 일상의 토대를 이루는 원초적 지각의 차원을 말하는 것이다.

이 같은 사실을 어렵지않게 우리는 다음과 같이 설명할 수 있다. 봄철, 벚꽃피는 강변에서 볼을 스치는 바람을 맞으며 무심히 걷는 현장을 상상해 보자. 그런중 바람에 날리는 하얀 드레스의 여인에 주목하게 되었다고 해보자. 지나치는 수많은 사람들 중 유독 그 여인에 시선이 집중되었다고 해보자. 언뜻 주목하게 된 이 여인이 지닌 매력에 대한 나의 시선이 메를로-퐁티가 말하는 지각이요, 그 지각의 장이 그가 말하는 지향호이다. 그가 말하듯, 여기에는 "우리의 … 인간적 환경, 우리의 물리적이고 이데올로기적"이며 도덕적 상황이 투사되어 있음과 동시에 "감관들의 통일, 지성의 통일, 감성의 통일, 운동의 통일"이 미분화된 채 녹아 있다. 그 현장이 토대로서의 삶이요, 거기에서는 나와 주변이 하나가 된다. 그 지향호의 지각현장을 그림으로 그려 놓으면 그것이 예술이고, 그것의 과학적 축도가 지도에 표시된 강이다. 그러므로 그에게 있어서 예술은 삶의 세계, 곧 "사물과 진리와 가치가 우리에 대해 구성되고 있을 때의 우리의 현존"[20]에 기초한 이차적 표현이다. 요컨대, 예술은 근본적으로 인간적 감성의 토대가 사회적 요구에 의해 빚어

20 Merleau-Ponty, *The primacy of perception and other essays*, ed. J. M. Edie (Northwestern Univ. Press), p.25.

지는 이차적 표현이다. 예술의 신비와 경이는 그것이 이 근원적 토대에 기초하고 있는 것임을 말하는 것 이외에 아무것도 아니다. 그러한 "인간적 감성"의 토대가 있다. 인간관의 입장에서 말할 때 그러한 토대를 지닌 인간이야말로 가장 정상적인 "정상인"(正常人)이라는 것이 필자의 입장이다. 언어분석과 현상학을 접목시켜, 예술 현상학을 시도한 V. C. 올드리치는 이 같은 차원을 관찰과 미적 지각의 두 계기가 아직 분화되어 있지 않은 미분화된 "통합적 지각"(holophrastic perception)이라는 말로 표현해놓고 있다.[21] 그렇다고 할 때 예술의 창조는 인간적 감성의 토대에 뿌리를 둔 정상인에 기초하여 수행되는 것으로 이해되지 않으면 안 될 것이다.

그러므로 예술은 이미 역사성(historicity)을 띠고 있고, 때문에 그것은 시대의 사회적 요구와 요인들을 수용하며 발전할 수밖에 없는 것이다. 바로 이 점에서 우리는 비로소 예술의 사회성을 논할 수 있는 미학적 근거를 확보할 수 있게 된다. 그러므로 정상인의 개념은 현대미술이 기초하고 있는 두 인간관 — 즉, 정신 덩어리로서의 자유로운 인간과 욕망 덩어리로서의 자연적인 인간 — 에 대해 교정책의 역할을 수행할 수 있음과 동시에 결정론적인 사회적 구성주의 인간관의 한계도 극복할 수 있다. 이와 같은 정상인의 입장에서라면 예술 창조의 특징인 창의성의 개념도 현대미술에서 강조되고 있는 의미와는 달리 이해될 수밖에 없을 것이다. 왜냐하면 예술가도 인간인 한 그에게서만 발휘되는 별도의 특수한 창의성이란 있을 수 없기 때문이다. 요컨대, 예술의 근원은 원초적 표현에 있고, 원초적 표현은 이미 역사성을 띠고 있는 것이라고 할 때 예술의 창의성 역시 역사성을 딛고 발휘될 것임은 분명한 일이리라. 그러므로 창의성 역시 그러한 입장에서 이해되어야 할 것이다.

21 V. C. Aldrich, 오병남 역, 『예술철학』(1963)(서광사, 2004), pp.59–61.

제 7 장

—

예술과 창의성의 개념

1. 창조와 창의성의 개념

우리는 6장 마지막 부분에서 예술 "창조"에서 발휘되는 "창의성"(originality)의 개념을 최종적인 문제로 제기했다. 그것은 무엇인가 새로운 것을 처음으로 "창시"(originate) 해 놓는 창조의 성격을 규정짓고 있는 개념이다. 이제 우리는 그것의 의미를 밝혀볼 차례가 되었다. 우리는 예술가의 활동을 창조의 개념에 관련시켜 이해하고 있다. 그러나 서구의 역사에서 창조는 본래 신에게만 속하는 특권이었다. 서구에서 이 같은 신의 창조는 두 가지 형태로 나타나고 있다. 하나는 창세기 1장에 나오는 "창세적" 신인 여호와(Jehovah)에 의한 창조로서 무로부터의 창조이고, 다른 하나는 질료를 가지고 무엇을 만들어내는 고대 그리스의 데미우르고스(Dēmiourgos)[01] 신에 의한 창조이다. 인간을 포함한 우주 만물은 위의 두 신의 존재를 근원으로 하고 나온 것이라는 점에서 서구의 역사에는 창세기에 나오는 창세주로서의 신(God the Creator)과 고대 그리스의 플라톤이 말하는 "조물주"로서의 신(God the Maker)이라는 두 창조적 신관이 있다.[02]

예술가를 창조자로 보는 사고는 예술가를 위의 두 신에 유비한 데서 나온 것이다. 따라서 예술가를 창조자로 이해하고 있는 미학적 사고에는 근본적

01 Platon, *Timaeus*. 박종현·김영균 역주, 『티마에우스』(서광사, 2000) 참조.
02 "여호와"와 "데미우르고스"에 있어서 창조개념의 함축은 서로 다르지만, 양자는 모두 창조의 권능이 주어진 존재들이다. 그러므로 "창조"를 상위개념으로 하여 전자인 "여호와"를 "창세주"로, 후자인 "데미우르고스"를 "조물주"로 번역함으로써 필자는 양자를 구분코자 했다.

으로 신학적 가정이 깔려 있다.[03] 초기 그리스에서 나타난 영감으로서의 시인이라는 사고에는 시인과 뮤즈 여신과의 유비가 깔려 있고, 제작의 한 형태인 모방으로서의 조각가라는 사고에는 제작자와 데미우르고스 신과의 유비가 깔려 있다. 이것이 현대에 이르기까지 면면히 이어져오고 있는 "창조적" 예술관의 두 축이다. 이 중 르네상스 시기를 통해 모방으로서의 미술관이 낭만주의 전까지 지배적이었고, 그것의 특징은 미술이 규칙에 의해 수행될 수 있는 이성적 활동의 한 형태라는 주장이었다. 우리는 그러한 사실을 1장과 2장을 통해 고찰한 바 있다. 그러나 그 같은 주장은 한 시대의 가정일 뿐이다. 미술의 발생 혹은 창조에 지적인 요소가 개입되고 있다는 사실과 그렇다고 그것이 이성적인 지적 활동일 수는 없기 때문이다. 따라서 이성은 어느 의미로나 미술의 토대가 될 수 없다는 자각이 자라기 시작했다.

그러한 자각이 점진적으로 발전하여 예술에 있어 모방·이성·규칙 등의 개념을 퇴위시키기 시작한 것이 18세기 중엽 이후이다. 이 시기를 통해 영감의 개념이 다시 싹트기 시작한다. 그러나 이 시기를 통해 나타나기 시작한 영감의 개념은 고대의 그것과 다르다. 즉 영감의 원천이 신적 존재인 뮤즈가 아닌 시인 내부에 있는 인간적인 힘으로 자각된 것이다. 인간 내부에서 창조를 가능케 하는 이 힘이 다름 아닌 인간의 상상력이다. 뮤즈를 대신한 인간의 이 상상력은 규칙으로부터 벗어나 창조를 수행하는 고대의 뮤즈처럼 시인에게 전에 누려본 적 없는 자유를 가져다주었다. 그 결과 시인을 포함한 예술가들에게 자유로운 상상적 창조라는 사고가 성립되기 시작했다. 그것은 예술이 일체의 법칙으로부터의 해방임을 뜻한다. 낭만주의 예술이 영화를 누렸던 것은 그러한 미학적 사고의 배경 하에서이며, 천재의 개

03 M. C. Nahm, *The artist as creator* (Johns Hopkins, 1956), p.61; R. S. Nelson & R. Schiff, eds., *Critical terms for art history* (University of Chicago Press, 1996), p.103.

념이 등장한 것도 이러한 사고에 평행되는 현상이다. 동시에 예술에 있어서 "창의성"이 중요한 요소로 자리매김을 하게 된다. 그렇다고 미술에 있어서 창의성이 이 시기에만 작용했던 것은 아니다. 르네상스 시대의 미적 의식이 그랬듯, 이 시기를 통해 자각된 것이라는 점에 주목할 점이 있다.

우리는 앞으로 근대 시기를 통해 싹트기 시작한 이 창의성의 개념이 어떠한 과정을 거쳐 낭만주의에서 개화되었는지를 검토해볼 것이다. 그러한 과정에서 I. 칸트의 예술론이라 할 그의 천재론에 대한 설명은 빠질 수가 없다. 창의성은 그의 천재론에서 핵심 개념이 되고 있기 때문이다. 그러한 논의를 펼치는 중에 그의 창의성의 개념에는 역사성이 함축되어 있음을 지적코자 했다. 역사성을 띠었다 함은 창의성에 사회적 요구와 요인들이 작용하고 있음을 의미한다. 창의성이 이와 같은 의미에서 역사성을 띤 개념이라면 그것은 어떠한 의미에서인가를 구체적으로 알아보기 위해 진품으로서의 미술작품과 위조품과의 대비를 통해 예술에 있어서 창의성의 특성을 밝혀보고자 할 것이다. 결과적으로, 예술창조에 있어서 창의성은 필수적인 것이기는 하나, 다만 필요조건일 뿐이지 충분조건이 아님을 주장하고자 할 것이다.

2. 천재 개념의 역사적 배경

인류의 역사를 돌이켜 볼 때 예술작품이라 불리는 소산들 가운데에는 걸출한 예술가에 의한 작품이 있고, 그러한 작품은 늘 인간의 경험의 장을 확장시켜 왔다. 우리는 그러한 예술가를 "창조적"인 "위대한" 인간으로 맞이하면서 찬사와 함께 무한한 존경을 표한다. 신화 시대의 『일리아드』나 『오디세이』, 고대 그리스의 조각상, 중세의 건축, 그리고 르네상스 시대의 "미술"

작품 등은 모두가 창조적인 위대한 예술가들을 경유해서 나온 소산들이다. 그러나 그들 모든 시대의 모든 예술작품들이 분명 창조적인 것이기는 하지만 그들에게 "창조적"이라는 찬사가 부여되기 시작한 것은 그렇게 오래된 일이 아니다. 창조의 특성은 그것이 "창의적"이라는 데 있고, 예술창조가 창의적이라는 자각은 창조의 축이 신으로부터 서서히 인간에게로 이동되기 시작한 르네상스 휴머니즘 인간관의 형성으로부터 비롯된 것이기 때문이다. 이 같은 사고는 대표적으로 레오나르도에게서 찾아볼 수 있다. 그러나 그것은 당시의 철학적 요구 때문에 억제되어 수면 위로 부상하여 강조될 수가 없었다.

그러므로 창의성의 개념과 함께 천재의 개념이 예술 창조에 있어 중요한 것으로 자각되려면 18세기 중엽 E. 영의 『창의적 구성에 대한 추측』(1759)이 나타나기를 기다려야 한다. 창의성에 대한 그의 생각은 직접적으로는 그 이전의 저술가들인 애디슨, 샤프츠베리, 버크 등에게서 산만하게 흩어져 있던 생각들에 기초하고 있는 것임은 물론이다. 그렇기는 하지만 영의 이 『추측』이야말로 예술 영역에서 추진된 자유의 선언이며, 고대 그리스 및 르네상스에 미술가들이 기초로 삼았던 제작의 일환으로서의 모방의 개념에 대한 근대인들의 결정적 승리를 알려 준 교두보의 역할을 수행한 고전이다.[04] 그러한 영에게 있어서 창의성의 개념은 다음과 같은 신앙을 담고 있는 것이었다. 첫째, "진보(advance)는 과학에 있어서와 같이 예술에 있어서도 필연적이다. 따라서 현재는 과거에 종속되어서는 안 된다." 둘째, "아무리 위대할지언정 모방은 창의적인 것의 꼭대기에 이를 수 없다." 중요한 사실은 이 같은 영의 사고에 자연적 요소가 개입되면서 나타나고 있다는 점이다.

04 George J. Buelow, "Originality, genius, plagiarism in English criticism of the 18th century," *International Review of Aesthetics and Sociology of Music*, vol.21 (1990), no.2, p.123.

3장 1절에서 인용된 그의 글을 통해서도 알 수 있듯 영에게 있어서 창의성은 천재로부터 나오는 특성이다. 그는 그러한 천재를 모방자와 구분하면서, 천재의 "성장"은 공학이나 기술이나 노동이 아님을 밝히고 있다. 기계적 공학이나 기술은 말할 것도 없고, 그에게 있어서 천재는 지적 능력인 지성과도 구분되고 있다.

> 천재는 마술사가 훌륭한 건축가와 구별되듯 훌륭한 지성과 구별된다. 전자
> 가 눈에 보이지 않는 수단으로 자기의 구조물을 세우는 데 반해, 후자는 일상
> 의 도구를 교묘히 사용하여 그렇게 한다.[05]

요컨대, 시에는 "산문적 지성"에 없는 마술과 같은 신비가 있다는 것이다. 그에 의하면 우리는 지적인 학식 혹은 학문에 대해 감사를 표하지만 천재에 대해서는 존경을 표한다. 왜냐하면 학식은 우리에게 즐거움을 제공하지만 천재는 우리에게 황홀을 안겨 주기 때문이고, 학식은 우리에게 무엇을 알려주기는 하지만 천재는 우리에게 영감을 불어 넣어 주기 때문이다. 동시에 천재는 우리에게 영감을 주기도 하고 그 자신 영감을 받기도 하는 그런 존재이다. 왜냐하면 천재는 하늘로부터 물려받은 은총이고, 학식은 인간으로부터 제공된 것이기 때문이다. 달리 말해, 학문은 빌려온 지식(borrowed knowledge)이요, 천재는 타고난 지식(knowledge innate)이다. 영은 이와 같은 창의적 천재들로서 베이컨과 같은 철학자, 뉴턴과 같은 과학자, 셰익스피어나 밀턴과 같은 예술가들을 들고 있다. 18세기를 통해서 천재의 개념은 이처럼 과학자, 철학자, 예술가 모두에 적용되는 넓은 의미로서 이해되고 있었

05 E. Young, *Conjectures on original composition* (Dublin, 1759), p.16. 이 책이 나온 다음해인 1760년 그것은
독일어로 번역되었다. "[]"는 필자가 집어넣은 것이다. (이하 Young, *Conjectures*).

다. 이 점에서 18세기를 통해 유행한 천재의 개념과 세기 말 칸트가 규정한 천재의 개념 간에 커다란 차이가 있다. 앞으로 언급되겠지만 칸트는 천재의 개념을 예술의 영역에만 국한시켜 놓고 있기 때문이다.

영에 이어 W. 더프의 『창의적 천재에 관한 에세이』(1767)가 뒤이어 출간된다. 그는 이 창의적 천재에 관련시켜 다음과 같이 말하고 있다.

> 상상력에는 … 관념들의 새로운 연합을 발명하여, 그들 관념들을 무한히 다양하게 결합해내는 조형적(plastic) 힘으로 그 자신의 창조를 제시하며, 자연 속에 있지 않은 장면과 대상들을 보여주는 능력이 있다. 천재를 구성하는 데 있어서는 이러한 능력이 반드시 필요하므로 만약 우리가 단순히 우연으로 발생한 것을 제외한다면 과학에서의 모든 발견과 예술에서의 모든 발명과 발전은 이 힘의 강력한 발휘에 그 근원이 있다.[06]

그 밖에도 더프는 천재에게서 판단력(judgement)의 역할을 검토하면서 그것은 상상력이 수집한 관념들을 비교하여 그들 간의 일치와 불일치, 그들 간의 관계와 유사성을 검토함으로써 작품에서 일어날 수 있는 과오를 경계해주는 역할을 하는 능력으로 설명해 놓고 있다. 그는 또한 취미(taste)라고 부를 수 있는 내적인 지각 능력이라는 말도 하고 있다. 그것은 우리로 하여금 상상의 소산을 올바르게 판단할 수 있도록 하는 데 필수적인 요소라고 덧붙인다.

더프의 『에세이』가 나온 비슷한 시기에 주제를 달리한 H. 홈의 『비평의 원리』(1762)가 출간된다. 거기에서 홈 역시 상상력이라는 인간의 창조적 능력에 대해 다음과 같이 쓰고 있다.

06 William Duff, *An Essay on original genius* (London: 1767), pp.6–7.

인간에게는 일종의 창조적인 힘이 부여되고 있다. 그는 결코 현실적으로 존재하고 있지 않은 사물의 이미지들을 꾸며낼(fabricate) 수 있다. … 이처럼 실제 사물의 존재와는 무관한 이미지들을 꾸며내는 이 독특한 힘을 우리는 상상력이라는 이름으로 구별시켜 놓고 있다.[07]

그 후 A. 제라드가 『천재론』(1774)을 내놓는다. 그에게 있어서도 상상이 거론되고 있음은 물론이다. 그에 있어서도 상상력은 과학적인 새로운 "발견"과 창의적인 예술작품을 생산하는 "발명"의 원동력이다. 그에 의하면 우리는 취미와 판단력 혹은 지식을 발명의 능력이 없는 사람들에게 돌려놓을 수는 있지만, 그러한 사람들을 천재적 인간으로 간주할 수는 없다. 그가 얼마나 발명의 명성을 받을 만한지를 결정하기 위해서라면 우리는 그가 과학에서 어떤 새로운 원리를 발견했는지, 혹은 어떤 새로운 예술을 발명했는지 혹은 이미 실행되고 있는 예술들을 그 이전의 대가들보다 훨씬 고도의 완전함으로 끌어올렸는지를 물어보지 않으면 안 된다.[08]

르네상스 시기로부터 싹트기 시작해서 18세기를 통해 자각된 천재에 대한 여러 견해들을 종합해 보면 그것은 다음과 같이 정리될 수 있다. 첫째, 천재는 모든 규칙으로부터 해방된 자유를 요구하며, 그래서 그것은 일상적 기준에 의해 비판 받을 수 없다. 둘째, 그러한 천재에게 가장 중요한 요소는 상상력이요, 그것은 "새롭고 참신한" 것을 발명하는 마음의 능력이다. 셋째, 무질서하고 변덕스러운 상상력이기는 하지만 그것은 판단력과 평형을 유지해야 한다. 마지막으로, 천재는 "내적 감관"(internal sense)이라고 불리기도 한 취

07 H. Home, *Elements of Criticism*, 1762 (Johnson Reprint Co., 1967), Ⅲ, pp.385-386.
08 A. Gerad, *An Essay on Genius*, ed. Bernhard Fabian (München: Wihelm Fink Verlag, 1774), p.8.

미의 요소를 내포하고 있는 것이라고 정리될 수 있다.[09]

우리는 예술에 있어 18세기 영국 사상가들에 의해 자각되고 강조된 창조, 자유, 상상력, 창의성, 천재 등의 개념이 어떻게 발전되어 왔는지를 간단히 검토해 보았다. 물론 이 같은 사고의 경향이 영국에서만 진행된 것은 아니다. 한 사례로 독일에서는 J. J. 보드머가 『시적 회화에 관하여』(1741)에서 창조적인 힘으로서의 상상의 의미를 보다 정확히 지시하기 위해 과거로부터 물려진 "판타지"라는 말 대신 무엇인가를 형성 혹은 구성한다는 의미의 "아인빌둥스크라프트"(Einbildungskraft)라는 말을 만들어내고 있는 데서도 그 같은 사실을 짐작할 수 있다. 이 같은 의미의 상상은 1770년대의 "질풍과 노도"로 대변되는 "천재 시대"를 거치면서 독일에서 더욱 강조되었다. 따라서 당시 각국의 사상가들 간에 많은 교류가 있었고, 상호 영향을 주고받는 가운데 새로운 예술의 추진에 이론적으로 기여해 왔다.[10] 『판단력 비판』(1790)에서 전개되고 있는 칸트의 천재론은 다른 경우가 그렇듯이 같은 미학사적 배경과 그의 철학적 건축술의 결합에서 나온 것이다.

3. 칸트에 있어서 천재와 창의성

이제 우리는 이 같은 사상적 배경 하에서 시도된 칸트의 천재론을 검토해 볼 것이다. 그것은 『판단력 비판』의 43절로부터 49절에 걸쳐 다루어지고 있

09 Buelow, 앞의 논문, p.124.
10 Martin William Steinke, "Edward Young's conjectures on original composition in England and Germany," *Americana Germanica 28* (New York, 1917); A. Bäumler, *Kants Kritik der Urteilskraft* (Max Niemeyer Verlag, 1923), pp.141–166; L. R. Furst, "The historical perspective," *Romanticism in perspective* (St. Martin's Press, 1969), pp.27–52; Francis X. J. Coleman, *The aesthetic thought of the French enlightenment* (University of Pittsburgh Press, 1971), 제3장 "imitation and creation" 참조.

다. 여기서 칸트가 전개하고 있는 논의를 통해 우리는 예술과 상상력과 천재와 창의성에 관해 그가 얼마나 그 이전의 사상가들로부터 많은 영향을 받았는지를 알게 될 것이다. 결과적으로, 18세기를 통해 꾸준히 개진된 그들 참신한 사상들에 대해 칸트가 부여하고 있는 그 특유의 형이상학적 의미를 고려하지 않는다면 사실상 그는 전 시대의 사람들과 별로 다른 점이 없다는 사실을 인식하게 될 것이다.

칸트에 있어서 "아름다운 기술", 곧 "쉐네 쿤스트"(schöne Kunst)는 "기술"(Kunst)의 하위 개념이다. 그러므로 그가 논하고 있는 "아름다운 기술"의 개념을 이해하려면 우선 기술의 개념부터 검토하는 일이 요구된다. 기술에 대한 일반적인 설명은 43절과 44절을 통해 비교적 자세히 수행되고 있다. 그에 의하면 첫째, 기술은 자연(혹은 본능)이 아니다. "우리는 꿀벌들의 산물(규칙적으로 지어진 벌집)을 기술의 소산이라고 부르기는 하지만 그러나 그것은 다만 유비로서일 뿐"[11]이다. 왜냐하면 기술은 본능이 아니라 인간의 "이성적 고려(Vernunftüberlegung)의 기초"[12] 위에서 수행되는 활동이기 때문이다. 둘째, 기술은 숙련(Geschicklichkeit)의 문제라는 점에서 그것은 학문(Wissenschaft)과도 구별된다. 기술은 이론적인 앎의 능력(Wissen)이 아니라 실천능력(Können)이기 때문이다. 마치도 측량술이 기하학과 다르듯 말이다.[13] 셋째, 기술은 실천적 능력에 기초한 것이지만 그렇다고 그것이 수공(Handwerke)은 아니다. 수공은 임금을 목적으로 한 강제성을 띤(zwangmäßig) 것인 반면, 기술은 즐거움을 위한 합목적적(zweckmäßig)인 활동에 관련된 것이기 때문이다.

그렇다면 기술은 자연도 아니요, 학문도 아니요, 수공도 아니라면 그것의

11 I. Kant, *Kritik der Urteilskraft* (1790), (Der Philosophische Bibliothek Band 39a, 1959), p.155 (이하 K.d.U.).
12 K.d.U., p.155.
13 K.d.U., p.8, p.156.

특징을 규정할 수 있는 다른 기준이 요구되지 않으면 안 된다. 이 점에서 칸트는 기술을 "유용성을 위한 기술"과 "여가를 위한 기술"로 분류하기도 했던 전통적 방식[14]에 따라 기계적 기술(mechanische Kunst)과 "자유로운 기술"(freie Kunst/liberal arts)의 분류를 일차적으로 고려하고 있다. 그러나 그는 자유로운 기술인 이른바 "리버럴 아트"에 속하는 7과가 모두 "자유로운" 것인가에 대해서는 검토되어야 할 사항으로 유보시켜 놓고 있다. 대신, 그는 기술을 기계적 기술과 그가 새롭게 명명한 "에스테티쉬한 기술"(aesthetische Kunst)로 나누는 입장을 취하고 있다. 그리고 후자인 "에스테티쉬한" 기술을 다시 감각적 즐거움을 목적으로 하는 "쾌적한 기술"(angenehme Kunst)과 그 목적이 전혀 다른 "아름다운 기술"(schöne Kunst)로 나누고 있다. 앞으로 우리는 칸트가 말한 "쉐네 쿤스트"에 대해 그것을 문자 그대로 "아름다운 기술"로 번역할 때도 있고, "예술"이란 역어를 사용하기도 할 것이다.[15]

이처럼 칸트는 예술이라는 개념 규정을 위해 일차적으로 기술 일반의 개념으로부터 출발하여, 그것을 다시 기계적 기술과 에스테티쉬한 기술로 분류한 뒤, 에스테티쉬한 기술들 중의 하나로서 "예술"을 들고 있다.

> 만약 기술이 가능한 대상의 인식에 적합하게 순전히 그 대상의 실현을 위해 필요한 행위만을 수행한다면 그러한 기술은 기계적 기술이다. 그러나 그 기술이 [순전히] 쾌의 감정(Gefühl der Lust)을 직접적인 의도로 삼는다면 그것은 에스테티쉬한 기술이다. 이 에스테티쉬한 기술은 쾌적한 기술이거나 아름다운 기술이다.[16]

14 Aristoteles, *Metaphysics*, I, 1, 981b, 김진성 역주, 『형이상학』(이제이북스, 2007), p.34 참조.
15 필자는 "schöne Kunst"가 "藝術"로 번역될 수 있는 타당한 근거를 8장에서 검토하고 있다.
16 K.d.U., p.158. 앞으로 우리는 "Gefühl der Lust"를 위의 인용문에서처럼 "쾌(즐거움)의 감정"으로, 줄여 "쾌감" 혹은 간단히 "쾌"라는 말로도 부를 것이고, 그 반대의 "Gefühl der Unlust"를 "불쾌의 감정" 혹은 "즐겁

이어, 그는 쾌적한 기술과 아름다운 기술인 예술의 성격을 다음과 같이 구분하고 있다.

전자인 쾌적한 기술은 쾌의 감정이 순전한 감각(Empfindung)으로서의 표상에 수반하는 것이 그 목적이 되고 있을 때의 기술이고, 후자인 아름다운 기술[예술]은 쾌의 감정이 인식방식(Erkenntnisart)으로서의 표상에 수반하는 것이 그 목적이 되고 있을 때의 기술이다.[17]

쉽게 말해 위의 두 기술, 즉 "쾌적한 기술"과 "아름다운 기술"인 예술은 양자 모두가 우리에게 쾌의 감정을 환기시키는 것을 목적으로 하고 있는 점에 있어서는 동일하다. 그러나 쾌적한 기술은 대상의 감각적 성질 때문에, 예술은 그 대상의 어떤 성질이 인식 방식으로서의 표상에 관계될 때 쾌를 환기시킨다는 점에 차이가 있다. 칸트의 말을 직접 빌리면 전자는 향락(Genuß)의 즐거움이고, 후자는 반성(Reflexion)의 즐거움이다. 그러므로 칸트에게 있어서 "에스테티쉬"는 "쾌적한 기술"과 "아름다운 기술" 모두에 의해 환기되는 주관적 쾌의 감정에 적용되고 있다. 현대 미학에서 "미적"이라 번역해 사용하고 있는 "에스테틱"(aesthetic)이라는 말은 이 "에스테티쉬"라는 말로부터 유래한 것이다. 그러나 현대 미학에서 말하고 있는 이른바 "미적 경험"이라는 말에서의 "미적"이라는 말이 칸트가 아름다움을 논할 때처럼 "인식 방식으로서의 표상"(형식적 성질)에 대해서만 관련되고 있는 것인지, 아니면 쾌적한 감각적 요소(정서와 자극)까지를 수용하는지에 따라서 "에스테틱"이라는 용어는 칸트

지 않은 감정"이라는 말로도 부를 것이다. 여기서 주목할 것은 3장 3절, 감정의 부분에서 지적되었듯 칸트에 있어서의 "감정"은 낭만주의자들에 있어서와는 달리 쾌와 불쾌의 주관적인 심적 반응에 관계되어 사용되고 있는 개념이라는 점이다.

17 K.d.U., p.158.

가 사용했던 "에스테티쉬"라는 말과 같은 의미일 수도 있고 다른 의미일 수도 있다.

그렇다면 향락을 목적으로 하는 쾌적한 기술과 예술의 차이는 무엇인가? 칸트는 이 차이를 논함으로써 예술에 대한 그의 분석을 출발시키고 있다. 『판단력 비판』 45절에서 칸트는 기본적으로 "예술은 그것이 동시에 자연인 것처럼 보이는(scheinen zu sein Natur) 한에서 기술이다"라고 규정하고 있다. 그것은 곧 이어지는 그의 설명으로 명확해진다. 즉 기술로서의 예술은 자연이 아니다. 규칙에 기초한 기술의 일환이다. "그럼에도 예술적 소산의 형식에서의 합목적성은 자의적인 일체의 규칙들의 강제로부터 자유로워 마치도 그 소산이 순전히 자연의 소산인 것처럼 보이지 않으면 안 된다."[18]

여기서 "자연인 것처럼 보이는 한에서"라는 칸트의 말은 예술이 자연을 단순히 재현해야 한다는 것이 아니라 예술적 재현은 "비록 그것이 의도적일지라도 [자연처럼] 의도적으로 보여서는 안 된다"는 의미이다. 그러므로 "아름다운 기술은 비록 사람들이 그것을 기술이라고 의식하고 있다 할지라도 그것은 자연처럼 보이지 않으면 안 되며,"[19] 그러할 때 예술작품은 "아름답다"고 불릴 수 있다는 것이다. 그러므로 예술작품에는 "아름다운 자연"처럼 고심함이 없고, 격식이 엿보이는 일이 없으며, 다시 말해 규칙이 기술자의 눈에 아른거려 그의 마음을 속박했다는 흔적을 보이는 일이 없어야 한다. 그러할 때 예술작품은 "자연스러움"이라는 성질을 지닌 아름다운 작품으로 평가될 수 있다. 이것이 칸트의 기본 입장이다. 칸트는 이 자연스러움에 대해 무목적적인 "대상의 합목적성의 형식"이라는 어려운 말로 표현해 놓고 있다. 어떠한 의미에서 그가 이처럼 어려운 용어를 사용하고 있는지에 대해서

18 K.d.U., p.159.
19 K.d.U., p.159.

는 자연미의 개념을 고찰할 때 관련시켜 설명될 것이다.

칸트는 46절에서 그러한 예술을 "천재의 기술"이라고 하면서 천재를 다음
과 같이 정의하고 있다.

천재란 [어떤] 기술(Kunst)에 규칙(Regel)을 부여하는 재능(Talent) 혹은 천품
(Naturgabe)이다. 그 기술자의 타고난 생산적 능력(produktives Vermögen)으로
서의 이 재능 역시 자연(Natur)에 속하는 것이므로 우리는 다음과 같이 말할
수 있다. 즉 천재란 자연이 그 기술에 규칙을 부여하는 바의 타고난 마음의
소질(ingenium)이라고.[20]

위의 인용문을 검토해 보면 칸트는 몇 가지 기본 개념을 설정하고, 그들
개념을 연결하는 입장에서 천재의 개념을 해명하고 있다. 위의 인용문에 거
론되고 있는 개념을 열거해 보면 그것은 "자연", "천품", "재능", "생산적 능
력", "기술", "규칙" 등 여섯 개의 개념이다.

위에서 제일 기본이 되는 것은 자연이다. 여기서 자연은 어떠한 의미를
지니고 있는 개념일까? 아무리 천재라 하더라도 그는 자연으로서의 자아에
속하는 천품이며, 그러한 천품으로서 인간이 지니고 있는 재능이다. 그는
그러한 재능을 생산적 능력이라 규정하고 있다. 그러나 칸트에게 있어서 자
연은 천재가 속해 있는 자연일망정 그것이 자연인 한, 그러한 자연마저도 인
과론적 법칙을 벗어날 수가 없다. 그렇다면 천재의 재능도 인과율의 법칙에

20 K.d.U., p.160. "Schöne Kunst ist Kunst des Genies"에서 "Kunst"를 흔히 "예술"로 번역하여, "예술은 천
재의 예술"로 번역하고 있으나 그것은 동어 번복임. 그래서 필자는 "Kunst"를 "기술"로 번역하고 있다. 그
러나 논리적으로 별 문제가 없고, 의미상으로 별 차이가 없을 경우에는 "Kunst"를 "예술"이라는 말로 옮
겨 놓기도 했다. 그리고 "기술"이라고만 하면 기술 일반인 것으로 이해할 우려가 있어 함축상 예술의 의미
를 내포하고 있을 경우에는 [그] 혹은 [어떤]이라는 말을 보완해 놓았다.

종속되어야 하는 것일까? 우리는 여기서 자연과 천재의 관계에 대한 칸트의 사고를 어떻게 이해하면 좋을까? 그에 대한 답을 마련하기 전에 지금까지의 논의를 일단 정리해 보자.

그것은 다음과 같이 정리될 수 있다. 우리 인간에게는 자연적으로 주어진 마음의 능력으로서의 생산적 능력이 있다. 칸트에게 있어서 천재란 그러한 생산적 능력으로서 자연에 속하는 재능이다. 이러한 재능으로서의 천재는 현실적인 자연에 의해 제공된 "재료" 혹은 "소재"[21]를 가지고 "또 다른 자연"[22](eine andere Natur)을 산출하는 능력이다. 그러나 본능적으로 집을 짓는 벌과는 달리 무엇을 산출해내고자 할 때 인간에게는 기술이 요구된다. 그런데 기술에는 이성적 고려에 기초한 의도(Absicht), 다시 말해 목적이 전제되어 있다. 그러므로 기술에는 목적을 실현시키기 위한 규칙이 요구된다. 그러나 "예술"이라는 기술에는 그에 선행하는 규칙이 없다. 그럼에도 예술에는 규칙이 요구된다. 이것은 분명 모순이다.

그는 이 모순을 다음과 같이 간단히 해결하고 있다. 즉 예술은 그것이 천재의 기술인 한, 자연적인 힘으로서의 생산적 능력 스스로가 자신에게 스스로의 규칙을 부여하면서 수행되는 인간의 특수한 기술이라고 할 수밖에 없다라고. 그런즉 천재란 "주관 내의 자연이 (그리고 주관의 능력들의 조화를 통해) 기술에 규칙을 부여하는 것"[23]이라고 생각할 수밖에 없다라고. 그러할 때의 기술의 작품이 천재의 소산이다. 이처럼 어떤 기술에 스스로 규칙을 제공하면서 무엇을 창조(Schaffung)해내는 생산적 능력이 있다. 칸트의 천재론에서 이 자

21 일반적으로 "Stoff"를 "재료"라고 번역하고 있다. 그러나 그것은 자연이 제공하는 질료라는 의미만이 아니라 경험에 의해 제공되는 자료, 그러므로 "소재"라는 의미도 함축하고 있다. 그러므로 필자는 이 "Stoff"를 문맥에 따라서는 "소재"라는 말로 옮겨 놓기도 했다.

22 K.d.U., p.168.

23 K.d.U., p.160.

리를 차지하고 있는 것이 바로 앞서 언급한 바 있는 "생산적 인식능력"으로서의 상상력(Einbildungskraft)이다. 여기서 "생산적"이라는 말은 우리가 그 능력을 "인식적"인 입장에서 재생적인 의미로 사용할 때 결부시키고 있는 "연합의 법칙"[24]으로부터의 자유를 특징으로 하고 있음을 규정하고 있는 말이다. 천재란 이러한 특수한 능력을 가지고 자연을 지배하는 인과적 법칙에 구속되지 않은 채, 그럼에도 스스로에게 스스로 적합한 규칙을 부여하면서 자연에 의해 제공되는 소재를 가지고 "또 다른 자연"을 창조하는 인간의 재능이다. 그러기에 칸트는 천재를 가리켜 "자연의 총아"[25]라고 부르고 있다.

이 지점에서 우리는 칸트의 천재의 개념을 천재론의 문맥 속에서 이해보는 것이 필요할 것 같다. 칸트에게 있어서 예술적 천재는 인간이 지닌 "생산적" 능력이지만 규칙과 결부되고 있음에 비해, 고대 영감론에 있어서의 시인은 뮤즈에 홀려 그에 속박된 존재이기는 하지만 그러나 규칙으로부터는 전적으로 해방된 자유로운 존재이다. 그러므로 칸트의 천재론은 고대의 영감론을 인간화시켜 놓고 있음과 동시에 영감론과는 달리 천재에 또다시 규칙의 요소를 개입시켜 놓고 있다. 이 규칙의 요소마저 완전히 배제되고 있는 천재로서의 예술가 상이 미학적으로 확립되려면 자유로운 상상으로서의 예술이라는 낭만주의적 예술관과 그것을 신관념론적 의미로 재구성해낸 B. 크로체[26]를 기다리거나, 뮤즈를 무의식으로 전환시킨 프로이트[27]를 기다려야 한다. 이런 점에서 칸트가 예술가에게 부여해 놓고 있는 천재의 개념은 M. C. 남이 해석하고 있듯 창세적 신관과 제작적 신관에서 말하는 창조의 두 개념, 즉 창시(originating)와 제작(making)이라는 두 요소를 조화시켜 놓고

24 K.d.U., p.168.
25 K.d.U., pp.162, 173.
26 B. Croce, *Aesthetic* (1902), trans. D. Ainslie (New York: Noonday Press, 1958) 참조.
27 H. Read, "Art and the unconscious" in *Art and society* (New York: Schocken Books, 1966), 제5장 참조.

있는 노력이라는 해석이 있게 된 것이다.[28]

어떻든, 칸트는 예술을 "천재의 기술"이라고 하면서 천재의 특성을 다음과 같이 설명하고 있다. 천재란 어떤 것을 만들어내는 데 있어서 어떠한 규칙도 적용될 수 없는 것을 만들어 내는 재능이다. 그 재능은 규칙에 따라 배울 수 있는 것에 대한 숙련이 아니다. 그러므로 창의성(Originalität)이 천재의 제1의 성질이지 않으면 안 된다. 그러나 창의적인 것 중에는 무의미한(unsinnlich) 것도 얼마든지 있을 수 있으므로 창의성은 다만 "천재의 특징들 중의 하나"일 수밖에 없다. 즉 창의성은 천재의 성질을 구성하는 하나의 필요조건이다. 그럼에도 불구하고 천재는 규칙을 필요로 하지 않는다는 점만을 강조하는 사람들이 있다. 칸트는 이러한 사람들을 "경박한 자들"이라고 하면서 다음과 같이 폄하하고 있다.

재능의 창의성은 천재의 성질들 중 (유일한 것은 아니지만) 하나의 본질적 요건이 되는 것이므로 경박한 자들은 일체의 규칙이 부과되는 구속에서 떠날 때 피어오르는 자기의 천재를 가장 잘 과시할 수 있다고 믿으며, 그래서 잘 훈련된 말을 타는 것보다 광폭한 말을 타는 것이 더욱 두각을 나타내 자랑할 수 있는 것이라 생각하고 있다.[29]

이 같은 사실은 천재의 소산이라면 그것은 타인에게 판정의 기준이나 규칙으로 이용될 수 있는 범례적(exemplarisch)인 것이지 않으면 안 된다 함을 함축하고 있다. 천재의 창의성이 범례적인 것이 되기 위해 칸트는 천재가

28 M. C. Nahm, *The artist as creator*, p.136; 오병남, "크로체의 미학: 직관과 표현으로서의 예술," 김진엽 · 하선규 엮음, 『미학』(책세상, 2007) 참조.
29 K.d.U., p.164.

갖추어야 할 또 다른 필요조건으로서 규칙성을 제시하고 있다.

기계적 기술과 [아름다운 기술인] 예술은 아주 다르기는 하지만, 즉 전자는 순전히 근면과 학습의 기술이고, 후자는 천재의 기술로서 서로가 아주 다르기는 하지만, 그럼에도 규칙에 따라 파악되고 [모범으로] 따를 수 있는 어떤 기계적인 것(etwas Mechanisches), 그러므로 어떤 학습적 규칙에 따르는 것(etwas Schulgerechtes)이 기술의 본질적 조건을 이루고 있지 않은 예술이란 없다.[30]

칸트가 천재에 의한 예술을 설명하는 데 있어 이러한 조건을 추가시켜 놓고 있는 것은 당시의 예술적 경향을 염두에 두고 있었기 때문이라고 할 수 있다. 그는 당시 유행하기 시작한 혁명적인 "질풍과 노도"와 같은 전낭만주의적 경향에 호의적이지 않은 입장에서 신고전주의 예술을 예술의 모범으로 옹호하고자 했다. 그가 이러한 예술의 경향을 옹호했다는 사실은 그가 과학적 창조와 예술적 창조를 대비하는 자리에서도 확인되고 있다. 비록 "천재"라고 불릴 수 없는 과학자들의 재능은 인식과 그에 의존하는 유익함이 보다 큰 지식의 완전성으로 계속 진전하고 있음에 비해, "천재라 불리는 영예를 누릴 만한 사람들에 있어서의 기술[예술]은 그 이상 넘어설 수 없고, 아마도 오래 전에 도달하여 더 이상 확장될 수 없는 한계가 설정되어 있으므로 그것은 어느 지점에서인가 멈춰섰다"[31]라는 대목을 주목하면 곧 알 수 있다. 이처럼 칸트는 예술 창조의 최고의 기준이 고대를 통해 이미 완성되었다고 신봉하고 있는 신고전주의적 견해를 수용하면서 창의성과 함께 학습적 규칙을 창조적 예술가의 필요조건으로 보완해 놓고 있다.

30 K.d.U., p.163.
31 K.d.U., pp.162–163.

칸트에 의하면 천재에 의한 예술의 창조에는 이처럼 창의성과 규칙이 요구된다. 그러한 두 필요 조건을 갖춘 예술작품이 창조되었다고 하자. 칸트는 여기에서 또 다른 문제를 제기시켜 놓고 있다. 즉 그러한 작품이 왜 "아름다운 것"으로 평가될 수 있느냐 하는 문제이다. 그가 사용하고 있는 말을 빌려 말하면, 천재의 기술이라고 해서 그것이 어떻게 "취미"에 적합한 것일 수 있는가 하는 문제이다. 달리 말해, 천재의 기술이라고 해서 그것이 어떻게 아름다운 것으로 판단될 수 있느냐 하는 것이다. 왜냐하면 그에게 있어서 무엇을 아름답다고 판단하는 평가는 천재에 관련된 문제가 아니라 취미의 문제이기 때문이다. 그렇다면 창의적 천재의 기술이 아름다운 것으로 평가되기 위해서라면 취미에 적합한 것이어야 한다는 어떤 근거가 있어야 하지 않겠는가?

칸트는 이 문제를 48절 "천재와 취미의 관계"의 절에서 다루고 있다. 이 대목에서 칸트는 순전히 취미에 관련된 순수한 자연미와 "아름다운" 것일지언정 기술의 요소가 개입되는 종속적인 예술미를 논하고 있다. 그에 의하면 "자연미는 아름다운 사물이요, 예술미는 사물에 대한 아름다운 표상"[32]이다. 이에 관련시켜 그는 인간에 있어서의 "쿤스트"(Kunst)에 유비될 수 있는 자연의 "테크닉"(Technik)[33]을 말하고 있다. "테크닉"은 기계적 자연의 "메커니즘"을 뜻하는 말이 아니다. "그것[테크닉]은 우리로 하여금 자연을 하나의 합목적성의 원리에 따라 표상하게 해주는" 원리이다. 자연미는 이 테크닉의 소산이다. 그는 이러한 자연미의 사례로서 여러 종류의 꽃들과 새와 그리고 바다의 갑각류 등을 들고 있다.[34] 예컨대, 조개 껍데기의 형태를 보면 그 배열

32 K.d.U., p.165.
33 K.d.U., p.89.
34 K.d.U., pp.69, 150.

은 아무런 목적 없이도 우리에게 즐거움을 환기시키기에 적합하도록 합목적적으로 구성된 것처럼 보인다. 그것이 앞서 언급한 바 있는 "무목적적인 대상의 합목적성의 형식"이라는 개념의 의미이다. 여기서 "주관적"이라는 말이 늘 개입되고 있는 것은 그 형식적 관계가 우리의 마음(주관)속에 즐거움을 환기시켜 놓고 있다는 점에서이다. 그러한 형식이기에 그것은 우리의 인식 능력인 상상력과 오성을 대상의 인식에 관련시키지 않고, 그들 두 능력을 자유롭게 조화시켜 줄 뿐이다. 이러한 마음의 상태를 칸트는 "자유로운 유희"[35](freies Spiel)라는 말로 표현하고 있다. 그에 의하면 이러한 마음의 상태일 때 우리는 조개껍질로부터 "순수하게 무관심적"이고 "자유로운"(frei)[36] 즐거움을 갖게 되고, 그러할 때 우리는 그들 자연 대상을 아름답다고 판단하게 된다는 것이다. 그것이 칸트가 말하는 자연미요, 앞서 언급한 "자연스러움"의 개념이다. 그러므로 그들 자연미를 향유하기 위해 우리는 우리를 즐겁게 해주는 자연의 대상이 어떠한 종류의 사물인지를 알 필요가 없다. 다시 말해, 그 대상의 개념을 알 필요가 없다.

그러나 예술미를 향유하게 될 경우에는 두 가지 점에서 자연미와는 사정이 다르다. 예술에 있어서는 두 가지 요소가 더 요구된다. 첫째, "어느 대상이 기술의 산물로서 주어져 있고, 그러한 것으로서 [그것이] 아름답다고 선언되어야 한다면 기술은 언제나 원인(그리고 그것의 인과성) 속에 하나의 목적을 전제로 하고 있기 때문에 그 사물이 어떠한 것이어야만 하는가에 대한 개념이 그 기초에 놓여 있지 않으면 안 된다."[37] 여기서 칸트가 말하고자 한 요점은 자연 소산이 아닌 어느 예술작품을 "아름답다"고 판단하려면 우리는 그

35 K.d.U., pp.55–56.
36 K.d.U., pp.41, 47.
37 K.d.U., p.165.

작품이 어떤 풍경의 그림인지 혹은 어떤 사랑에 관한 시인지, 즉 그 작품의 주제를 알고 있지 않으면 안 된다는 것이다. 이처럼 작품의 주제를 인지할 수 있음과 동시에, 그는 또 다른 요소가 개입되어야 함을 요구하고 있다. 즉 "한 사물 안에서 다양한 것이 그 사물의 내적 규정, 즉 목적과의 일치함이 곧 그 사물의 완전성을 구성하는 것이므로 예술미를 평가하는 경우에 있어서는 사물의 완전성이 또한 고려되지 않으면 안 된다."[38] 쉽게 말해, 예술미의 감상에 있어서는 작품의 주제와 그것을 구성하는 완전한 형식이 요구되어야 한다는 것이다. 칸트가 16절에서 자유로운 자연미에 대해 예술미를 종속미(abhangende Schönheit)로 규정하고 있는 것은 이 같은 입장에서이다.

이와 같은 입장에서 칸트는 자연미와 구별되는 예술미, 곧 "사물에 대한 아름다운 표상"을 다음과 같이 결론짓고 있다.

사물에 대한 아름다운 표상은 본래 하나의 개념을 현시(Darstellung)하는 형식일 따름으로 이 형식을 예술의 산물에 주기 위해서는 순전히 취미만이 필요한데, 예술가는 이 취미를 기술이나 자연의 여러 사례들을 통해 훈련하고 교정한 후에, 자기의 작품을 이 취미에 따라 통제하고, 또 이 취미를 만족시키기 위해 수많은, 흔히 수고로운 시도들을 되풀이한 후에 그의 마음에 드는 그 형식을 발견하게 된다.[39]

위의 인용문에서 칸트가 말하고자 한 것은 천재의 창의성은 무의미해질 수도 있는 것이기 때문에 범례적인 것이어야 하고, 범례적인 것이 되기 위해 학습적 규칙을 따라야 하지만, 단순히 규칙을 따른다고 미가 획득될 수 있

38 K.d.U., p.165.
39 K.d.U., p.166.

는 것이 아닌 한, 천재의 창의성을 미의 판단으로 인도해 줄 안내자, 곧 취미가 천재의 충분조건으로서 요구되지 않으면 안 된다는 것이다. 이처럼 "천재의 기술"인 예술에 있어서 취미는 천재가 그것을 통해 완전성을 획득할 수 있도록 천재를 세련시켜 주는 바의 과정으로서 반드시 요구되어야 한다는 것이 칸트의 주장이다. 요컨대 천재는 취미에 적합한 것이라야 한다. 이 점에 대해 칸트는 아주 단호하다. 그래서 그는 다음과 같이 말한다.

취미는 천재의 훈육(또는 교정)이다. 그것은 천재의 날개를 자르고 그것을 교화 내지 세련시킨다. 그러나 그와 동시에 취미는 천재가 어디까지나 합목적적이기 위해서 어디에 그리고 어디까지 자기를 확장해야 할 것인가를 천재에게 지도한다. … 그러므로 둘[취미와 천재] 중 어떤 것이 희생되어야 할 경우라면 그 희생은 차라리 천재의 편에서 일어나지 않으면 안 된다.[40]

그러한 경우 천재의 기술인 예술은 취미의 능력을 통해 자연미처럼 비로소 취미에 적합한 "자연스러움"을 성취할 수 있다고 칸트는 생각했다. 이것이 천재와 취미의 관계에 대한 칸트의 생각이다. 이 같은 칸트의 생각을 현대적인 말로 풀이하면 다음과 같이 될 것이다. 천재의 기술이 아무리 창의적이라 하더라도 그것의 소산이 "미적" 대상으로 평가되려면 훌륭한 취미에 적합할 수 있는 가치를 지닌 것이어야 한다고.

그러나 예술(작품)이 단지 이러한 의미의 완전한 형식을 가져야만 한다고 주장하는 것은 예술의 의미를 지극히 제한시키는 일이다. 예술은 천재에 의한 예술이며, 천재는 창의성을 지니고 있고, 또 창의적이라 하더라도 무의

40 K.d.U., p.175.

미한 것이어서는 안 되며, 그래서 모범적이라야 하고, 그러기 위해 취미를 연마함으로써 완전성의 형식을 터득해야 하고, 그러할 때만이 비로소 예술이 자연스러움을 성취할 수 있는 것이라고 하는 주장은 옳다. 그러나 그러한 주장은 예술에서 발휘될 수 있는 창의성의 한 경우이다. 말하자면, 창의성을 그렇게만 규정하는 것은 예술에서 그 창의성의 역할을 너무 좁게 제한시켜놓는 사고이다. 왜냐하면 칸트가 말한 대로 "자연처럼 보이는 한에서의 예술"이 아닌 창의적인 예술이 얼마든지 있어왔고, 있을 수 있기 때문이다. 이러한 입장에서 P. 크라우더는 칸트에 있어서 예술가와 창의성의 관계를 재검토할 것을 요구하고 나선다.[41]

그에 의하면 창의성은 칸트가 생각했듯 획일적으로 정형화시킬 수 있는 성질이 아니다. 그것은 서로 다른 두 의미로 해석될 수 있는 개념이다. 한편으로, 그것은 칸트처럼 어느 한 장르의 소산을 예외적일 정도로 완벽한 단계로 세련(refinement)시켜 놓고 있는 경우에 적용될 수 있다. 다른 한편, 그것은 혁신(innovation)의 의미, 문자 그대로 새로운 사물의 발명이라는 혁신의 의미를 지니고도 있다. 이러한 입장에서 생각할 때 천재의 창의성과 재판관으로서의 취미의 결합을 강조하고 있는 칸트의 사고는 그가 신고전주의 예술에서 보이고 있는 것 같은 첫 번째 창의성의 입장에 서서, 혁신적 의미의 창의성을 희생시켜, 세련의 의미로서의 창의성에만 특전을 준 결과라고 해석될 수 있다. T. 쿤의 말을 빌려 말하면 칸트는 어느 한 패러다임, 다시 말해 신고전주의적 예술의 전통을 고수하는 입장에 서서, 창의성이 발휘될 수 있는 또 다른 패러다임의 가능성을 닫아 놓고 있다. 이것이 칸트에 대한 크라우더의 해석이다.

41 P. Crowther, *Critical aesthetics and postmodernism* (Oxford: Clarendon Press, 1993), p.69.

그러므로 어느 한 시대의 예술적 유형 혹은 전통은 그것이 아무리 훌륭한 것이라 해도 그것만을 유일한 예술의 패러다임이라고 하는 주장은 옳지 않다. 예술 중에는 혁신적인 의미에서의 창의적인 예술이 얼마든지 있기 때문이다. 예컨대, 전혀 신고전주의적이 아닌 괴테의 초기 소설인 『젊은 베르테르의 고뇌』나 들라크루아의 「사르다나팔루스의 죽음」과 같은 예술작품이 있다. 이 같은 사례에서 알 수 있듯 전통의 세련 혹은 완성이 아니라고 해서 그것이 반드시 무의미한 것은 아니다. 무의미하기는커녕 오히려 훨씬 참신한 의미의 창의성과 가치를 지닌 것일 수 있다. 만약 우리가 예술에 있어서 창의성이 이처럼 이중적인 의미로 이해되어야 함을 인정한다면 창의적인 예술작품은 1) 전통적인 규칙을 예외적일 정도로 세련되게 완성시킨 것이거나, 2) 전통적인 제작 방식 혹은 규칙을 철저하게 파기한 작품이거나, 3) 두 요소를 결합시켜놓고 있는 것으로 분류될 수 있을 것이다.

그렇다면 칸트의 천재론에서 혁신적인 의미로서의 창의적인 창조의 요소는 발견될 수 없을까? 그것은 칸트가 제시하고 있는 "미적 이념"의 개념에서 구해질 수가 있다고 크라우더는 칸트를 해석하고 있다. 그렇다면 미적 이념이란 무엇인가? 이에 관련시켜 칸트는 49절에서 미적 이념을 "어떤 주어진 개념에 수반되는 상상력의 표상"이라고 하면서 다음과 같이 쓰고 있다.

미적 이념이란 주어진 어떤 개념에 수반되는 상상력의 표상으로서, 상상력이 자유롭게 사용될 경우 특정한 개념을 표현될 수 없는 그러한 부분표상들의 다양함과 결부되어 있는 표상이다. 그러므로 이 상상력의 표상은 하나의 개념에 형언할 수 없는 많은 것을 덧붙여 생각하게 하며, 이처럼 형언할 수 없는 것에 대한 감정이 인식능력들에 생기를 불어넣어(belebt) 주며, 한갓 철자에 불과한 언어에 정신(Geist)을 결부시켜 준다.[42]

위의 인용문에서 언급되고 있는 "미적 이념"을 칸트의 도덕철학에 관련시키지 않는다면, 아니 관련시킨다 해도 그가 말하는 "미적 이념" 그 자체란 일단은 "어떠한 언어로도 그에 이를 수 없는 상상력의 표상", 곧 상상적인 풍요로움으로 충만한 감각적 이미지, 달리 말해 특수한 의미를 지닌 이미지라는 말에 지나지 않는다. 그는 그러한 이미지를 그의 형이상학의 체계 내에서의 도덕철학에 관련시켜 천재의 개념을 밝히고 있을 뿐이다. 그래서 미적 이념과 도덕성의 관계를 성립시키게 되었지만 그러나 칸트는 이 담지자에 인식적 자격을 부여하지는 않고 있다. 바로 이 점 때문에 그의 예술론은 "예술철학"의 가능성을 암시하고 있으면서도 그것으로 인도될 수 없었던 것이다. 그렇다고 그에게 있어서 미적 이념이 시시한 연상을 환기시키는 그런 것은 아니다. 그러기는커녕 최고 단계의 상상력은 경험을 통해 얻은 소재들을 새로운 방식으로 "개조"[43](umbilden)하여 자연에서는 찾아볼 수 없는 것을 감각적으로 제시해 주는 능력으로 이해되고 있다. 이처럼 새롭게 제시하는 데 요구되는 것이 그에 적합한 새로운 예술형식이다. 그러므로 예술형식은 세계를 단순히 제시하는 것이 아니라 세계가 새로운 방식으로 파악되도록 그것을 새로운 이미지로 재구성하는 것이 그것의 기능이요, 바로 이 점에서 그것은 전통의 세련화와는 구별되는 "또 다른 자연"의 창조를 위한 형식이라는 의미가 부여될 수가 있다. 이것이 칸트가 자연미와 예술미를 구분하고, 나아가 예술미의 특수한 기능으로서의 예술에 "미적 이념"을 도입시킨 이유이다.

이 점에서 칸트가 말하는 창의성에 또 다른 의미가 주어질 수 있다. 왜냐하면 일상적인 삶의 진부함으로부터 벗어나 정신에 활력을 고취시키기 위

42 K.d.U., p.171.
43 K.d.U., p.168.

해 경험에서 주어진 소재들을 새롭게 리모델링하여 새로운 의미를 담지한 새로운 이미지를 창조하는 데 요구되는 것이 바로 혁신적 창의성이기 때문이다. 앞서 언급한 괴테 초기의 작품이나 그 이후의 많은 낭만주의적 걸작들에서 발휘되고 있는 창의성이 바로 그러한 것들이다. 그러므로 신고전주의 예술을 염두에 둔 입장에서 창의적 천재의 기술이 "더 이상 확장될 수 없는 한계가 설정되어 있으므로 그것은 어느 지점에서인가 멈춰 서 있다"고 말한 칸트의 태도는 예술 창조에서 창의성을 기존 예술의 완성이라는 의미로 제한시켜 놓고 있는 것이다. 그러나 그가 제시하고 있는 "개조"의 개념에는 이 같은 한계가 극복될 수 있는 요소가 들어 있다. 그렇다면 그러한 예술적 창조의 특수성을 우리는 어떻게 설명할 수 있을까? 그러한 계기가 칸트에게서 찾아질 수는 없을까? 이에 관련시켜 우리는 왜 칸트가 과학자에게는 굳이 "천재"라는 칭호를 부여하지 않고 있는가를 물어 볼 필요가 있다. 그래야만 그에게 있어서 과학과 구별되는 예술창조의 특수성이 일층 명백하게 될 수 있을 것이기 때문이다. 이에 관련된 칸트의 설명을 들어보자.

뉴턴이 자연철학의 원리에 관해 쓴 불후의 저술 속에서 제시해 놓은 모든 것 – 그 원리를 발견하는 데 아무리 위대한 두뇌가 요구되었다 하더라도 – 은 정말로 잘 배울 수(learn) 있다. 그러나 우리들은 시 기술의 모든 규정들이 아무리 상세하고 또한 범례가 될 만한 시가 아무리 탁월한 것일지라도 정신이 풍요로운 시 짓기를 배울 수가 없다. 그 이유는 이러하다. 뉴턴은 그가 기하학 제1의 원리들로부터 위대하고 심오한 그의 발견들에 이르기까지 밟지 않으면 안 되었던 모든 단계들을 자신에 대해서뿐 아니라 다른 모든 사람들에게 분명하게 보여주고 확실하게 따라할 수 있게 해준다. 그러나 어떠한 호머나 빌란트도 환상이 풍부하고, 그러면서도 사상으로 가득찬 개념들

이 어떻게 그의 머리에 떠올라 조합되는가를 알려줄 수 없다. 왜냐하면 그들 역시 그것[그것이 머리에 어떻게 떠올랐는가]을 모르고 있고, 그러므로 그것을 다른 사람들에게 가르쳐 줄 수도 없기 때문이다.[44]

그렇다면 지식의 "진보"를 가져온다는 점에서 예술가보다 훨씬 더 큰 장점을 지니고 있는 "과학자"를 거론하면서도 칸트가 과학자에게는 "천재"의 칭호를 부여하지 않고 있는 이유는 무엇일까? 위의 인용문을 검토해보면 알 수 있듯, 과학 이론을 구성하는 데 있어서의 모든 단계는 명백하게 설명되고 있음에 비해 예술작품의 창조과정은 그렇지 않다는 것이 그 이유이다. 그러므로 과학에서 발휘되는 "위대한 두뇌"는 예술에서 발휘되는 창의성과 근본적으로 다른 질서에 속한다는 것이다. 과학의 영역에 있어서는 최고의 발견자도 신고를 무릅쓰는 제자와 단지 정도에 따라 구별될 뿐이나, 예술에 있어서는 자연이 예술가에게 천부의 재능을 부여하고 있는 것이어서 정도의 문제일 수가 없다는 것이 그의 설명이다. 이와 같은 칸트의 생각은 옳다. 왜냐하면 과학 이론은 그것이 아무리 새로운 것이라 해도 일단 제시되고 나면 그것은 누구나 배울 수 있는 것인 반면, 예술작품은 그런 대상이 아니기 때문이다. 그러나 이것은 과학 이론과 예술작품이 서로 다른 종류의 대상이라는 사실을 말하는 것일 뿐, 왜 그렇게 다른가에 대한 인식론적 설명은 되지 못한다. 다시 말해, 그 같은 사실은 주관적 창조성의 입장에서 양자 간의 차이를 말해주는 것이 아니다.

그렇다면 주관적 창조성의 입장에서 예술과 과학의 차이는 무엇인가? 과학에서는 예술가에 있어서처럼 천품으로서의 천재의 창의성이 결핍되어 있

44 K.d.U., p.162.

다고 말할 수 있을까? 그러기는커녕 과학 이론의 결과나 목적을 떠나서 그 것의 발생을 고려해 볼 때 과학은 예술과 조금도 다를 바 없는 창의적 과정을 겪는다는 사실은 누누이 강조되고 있다. 그러므로 새로운 창의적 아이디어의 발생이라는 점에 있어서 과학과 예술은 흔히 생각되듯 그렇게 분명한 선이 그어질 수 있는 것이 아니다. 예술에 있어서와 다름이 없이 과학에서도 상상력의 역할은 못지않게 중요한 것으로 강조되고 있고, 그래서 우리는 예술에서나 다름없이 "과학자의 영감"이라는 말을 자주 듣고 있다. 왜냐하면 두 활동은 초기의 잉태기에는 다 같이 신비한 상상의 단계를 거치고 있기 때문이다. 예술가나 과학자는 양자 모두가 상상의 과정을 통해 새로운 아이디어를 획득하고 있다는 사실을 그들 스스로가 누누이 증언하고 있다.[45]

그렇다면 주관적 창조성의 입장에서 예술과 과학의 차이를 우리는 어떻게 설명할 수 있을까? 그것은 다음과 같이 설명될 수 있다. 첫째로 그들 양자는 창조의 방식이 다르다. 설령 과학자의 창조 활동에서 그의 창의적 아이디어가 상상 혹은 무의식에서 출발한 것이었다고 하더라도 과학 이론의 결과나 목적은 자연 현상에 관련되어 있고, 예술은 인간 세계에 관련되고 있다. 즉 과학이 수행하고 있는 설명과 예측은 어디까지나 자연현상에 관련된 것임에 비해, 상상에 의한 표현은 예술가 자신의 경험에 관련된 것이다. 또한 과학 이론은 관찰과 추론과 연역과 실험의 원리에 기초하고 있다. 이 같은 사실은 원칙적으로 과학 이론은 실제로 그것을 구성해 낸 사람이 아닌 다른 사람에 의해서도 구성될 수 있는 것임을 함축한다. 그러나 창의적인 방식으로 제시된 예술작품의 특수성은 논리적으로 볼 때 그것을 생산해 낸

45 Th. Ribot, *Essay on the creative imagination*, trans from the French by Albert H. N. Baron (Chicago: The Open Court Publishing Co., 1906) Reprint edition (New York: Arno Press, 1973), Chap. 4. "Scientific imagination"; A. Koestler, *The act of creation* (New York: Dell Publishing Co., 1964), 제17~18장; John Beloff, "Creative thinking in art and scince," *The British Journal of Aesthetics*, vol.10, no.1, (1970) 참조.

바로 그 사람의 존재를 전제로 하고 있을 뿐이다.[46] 이 같은 사실은 예술이란 과학처럼 물리적 자연현상에 관련되어 있는 것이 아니라 인간의 실존적 상황에 관련되어 있는 것임을 함축하고 있는 것이다. 실존적 상황은 역사적 지평을 함축하고 있는 개념이다. 요컨대, 예술에는 역사성의 계기가 개입되고 있다. 그러므로 예술적 창조는 세계에 대한 창조자 개인의 태도 취하기와 그 개인의 특수한 세계관 및 재료나 소재를 다루는 그의 기술에 직접적으로 의존하고 있다. 그러므로 예술가의 창조는 그가 속해 있는 세계 속에서 역사적 삶을 경험하는 시선을 가지고 그들 경험을 새로운 방식으로 재구성해내는 그의 능력에 결부되어 있는 인간의 특수한 활동이다. 물론 칸트는 이와 같은 주장을 명백하게 피력해 본 적은 없다. 그러나 이 같은 주장은 그가 제시하고 있는 미적 이념의 개념 속에 함축되어 있다. 이것이 크라우더의 해석이다.

이 같은 논점이 확보되면 우리는 그러한 논점으로부터 예술에 관한 여러 가지 함축을 끌어낼 수 있다. 무엇보다도 과학 이론의 "테스트"는 사실로서의 자연 현상에 관련되어 있음에 비해, 예술작품에 대한 "판단"은 항상 주위 동료들로 메워진 재판정에 맡겨지고 있다. 다시 말해, 예술가는 자기가 심판받아야 할 법정이 고도로 세련된 인간의 감성이라는 점이다. 그러므로 예술작품이 오래도록 살아남느냐 아니면 얼마 안 가 지하실에 처박히고 마느냐 하는 것은 역사에 맡겨지는 문제이다.[47] 이에 비해 과학의 법정은 객관적이고, 분석적이고 논리적인 법칙이 적용되어야하는 자연이다. 그것이 과학 이론의 수명이 짧은 이유이다. 그러할 때 과학 이론은 곧 망각의 늪으로 사라져 버리게 된다. 이 같은 과정이 계속되어 침전의 현상이 나타나게 될 때

46 Crowther, *Critical aesthetics*, p.70.
47 Beloff, "Creative thinking in art and science," p.62.

혁명적인 새로운 패러다임이 나타나 새로운 과학 이론을 창조해낸다. 그러한 점에서 과학이나 예술은 다를 바가 없다. 왜냐하면 전통이라는 이름 하의 기성 예술이 관습화되면 예술에서도 침전 현상이 나타나고, 그러한 현상이 지속되면 창의적인 새로운 예술이 새로운 형식을 갖고 새로운 세계를 개시해왔기 때문이다. 그러므로 예술과 과학은 다 같이 그것이 창의적일 때 새로운 세계를 개시한다는 점에서 다를 바가 없다. 차이가 있다면 언급했듯 과학은 그 무대가 차가운 자연이요, 예술은 그 무대가 인간이 살고 있는 역사적 삶이 되고 있다는 점이다.

4. 창의성의 역사성과 현대미술의 한계

우리는 앞서 칸트에게서 천재의 제1성질이 창의성임을 알아보았다. 그에 의하면 창의적이지만 무의미한 것도 있으므로 천재는 창의성 말고라도 규칙과 기술 연마의 과정을 거치지 않으면 안 된다. 동시에 자연이나 전통으로부터 계발된 취미를 통해 예술작품의 형식적 완전성을 성취해야 하고, 그러할 때 비로소 그의 예술작품은 취미에 적합한 미적 가치를 지닌 미적 경험의 대상이 될 수 있었다. 칸트는 이것이 예술의 정점으로서의 신고전주의 미술이요, 그러므로 미술에는 더 이상의 진전이 있을 것 같지 않다고 생각한 것 같다. 그러나 예술가가 현실에서 경험하는 다양한 소재를 상상력을 통해 창의적인 방식으로 재구성하여, 이른바 제2의 자연을 제시하는 창의적 예술의 가능성이 칸트의 미적 이념의 개념 속에 함축되어 있다 할 때 그러한 의미의 창의성은 어느 시대의 예술 창조에 있어서나 필요조건으로 요구되어 왔다.

그러나 오늘날엔 그러한 창의성이 예술창조나 미적 경험, 어느 입장에서 나 무의미하다는 주장이 제기되고 있다. 예컨대 R. 미거에게 있어서 창의성 은 경우에 따라 적합한 것이기도 하지만 "훌륭한" 미술을 위해 꼭 필요한 것 이 아니다. 대영 박물관의 아시리아나 이집트 실을 둘러보면 그곳에 전시된 작품들은 새로운 창의성보다는 전통에의 순응이 더욱 강력히 요구되었던 것들이다. 미적 경험에 관련해서도 "미적 감상의 전 역사 속에서 창의성은 보편적이며 본질적인 요구라기보다 지역적이거나 일시적인 것"[48]이라고 그 는 말한다. M. C. 비어즐리는 이 같은 주장을 한 걸음 더 밀고 나간다. 그에 의하면 "창의성은 가치와 아무런 관계가 없다."[49] 엄밀한 의미에서 창의성 은 미적 경험에 있어 적합한 것도 또한 필요한 것도 아니라는 주장이다. 그 러나 비어즐리가 주장하듯 창의성이 정말로 미적 가치와 무관한 것일까? 무 관한 것이 아니라면 그것은 어떠한 점에서 창조적인 예술에 없어서는 안 될 조건으로서 개입되고 있는 것일까? 우리는 이 같은 문제를 위조품에 관련시 켜 알아볼 것이다. 그리하여 창의적 예술 창조의 새로운 패러다임 역시 역 사적인 것임을 밝혀 볼 것이다.

미술계에서는 종종 크고 작은 위조 사건이 일어나고 있다. 위조란 경제적 이익을 위해 훌륭한 대가의 작품을 교묘히 복사해 진품인 것처럼 기만하는 행위이다. 그러므로 위조는 예술가의 정직성의 부재 혹은 부정이라는 도덕 적인 입장에서, 나아가 서명을 위조했다는 법적인 입장에서 위반의 의미를 담고 있는 규범적인 개념이다. 이러한 입장에서 위조품은 항상 부정적인 의 미를 띠고 있다. 그러나 위조품에 대한 이러한 부정적 의미는 진품과 위조

48 R. Meager, "The uniqueness of a work of art," *Proceedings of the Aristotelian Society*, Vol. LIX (1958–59), p.49.
49 M. C. Beadsley, *Aesthetics* (Harcourt, Brace, 1958), p.460.

품 간에 분명한 선이 그어질 수 있을 때 비로소 제기될 수 있는 문제이다. 그러므로 도덕적인 비난이나 법적인 위반의 문제는 진품과 위조품 간의 차이가 일단 규정되고 난 이후의 문제이다.

그렇다면 진품과 위조품의 차이는 무엇인가? 미적 경험의 입장에서 위조품은 진품이 지니고 있는 미적 가치를 결여하고 있다고 판단할 수 있을까? 20세기 중엽 이러한 의문을 제기시켜 준 악명 높은 위조 사건이 있었다. 이른바 17세기 네덜란드 대가인 J. 베르메르의 작품을 교묘히 복제한 H. 반 메헤렌의 위조 사건을 말함이다. 이 사건은 진품이기 때문에 미적으로 우월하고, 위조품이기 때문에 미적으로 열등한 것이라는 세간의 상식에 이의를 제기시켜 놓은 희대의 사건이다. 1937년, 이국땅 프랑스에서 이제껏 알려지지 않은 위대한 베르메르의 작품 한 점이 발견되었다. 바로 「엠마오스의 제자들」이라는 작품이다. 그 후, 이 작품은 네덜란드의 국민적 관심과 후원으로 본국으로 돌아오게 되었고, 1945년까지 7년 동안이나 보이만스 박물관에 전시되었다. 그동안 많은 사람들은 그 작품 앞에서 찬사를 아끼지 않았다. 이제까지 알려지지 않은 베르메르의 작품이 발견되다니! 놀라움과 경배는 그치지 않았다. 그림이 걸려 있는 곳까지 가는 바닥에는 레드 카펫까지 깔려 있을 정도였다. 그들 중에는 그 위조품을 진품으로 감정해 준 유명한 미술사학자인 A. 브레디어스와 그 작품을 진품이라고 찬미한 당대의 소문난 비평가 J. 디콘도 포함되어 있었다.

그러나 어떻든 그 작품은 반 메헤렌의 고백으로 위조임이 드러났고, 끝내는 과학적 실험으로 그러하다는 사실이 밝혀졌다. 그런데 그의 위조품이 정말 가짜인가라는 데 대한 미학적인 관심이 계속된 것은 다음과 같은 흥미로운 사실 때문이다. 17세기 대가인 베르메르 자신은 반 메헤렌이 위조(?)했다고 하는 그 「엠마오스의 제자들」을 그려본 적이 없다. 반 메헤렌은 베르메르

가 그린 적이 없는 그림을 혼자 구상하여 세상 사람들이 감쪽같이 속아 넘어갈 정도로 베르메르처럼 그려 냈던 것이다. 그것이 바로 반 메헤렌이 위조해낸 「엠마오스의 제자들」이다. 어떻든 이 작품은 비난과 아쉬움을 남긴 채 미술관 벽에서 떼어졌다.

바로 이 점에서 미학적인 물음이 제기된다. 왜 그 작품은 전시실에서 사라져야 했을까? 말할 필요도 없이 그것이 위조품이라는 낙인 때문이었다. 그러나 과연 반 메헤렌이 그린 그 작품이 위조품인가? 위조품이라면 진품이 있어야 하는데 막상 베르메르 자신은 그런 그림을 그려본 적이 없다. 한 걸음 더 나아가, 미적인 가치의 입장에서라면 그것은 이미 베르메르의 작품인 것처럼 찬미되고도 남았다. 칸트가 말한 전통의 세련이라는 창의성의 입장에서라면 그 작품은 전통을 가일층 세련시켜 놓고 있는 것이라는 자격마저 부여받을 수 있지 않겠는가? 그러나 「제자들」은 베르메르의 서명을 위조했다는 사실 말고도 진품이 아니라 여전히 위조품이다. 그렇다면 진품과 위조품의 차이는 무엇인가? 이 같은 물음이 제기하고 있는 미학적 문제는 위조품은 미적 가치가 아니라 다른 기준에 조회해 볼 때에만 비로소 그 의미가 밝혀질 수 있는 것임을 의미한다.

이러한 입장에서 반 메헤렌은 베르메르의 테크닉을 위조했다는 설명이 있을 수 있다. 그러나 테크닉은 위조의 대상일 수가 없다. 테크닉을 위조하기 위해서라면 그 화가는 이미 그 테크닉을 소유하고 있어야 하며, 그러한 경우 테크닉을 위조할 필요가 없다. 그러므로 반 메헤렌이 위조한 것은 빛을 다루는 베르미어의 테크닉이 아니다. 그러한 테크닉은 공적인 것이고, 그것을 배우고자 하고 그럴 능력이 있는 사람이라면 누구나 그러한 테크닉을 발휘할 수 있다. 그렇다면 반 메헤렌은 무엇을 위조했다는 말인가? 그것은 베르메르가 그러한 테크닉을 개발한 것, 그리고 그러한 테크닉을 처음 구사한

것, 즉 창조적 예술가로서의 베르메르의 창의적 아이디어이다. 빛뿐만이 아니라 화면의 구성, 색채, 그리고 그림의 다른 많은 특징들은 베르메르에 의해 창시된 것이다. 베르메르의 그림이 지니고 있는 이들 여러 요소는 베르메르에게 있어서 창의적인 것이지 반 메헤렌에게 그런 것은 아니다. 후자에 있어서 그들은 위조된 것이다.

그렇다면 반 메헤렌의 위조품이 결핍하고 있는 창의성이란 어떻게 이해되어야 할 성질인가? 앞서의 R. 미거나 M. C. 비어즐리가 주장하듯 그것은 예술 창조나 미적 경험에서 아무런 가치가 없는 성질일까? 미적 경험의 입장에서는 그럴 수 없다는 사실이 반 메헤렌이 그린 위조품의 전시를 통해 이미 증명되었다. 여기서 우리는 칸트에 대한 크라우더의 해석을 상기하면서 A. 레싱이 밝히고 있는 창의성의 역사적 의미에 주목해 볼 필요가 있다. 요컨대, 창의성 역시 역사성을 띤 개념이라 함을 예증해 볼 것이다. 레싱에 의하면 창의성은 전적으로 역사적 맥락(historical context)에 의존하고 있는 개념이다.[50] 우리는 어느 한 예술가 혹은 한 시대의 성취를 역사적 맥락 속에서 고려하고 있다. 이러한 의미에서 반 메헤렌의 「제자들」을 위조품이게 하는 것은 베르메르의 화풍을 베낀 반 메헤렌의 기술적 역량이 아니라 베르메르의 독창성이다. 그렇다고 할 때 베르메르 자신의 작품들과 반 메헤렌의 위조품의 차이는 그들을 그려낸 시간상의 차이에 있다. 다시 말해, 창의성은 역사적 맥락에서 고려될 때에만 그 의미를 부여받을 수 있는 성질이다. 실제로 미술의 역사는 이 같은 창의성들로 점철되어 온 역사이다. 이런 입장에서 볼 때 시간적으로 창의적이지 않은 대부분의 작품들은 서명을 위조하지 않았을 뿐인 유사 위조품들로 분류되어야 할 것이다. 그들은 미적으로

50 A. Lessing, "What is wrong with a forgery?," *Journal of Aesthetics and Art Criticism*, Vol.23, no.4 (1965), p.467.

적합한 경험의 대상일 수는 있으나 창의적인 것들은 아니다. 우리 주변의 많은 그림들이 그렇 듯 말이다.

어떻든, 반 메헤렌의 「제자들」이 미적으로는 가치가 있는 것이지만 그럼에도 베르메르의 진품인 「귀걸이를 한 소녀」처럼 "위대한"(great) 작품으로 평가 받지 못하는 것은 그것이 창의성을 결핍하고 있다는 점 때문이다. 그렇다면 위조품은 궁극적으로 창의성에 관련시킴으로써만 그에 대한 규정이 가능하다고 된다. 그렇다 할 때 위조품은 새로운 역사를 창시하는 일과는 아무런 관계가 없는, 미적 경험의 대상이 될 뿐이다. 왜냐하면 예술에 있어서의 창의성은 역사성을 띠고 있는 개념이기 때문이다. 그 같은 사실은 메를로-퐁티가 말하는 신체화된 의식과 원초적 표현의 개념 속에 이미 함축되고 있다. 그러므로 한 개인으로서의 예술가의 창의성은 그가 놓여 있는 특수한 상황, 곧 서로 다른 기술이나 전통이나 이데올로기 등의 특수한 사회-역사적 환경 속에서의 지향이기 때문에 그것이 발휘되는 방식에도 서로 다른 것일 수밖에 없다. 예술가는 그들 외적 요인들의 환경 속에서 활동하지만 그러나 그들에 의해 지배받지 않는 채 "융통적" 주체로서 그들을 판단하고 선택하여 새로운 내용과 형식을 창조해내는 점에 예술가의 창의성의 본질이 있다. 바로 이 점에서 예술가들이 과거 어느 한 시대의 지배적인 전통 혹은 장르의 화풍을 완벽하게 세련시켜 놓았다는 점에서만 창의성을 말한다면 그들 작품은 반 메헤렌의 위조품처럼 미적 가치를 지닌 아름다운 작품으로 평가될 수는 있어도 새로운 시대를 창시하는 작품으로 분류될 수가 없다. 그런 만큼 진정한 창의성은 정말로 새로운 역사를 창시할 때 발휘되는 진귀한 성질이다.

그러나 진정으로 창조적인 예술가들이 "미적"으로 가치 있는 아름다운 작품만을 생산하지 않듯 그들은 "창의적"인 의미만을 추구하지도 않는다. 진

정으로 창조적인 예술가들은 창의성과 함께 가치가 있는 작품을 우리에게 제공해 주는 사람들이다. 그들은 이 같은 작품의 창시를 통해 우리 인간에게 미답의 세계를 열어 보여주는 특수한 능력의 존재들이다. "위대한"이란 이처럼 새로운 시대의 창시 혹은 개시(opening up)를 위해 전에는 없던 의미와 가치를 지니고 있는 작품을 찬미하기 위한 말이다. 베르메르는 17세기에 그 같은 대업을 성취한 화가이다. 마찬가지로 다빈치, 푸생, 렘브란트, 19세기의 들라크루아, 모네, 고흐, 20세기의 피카소 등과 같은 미술가들 역시 전에 없었던 참신한 내용과 형식, 그리고 그 양자를 구현시켜주는 새로운 기술을 가지고 새로운 시대를 열어 준 위대한 미술가들이다. 그 모든 것이 새롭다는 것은 전에 경험할 수 없던 미지의 세계를 우리에게 개시해 준다는 뜻이고, 그것이 가치가 있다는 것은 우리를 그러한 세계에로 인도하는 어떤 잠재적 힘이 그 속에 들어 있다는 의미이다.

이러한 이유 때문에 창의성은 예술이 새로운 역사를 창시하기 위해 없어서는 안 되는 요소이다. 그러나 그것은 위대한 창조적 예술의 필요조건이지 충분조건이 아니다. 누차 강조했듯 창의성의 추구는 어떤 목적, 우리를 잡아끄는 미적 가치의 구현을 위한 수단이어야 하지 그 자체가 목적이 되어서는 안 된다. 그렇지 못할 때 예술은 "무의미"한 것으로 귀결되고 말 것이다. 우리는 그 같은 무의미한 창의성이 현대 추상 미술의 두 극단적 경향 속에서 발휘되고 있었음을 5장에서 검토한 바 있다. 그러므로 말레비치의 흰 사각형 위에 세워진 추상 형식주의나 근원에로 회귀하려는 추상 표현주의에서 발휘되고 있는 창의성은 모두가 그것이 아무리 예술가에 속한 것이라 해도 역사적 존재로서의 인간에 의해 발휘되는 것인 한 실존적 존재로서의 인간 감성의 개념 입장에서 재해석되지 않으면 안 될 것이다.

제 **8** 장

—

동양미학 정립의 기본 과제
—"미"와 "예술"의 개념과 체제를 중심으로

1. 서양미학의 기본 개념

우리는 이제껏 미술의 영역에서 제기된 서구 미학사상의 기본 개념과 그로부터 파생된 하위 개념들을 중심으로 서구 미술사의 바닥에 깔린 이론적 문맥을 검토해보았다. 이어서 우리는 한국미술에 대한 이론이 정립되어야 할 때 그 기본 개념은 무엇이어야 할까 물어 보고자 할 것이다. 더불어 사는 사람이 다르고, 살면서 진행되는 삶의 방식이 다르며, 그런 중에 겪는 경험과 사고가 다른 한국인들의 삶의 세계 속에서 잉태된 미술적 소산에 대한 이론적 시도의 출발점으로서 그 기초 개념에 대한 정립은 정말로 중요한 과제이다. 그러한 시도를 편의상 "한국미학"이라고 부르자. 그렇다 할 때 한국미학의 기본 개념이 서구미학에서와 같이 "뷰티"(beauty)와 "파인 아트"(fine art)일 수가 있을까? 최근 한국의 미술과 문화에 대한 연구가 활발히 진행되고 있는 중인만큼 이제쯤은 이런 근본적인 물음도 던져질 필요가 있다고 본다.

그렇다면 한국을 포함한 동양미학에 관한 많은 연구에서 그 기초개념으로 정립되어야 할 것은 무엇이라야 하는가? 우리는 이러한 입장에서 서구미학의 문제를 대변하는 기초 개념을 간략히 알아본 다음, 고대 동양 문화의 구조 속에서 그에 해당되는 적합한 동양미학의 기초 개념이 무엇일까를 검토해 보고자 할 것이다. 왜냐하면 동양미학의 기본틀을 짜는 문제는 무엇보다도 그 특수한 연구 대상과 고유한 본질에 대한 물음, 곧 동양미학의 문제를 대변하는 기초 개념이 일단 명백히 설정되지 않으면 안 되기 때문이다.

그러할 때 미학의 분야에 있어서도 동·서의 비교와 대비의 작업이 의미를 부여받을 수 있을 것이다.

철학의 한 형식적 교과로 성립되기 시작한 서구 근대 "미학"의 문제를 대변하는 기초 개념이 "뷰티"와 "파인 아트"였다 함은 1장을 통해 이미 언급되었다. 우리는 여기서 다음과 같은 사실을 다시 상기할 필요가 있다. 뷰티를 모방하는 활동으로서의 파인 아트라는 별도의 체제가 확립된 것은 18세기를 통해서였다. 그러나 그것은 어디까지나 리버럴 아트의 일환임을 주장하는 입장에서였다. 리버럴 아트의 일환이라 함은 파인 아트가 과학처럼 이성과 규칙에 의해 진행되는 활동이라는 주장을 말함이다. 그러므로 근대적 체제가 형성되었을 때의 예술의 개념은 근대적 예술의 개념으로부터는 아직 멀리 떨어진, 그와 구별되는 것이었다. 3장에서 설명되었듯, 예술의 근대적 개념은 18세기 후기를 통해 자각되기 시작한 것이었고, 그러한 과정 속에서 예술이 이성 대신 상상, 규칙 대신 감정에 관련되어 논의되는 중에 과학과 도덕과 구분되는 고유한 경험 영역이 있다는 사고로부터 "미"와 "예술"에 대한 이론적 접근으로서 "에스테티카"라는 새로운 교과가 성립되었던 것이다.[01] 우리는 이 "에스테티카"를 "미학"으로 번역·이해하고 있는 중이다. 그 이후의 전개에 대해서는 더 이상 자세히 거론치 않겠다. 왜냐하면 어느 분야에 있어서나 비슷하겠지만 미학의 분야에 있어서도 동·서양을 비교하거나 대조해보고자 할 때 대표적인 사고를 골라 그것을 중심으로 논의를 전개하는 것이 가장 편리한 하나의 방식이기 때문이다.

01 오병남, 『미학강의』(서울대학교 출판문화원, 2003), 제7장 참조.

2. 동양미학의 기본 개념

어떻든 근대적인 새로운 교과로서의 서구의 "미학"이 성립되기 전 서양에서는 오랜 세월에 걸쳐 여러 단계의 논의의 과정의 귀결로 "파인 아트"라는 말과 체제와 그 고전적·근대적인 개념이 단계적으로 성립해 왔다. 그리고 그러한 배경 하에서 세례된 새로운 교과인 "미학"은 그것의 문제로서 뷰티와 파인 아트의 개념을 수용하여 이론을 구성·발전시켜 놓고 있다.

그러나 그러한 개념이 확립되기까지의 동일한 역사적·이론적 과정을 거치지 않은 "중국" 문화의 구조 속에서는 무엇이 중국미학의 기초개념으로 설정되어야 할까? 여기서 필자는 기왕에 언급된 "동양"이라는 말 대신 "중국"이라는 말을 의도적으로 개입시켜 놓고 있다. 왜냐하면 서양이 동양과 대비되는 것만큼이나 중국은 한국과 대비되는 점도 있을 것이기 때문이다. 만약 중국과 한국, 양자 간에 대비(contrast)될 수 있는 차이점이 없고, 비슷한 공통점만이 비교(comparison)될 때라면 한국미학은 중국미학의 일환이 되고 말 우려가 있다. 그러나 과연 그럴 수 있을까? 그럴 수 없다고 한다면 서구미학과 중국미학의 차이에 대해서는 말할 것도 없고, 긴밀하다지만 중국미학과 한국미학 간의 차이점 역시 명백히 되어야 한다. 가끔 우리는 한국 미학사상이라 할 것을 서양의 그것과 차별화시키고자 할 때 중국의 미학사상을 마치도 그것이 우리의 것인 양 슬그머니 우리 것으로 대입시켜 놓는 경우가 있다. 동일한 문화권이기에 응당 그럴 수 있다. 그러나 같은 문화권이라도 대비되는 점이 있다면 차별성이 밝혀져야 한다. 이 같은 문제를 확실히 하기 위해서라도 우리는 일단 서구의 미학사상과 중국의 그것을 비교해 볼 것이다.

사실 이것은 엄청난 과제이다. 그러나 가장 손쉬운 방법은 양자의 미학

에서 사용되고 있는 기본 개념들을 찾아 그들 개념들의 의미를 일차 검토해 보는 일이다. 다시 말해, 근대를 통해 형성된 서양의 "파인 아트"라는 말과 그 개념이 확립되기 위해서라도 그 이전 특수한 가치를 지시하는 "뷰티"와 제작기술을 뜻하는 "테크네" 혹은 "아트"라는 용어와 개념이 있었고, 그래서 그들 두 말의 결합을 통해 서양의 "파인 아트"가 만들어졌듯, 중국에서도 그들 양자에 해당되는 말이 있었고, 그러한 말들이 있었다 할 때 그들 간에 긴밀한 관계가 성립하고 있었는지, 있었다면 그래서 만들어진 개념이 무엇인지를 고대 중국 문화의 구조 속에서 알아보고, 있었다면 그 개념의 외연(범위)과 내포(의미)가 무엇인지를 문헌을 통해 밝히는 일이다. 그렇게 될 때 비로소 중국미학의 문제를 대변하는 말과 그 기초 개념이 확보될 수 있을 것이다. 이러한 문제를 검토해 보고자 하는 것이 본 9장의 의도이다.

그렇다면 중국미학을 하나의 체계로 발전시킬 수 있는 가장 기본적인 단위로서의 말과 그 개념은 무엇이었을까? 이 점에서는 서구미학에서의 "뷰티"와 "파인 아트"에 해당되는 개념으로 중국에서는 "美"와 "藝術"이 중국미학의 그것으로 설정되고 있다.[02] 그러나 이러한 사고부터가 검토되지 않으면 안 된다. 왜냐하면 중국에서의 "美"와 "藝術"이 서구미학의 기본 개념을 구성하고 있는 "뷰티"와 "파인 아트"의 단순한 역어에 불과한 것이 아니라면 그들 두 말이 고대 중국 문화의 구조 속에서 어떠한 의미를 부여 받으며 고대 중국인들의 삶과 사고에 수용되고 있었는지를 확인해보지 않으면 안 되기 때문이다. 다시 말해, 중국에서의 藝術 개념의 의미가 서양에서처럼 "뷰티의 모방"이고, 그 범주가 서양에서처럼 "시·음악·회화·조각·건축"으로 구성되고 있었느냐는 것이다. 중국미학에서도 꼭 그렇게 되어야 한다는 말

02 여기서 필자는 서양의 "fine arts"를 "파인 아트"로, 그 말에 해당될 고대 중국의 말로는 한자인 "藝術"이라는 말로, 구별할 필요가 없이 사용될 때에는 "예술"로 표기하겠다.

이 아니다. 얼마든지 다를 수 있다. 정치 제도가 다르고 교육제도가 다르듯 예술이라 할 것들을 규정하는 제도도 얼마든지 다를 수 있다. 딕키의 예술 제도론은 그것을 정당화해 주고 있다. 그렇다면 그처럼 다른 개념의 내포와 외연이 무엇일까를 확인해 보는 일이 요구됨은 당연한 일이다.

　이 지점에서 우리는 무엇보다도 먼저 중국미학에서 기초 개념으로 설정되고 있는 "美"와 "藝術"이라는 말이 동양문화 그 자체 속에서 어떠한 의미로 사용되고 있는 것인지를 추적하여, 두 개념 간의 상관관계를 알아보아야 한다. 여기서, 필자는 고대 중국에서 "美"와 "藝術"이라는 말이 중국미학의 문제를 구성할 수 있는 개념으로 정립될 수 있는 것인지를 묻고자 하는 것이지 두 개념을 가지고 중국미학 이론을 구성하고자 한 것은 아니라는 점을 전제하고 논의를 출발할 것이다. 이것 역시 엄청난 과제이다. 그러나 다음과 같이 요약할 수 있는 전거를 우리는 수없이 찾을 수 있다. 즉 우주의 원리는 道[03]요, 그러한 道는 自然[04]이요, 道로서의 자연은 理와 통하고, 그러한 理가 외적으로 구현될 때 美가 성립한다는 입장에서 "君子 黃中通理 正位居體 美在基中 而暢於四支 發於事業 美之至也"[05]라는 구절이 가능했던 것으로 이해할 수 있지 않은가? 그러한 理가 "正位居體" 할 때 美가 그 속에 있다 함은 그것이 외적으로 구현되었을 때를 말하는 것이다. 그 후 『孟子』에게서는 "充實之謂美"[06]라는 구절도 나타난다. 그러한 구절에서 알 수 있듯 그것을 연결해서 이

03　道: 『老子』, 「제42장」, "道生一, 一生二, 二生三, 三生萬物."
　　『老子』, 「제25장」, "有物混成, 先天地生, 寂兮寥兮, 獨立不改, 周行而不殆, 可以爲天下母, 吾不知其名, 字之曰道."
04　自然: 『老子』, 「제25장」, "字之曰道, 强爲之名曰大 … 故道大 … 人法地, 地法天, 天法道, 道法自然."
05　美: 『周易』, 「坤卦, 65文言傳」.
　　"君子 黃中通理 正位居體 美在基中 而暢於四支 發於事業 美之至也."
　　孔子, 『論語』, 「八佾」.
　　"子謂韶, 盡美矣又盡善也, 謂武, 盡美矣未盡善也."
06　『孟子』, 「盡心章下」.

해하면 自然의 충실한 외적 현상화 혹은 형상화가 美라는 말이 아닌가? 그리고 그러한 美를 드러내는 영역이 藝[07]요, 그러한 藝를 성취하는 능력 혹은 법이 術[08]이다. 그러므로 고대 중국에서 "藝" 자와 "術" 자는 두 글자가 결합하여 美를 구현하는 활동이라는 점에서 "藝術"이라는 말이 만들어질 수 있고, 우리는 중국의 고대 문헌을 통해 그러한 용어를 확인할 수 있다.[09] 이처럼 중국에서 "藝術"이라는 말로 지시되는 활동과 소산이 있고, 그것이 "道"인 "自然"의 "충실한 현상적 구현"이라고 할 때 서양에서의 "파인 아트"가 그에 비슷하게 "보편적 자연"의 모방이라고 규정되고 있음은 흥미로운 일이다. 또한 두 명제가 모두 도덕적 의미를 함축하고 있다는 점에 있어서도 양자 간의 비교는 적합성을 띠고 있다. 플라톤 이래 서양의 선·미 사상[10]이나 다름없이 중국에서도 선과 미의 두 개념은 긴밀한 관계를 맺고 있는 식으로 논의가 전개되고 있음을 우리는 각주 5)와 6)의 전거를 통해 얼마든지 확인할 수 있기

"可欲之謂善 有諸己之謂信 充實之謂美."
07 藝 : 孔子, 『論語』, 「述而」,
"志於道, 據於德, 依於仁, 游於藝."
『周禮』, 「地官司徒 제2」
"一曰, 六德 … 二曰, 六行 … 三曰, 六藝 禮·樂·射·御·書·數."

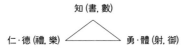

知 (書, 數)

仁·德 (禮, 樂) ＼／ 勇·體 (射, 御)

08 術 : 『禮記』, 「鄕飮酒義 제45」,
"古之學術道者 將以得身也, 是故 聖人務焉."
鄭玄 註, "術猶藝也."
『禮記』, 「祭統 제25」,
"惠術也, 可以觀政矣."
鄭玄 註, "術猶法也."
09 藝術 : 『後漢書』, 「伏湛傳」,
"永和元年, 詔無忌, 與議郎黃景, 校定中書 五經, 諸子百家, 藝術."
『晉書』, 「藝術傳序」,
"藝術之興, 由來尚矣."
10 Platon, *Republic*, II. 376b "kalokagathia"; 동양의 "善·美" 사상.

때문이다. 그러한 점에서 일본 사람들이 서양의 "파인 아트"를 "藝術"이라고 번역한 것은 올바른 이해에 기초한 것이라고 할 수 있다.[11] 그러나 서양에서의 "보편적 자연의 모방"이라는 명제에서의 "네이처"(Nature)와 동양에서 "自然의 충실한 외적 구현"이라는 명제에서의 "자연" 간에 커다란 개념상의 차이가 있을 것임은 물론이다. 그러한 점에서 두 명제 간의 대비에 대한 고찰은 무한히 다양하게 전개될 것이다.

그러나 그처럼 대비되는 점 말고라도 또 달리 고려되어야 할 문제가 있다. 중국에서의 藝術 개념의 범주에 관한 문제이다. 앞서의 검토를 통해 알아본 것처럼 서양 근대를 통해 성립된 파인 아트의 체제는 기본적으로 시·음악·회화·조각·건축을 포함하는 것이었다. 그러나 중국에서의 藝術 개념의 외연이 과연 이들 5가지의 활동으로 제한될 수 있는 것이었을까? 왜냐하면 중국에서의 "藝術"은 각주 7)에서 인용된 "六藝"(禮·樂·射·御·書·數)에서의 "藝"의 외연이 말해주듯 근대의 "파인 아트"라는 말보다 훨씬 폭넓은 활동을 포함하고 있는 것이기 때문이다.

여기서 우리는 고대 중국 藝術의 외연의 문제를 궁리해 보기 위한 한 방식으로 그것을 서구의 "리버럴 아트"의 체제와 관련시켜 보는 것이 어떨까 생각한다. 왜냐하면 서구에서의 파인 아트의 체제가 성립되는 과정을 보면 그것은 일단 리버럴 아트의 자격을 획득함으로써 그 일환이 되는 과정을 거치고 있기 때문이다. 이 점에서 교양인들의 교육을 위한 교과목의 체계로서 서양에서는 7가지 리버럴 아트(문법·수사학·논리학·대수·기하·천문학·음악론)의 체제가 있었듯, 중국에는 그에 해당되는 수양과목으로 육예(六藝)의 체제, 즉 禮·樂·射·御·書·數가 거론될 수 있다. 요컨대, 서구에서 파인 아트의

11 아오키 타카오, "근대 일본에 있어서의 '노오가쿠'의 창출," 민주식 편, 『동서의 예술과 미학』(솔, 2007) 참조.

체제가 일단은 리버럴 아트의 일환이 되고자 하는 입장에서 성립한 것이라면, 중국의 六藝라는 체제도 비슷한 교육적 의도로 만들어졌고, 그 속에 서구에서의 파인 아트에 속하는 것으로 간주될 수도 있는 樂과 書가 포함되고 있다는 사실을 주목할 수 있다. 더욱이 樂에 詩가 빠질 수 없고,[12] 書의 기초 없이는 畵 또한 생각할 수 없는 중국 고대 문화의 특성을 고려할 때 육예에는 그 속에 포함되어 있는 樂과 書 이외에 詩와 畵가 함께 수용되고 있는 것으로 해석될 수 있다.[13] 그러나 동양의 六藝에는 서양의 "파인 아트"의 체제에 포함되어 있는 조각과 건축이 포함되어 있지 않다.

이러한 사실은 중국 본래의 藝術이라는 개념은 그 의미에 있어서뿐만 아니라 그 체제에 있어서도 서양의 파인 아트와 다를 것임을 짐작게 해준다. 그러므로 서양의 문화 구조 속에서 리버럴 아트의 일환의 자격으로서 파인 아트의 체제가 성립되었듯, 동양 문화의 구조 속에서 그 비슷한 체제를 찾자면 우리는 詩·書·畵와 그에 관련된 "삼절"(三絶)의 개념을 상정해볼 수 있지 않을까한다. 즉 서양 근대 시기의 "파인 아트"가 "아트" 일반이나 "리버럴 아트"와 구별되듯, 시·서·화 삼절 또한 "藝術" 일반과는 물론 그 하위 체제인 "六藝"와도 구별되는 좁은 의미의 중국 예술을 지시하는 데 더 적합한 말이라고 해석할 수 있기 때문이다. 동시에 "파인 아트"가 "리버럴 아트"의 일환이기는 하나 뷰티를 추구하는 특수한 인간 활동의 영역을 지시하기 위해 고안된 말이라면, 시·서·화 역시 六藝 중에서 특수한 "경계"[14](境界)를 구성하기에 가장 이상적인 활동임을 지시하기 위해 六藝의 개념으로부터 유도된 하위 개념이 아닌가 하는 점 때문이다. 다시 말해, 시·서·화에 관련된 삼절이라는 용

12 「論語」, 「泰伯」, "子曰 興於詩, 立於禮, 成於樂."
13 蘇軾, 「東坡題跋」, 「書摩詰藍田烟雨圖」, "味摩詰之詩, 詩中有畵, 觀摩詰之畵, 畵中有詩."
14 이상우, 『동양미학론』(시공사, 1999) 참조.

어나 개념은 그 체제에 있어서 고대 중국인들이 생각하고 있었던 藝術 일반이 아니라 그 가지(枝)인 "技"術이 되고 있는 것이 아니었나 하는 것이다. 그렇다고 할 때 서양의 파인 아트의 체제에 들어 있는 건축과 조각이 중국 藝術의 고유한 체제라 할 삼절의 개념에는 포함되어 있지 않음을 발견하게 된다. 그렇다고 동양에서의 조각과 건축이 동양적인 넓은 의미의 美를 구현하는 넓은 의미의 藝術이 아니라고 할 수도 없지 않은가? 왜냐하면 각주 5)에서 인용된 "黃中通理 正位居體 美在基中 而暢於四支 發於事業 美之至也"라는 구절이나 "充實之謂美"라는 구절을 보면 그 같은 해석은 허용되지 않는다.

그렇다면 파인 아트의 체제에 포함되고 있는 조각과 건축에 대한 고대 중국인들의 개념은 무엇이었는가? 그들 역시 美를 구현하는 藝術 일반의 범주들에 속할 수 있는 것들임은 분명하다. 그렇다면 그들은 왜 육예의 체제나 시·서·화 삼절의 체제에 포함되고 있지 않고 있었을까? 다시 말해, 조각·건축과 서·화의 관계와 차이는 무엇이었는가를 물어야 한다. 여기서 우리는 다음과 같이 생각해 볼 수 있다. 즉 앞에서 인용된 "充實之謂美"라는 구절에서도 알 수 있듯 건축이나 조각이 다 같이 넓은 의미의 美의 구현으로서 넓은 의미의 藝術의 일환이 될 수 있었을 것임은 분명하다. 그럼에도 불구하고 그들 조각이나 건축이 육예의 체제나 시·서·화 삼절의 체제와 무관한 것으로 간주된 것은 그들이 사대부를 위한 교육 체제와 그들의 정신 수양에 밀접하지 않은 것으로 간주되었기 때문이 아닐까라는 것이 필자의 생각이다. 그러한 의미에서 시·서·화 삼절은 넓은 의미의 藝術 중 사대부나 문인을 위한 것이었다고 할 수 있다. 서양에서도 "보자르"(beaux-arts)가 영어인 "파인 아트"로 번역·정착되기는 했지만 그것은 "폴라이트 아트"(polite art)라는 말 혹은 "엘리건트 아트"(elegant art)라는 말로도 번역되고는 했다.[15] 이같은 사실은 리버럴 아트로서의 파인 아트가 교양인에 의한 교양인을 위한

"지식인"의 "우아한" 기술이었음을 의미하는 것이다. 그러한 입장에서 생각해 볼 때 중국에서의 시·서·화 역시 문인에 의한 문인을 위한 고급 예술이 되고 있다고 할 수 있다. 다시 말해, 파인 아트나 시·서·화 三節은 다 같이 귀족을 중심으로 한 고급 예술이었다는 점이다. 그러므로 귀족 중심의 고급 예술로서 중국의 藝術이나 서구의 파인 아트는 기본적으로 지적인 인간의 활동이요, 상류 계급을 위한 고급 예술로서 정착된 것이었다고 할 수 있다. 이 같은 사실을 고려해 볼 때 서구미학이 파인 아트를 기초 개념으로 설정하고 출발했다면 중국미학은 시·서·화 삼절을 기본 문제로 설정해 놓고 그와 긴밀히 관련된 개념들을 가지고 이론을 구성시킬 수 있지 않겠는가 하는 것이 필자의 소견이다. 그러므로 동양미학의 정립에서 시·서·화와 함께 조각·건축을 포함시켜 다룰 경우라면 그들 간에 공유되어 있을 긴밀한 관계에 대한 문헌적 설명이 개입되어야 한다. 그러한 설명이 결여된 채, 시·서·화 및 조각·건축 등등을 동류로 하는 구성 방식은 아마도 중국 문화 자체의 구조에 혼란을 야기시켜 놓는 일이 될지도 모를 일이다.

이렇게 생각해 볼 때 중국의 "藝術"로서의 예술과 서양의 "파인 아트"로서의 예술의 차이점은 다음과 같은 입장에서 정리해 볼 수가 있겠다.

첫째로, 2장 서두에서 시사했듯 서양에서의 파인 아트의 개념의 의미는 "보편적 자연의 모방"이요, 중국에서의 藝術의 그것은 "자연의 충실한 구현"이라고 했을 때 일단은 "보편적 자연"에서의 자연 개념과 "도법자연"(道法自然)에서의 자연의 개념 간에 의미의 차이가 있을 수 있다. 이 차이가 중국미학과 서양미학을 구별시켜 주는 기점이 될 것이다.

15 M. Akenaide, *The pleasures of imagination* (1744) 서문에서 불어의 "beaux-arts"가 "elegants art"라는 말로 쓰이고 있고, A. Batteux의 *Les beaux arts reduits à un même principe* (1746)의 익명의 영역판이 *The polite arts* (1749)라는 제목으로 출판되고 있다.

둘째, 따라서 "뷰티"를 목적으로 추구하고 있는 서양의 "파인 아트"의 체제와 "美"를 목적으로 추구하는 "藝術"의 체제 양자 간에도 차이가 있을 수 있다.

마지막으로, 서양에서의 "뷰티"와 "파인 아트"의 두 개념이 "미학"이라는 새로운 학문의 형성으로 인도된 것과 동일하지 않은 철학적 배경 속에서 중국의 美와 藝術의 두 개념이 어떠한 형태의 이론으로 정립될 수 있을까 하는 점에서도 커다란 차이가 있을 수 있다. 그렇다고 중국미학의 그것이 반드시 서구의 근대적 형태의 "에스티카"처럼 구성되어야 한다는 의미가 아니다. 다를 것이라면 문제와 방법론일 터인데, 그렇다면 "무엇"이 다르고, 또한 그것이 "어떻게" 달리 전개되었는가 하는 점이 분명히 밝혀진 입장에서 정립이 시도되어야 한다.

그렇다고 할 때, 우리의 "아름다움"이라는 말이 중국의 "美"와 그 함축이 동일한 것인지를 또한 확인해야 한다. 마치도 서양의 "뷰티"가 중국의 "美"와 그 함축이 동일한 것인지를 물어야 했듯 말이다. 그렇다고 할 때 중국에서 "藝術"과 "六藝"와 "三絶"의 체제가 성립할 수 있었듯, 우리에게도 그들 체제에 비슷한 어떤 것들이 우리의 역사 속에서 작동하고 있었는지도 확인해야만 한다. 만약 의미에 있어서나 체제에 있어서 중국의 것과 우리의 것 — 그것이 수용되어 동화된 것이든 아니든 — 간에 아무런 차이가 없다는 사실이 밝혀지게 되면 앞서 언급했듯 미학적 사고에 있어서 한국미학은 중국미학의 일환으로 환원되고 말 우려가 있다. 이미 언급했듯 문화적으로 교류가 긴밀했기에 유사한 점이 있을 것임은 물론이다. 그러나 아무리 긴밀했다 하더라도 차별성이 확인되지 않으면 앞서 말한 우려를 벗어나기 힘들다. 그러나 그것은 단순한 우려일 뿐이라는 점을 증명해 주는 많은 소산들이 우리에게는 있다. 그것은 우리의 역사를 통해 물려진 소산 — 우리의 조상들

이 그들 소산을 무슨 말로 불렀는지는 모르지만 — 들을 호흡해보면 알 수 있다. 그들은 분명 중국의 예술적 소산과 다른 성질을 띠고 있다. 예컨대 석굴암 불상 앞에 서 보라. 불상이 지니고 있는 이 성질은 분명 고유하다. 그것이 "아름다움"이라는 말로 규정될 수 있는 것이라면 한국의 "아름다움"은 중국의 "美"와 그 함축이 다른 것일 수밖에 없다. 그러므로 한국미학의 정립의 과제에 있어서 제일 중요한 것 역시 기본개념의 발굴과 그에 대한 정의이다.

그렇다고 해서 서구의 미학적 사고를 도입하여 문제를 설정하고 이론을 구성해서는 안 된다는 말이 아니다. 중국이나 한국의 문화 구조 속에서 각각의 문화에 적합한 미학의 문제를 확인해 보지도 않은 채 그렇게 한다면 그것은 동양예술의 고유한 개념과 체제로부터 벗어나 있는 것이고, 따라서 동양문화 구조 속에서의 예술에 대한 이해보다는 곡해를 가져다줄지도 모른다는 사실을 지적하고자 한 것뿐이다. 그럼에도 불구하고 서구적 시각을 원용하여 중국의 "藝術論" 혹은 한국의 "美術論"이라는 책을 써낸다면 그것은 동양인의 생활과 문화의 구조 속에서 잉태된 예술의 의미가 무엇이고, 어떠한 체제로 발전된 것인지를 알려주는 것이기보다는 서양의 근대 혹은 그로부터 발전된 현대 미학의 관점에서 재구성된 것이 될 우려가 짙다.

그러나 이러한 지적에 대해 어떤 사람은 이의를 제기할지 모른다. 즉 서구의 근대인들이 "파인 아트"라는 말이나 체제가 있어본 적도 없던 시대의 시나 음악, 회화나 조각이나 건축을 동류였던 것처럼 한데 묶어 그에 대한 이론을 구성해 놓았듯, 우리 역시 그렇게 구성해도 무방하다고 할지 모른다. 반복하지만, 동양에 대해서도 그러한 식의 접근이 얼마든지 시도될 수 있다. 그러나 그들이 그렇게 하는 일과 우리가 그러한 관점을 따라서 하는 일 간에는 커다란 차이가 있다. 그것은 서양인들에게 있어서는 그처럼 근대적 관점에서 조망을 해도 좋고, 그러한 체제로 재구성을 해내도 무방한 사

고의 역사를 내재적으로 발전시켜 왔다는 점 때문이다. 따라서 그들의 그러한 작업에는 이론적 갈등이나 모순을 느끼지 않아도 좋을 만큼의 연속성과 정당성이 주어져 있다. 아니, 그럼에도 그들에게서도 말이나 체제에 있어서 많은 갈등이 있어 왔다.[16] 그렇다고 할 때 역사적으로 이 같은 과정을 거치지 않은 중국과 한국의 문화의 구조 속에서 잉태된 예술에 대해 서구적 사고의 틀을 그대로 적용한다면 이 같은 작업은 중국과 한국의 예술과 그에 대한 사고를 왜곡시키는 일이 될 것이다.

그런데 서양의 근대를 통해 확립된 이 같은 "파인 아트"의 의미와 체제, 곧 그 근대적 개념이 오늘날 붕괴하려 하고 있다. 우리는 그 같은 사실을 6장에서 고찰한 바 있다. 그래서 포스트모던 시대에는 다시 고대의 "테크네" 일반의 개념에로 회귀하고 있는 듯한 생각을 떨쳐버릴 수 없는 서양 현재의 미술 현상을 우리는 목격하고 있는 중이다. 그래서 그들의 미학에 있어 기초 개념이 붕괴되려 하고 있는 중이다. 문제를 해결하기보다는 문제를 제기하는 것 같은 식의 이러한 반성을 통하여 필자가 내릴 수 있는 결론이란 동양미학의 성립은 동양예술의 고유한 개념이 무엇인가를 일단 밝혀내는 일이 그것을 서구의 근대적인 관점 혹은 현대적인 안목과 시각으로 재구성하는 일보다 논리적으로 선행되어야 한다는 것이다. 근대적 서구미학의 중심 개념이나 체제가 동요되고 있는 것은 그들에게 또 다른 삶이 전개되고 있음을 의미한다면 우리의 역사적 삶 속에서 잉태되었을 고유한 예술과 그에 대한 사고가 자라지 않았을 리가 없다.

16 예컨대 A. Lessing은 *Laokoon*에서 "beaux-arts"라는 말이 지닌 애매함에 주목하면서 "beaux-arts"와 시와 문학 간의 해묵은 평행설에 종지부를 찍고자 했다. 그래서 "beaux-arts"의 독일어인 "schöne Kunst"라는 말의 사용에 반대하면서, 그에 해당되는 것으로서 오히려 "bildende Kunst"라는 말을 차용하고 있다. 뿐만이 아니라 beaux-arts의 체제가 Batteux에 이르러 그 최종적인 형태가 확립되었다고는 하지만 거기에서도 건축이 빠져 있음을 주목할 수가 있다.

제 9 장

—

고유섭(高裕燮)의 미학사상:
기본 개념과 전개

1. 미학의 요청

우리는 8장 마지막 부분에서 한국미학의 기초 개념으로 "아름다움"이 거론될 수 있음을 제언한 바 있다. 그것은 한국미술의 고유성을 미학적으로 확보하고자 할 때 하나의 대안이 될 수 있는 개념이라는 점에서였다. 그러므로 "아름다움"에 대한 개념 규정은 한국미술에 대한 이론적 접근을 시도하고자 할 때 우리가 취해야 할 첫 단계의 작업이다. 일찍이, 이 같은 작업에 뛰어들어 한국미의 고유성을 해명코자 한 최초의 미학자가 又玄 고유섭이다. 이제 우리는 "아름다움"의 개념을 중심으로 그가 암암리에 구성코자 했던 한국 미학사상을 검토해 볼 것이다.

그러나 미학에 관해 그가 남겨 놓은 글은 많지도 않은 터에 대부분 전문적으로 쓰여진 것들이 아니다. 전문적이지 않은 글은 그것을 이루고 있는 기본 개념들이 애매하고 모호한 것이 특징이다. 그러할 때 전개되고 있는 주장은 일관성을 잃게 된다. 일관성의 결핍은 논리적 모순을 낳을 수 있다. 요컨대, 고유섭의 글을 하나의 미학사상으로 파악·구성하려 할 때 마주치게 되는 커다란 어려움은 그의 미학사상이라 할 것이 명백한 개념 규정을 통해 체계적으로 구성되고 있지 않다는 데 있다. 그러나 그는 후학들로 하여금 반성할 미학적 사고의 소지를 남겨 놓고는 있다.

사정이 이러함으로 한국 미학사상이라 할 통찰들과 그에 관련된 사상들이 고유섭의 글 속에 피력되고 있다 하더라도 구슬이 서 말이어도 꿰어야 보배라는 말이 있듯, 여기저기 산재해 있는 개념들을 꿰어, 그들 모두를 고

유섭의 한국 미학사상으로 구성해 보는 일이 쉬울 리는 없다. 그래서 다음과 같은 물음을 던져 봄으로써 그의 미학사상에 대한 이해를 출발해보기로 했다. 처음부터 조선 미술사를 쓰기로 작정하고 대학의 문을 두드렸음에도 불구하고 왜 그는 졸업 논문[01]을 조선 미술사에 관해서가 아니라, K. 피들러의 미술론을 주제로 택했을까? 피들러는 H. 리케르트가 주창한 가치 형식주의 입장에서 형식주의 미술론을 폈던 미학자이지 미술사학자가 아니다. 한국미술사를 필생의 과제로 삼았던 고유섭에게 이 같은 질문을 던지는 것이 혹자에게는 미학계의 대선배를 폄하하려는 것이 아니냐는 힐난이 있을 수 있다. 그러기는커녕 필자는 그의 진지한 학문적 태도에 경의를 표하기 위해서라고 말하고 싶다. 그의 나이 20세가 되던 1925년 4월, 경성제국대학에 입학했을 때 애초의 포부가 한국미술사 연구였으나, 그것이 아무리 절박한 것이라 해도 그는 선결되어야 할 문제가 있음을 인식했던 학자였다. 그것은 미학과 미술사학의 학문적 관계에 대한 것이다.

　철학을 위시해 고유섭이 잠시 몸담고 있던 "美學 及 美術史學 硏究室"을 둘러싼 당시 학계의 풍토는 곧바로 독일 학계의 연장선상에 있었다 해도 과언이 아니었다. 물론 수용하는 과정이었지만 일본 미술사학은 방법론의 면에서도 당시 서구의 조류와 보조를 같이하는 지적 풍토를 가꾸고 있었다. 김문환은 이 같은 사정을 잘 알려주고 있다.[02] 고유섭은 이러한 지적 풍토를 아주 잘 인식하고 있었다. 그의 글을 검토해 보면 이 같은 사실을 쉽사리 짐작할 수 있다. 한 예로 그는 미학의 방법론적 추이, 곧 당시의 철학의 경향들도 알고 있었으며, 그런 중에 제기된 "미학"과 "예술학" 간의 논쟁도 알고 있었다. 이 같은 지적 배경 때문에 고유섭은 조선 미술사를 연구하기로 작정

01　고유섭이 졸업을 위해 제출한 논문 제목은 "예술적 활동의 본질과 의의"(1930)였다.
02　金文煥, "韓國, 近代美學의 前史," 「한국학연구」, 고려대학교 한국학연구소, 1992 참조.

했던 애초의 포부를 일단 미루고, 한국 미학사상을 위한 방법론적 기초를 확보하자는 데로 나아가게 되었고, 그래서 일차로 피들러에 관한 연구를 택하게 되었다고 필자는 생각한다. 미학자의 입장에서 보면 이 같은 태도야말로 초창기 한국미술사를 학문적으로 정립하고자 했을 때 꼭 거쳐야 하는 이론적 과정이었다는 점에서 그는 진정 그 점을 인식했던 철저한 아카데미션이었다. 한국미술사의 정립이라는 구호를 외치기 전에 "어떻게"의 문제의 중요성을 그는 인식하고 있었던 것이다. 서양 미술사이건 조선 미술사이건 그것이 미술사라면 "미술"의 개념이 전제 또는 기초로 되어 있지 않으면 안 되기 때문이다. 그렇다면 한국미술사 연구 역시 한국미술에 대한 개념정립을 전제로 해야 하지 않겠는가? 개념정립의 문제는 미술사학이 아니라 미학의 과제이다.

이러한 입장에서 우리는 한국미술의 개념정립에 관련된 한에서 고유섭의 미학적 기초를 검토해 보기로 할 것이다. 분명 미술의 개념정립은 미학의 과제에 속하는 일이다. 그러나 혹자는 이에 대해 이의를 제기할지도 모른다. 왜냐하면 "미술, 나아가 예술이란 무엇인가?"라는 질문에 대한 답은 다른 분과의 연구를 통해서도 얼마든지 제공될 수 있다는 반론 때문이다. 일견 옳은 생각이다. 실제로 미술에 대해 우리가 알고 있는 지식의 거의 대부분은 미학에 의해서가 아니라 심리학이나 사회학, 미술사학을 포함한 문화사 일반 그리고 미술의 제작에 관련된 재료·기술 등에 관한 온갖 과학적 연구를 통해 우리에게 제공되고 있는 것들이다.

예컨대, 우리는 예술작품을 감상한다는 말을 하고 있다. 이 감상의 경험이 무엇인가를 알기 위해서 우리는 심리학자를 찾아가지 않으면 안 된다. 그는 그 경험을 구성하는 지각·감정·상상 등의 심리적 상태를 과학적으로 분석하고 설명할 수 있는 유일한 사람이다. 비슷하게, 만약 창조적인 예술가의

심리적 상태나 기질을 이해하고, 그가 예술가 아닌 다른 사람과 어떻게 구별되는지를 이해하고자 할 때에도 현재로서는 심리학만이 우리를 도와줄 수 있다. 이렇게 말하면 곧장 이의가 제기될 수 있다. "내가 작품 앞에서 가졌던 감상의 경험은 심리학으로는 설명이 불가능한 어떤 것"이었다는 점에서 반론을 제기하는 사람이 있을 수 있다. 그렇지만 그 반론의 근거가 예술작품에 대한 자신의 "경험"인지, 아니면 그에 대한 참된 지식으로서의 "인식"인지를 반성해보는 일이 선행되어야 할 것이다.

또 달리 사회나 역사에서의 미술의 기원, 그리고 다른 인간의 활동들— 예컨대 도덕과 종교 등— 과 미술 간의 상호관계들, 나아가 인류 문화의 역사 속에서 예술의 중요성 등의 문제는 역사학이나 사회학이나 인류학자들이 얼마든지 제공하고 있다. 한 걸음 더 나아가, 미술 양식의 발전과 그 형식적 특징을 알기 위해서라면 그것은 박식한 미술사학자에게 물어보는 수밖에 없다. 또한 어느 구체적인 작품을 보다 풍부하게 감상하기 위해 그 작품에 대한 설명과 해석과 평가까지를 원한다면 우리는 오랫동안의 경험을 통해 세련된 뛰어난 눈의 감식력을 지닌 비평가에게 조언을 구하는 것이 가장 안전한 길이다. 이 모든 소중한 정보들은 우리가 미술에 대해 가지고 있는 지식의 대부분을 차지하고 있는 것들이다. 이들 연구를 통해 우리에게 제공되는 압도적인 지식의 양을 생각해 보면 미학은 그 이상의 무엇을 우리에게 보태줄 것이 없으며, 따라서 미학은 무익하거나 필요 없다는 사람들의 주장이 그럴듯해 보인다.

그러나 그러한 주장은 건전하지 못한 결론이다. 왜냐하면 그들의 많은 지적 정보들은 모두가 과학적 방법을 통해 제공되고 있는 것이기 때문이다. 그런데 과학적인 연구들은 다음과 같은 중요한 물음들에 대해서는 한마디의 언급도 하지 않은 채 진행되고 있음을 유념해야 한다. 우선, 왜 미술은 가

치가 있는가라는 물음에 대해서 그들은 전혀 고려해 보지도 않은 채 그것은 으레 가치가 있는 것이라는 전제를 은연중에 깔고 그들의 연구를 진행하고 있다. 미술을 포함한 예술 일반이 삶의 여러 가치들 중 어느 것보다 훌륭한 것이라는 신념이 일반적으로 퍼져 있지만, 정말로 그러하다면 그 가치는 무엇이며, 또한 그 가치를 구성하고 있는 성질은 무엇일까에 대해서 심리학자나 사회학자, 똑같은 실증과학자로서의 미술사가들은 이 문제에 묵묵부답이다. 그러한 입장에서 그들은 그들의 연구를 출발시키고 있다. 그러나 과학적인 방법들이 답할 수 없는 것이 그것뿐만이 아니다. 또 다른 보다 근본적인 물음이 있다. 그것은 도대체 그처럼 가치 있는 "미술이란 무엇인가"라는 물음이다. 앞에 든 많은 경험과학적 연구들, 예컨대 미술사학의 연구들이 미술사에 관한 연구임을 주장하기 위해서라도 그들은 미술에 대한 개념으로 무장되어 있지 않으면 안 된다. 그렇지 않을 때 우리는 왜 그것을 구태여 "미술"의 역사로서 "미술사"라고 불러야 하는가? 그럴 이유를 찾기 위해서라도 "미술"이라는 말의 의미, 곧 그에 대한 개념정의가 선행되어야 한다.

그러나 미술의 정의와 같은 고답적인 물음에 신경을 쓰지 않고서도 얼마든지 미술에 관한 연구를 진행하여 그에 대한 지식을 축적할 수도 있다고 할지 모른다. 그것도 어느 의미에서는 옳은 말이다. 그러나 어느 미술사학자가 그렇게 말한다면 그는 이미 미술의 개념을 전제하고 있는 것이고, 그렇다면 그는 미술의 개념을 전제하는 입장에서 미술의 역사에 관한 서술을 출발하고 있는 것이다.[03]

03 J. Stolniz, 『미학과 비평철학』, 오병남 역, 이론과 실천, 1991, 제1장 참조.

2. 한국미학의 정립: 그에 대한 자각과 기본 개념

바로 이러한 근거 위에서 한국미술사 서술의 문제는 한국미학에 기초하고 있어야 한다. 그러나 유감스럽게도 한국에서는 서구에서처럼 미학적 사고가 발전되어 오지 못했다. 우리가 현재 "미학"이라는 이름으로 받아들이고 있는 서구의 미학도 알고 보면 겨우 18세기를 통해 형성된 것이니 역사적으로 보면 그리 오래된 것은 아니다. 이 같은 사실은 미술사학에 관해서도 똑같이 적용될 수 있다. 미술사학이 있기 전에도 많은 유물과 작품이 있어 왔지만 미술사학의 성립도 미술이라는 고유한 영역의 고유한 역사에 대한 자각 하에서 미학과 비슷한 시기에 출발을 본 것이기 때문이다.

그런데 우리의 경우는 어떤가? 현재 수행되고 있는 미술사학의 연구 이전에도 미술작품이라 할 소산들이 있어 왔고, 그들 소산에 대한 반성으로서의 미학적 사고와 사상들이 축적되어 있었을 것이다. 그러나 그러했다는 사실마저도 최근의 연구를 통해서야 겨우 발굴·확인되고 있는 중이다. 한 예로 『조선시대의 화론연구』[04]를 들 수 있다. 이것이 서양, 예컨대 고대 그리스와 우리의 차이요, 가까운 중국과 우리의 차이이다. 요컨대, 서구에는 "에스테티카", 곧 "미학"이라는 학문이 있기 전에도 수다한 미학사상들이라 할 것이 오랫동안 축적되어 왔지만, 중국에서 역시 비슷한 개념적 유산들이 역사적으로 전승되어 왔지만 우리에게는 그러한 미학적 사고가 축적되어오지 못했다.

그렇다면 왜 우리는 미학이라는 학문으로 귀결될 사상들을 축적해 오지 못했을까? 그래서 조선 미술사를 쓰기로 작정했던 고유섭으로 하여금 왜 미

04 俞弘濬, 『朝鮮時代 畵論硏究』, 학고재, 1998.

학의 영역으로 발걸음을 떼게 했을까? 곰곰이 따져 볼 필요가 있다. 왜 그러했을까? 삶과 예술과 문화가 없어서였을까? 그러나 우리는 자랑해도 좋을 고유한 문화를 가꾸어 왔고, 그에 대한 자긍심을 갖고 살고 있다. 역사를 가꾸어 온 민족치고 그러한 자긍심을 갖고 있지 않은 민족은 없으리라. 그렇다면 왜 우리에게는 서구 사람들이 "미학"으로 귀결될 미학사상이라고 할 사고를 남겨 놓지 못했을까 하는 것이 문제가 되지 않을 수 없다.

여기서 우리 민족이 삶과 예술과 문화와 역사를 가꾸어오지 않아서가 아니라, 그러한 소산을 소홀히 하고, 그러므로 그에 대한 반성의 과정이 없었기 때문이 아니었나라고 생각해보기에 이른다. 반성은 그들 소산에 대한 경험이 아니라 그에 대한 비판적 사고이다. 서구인들은 이 같은 반성적 작업을 "철학"이라는 이름으로 수행해 왔다. 그러한 철학적 작업을 통해 그들은 자기들의 삶과 그로부터 빚어진 온갖 미술 현상들에 대한 반성을, 그것도 지극히 똑똑한 사람들이 담당해 왔다. 필자가 판단하기에 고유섭 역시 정말로 똑똑한 분이었다. 우리 민족의 미술과 그 역사의 특수성을 경험하고 반성함으로써 우리 민족의 예술적 정체성을 확인코자 했던 문화 민족주의자였다. 이 점에서 고유섭이 "그 방법적 논리를 '일본인 학자들의 학구적' 업적을 통해서 받아들였다 할지라도 그와 같은 수용태도만으로 그의 미학적 입장을 '식민지 사관이 만들어 놓은 함정'에 빠진 것으로 비난하기는 곤란하며, 오히려 뒤늦게나마 한국미술의 본질 탐구를 위한 본연의 미학적·미술사학적 방법론에 대한 자각이 고취된 점에서 그의 이러한 접근은 마땅히 재평가되지 않으면 안 된다"[05]라는 김임수의 지적에 필자는 전적으로 동감이다.

그렇다면 한국의 미술과 문화에 대한 그의 반성을 촉구시킨 것은 무엇이

05 金壬洙, 「高裕燮 硏究」, 弘益大學校 大學院 博士學位論文, 1990, p.29.

었을까? 그리고 반성 끝에 한국미술사를 집필하겠다는 의욕에 점화를 시켜 준 것은 무엇이었을까? 그가 남긴 글을 검토해 보건대, 그것은 서구의 학문에 대한 접촉이 그 출발점이 되고 있다. 이로부터 그는 한국미술사에 대한 연구로 발을 들여놓기 이전 한국미학의 정립에 관한 미학적 관심을 갖게 되었던 것이다. 이 지점에서 필자는 그가 남겨 놓은 글을 검토하고, 다시 묻고 하는 식으로 그의 미학사상을 구성해 보고자 할 것이다. 그러나 그것이 서구의 미학이건 한국미학이건 학문이라면 이론의 형태를 갖춰야 한다. 그렇다면 이론이란 무엇인가? 간단히 말해 그것은 말(개념)들의 고리이다. 그렇다고 모든 말들의 고리가 곧바로 이론이 되는 것은 아니다. 이론이 되려면 우선, 1) 이론에 사용된 개념들이 명확해야 한다. 즉 어떠한 근거에서 어떠한 의미로 사용되었는지가 확실해야 한다. 다음으로, 2) 그들 개념들을 가지고 전개되는 추론과정이 일관되어야 한다. 달리 말해, 이론 전개에 논리적인 모순이 없어야 한다. 마지막으로, 3) 그러나 아무리 논리적인 모순이 없다 하더라도 타당한 이론이 되려면 경험적으로 검증될 수 있어야 한다. 그렇지 않으면 설득력이 없다.

이 같은 입장에서 우리는 다음과 같이 고유섭의 미학사상을 검토해 보고자 할 것이다. 우선 그가 사용한 개념들의 명료성을 밝히고, 다음으로 그들 개념들의 고리가 일관되고 있는지를 알아보는 작업에 국한시킬 것이다. 그러므로 그의 미학사상과 긴밀히 연결되어 있는 것이지만, 미술사관론(philosophy of the history of art)의 문제는 아무리 긴밀하다 한들 또 다른 이론적 문맥에 속하는 것이므로 여기에서는 별도로 다루지 않겠다. 그리고 한국미술에 대해 그가 적용하고자 했던 미학적 사고가 미술사를 설명하는 데 있어서 타당한 것인가의 문제는 실증적인 한국미술사학이 검증할 문제이다. 그의 미학사상을 이렇게 국한시켜 논해 보고자 할 때라 해도 그의 미학사상의

구성은 앞서 말했듯 체계적이지 않기 때문에 쉽지가 않다. 그렇다면 체계란 무엇인가? 기본 원리를 대변하는 기초 개념이 설정된 입장에서의 논리적 전개이다. 그렇다면 한국미학의 정립을 위해 그가 기초 개념으로 설정하고 있는 것은 무엇이었던가? 우리는 그것부터 알아보지 않으면 안 된다.

1) 아름다움

근대적 사고의 소산인 서구의 "미학"에 해당되는 이른바 "한국미학"을 정립하고자 했을 때 서구 미학이 그 기초개념으로서 "뷰티"(beauty)를 설정하고 있듯, 고유섭은 한국미학의 초석이 되는 기본 개념을 "아름다움"으로 제시하고 있다. 그래서 "아름다움"이라는 우리말의 어원적 의미를 찾아, 그것의 의미를 "지의 정상"(知의 正相), 즉 "지적 가치"(知的 價值)라고 규정하고 있다. 그는 다음과 같이 쓰고 있다.

> 이곳에 '아름다움'을 '지격'(知格)을 뜻하는 것으로 썼으나, 그 후 학우인 안용백(安龍伯) 군의 주의에 의하여 나의 오해임이 지적되었다. 즉 '아름다움'의 '아름'은 '實'의 뜻이요, '知'의 뜻이 아니라는 것이다. '아름다움'의 어원적 고찰은 다시 하여야 할 것이지만 유래 美라는 것은 감정(感情)도 아니요, 의지적(意志的)인 것도 아니요, 이지적(理知的)인 것도 아니요, 예지적(叡智的)이라 할 것으로 필자는 생각하고 있었던 까닭에 '아름다움'이란 것이 일견 '知', 즉 '아름'이란 것과 어음(語音)이 유사한 까닭에 나의 지론으로서 첩경 그렇게 생각한 것이다.[06]

06 고유섭, "우리의 美術과 工藝"(1934), 『韓國美術文化史論叢』(통문관, 1974), p.54(이하 『論叢』으로 표기).

우리는 이 글을 읽으며 두 가지 사실을 떠올릴 수 있다. 무엇보다도 고유섭은 학문적으로 타인의 의견을 존중할 줄 아는 인품을 갖추었다는 사실이고, 그럼에도 "아름다움의 어의적 의미는 다시 고찰하여야 할 것이겠지만 '미를 예지적'인 것으로 해석하여 '知格的'이라 한 나의 의견은 항상 불변하고 있다"라는 말로 이어지고 있는 그의 선언이다. 그 말은 마치도 어떻든 나, 고유섭이 생각하기에 아름다움은 예지적인 것이고, 그것이 바로 미가 아닌가라는 주장인 듯 들린다. 요컨대, 고유섭에게 있어서 아름다움은 美요, 미는 예지적 가치로서 그는 그것을 한국미학의 기초 개념으로 설정해 놓고 있다. 이것이 한국미학의 정립을 위한 그의 일차적인 기여이다. 그로부터 그는 "비애"나 "적요" 등과 같은 많은 하위 개념들을 열거하고 있다. 그러나 반성해 보아야 할 점이 있다. 그것은 다음과 같은 의문 때문이다. 8장에서도 간단히 시사되었듯, "아름다움"이 "美"라고 한다면 중국 문화의 구조 속에서 "美"가 차지하는 철학적–가치론적 함축이 과연 한국의 문화 구조 속에서의 "아름다움"의 그것과 같으며, 나아가 서구 문화의 구조 속에서 "뷰티"가 차지하는 철학적–가치론적 함축이 곧 "美"와 "아름다움"의 그것과 동일한 것인지 아닌지에 대한 반성이 선행되어야 하지 않겠는가라는 점이다. 이 같은 사실에 대한 검토와 반성을 간과한 채 한자의 "美"와 한글의 "아름다움"을 논한다면 "美"와 "아름다움"에 대한 글자 풀이 이상 무슨 의미가 있겠는가? 어떻든 한국미학의 정립을 위한 기초 개념이 설정되어야 한다는 점에서 "아름다움"을 선택한 고유섭의 시도 자체에 대해 필자는 전혀 이의가 없다. 다루어야 할 기초 개념이 설정되지 않으면 논리의 전개가 가능하지 않기 때문이다.

다음 단계로, 아름다움이 예지적 가치라고 한다면 "예지적"이라는 말의 의미가 밝혀져야 한다. 그러나 이 말이 무엇을 뜻하는지, 이 말의 의미가 무

엇인지에 대해 고유섭은 더 이상의 언급을 하지 않고 있다. 그러므로 우리는 이 말의 의미를 밝힐 수 있는 단서를 그의 글 어디에서인가 찾지 않으면 안 된다. 우리는 그 단서를 위의 인용문 6)에 붙여진 주석에서 발견할 수 있다. 그는 知·情·意에 대해 각각 眞·善·美가 대응되는 식의 구분에 대해 이의를 제기하면서 다음과 같이 쓰고 있다.

> 이곳에 知·情·意에 대하여 理·善·美를 배합시킨 것은 구식적 분류형식에 영향된 생각이요, 지금의 나는 그리 생각지 않는다. 즉 理에도 知·情·意가 함께 있고, 美에도 知·情·意가 함께 있고, 善에도 知·情·意가 함께 있는 것으로, 즉 심리학적인 知·情·意의 三分과 가치론적인 知·情·意의 三分요소는 서로 배합되지 않는 것으로 생각한다.[07]

위의 인용문에서 "情"은 단순한 "쾌의 감정"을 의미하는 말이 아니다. 그러므로 위의 인용문은 아름다움이라는 가치는 즐거움만의 문제가 아니라 일종의 예지적 성격을 띤 가치라는 앞서 고유섭이 했던 주장과 긴밀한 관계에 있음을 알려주는 대목이다. 다시 말해, 고유섭에 있어서 아름다움은 쾌의 감정과의 관계는 물론이지만 지적 요소도 지니고 있으며, 의지의 요소와도 관련되어 있는, 각자 미분화된, 그러한 의미에서 "종합적"인 마음의 상태에 관련된 가치로 파악되어야 할 것으로 상정되고 있는 것 같다. 이 같은 그의 주장은 지성·의지·감정이라는 인간의 마음의 능력의 삼분법에 따라 진·선·미의 원리와 구조를 밝히려 했던 칸트나 그 후 신칸트학파의 철학으로부터의 방향전환임을 뜻한다. 앞으로 알아보겠지만 이 지점에서 그는 현

07 위의 책, p.54.

상학적으로 전회하고 있다.

그러므로 지·의·정이라는 삼분법에 기초하여 미학이론을 구축하고 있는 칸트가 "고유섭의 사유적 근간"[08]을 이루고 있다는 주장에는 의문이 든다. 따라서 자연을 관조할 때 갖게 되는 순수한 즐거움의 감정에 관련시켜 미를 설명하기 위해 칸트가 도입하고 있는 "무관심성"이 어떻게 고유섭의 미학사상의 기초 개념이 될 수 있는지 하는 의문도 뒤따른다. 왜냐하면 고유섭은 "무관심성"의 개념을 칸트가 말하는 식으로 미적 경험을 구성하는 미적 태도에 관계시키고 있는 것이 아니라 미적 대상의 성질을 지시하는 말에 적용하고 있기 때문에 더더욱 그러하다. 요컨대, 칸트가 말한 무관심성과 고유섭이 말한 무관심성은 그 개념의 함축이 다르다는 말이다.

이상의 논리과정을 통해 우리는 고유섭의 미학사상에 관한 4가지 명제를 갖게 되었다. 1) "아름다움"은 "美"다. 2) 美는 하나의 가치이다. 3) 그 가치는 예지적이다. 4) 이 예지적 가치는 지·정·의 3요소에 관련되어 있다. 이러한 "아름다움"이 그의 논문 "조선 고대 미술의 특색과 그 전승문제"에서는 "미적 가치 이념" 혹은 "미적 이념"[09]이라는 말로 표현되고 있다. 요컨대, "예지적 미"란 미적 가치 이념 혹은 미적 이념을 말하는 것이고, 그러한 의미로서의 아름다움이 존재한다고 고유섭은 생각하고 있다.

고유섭에게 있어서 "아름다움"이 이렇게 규정될 때 그에 관련하여 많은 논란거리가 제기될 수 있다. 예컨대, "아름다움"이 가치를 지시하는 말이라고 한다면 그것은 "비애"(悲哀)나 "적요"(寂寥) 또는 "구수한 큰 맛", 나아가 "자연스러움" 등과 더불어 미적 가치 범주들 중의 하나를 지시하는 말인가 하

08 金壬洙, 앞의 책, p.57.
09 고유섭, "朝鮮古代美術의 特色과 그 傳乘問題"(1941)(이하 "전승문제"로 표기), 『韓國美術史及美術論考』(이하 『論考』로 표기), 통문관, 1963, p.3.

는 문제이다. 얼핏 생각하면 그럴 듯한 것 같다. 그러나 여기서 우리는 "노에마적으로 형성된 '아름다움'의 성격적 특색"[10]에 대한 진술을 그에게서 찾을 수 없다. 말하자면, 悲哀나 寂寥 등에 대해서는 그에 관련된 대상의 성질을 말하고 있으면서도 막상 아름다움을 구성하는 성질에 대한 언급을 그에게서 찾을 수 없다.

더욱이, 아름다움을 그렇게 볼 수 없게 하는 말을 고유섭 스스로 하고 있다. "미는 확실히 일종의 가치표준이다. 그것은 변화하는 차별상을 가진 한 개의 가치이다."[11] 요컨대, 가치표준으로서의 "미"는 "보편적 가치"를 뜻하는 것이라는 말이다. 그렇다면 아름다움은 어떠한 의미에서 보편적인 가치인가 하는 문제가 제기되기 마련이다. 그것은 유(genus)개념으로서의 보편적 가치인가? 이 점에서 자칫 플라톤의 이데아 개념이 연상되기도 하지만, "美에도 知·情·意가 함께 있다"고 한 고유섭으로서는 그런 플라톤적인 의미의 유개념으로서의 미의 개념을 끌어들일 리가 없다. 그렇다고 한다면 그는 어떠한 의미에서 미가 보편적 가치라고 말할 수 있었는가 하는 문제가 꼬리를 문다. 우리는 다음 항목에서 이 문제에 대해 언급할 것이다.

위의 4가지 명제를 이으면 다음과 같이 정리될 수 있다. "미는 지·정·의가 미분화되어 있는 종합적 마음에서 나온 예지적 가치이다"라고. 그러나 그러한 예지적 가치가 어떠한 의미에서 유개념인지가 밝혀지지 않는다면 고유섭이 뜻하는바 예지적 아름다움이 무엇인지를 알 수 없기는 여전히 마찬가지이다. 이 점에서 그가 쓰고 있는 "미적 이념"에 관련시켜 그가 제시하고 있는 "미의식"이라는 개념을 알아보지 않으면 안 될 것 같다.

10 위의 책, p.4.
11 고유섭, 『論叢』, p.50.

2) 미의식

美術이란 것은 心意識에서 말한다면 技術에 의하여 美意識이라는 것이 형식적으로 양식적으로 구형화된 작품이라 하겠고, 價値論的 입장에서 말한다면 美的 價値, 美的 理念이 '기술'을 통하여 형식에, 양식에 객관화되어 있는 것이라 하겠다.[12]

고유섭이 "美意識"이라는 말을 사용하기로는 이 인용문에서가 처음이 아닌가 한다. 그리고 같은 페이지에서 그것을 "美的 心意識"이라는 말로도 표현하고 있다. 우리는 그것을 "美的 意識"이라는 말로 이해해도 좋을 것 같다. 위의 인용문에 나오는 "미의식" 또는 "미적 심의식"이라는 말을 잘 검토해 보면 미적 의식이 있고, 그에 대응해 있는 것으로 미적 이념이 따로 있다는 말을 하고 있는 것이 아니라 미적 의식 속에는 미적 이념이 함께 있다는 말로 사용하고 있음을 알 수 있다.

물론 다른 곳에서는 이 미의식이 다른 문맥에서 다른 의미로 사용되는 경우도 있다.[13] 이미 언급했듯 고유섭의 글에는 이처럼 용어의 의미가 일정하게 사용되지 않고 있는 애매한 경우가 많다. 이처럼 애매한 점에 이르러서는 다음과 같은 방식을 취하는 수밖에 없다. 즉 개념들의 사용과 그 추론적 전개가 일관되지 못한 경우에는 일관되게 사용되고 있는 개념들을 가지고 고리를 만드는 수밖에 없다라고. 그것이 고유섭의 미학사상을 체계적으로 살려낼 수 있는 방식일 수 있기 때문이다. 그러므로 여기서는 일단 그러한 비일관성에 대해서는 고려하지 않기로 하겠다. 그런 입장에 서서, 위의 인

12 고유섭, 『論考』, p.3.
13 고유섭, "鄕土藝術의 意義"(1943), 『論考』, p.344.

용문에 등장하는 "미의식"이라는 말을 검토해 보면 거기에는 다분히 현상학적 사고가 깔려 있음을 간파할 수 있다. 물론 그는 어디에서고 자신의 미학적 방법론의 기초가 현상학이라는 말을 명백히 피력해 놓고 있지 않다. 다만 "美學의 史的 槪觀"(1930)이라는 글 끝 부분에서 현상학적 미학을 소개하는 중에, 그것을 그의 미학사상의 방법론적 기초로 수용하고 있는 듯한 생각을 다음과 같이 피력하고 있다.

> 그러나 吾人의 美的 體驗은 여사히 形式과 內容과를 추상적으로 분리할 것이냐, 차라리 우리는 형식과 내용을 추상적으로 분리하기 이전에 아름답다고 체험할 때에 그 체험은 오인의 구체적인 요구인 동시에 구체적인 체험이다.[14]

이러한 인용문 말고도 그는 글 도처에서 현상학적인 여러 개념들을 언급하고 있다. 그중의 하나가 미적 의식을 설명하기 위해 그가 사용하고 있는 "노에시스(noesis)"와 "노에마(noema)"라는 개념이다. "노에시스"는 지향적인 의식행위를 뜻하는 말이고, "노에마"란 그 지향적 의식속에 떠오른 대상을 일컫는 말이다. 앞으로의 고찰을 통해 더욱 확실해지겠지만 이 같은 사실을 고려할 때 그는 현상학적인 방법을 단순히 소개하고 있는 것이 아니라 실제로는 그에 기초하여 이론을 전개시키고 있음을 짐작게 한다. 현상학에 있어서의 "의식"―감각·감정·판단·이성 등 여러 차원을 가진 정신― 이란 항상 "무엇에 대한 의식"이다. 의식은 항상 무엇을 지향해 있고, 무엇에 관계하고 있는 것이 그 특징이다. 그러므로 그에 있어서의 의식은 대상을 기다리고 있는, 대상과 떨어져 있는 공허한 주체의 의식이 아니라 무엇인가를 의식

14 고유섭, "美學의 史的 槪觀"(1930), 『論考』, p.299.

하고 있는 중의 의식이고, 무엇에 어떤 "의미"를 부여하고 있는 중의 의식이다. 따라서 의식행위와 의식대상, "노에시스"로서의 미적 의식과 "노에마"로서의 미적 이념은 필연적인 불가분의 지향적 상관관계에 있다. 이러한 점에서 현상학적 의식은 우리가 일상 속에서 하고 있는 이미 추상화된 경험 의식이 아니다.

만약 고유섭이 이 같은 현상학적 입장에서 "의식"의 개념을 받아들여 미의식의 구조를 분석했다고 할 때 미의식이라는 개념을 가지고 글을 쓴 최초의 학자가 고유섭이 아닌가라고 하면서 "미술이라는 대상을 지각하고 인식하는 의식의 주체를 미의식이라 한다면 한국미술을 인식하는 의식을 한국미술의 미의식"[15]이라고 한 문명대의 정의는 약간의 보완이 필요하다. 왜냐하면 "미술이라는 대상"이 아니라 미술이라는 "대상의 미"를 지각하고 인식하는 의식의 주체가 고유섭이 말하는 미의 의식이기 때문이다. 그렇다면 고유섭이 말하는 미의식은 구체적으로 무엇을 뜻하는가? 그러나 여기서도 그것은 시대마다 바뀐다는 식의 설명 이외에는 더 이상의 언급이 없다. 우리가 그의 미학사상을 하나의 이론으로 구성하는 데 있어서 마주치게 되는 어려움은 바로 이 지점에서이다.

어떻든 이 지점을 분수령으로 해서 고유섭은 미학에 대해 더 이상 손을 대지 않고 미술사 연구로 떠났다. 물론 시간적인 입장에서가 아니라 학문적인 입장에서의 전환을 말함이다. 만약 고유섭이 이 같은 의식 분석의 문제에로 접어들어 미적 의식에 대한 분석을 하는 데에로 나아갔다면 그는 어쩌면 현상학적 미학자가 되었을 것이고, 그랬다면 한국미학계는 좀 더 일찍 풍요로워졌으리라. 그러나 아쉽게도 그는 다음과 같은 말을 남기고 미학을 떠난다.

15 文明大, "總論," 『韓國 美術의 美意識』, 한국정신문화원, 1984, p.8.

미라는 것은 생활에 따라서 그 의미가 다르고 그 내용이 다른 것은 누구나 아는 바이다. … 그러나 미가 이러한 변화와 상위에 그친다면 그것은 일종의 사상·사건에 불과한 것일 것이다마는 우리는 미에 대하여 가치를 요청하지 않는가? … 즉 미가 보편적 가치를 갖고 있음을 요청하지 않는가? … [그러나] 나의 지금의 과제는 전자[미의 변화상]에 속한다. 즉 우리의 미는 어떠한 것이었더냐? 그것을 작품에서 유물에서 실증하는 데 있다.[16]

고유섭의 이 같은 전향은 미술사학을 마치 골동 취미의 담론으로 생각하고 있던 당대의 풍토 속에서 미술사를 학으로 정립시켜 놓는 데로 계승되어 미술사를 확립하는 커다란 기여를 했다. "그러기에 고유섭은 미학자라기보다 미술사가로서의 그의 본질을 구축한 학자이다. 미술사가로서의 고유섭은 새삼 말할 필요도 없이 한국미술사라는 원시림에 최초의 도끼를 찍은 사람이다"[17]라는 이경성의 말은 액면 그대로 옳다. 그러나 미학의 영역에 대해 고유섭은 미술사에 있어서와 같은 적극적인 연구를 더 이상 하지 않았다. 그런 만큼 고유섭은 미의식의 해명이라는 미학의 문제를 미결로 남겨 놓고 있다. 이 문제에 대해서 그는 그 자신만이 알고 있은 채 미술사에 대한 연구로 훌쩍 떠나 버렸다. 그러나 그가 남겨 놓은 이 미의식의 문제에 대해 어떤 답이 없으면 고유섭의 미학사상은 말뿐 실체가 없는 것이 되고 말 것이다. 나아가 그가 제시한 미술사의 방법론적 주장에 대해서도 많은 시비가 제기될 것이다. 왜냐하면 그는 "뵐플린 일파가 제출한 근본 개념과 리글 일파가 제출한 예술의욕과의 환골탈태적 통일 원리"[18]라는 말도 하고 있는가 하면,

16 고유섭, "우리의 美術과 工藝," 「論叢」, 통문관, 1974, p.50.
17 李慶成, "고유섭의 미학," 「월간중앙」, 1947, 7월호, p.313.
18 고유섭, "學難;" 金英愛, 「美術史家 高裕燮에 대한 考察」, 東國大學校 大學院 碩士學位論文(1989), p.29에서 재인용.

이어 다음과 같은 모순적인 진술도 피력하고 있기 때문이다.

> 빈 학파와 같이 예술을 그 의욕을 통하여 각 시대를 구체적으로 이해할 필
> 요도 있을 것이요, 또 뵐플린과 같이 예술의 양식을 통하여 시대의 시 형식
> (Sehform)이란 것을 파악할 필요도 있을 것이다. 그러나 요컨대 예술의 연구
> 를 통하여 시대의 문화 정신을 이해하고 그로써 한 개의 궁극적 체관에 득달
> 하고자 함에는 그 궤도를 같이한다.[19]

"위의 두 인용문을 검토해 보건대 고유섭은 형식사와 정신사를 통일시키
고, 역사적 · 사회적 배경을 고려한 문화사적인 방법론을 함께 사용하고자
하였음을 알 수 있다"[20]고 김영애는 해석하고 있다. 그러나 "정신사와 양식
사의 통일"이 단순한 연결이 아니라 통합이라면 통합의 이론적 계기를 마련
하지 않고 상이한 두 견해가 어떻게 연결될 수 있다는 말인가? 어떻든 고유
섭이 말하는 "통합"은 단순한 연결이 아니다. 그래서 고유섭은 "환골탈태적"
이라는 말을 했던 것이고, 그것은 제3의 방법이 있음을 암시하고 있는 것이
다. 때문에 그는 "방법론적 고민"[21]에 빠져 있다고 술회한 바 있다. 어떻든
우리는 앞으로 이 제3의 방법의 가능성 혹은 그 미학적 근거를 알아보지 않
으면 안 된다. 이 문제는 그가 말하고 있는 미의식의 개념과 직결된 문제이
다. 그에게 있어서 미의식은 미의 본질과 직결된 문제이기 때문이다. 그러
므로 고유섭이 미의 본질을 어떻게 규정하고 있는지를 알아보는 일이 선행
되어야 할 것 같다.

19 고유섭, "學難".
20 金英愛, 앞의 논문, p.29.
21 고유섭, 앞의 책; 김영애, 위의 논문, p.29에서 재인용.

필자는 여기서 고유섭의 미학사상을 구성하고 있다고 생각되는 개념들을 중심으로 이제까지의 논의를 다시 한 번 정리해 보겠다. 1) "아름다움"은 "美"이다. 2) 미는 일종의 "보편적 가치"이다. 3) 그 가치는 "지격" 성격을 띠고 있다. 4) 이 지격의 가치는 "지·정·의"와 관련되어 있다. 5) 그리고 지·정·의는 미분화된 채 미의식 속에 통합되어 있다. 6) 이러한 미적 의식행위는 그에 결부된 대상으로서 미적 이념과 지향 관계에 있다. 7) 이러한 미의 이념의 외적 구현이 바로 "미술"이다. 대충 이렇게 정리될 수가 있겠다. 이렇게 정리를 해보아도 고유섭이 말하는 미나 미술의 개념은 여전히 애매하다. 왜냐하면 위의 개념들의 고리에서 4)항에 대한 설명이 주어지지 않으면 그 고리는 악순환이 되어버릴 우려가 있기 때문이다. 그러므로 그의 이론의 전개가 악순환의 오류를 저지르지 않으려면 4)항이 구체적으로 설명되지 않으면 안 된다.

필자는 그 단서를 "'아름다움'은 종합적 생활감정의 이해작용"[22]이라는 그의 정의적 구절 속에서 발견하고자 했다. 그렇다면 위의 개념들의 고리 속에서 "아름다움은 종합적 생활감정의 이해작용"이다라는 명제를 어떻게 이해하여야 할까?

3) 종합적 생활감정의 이해작용

우선, "생활 감정"에서의 "생활"이라는 말부터 검토해 보도록 하자. 만약 이 말이 고유섭이 살았던 시대의 지적 풍토에서 유행하던 독일어의 "레벤"(Leben)이었다고 한다면, 그것은 인간 존재의 토대로서의 "생명", 혹은 숨을 쉬면서 무엇인가를 의식하며 진행되는 "삶"이라고 받아들여야 할 것이다.

22 고유섭, 「論叢」, p.51.

왜냐하면 당시의 철학계에서 유행하던 "레벤"의 개념은 지성에 의해 추상화된 그런 "일상생활"이라는 의미로서의 "레벤"이 아니기 때문이다. 약간 다른 문맥에서이기는 하지만 고유섭도 "레벤"을 "생명" 혹은 삶과 비슷한 의미로 사용하고 있다. 예컨대, 고유섭은 H. 베르그송에 관련시켜 창조를 설명하는 대목에서 "…무형된 능력이란 것이 유형된 형태를 얻는 곳에 창조적 활동, 즉 창조라는 것이 있다고 해석한다. 이것이 인간 생활의 또는 생명 그 자체의 구체적 실존 양상이니, 한 손은 인과율에 한 손은 자주 의지에 파묻고서 움직이고 있음이 곧 생명의 지속성이다"[23]라는 말을 하고 있다. 이로부터 우리는 고유섭이 말하고 있는 "생활 감정"에서의 "생활"도 이런 의미의 "생명" 또는 생생한 "삶"으로 이해해야 하지 않을까? 요컨대, 그의 글에서 나타나고 있는 "생활"은 일상적 의미로서의 증류된 생활의 의미로서가 아니다. 과학과 실증주의는 일상에 의해 침몰되어 이러한 근원적 삶의 차원을 망각하고 있다는 점에서 그것을 회복하고, 그것에 모든 앎의 기초가 있다는 사실을 주장하기 위해 이 말은 생의 철학이나 현상학에서 오늘날까지도 강조되는 말이다.

함축상의 차이가 있기는 하지만 이 모든 철학에서 "생명" 혹은 "삶"은 기본적으로 인간과 세계의 원초적 관계 속에서 성립하는 의식의 차원에 관계된 말이다. 한마디로, 그것은 선술어적이고 선과학적 세계를 가리키는 말이다. 그렇다면 그러한 "삶의 세계"란 어떤 것인가? 그것은 의식으로서의 주체와 대상 간에 개념화하기 어려운, 아니 개념화할 수 없는 관계가 이루어져 있는 애매하지만 생생한 역동의 장을 가리키는 말이다. 그러나 거기에서도 의식이 작용하는 한, 거기에는 여러 형태의 정신, 예컨대 감각이나 감정, 의지나 지성 등이 작용한다. 이러한 의식의 장이 다름 아닌 "삶의 세계"이고,

23 위의 책, p.8.

인간의 모든 앎의 뿌리라고 현상학자들은 이구동성으로 말하고 있다.[24] 고유섭이 "생활 감정"이라고 했을 때의 "생활"도 그러한 의미의 "레벤", 곧 삶이었다고 필자는 생각한다.

다음으로, 고유섭이 사용하고 있는 "생활 감정"에서 "감정"이라는 말을 어떻게 이해해야 할까? 여기서 우리는 고유섭이 쓰고 있는 "생활 감정의 이해작용"이라는 말의 의미를 해석하기 위해 그가 끌어다 썼음직한 E. 후설의 "감정작용"(Gefühlsakt)이라는 개념을 검토해볼 필요가 있다.[25] 여기서 "작용"은 "행위"라는 말로 대체되어도 별무리는 없을 것 같다. 후설에게 있어서 이 감정행위 혹은 감정작용은 감정이라는 하나의 의식작용을 가리키는 말이다.

후설은 이 감정작용을 "가치지각"(Wertnehmung) 또는 "가치직관"이라는 말로도 표현하고 있다. 어느 경우나 그것은 가치를 인식하는 의식행위라는 점에서이다. 요컨대, 후설에 있어서 "감정"(Gefühl)은 대상과의 지향관계 속에서 어떤 가치를 지각하는 의식작용, 그런 의미에서 필자는 고유섭이 "이해작용"이라는 말을 사용했던 것은 아니었을까라고 생각한다. 가치가 관념의 형태를 취하고 있다고 한 것은 이 때문이다. 그러므로 고유섭이 "아름다움"을 "예지적"이라고 선언했을 때 그것은 아름다움이 이처럼 관념의 형태를 띠고 있다는 의미였을 것이다. 어떻든 고유섭은 이 같은 예지적 가치의 "직관"을 그가 말하는 "미적 의식"으로 생각했다는 것이 필자의 해석이다. 그러므로 앞서 아름다움을 "미적 이념" 또는 "미적 가치 이념"이라고 규정했을 때 그것은 이같은 "미적 의식"이 지향하는 이념을 뜻하는 것으로 해석되어야 할 것이다.

마지막으로, "종합적 생활 감정"에서 "종합적"이란 어떻게 이해될 수 있을

24 한전숙, "생활세계적 현상학"; 이종훈, "생활세계의 역사성," 한국현상학회편, 『생활세계의 현상학과 해석학』, 서광사, 1992 참조.
25 이길우, "현상학의 감정 윤리학–감정작용의 분석을 중심으로," 『현상학의 근원과 음역』(철학과 현실사), p.143 이하 참조.

까? 앞서 우리는 325페이지에서 "종합적"이라는 말을 지·정·의가 뚜렷하게 구분되고 있지 않은 미분화된 의식의 차원임을 암시한 바 있다. 그렇다면 그가 말하는 종합적이라는 말은 지·정·의가 뚜렷하지 않은 채 미분화된 생생한 삶의 상태를 뜻하는 말로 이해될 수 있고 또한 그렇게 이해되어야 할 것이다. 그것이 선술어적 삶의 세계의 특징이다. 그러한 삶의 차원에서 감정작용에 의해 어떤 가치가 "지각" 혹은 "직관"될 때 그것이 아름다움이란 "종합적 생활 감정의 이해작용"이라는 말의 의미일 것이다.

위의 명제를 구성하고 있는 개념들 —"종합적", "생활", "감정", "이해작용"— 에 대한 이 같은 파악이 고유섭의 미학사상을 드러내어 그에 접근하는 하나의 방식이고, 또한 그러한 방식이 타당할 것이라고 한다면 그의 미학사상에 있어서 제1원리는 그가 말하는 "종합적 생활 감정의 이해작용"으로 설정되어야 할 것 같다. 그렇다고 할 때 그것이 제1원리이니만큼 앞에서 든 여러 단계의 개념들의 고리들 중에서 그것은 첫 번째 자리에 들어서야 할 것 같다. 그러므로 이상의 여러 단계들 중 과정적인 설명의 필요에 의해 개입된 개념을 빼고서라면 고유섭의 미학사상의 핵심 개념은 1) 지·정·의가 미분화된 종합적 생생한 삶의 세계, 2) 가치를 지각 혹은 직관하는 감정작용, 3) 가치이념으로서의 아름다움, 4) 아름다움의 직관으로서의 미적 의식, 5) 미술이라는 5가지 항으로 다시 압축될 수가 있겠다.

그렇다면 우리는 고유섭의 미학사상의 기본을 다음과 같이 정리할 수 있을 것이다. 즉, "아름다움이란 삶의 세계에 토대를 둔 감정의 가치직관으로서, 미술은 그렇게 직관된 가치로서의 미적 이념을 '기술'을 통하여 미적 형식으로 객관화하는 활동이요, 그 소산"이라고. 여기서 위의 인용문 12)에서 언급되고 있는 "기술"과 관련하여 고유섭이 도입시켜 놓고 있는 "무기교의 기교"라는 개념을 고려해 보자. 왜냐하면 그가 말한 "무기교의 기교"도 위

의 정의적인 진술의 문맥을 벗어나 해석되어서는 안 된다면 개념들의 고리
가 일관되어야 하기 때문이다. 고유섭이 이 개념을 착상·개입시키게 된 것
은 칸트의 천재론으로부터가 아닌가 한다. 그러나 칸트가 비슷한 말을 했을
때 그것은 무기교의 기교가 아니라 오히려 철저히 연마된 완벽한 기교로서
단지 "무기교인 것처럼 보이는" 기교를 염두에 두고 한 말이었다. 7장을 통해
알아보았듯 그러할 때 비로소 예술작품은 "자연처럼" 보인다는 의미였다. 이
렇게 해석할 때 고유섭이 말하는 "무기교의 기교"는 비로소 위의 인용문 12)
에서 진술된 "기술"의 의미와 일관되어 이해될 수 있다.

그렇다면 기술을 통해 형식적으로 객관화된 아름다움, 즉 미의 이념은 왜
보편적인 가치가 될 수가 있을까? 고유섭은 어떤 의미에서 그런 말을 했을
까? 대답은 간단하다. 그러한 "미적 의식"의 "미적 이념"은 그것이 바로 미
의 본질이기 때문이다. 그런 의미인 한에서 고유섭이 말하는 "아름다움"은
유개념일 수 있다. 그리고 그러한 본질의 미의 이념에 관련된 활동이 곧 미
술이다. 미술에 대한 이러한 정의로부터 그는 미술을 창조와 문화와 역사에
관련시켜 그의 미학사상을 확대시키고 있다.

3. 미술과 창조

위의 정의적 진술이 고유섭의 미학사상이라면 그의 미학은 기본적으로
삶의 세계에 기초하고 있는 것이라고 된다. 삶의 세계란 직접적이고 근원적
인 경험을 통하여 만나는 세계이며, 미술뿐 아니라 지향적 의식의 모든 활동
들이 그곳에서 출발하고 있는 기본 토대이다. 그런데 토대로서의 삶의 구현
인 현실 혹은 현상 세계는 변한다. 현실 세계란 역사 속의 경험적인 세계를

말한다. 이러한 입장에서 고유섭은 "생활의 감정은 시대를 따라 변한다"[26]고 말하고 있다. 그러나 엄밀히 검토할 때 위의 인용문에서 고유섭이 말하고 있는 "생활"은 근원적 토대로서의 "삶"의 의미가 아닌 듯하다. 여기서 그는 이 삶이 중류된 일상의 세계를 말하고 있는 것 같다. 요컨대, 그는 "삶의 세계"와 "일상의 세계"를 비슷하게 사용하고 있는 것 같다. 어떻든 삶의 세계는 변한다. 그렇다면 미술도 변하고 문화도 변하고 역사도 변하기 마련이다. 이런 말을 하는 문맥에서 그가 염두에 두고 있었던 것은 사실상 미술 "공예"였다. 그러나 미술을 "삶의 세계"에 기초를 두고 있는 미의 이념을 구현하는 활동이라고 규정했을 때 고유섭이 사용하고 있는 그 밖의 개념들, 예컨대 "미술 공예"와 "공예"와 "민예" 등의 개념이 "미술"과 어떻게 구분·정의되어야 할까 하는 문제가 있다. 그러므로 고유섭의 미학사상을 정리하고자 할 때는 이 같은 개념들에 대한 명확한 규정과 동시에 그가 미결로 남겨놓고 있는 부분에 대해서는 어떤 보완적인 해석이 가해져야 할 것이라고 생각한다. 말하자면 "미술"은 무엇이고 "미술 공예" 또는 "공예"나 "민예"는 무엇인가가 분명해져야 함에도 그들 개념의 함축을 비슷한 것으로 사용한다면 그것은 어떠한 입장에서 그럴 수 있는가 하는 점이 밝혀져야 한다. "아름다움이란 종합적 생활감정의 이해작용"이라는 그의 미학의 제1원리의 입장에서인가? 그렇게 해석될 때 비로소 미술사는 "미술"은 물론 "미술 공예"나 "민예" 등 모두를 수용할 수 있는 이론적 근거를 얻을 수 있다는 것이 필자의 생각이다.

어떻든 고유섭에 의하면 기술을 통한 미적 이념의 형식화가 미술이요, 그러한 미술의 창조의 문제가 남겨져 있다. 여기에 이르러 고유섭은 그 문제를 베르그송의 철학에 기초하여 설명하고 있다. 그러므로 그의 창조관은 대

26 고유섭, 앞의 책, p.51.

충 이렇게 풀이되고 있다. 신학적 입장에서는 인간에게 창조의 능력이 허용되지 않는다. 또한 인간을 포함한 자연 세계를 인과의 법칙으로 설명하고 있는 자연 과학에 있어서도 인간에게는 창조의 계기가 없다. 그러므로 인간에게 창조의 권능이 주어지려면 신으로부터 해방되고, 인과의 법칙으로부터도 해방된 자주정신과 자유의지가 전제되어야 한다. 이것이 낭만주의 이후 서구 철학이 강조해 온 자유로운 인격으로서의 창조적 인간관이다. 바로 이 지점에서 고유섭은 인간의 창조성의 개념을 베르그송에게서 빌려오고 있다. 다음과 같은 그의 말을 들어보자.

자아는 … 무한히 전개되는 순수한 활동이니, 그 무한된 실재성이 유한한 한계 속에서 전개되는 것이 곧 창조적 활동이다. 그러므로 창조의 철학가 베르그송에 의할 때 모든 생명은 곧 지속이며, 이 지속은 무궁한 과거에서 무궁한 미래로 창조적 진화를 전개하는 데 그 실재성이 있으니, 생명이 곧 창조이다. 생명이 있는 곳에 창조가 있는 것이다. … 우리가 적어도 문화를 말하고 창조와 모방을 구별하고 진보와 진화를 분간하고 취사와 선택이란 것을 말한다면 이것은 확실히 생활의 자의식적 능동성을 시인하고 자주 생활의 의의를 시인하는 입지에서 가능한 것이라 하겠다. … 이리하여 우리는 창조를 해석하되 이러한 자주적 정신, 무한한 활동적 정신이 인과에서 제약되어 있는 것에서, 즉 유한에서 한정되어 있는 것에서 형태를 얻고 또 얻는 것에 지나지 않는 것이라 해석한다. 환언하면 무형된 능력이란 것이 유형된 형태를 얻는 곳에 창조적 활동, 즉 창조라는 것이 있다고 생각한다.[27]

27 고유섭, "朝鮮文化의 創造性"(工藝編), 『韓國美術史論叢』, pp.7–8.

위의 긴 인용문을 통해 우리는 베르그송에 있어서도 미술은 문화 활동이요, 이 문화 활동은 가치를 추구하는 활동이요, 그 가치는 생명 의식에 토대를 두고 있다는 점을 인식할 수 있다. 여기서 우리는 잠시 논의를 가다듬어야 하겠다. 현상학도 생명 혹은 삶을 말하고 있고, 베르그송도 생명을 말하고 있다. 그러나 양자의 개념들 간에 어떠한 차이가 있는지에 관한 논의는 현재로서는 불가하다. 다만 베르그송이 말하는 "지속적 생명"이나 현상학이 말하고 있는 "삶의 세계"는 양자 모두가 인과율로부터 해방된 것이라는 함축에 있어서는 공통적이 되고 있다는 점이다. 그러나 양자 간에 커다란 차이가 있음은 말할 필요도 없다.

그러나 여기에서 보다 중요한 문제는 고유섭이 말하는 창조적 미술이 역사성을 띤다는 그 엄연한 사실을 우리는 무슨 방법으로 정당화할 수 있을까 하는 것이다. 베르그송에 있어서도 가능할 수 있겠지만 그것은 간단하다. 후설에 있어서 삶의 세계는 으레 역사성을 띤 것이기 때문이다. 그렇게 될 때의 우리는 비로소 미술의 역사성을 말할 수 있는 근거를 얻게 된다. 우리는 삶의 세계가 역사성을 띤다는 것을 후설의 세계지평의 개념에서 찾을 수 있다.[28] 즉 그가 사용하는 지평의 개념을 역사 문제에 적용하면 된다는 말이다. 그러할 때 시간적 지평으로서의 삶의 세계는 곧 역사라고 된다. 그런데 시간적 지평으로서의 삶의 세계는 정신적 유산의 전통을 담고 있다는 데 그 특징이 있다. 고유섭은 이 점을 누누이 강조하고 있다. 바로 이 점에서 고유섭은 한국미술의 "전통"을 주장할 수 있는 이론적 근거를 찾고 있다는 것이 필자의 해석이다. 방법론적 근거는 다소 다르지만 필자가 6장과 7장을 통해 삶의 세계의 개념과 창의성의 역사성을 주장한 것 역시 이 같은 현상학의 맥락에서이다.

28 조관성, "자연과 문화의 만남," 한국현상학회편, 『자연의 현상학』, 철학과 현실사, 1998 참조.

4. 고유섭의 미학사상과 한국미술사 정립

그렇다면 이상의 모든 미학적 사유의 과정을 거친 끝에 최종적으로 고유섭이 터득한 것은 무엇인가? 그것은 다음과 같이 쉽게 요약될 수 있겠다. 아름다움이란 삶의 세계에 토대를 둔 감정체험을 통해 직관된 가치(이념)라고. 이 같은 유개념으로서의 직관된 미의 개념의 입장에서 고유섭은 일차적으로 역사를 통해 우리에게 전승된 조형적 소산들에 함유된 가치를 직관하여 그것을 현상학적으로 기술하고자 했다. 이 가치의 범주로서 그는 "구수한 큰 맛"이나 "적요"나 "자연스러움" 등을 열거하고 있다라고. 다음 단계로 그는 이들 미적 이념이 작품 속에 내재하고 있음을 실증하기 위해 작품의 미적 성질, 곧 형식을 근거로 한 양식사적 미술사 정립을 시도하고 있다. 그러므로 그의 양식사는 뵐프린이 말하는 단순한 시 형식으로서의 양식사가 아니라, 삶의 세계에 기초하여 미의 이념을 구현해 놓고 있는 양식사의 성격을 띠고 있다. 그러기에 그것은 양식사가 지니는 형식주의의 결함도 극복할 수 있고, 예술의욕의 정신사가 지닌 단일한 의욕의 개념도 확대시킬 수 있음으로써 미술사 구성에 있어 "환골탈태적 통일적 원리"를 주창하고자 했던 것이다. 이러한 논리 전개가 가능했던 것은 고유섭이 현상학적 입장에 서서 삶의 세계의 개념을 그의 미학이론의 기초 개념으로 설정했고, 그러한 입장에서 감정작용을 통해 직관된 가치이념, 곧 미를 미술의 역사에 적용했기 때문이다. 그러한 적용이 그의 미술사 연구에 있어 얼마만큼이나 실증적인 성공을 거두었는지를 미술사학자가 아닌 필자는 잘 모른다. 그러나 미술사가로서의 고유섭이 미술사 연구를 착수하기 이전 미학적 기초를 통해 얻고자 했던 확신만은 분명하다. 그것은 "미술의 본질"에 대한 해명이 논리적으로 선행되지 않는 미술사 연구란 성립할 수 없다는 것이다. 이 같은 사실을 반증

해주는 미술사학자들의 말을 들어보자. 미술 개념의 정립문제는 미술사학의 문제가 아니라 미학의 과제라는 입장에서 안휘준은 다음과 같이 쓰고 있다.

"한국의 회화 전통에 나타나 있는 미의식의 문제를 탐구해보는 일은 원칙적으로 미술사 분야에서보다는 미학 분야에서 시도되어야 할 것으로 생각된다. 왜냐하면 … 미학은 미의 본질이나 미의식을 포함한 제반 미적 현상을 그 본래의 영역으로 다루기 때문이다."[29]

고유섭은 100년 전에 이 같은 미학적 사고의 기초 위에서 미술사에 접근하여 한국미술사를 개척코자했던 진지한 학자였다.

이제까지 필자는 고유섭의 미학사상을 구성하고 있다고 생각되는 개념들을 검토해 보았다. 그래서 앞서 열거했듯, 삶·감정·미적 의식·가치(이념)·미·직관·미술, 그리고 창조·문화·역사·전통 등의 개념이 그에게 있어서 어떻게 해석되면서 그의 미술사 연구에 도입되고 있는지를 알아보았다. 그러는 중 정말로 이상한 사실을 발견하게 되었다. 그것은 그가 쓴 글에서 석굴암 본존 불상에 관한 논의를 찾아볼 수가 없었다는 점이다. 필자가 알기로 이 불상을 미학의 문제로 설정하여 그 해명을 시도코자 했던 분이 洌岩 박종홍이다. 그러나 그는 이것을 미결의 과제로 남겨놓은 채 1929년 4월 경성제국대학 법문학부 철학과의 문을 두드린다. 1930년 이후 고유섭이 미술사 연구 쪽으로 방향을 틀고, 박종홍이 철학과로 떠난 후 미학의 빈자리를 메운 분이 철학으로부터 미학으로 전향한 東岩 박의현이다. 그러나 그는 아쉽게도 아무런 글을 남겨놓지 않았다.

29 안휘준, 「한국회화의 미의식」, 「한국미술의 미의식」, 한국정신문화연구원(1984), p.134.

제 **10** 장

—

박종홍(朴鍾鴻)과 속 석굴암고

1. 열암과 석굴암 본존 불상

『洌巖 朴鍾鴻 전집』 제I권을 보면 거기에는 그가 대학에 들어가기 훨씬 전에 쓴 『朝鮮美術의 史的 考察』이라는 글이 실려 있다. 열암의 처녀 저술이다. 그 글의 서두인 "橋를 起하며"에는 그가 왜 조선미술사를 집필하고자 했는지를 다음과 같이 밝히고 있다. 그의 글을 글자 그대로 인용하고자 함은 1922년 그의 나이 20세에 되던 해 쓴 글을 직접 접해 봄으로써 젊은 시절의 열암 박종홍을 실감 있게 회상해 보기 위해서이다.

敢히 斯學[美術史]의 碩學大家가 吾人을 求하기 爲하야 더욱 後進을 導하기 爲하여 奮然히 執筆함을 切望하는 바니, 是擧가 半島의 民族 復活을 爲함이 아니며, 世界의 學術界에 貢獻함이 아니리오. 溫古로써 新을 知하게 함이 此 에 在하도다.[01]

위의 인용문만으로도 우리는 젊은 날 열암의 포부를 충분히 짐작할 수 있다. 나아가 분야별로 "서클"을 조직할 것을 제의하고, 그렇게만 된다면 큰 성공을 기할 수 있다고 하면서, "그렇게 하기 위해서는 '美術品中 考究에 値할 만한 者는 過半이 富豪의 秘塵裡에 隱匿되어 있음을 公開하라.' 그렇지 않으면 '그는 美術의 敵이요 우리 志士가 아니다'"[02]라고 성토하고 있다.

01 朴鍾鴻 저, 「朝鮮美術의 史的 考察」(1922.4~1923.5), 『朴鍾鴻 全集』 1(민음사, 1998), p.4.
02 위의 책, p.5.

이처럼 과격한 어휘를 구사했다고 해서 그가 좌경은 아니었다. 이 같은 사실은 白南雲의 『朝鮮 社會經濟史』에 대한 그의 다음과 같은 촌평에서 확인될 수 있다.

우리가 自己의 "特殊文化를 高調한다면 그는 感傷的인 傳統自慢에 미칠 뿐" (白南雲 著 『朝鮮 社會經濟史』 四四五쪽)이라는 命題가 偏狹된 公式主義적 速斷이 아니면 多幸이라고 할 것이다. 文化的 遺産의 傳承이 없는 勤勞的인 社會的 〈그룹〉의 文化가 成立할 수 있다면 그야말로 虛妄하고 似而非한 一個 外國 文化의 模倣이거나, 혹은 眼前에 닥쳐 있는 權力的인 社會的 〈그룹〉의 文化에의 隸屬밖에 아무것도 아닐 것이다.[03]

위의 글은 백남운의 견해에 대한 열암의 촌평이다. 한마디로, 유물론적인 역사관을 가지고서는 문화의 특징이 설명될 수 없으며, 한 문화의 고유성은 더더욱 설명될 수 없다는 것이다. 이 같은 지적은 그가 좌경이 아니었음을 말해 준다.

열암은 이 같은 열의를 가지고 『조선 미술사』를 쓰다가 그만 손을 놓는다. 『새날의 지성』에 실린 "讀書回想"이라는 글을 읽어 보면 그 이유라 할 것이 다음과 같이 피력되어 있다.

나는 어느 해인가 테오도르 립스의 미학 책을 트렁크에 넣어가지고 경주 石窟庵을 찾아 그 앞에 있는 조그마한 암자에서 한여름을 지낸 일이 있었다. … 석굴암 속에서 거의 살다시피 하면서 무한 애를 써 보았으나 어떻게 하였으면

03 박종홍, 「朝鮮의 文化遺産과 그 傳承의 方法」(1935), 『朴鍾鴻 全集』 6(민음사, 1998), p.375.

좋음 직하다는 엄두도 나지 않았다. … 나의 우리 미술사는 석굴암을 설명할 수 없는 나 자신의 부족함을 느끼자 계속할 용기가 없어지고 말았다. 나는 기초적인 학문부터 다시 시작해야 되겠다고 절실히 느꼈다. 그 후에 나는 선불리 석굴암을 설명하려면 차라리 아니함만 못하다고 생각한 것은 잘한 일임을 알게 되었다. 일본 사람 柳宗悦이가 『朝鮮과 그의 美術』[04]이라는 그의 저술에서 이 석굴암을 광선 관계를 가지고 상당히 세밀한 고찰을 하였기 때문이다. 탄복한 것이 사실이다. 그리고 우리가 우리 것을 연구하면서 남의 나라 사람보다는 잘하여야 면목이 서지 그보다 못하려면 차라리 발표하지 않는 것이 좋다고 생각하였던 것이다. 그리하여 나의 한국미술사는 중단된 셈이다.[05]

그래서 12회(1922.4~1923.5)에 걸쳐 『開闢』지에 연재된 열암의 조선 미술사는 삼국 통일 이전인 고대 삼국 시대의 미술에 대한 서술로 끝이 난다. 한마디로, 열암은 유종열의 석굴암 연구를 읽고 충격을 받았던 것 같다. 이때 그의 나이 21세인 1923년쯤이라 짐작된다. 왜냐하면 1919년 어느 일본 잡지에 실린 유종열의 글이 『조선과 그의 미술』이라는 책으로 출간된 것이 1922년이기 때문이다. 그때쯤이라면 고유섭이 경성 제국 대학에 적을 올리기도 전이다.

그렇다면 박종홍은 왜 미술사 집필을 접었을까? 이 같은 의문을 풀기 위해 필자는 처음으로 이대원이 번역한 유종열의 『韓國과 그 藝術』에 실려 있는 "石窟庵 彫刻에 대하여"라는 그의 글을 읽어 보았다. 열암 선생이 얼마나 커다란 감명을 받았기에 그러했는가를 확인해 보기 위해서였다. 그래서 유종열의 글을 자세히 검토해 보았다. 한마디로 잘 쓴 글이다. 유종열 스스로 실토했듯 그가 한국의 문화를 "범하지 않는 곳이라고는 없는 왜구"의 후

04 유종열, 『조선과 그 미술』, 이대원 역, 『한국과 그 예술』(지식산업사, 1974).
05 박종홍 저, 「독서회상」(연대미상), 『朴鍾鴻 全集』 6(민음사, 1998), p.267.

손[06]이라는 사실과, 조선 미술의 특질을 "悲哀美"[07]로 본 그의 미술관을 염두에 두지 않은 채 이 한 편의 글만을 가지고 말한다면 그의 글은 한 편의 좋은 에세이다. 물론 오늘날 미술사가의 입장에서 볼 때 그가 제시한 한국미술의 특성에 대한 통찰과 함께 문헌적 고증을 포함한 미술사적 설명이 얼마나 타당한지의 문제가 제기될 수 있다. 또한 불교학적 해석에 대한 반론이 제기될 수도 있다. 그럼에도 불구하고 그의 글은 石佛寺라 불렸던 窟院의 구조와 본존 불상을 중심으로 한 각종 조상들의 배치에서 발휘되고 있는 정연한 균제성 등 전체적 구성에 대한 설명과 함께, 그 속에 녹아 있는 종교심의 미묘한 표현으로서 "조선의 마음을 통해서만 있을 수 있는 미"에 대한 해석과 그에 대한 찬사가 적절히 삽입되어 있는 한 편의 "美文"[08]이다. 이 미문 중 "불타의 좌상"의 미에 관한 부분을 인용해 보도록 하자.

나는 이제 나머지 하나 — 이 굴원의 중앙을 차지하고 있는 불타의 좌상에 대해서 이야기할 차례가 되었다. 그러나 누가 능히 이 조각에 나타난 그의 뜻을 이야기할 수 있겠는가? 이야기할 수 없는 사실에 바로 이 조상의 미가 있으니 말이다. 우리는 여기에서 아무런 착잡한 수법도 찾아볼 수 없다. 그것을 덮은 옷의 선도 가까스로 셀 수 있을 따름이다. 좌선하는 그의 가슴은 단정하고, 얼굴은 앞을 향해 있으며, 한 손은 꺾어서 가슴 아래에 놓고, 다른 손은 그저 드리워 앞에 있을 뿐 이것이 작가가 준 외형이다. 그는 아무런 과장도 복잡성도 밖에 지니지 않았다. 그러나 실로 아무것도 없는 지순의 그 속에서 저자는 불타로서의 지고와 위엄을 정확히 포착했고, 그것을 정확히 표현할 수 있었다. 모든 의

06 유종열, 「석굴암 조각에 대하여」, 이대원 역, 『조선과 그 미술』, p.63.
07 유종열, 「조선의 미술」, 이대원 역, 위의 책, p.28.
08 이대원, 「해설」, 위의 책, p.256.

미는 그 단정한 얼굴에 집중된다. 그는 조용히 입을 다물었고, 감은 눈은 쉬는 듯하다. 그는 그윽하고 고요한 이 굴원 속에 앉아서 참으로 깊은 선(禪)의 세계에 잠겨 있다. 모든 것을 말하는 침묵의 순간이다. 모든 것이 움직이는 정사(靜思)의 찰나이다. 일체를 안은 무의 경지이다. 그 어떤 진실, 그 어떤 미가 이 찰나를 초월할 것인가. 그의 얼굴은 이상한 아름다움과 깊이로써 빛나지 않는가! 나는 많은 불타의 좌상을 보아왔다. 그러나 이것이야말로 신비를 간직한 영원한 하나이리라. 나는 이 좌상을 거쳐서 조선이 지난날에 맛볼 수 있었던바 불교가 심대하였음을 믿는 터이다. 이와 같은 작품에 있어서는 종교도 예술도 하나이다. 우리는 미에서 참을 맛보고, 참에서 미를 즐긴다.[09]

이러한 해석과 함께 유종열은 신라의 "작가가 이 작품을 남김에 있어서 어떻게 자연과의 조화를 생각했고, 어떻게 균제의 미를 준비했고, 어떻게 낱낱의 것을 하나의 종합으로 이끌었고, 어떻게 미 가운데 종교를 살리고 있는가"[10]에 대해 단계적인 설명을 하고 있다. 우리가 현재 즐겨 인용하고 있는 E. 파노프스키의 말을 빌리자면 관찰과 도상학적 설명과 도상해석학적 해석을 가하면서 극찬의 평가를 내리고 있다. 어떻든 "민족 부활"의 꿈과 애국적인 마음으로 『삼국사기』와 『삼국유사』에 기초하여 조선 미술사를 집필코자 했던 당시의 박종홍에게는 이 같은 접근이 생소했던 것 같다. 그래서 그는 조선 미술사 집필을 접는다.

그렇다면 그 후 석굴암과 불상은 어떻게 설명되고 해석되어 왔을까? 뒤늦게 필자는 그 이후 나온 많은 에세이와 논문들과 책자들을 찾아 읽어 보았다. 그 불상이 단순한 물리적 대상이 아니요, 또한 순전히 공인에 의해 축조

09 유종열, 위의 책, p.80.
10 위의 책, p.61.

된 기술적 대상인 것만으로 설명될 수 없는 어떤 "아름다움"이 그 속에 들어 있다면 그에 대한 본질이 어떻게 해명되어 왔는가를 알아보기 위해서였다. 왜냐하면 불상이 단순한 불경의 교본이 아니요, 그것의 형상화라면 그것은 종교성 이외 예술성도 지니고 있는 것일 터이고, 더욱이 그 불상이 고유한 것이라고 한다면 어떠한 점에서인지 그에 대한 설명과 함께 그에 상응하는 고유한 미에 대한 해석이 뒤따라야 할 것이기 때문이다. 한마디로, 미술작품으로서의 불상이 지니고 있는 고유한 미의 본질이 해명되어야 한다.

그러한 논의를 위해서라면 예술성이라는 개념부터 규정하고 출발해야 할 것 같다. 여기서 그것을 상론할 수는 없다. 그러나 일반적인 언급만은 할 필요가 있다. 미술작품은 미(가치)를 구현하고 있는 지닌 특수한 대상이다. 그러한 미술작품이라 해도 그것은 하나의 물리적 대상이다. 그러한 입장에서 그것은 기본적으로 인공이 가해진 기술적 소산이다. 그러나 어느 누가 미술작품을 기술적으로 처리된 물리적 대상으로만 보겠는가? 우리는 그것을 물리적 대상으로 환원시킬 수 없는 특수한 지각 혹은 직관의 대상으로 바라본다. 그런만큼 미술작품으로서의 불상은 일단은 부분들의 지각적 요소들의 총화로 이루어진 특수한 대상이다. 그러나 미술작품은 여러 지각적 요소들의 단순한 결합만은 아니다. 우리가 마시는 물을 예로 들어 생각해보자. 그것은 물리적으로는 산소와 수소가 융합되어 만들어진 물리적 대상이지만 물은 그 밖의 많은 지각적 성분을 포함하고 있어 실제로는 각기 특이한 맛을 낸다. 비슷하게 미술작품에도 여러 지각적 요소들의 총화가 이루어 내는 특수한 맛이 있다. 마시기에 좋은 물도 있고 고약한 물도 있듯, 작품에도 그 속에 들어 있는 여러 지각적 요소들의 전체적 구성으로부터 나오는 특성 혹은 특질이 있다. 이것이 그 작품이 지니고 있는 미이다. 예술성이란 이러한 미를 착상하여 그것을 외적으로 구현시키기까지 예술가가 발휘한 창의성을

가리키는 말이다. 그러므로 거기에는 창의적인 의식적 측면만이 아니라 그 것에 관련된 소재의 발굴, 특수한 기술의 응용이나 적합한 재료의 선택이 동시에 요구된다. 또한 예술이 진공 속에서 가능한 활동일 수 없는 한, 따라서 예술적 창의성은 민족이나 시대에 따라 변할 수밖에 없다. 메를로-퐁티가 말하듯 예술가도 육화된 의식적 존재로서 역사적 존재이기 때문이다. 그러 므로 그의 예술은 그것이 아무리 창의성을 띠고 있다 하더라도 역사성을 띨 수밖에 없다. 미가 고유할 수밖에 없는 까닭은 그것이 이처럼 역사성 속에 서 싹이 튼 것이기 때문이다. 우리는 미와 그것을 형상화한 예술성을 이렇 게 규정하고 앞으로의 논의를 전개해 볼 것이다.

그렇다고 할 때 석굴암 본존 불상의 제작에서 발휘된 예술성과 그 고유 한 미의 본질은 무엇이며, 그에 대해 우리는 어떻게 접근할 수 있을까? 가장 직접적인 방식으로는 우리가 그 불상이 지닌 예술성을 통해 그 속에 스며든 미를 경험(지각 혹은 직관)해보는 일이다. 그러나 그럴 능력이 없는 사람이라 면 이미 경험한 사람들이 남긴 글들을 통해 그것의 미에 접근하는 것이 가 장 안전한 감상의 방식이다. 왜냐하면 작품의 미에 민감하지 않은 사람들은 예민한 감수성과 풍부한 학식을 가진 전문 비평가들의 글을 통해 그것에 접 근하는 것이 가장 안전한 길이기 때문이다. 비평가의 글은 불상에 대한 여 러 형태의 진술들로 이루어져 있다. 지극히 복잡하고 난해하게 쓰인 글도 있겠지만 어떻든 비평가의 글은 불상에 대한 기술 혹은 설명(사실)이거나 해 석(의미)이거나 평가(가치)를 내리고 있는 진술들로 구성된 문장이다. 설명은 정확해야 되고, 해명은 심오한 의미로 가득 차 있어야 한다. 그리고 훌륭하 다는 평가에는 타당한 근거가 제시되어야 한다. 그런 세 가지 형태의 진술 들이 서로 어우러져 작품을 보기 쉽고 이해시키는 데 설득적이고, 감탄사를 연발하게 해주면 그것이 훌륭한 비평이다. 이런 입장에서 필자는 일단 남들

이 써 놓은 글들을 접해 보고자 했다. 기대에 어긋나지 않게 그들은 석굴암 본존 불상을 뛰어난 미의 구현으로 규정하면서 찬미의 말을 아끼지 않고 있다. 그런데 불상의 특수한 예술성과 고유한 미가 무엇인가를 알려주는 글은 찾아보기가 어려웠다. 최정호도 필자와 비슷한 입장에 처한 끝에 다음과 같은 아쉬움을 피력하고 있다.

> … 석굴암의 이력이나 그의 彫像에 대한 불교학적 해설로는 李箕永 박사 등의 뛰어난 저술이 있다. 그러나 석굴암이 "비단 '종교성'에서만이 아니라 '예술성'에서도 우리 조상이 남긴 가장 탁월한 유산"이라고 한다면 그에 대해서는 불교인이 아닌 세계인도 납득할 수 있는 "미학적 해석의 다리"가 가교되어야 할 것이다. 그러한 다리가 없는 처지에서 강 저쪽의 전문가들이 최상급의 찬사, 감탄사만 연발한다면 강 이쪽의 나 같은 문외한은 스스로의 불출에 주눅이 들거나, 아니면 그를 숨기기 위해 영문도 모른 채 감탄사의 연호에 부화뇌동하는 수밖에 없다.[11]

필자는 이 글을 통해 그가 석굴암에 관해 쓰여진 많은 미술사학자들의 글에서 무엇을 아쉬워하고 있는지를 짐작할 수 있었다. 물론 그가 말한 "미학적 해석의 다리"를 놓아 주는 것이 미술사가의 과제는 아니다. 해석은 불상이 구현하고 있는 의미 해명의 문제요, 감탄은 평가의 문제이기 때문이다. 그러나 미술사가들은 불상이 지니고 있을 의미의 해석과 그에 대한 가치 평가의 문제에 관해서는 외면한 채 그들의 문제를 오직 사실 설명에 국한시켜 놓고 있다. 그것이 과학적인 미술사학의 방법이요 한계이다.

11 崔禎鎬, "1200살…하지만 '너무 젊은 부처님'," 『朝鮮日報』(1997.2.25).

과학으로서의 미술사학과 철학으로서의 미학의 경계선이 그어지고 있는 것이 바로 이 지점이다. 이 경계선에서 석굴암 본존 불상에 대해 평소 갖고 있던 생각을 정리해 보기로 마음먹었다. 본고의 제목에 "속 석굴암고"라는 말이 덧붙여진 것은 열암이 남겨 놓은 미결의 과제에 접근해 보자는 의도에서였다.

2. 그에 대한 접근

그렇다면 석굴암 본존 불상이 지니고 있는 고유한 미에 대해 논하려면 어디서 어떻게 출발해야 될까? 우리는 앞서 예술성이라는 말을 한 바 있다. 우리는 거기서 예술성이란 미를 구현시키고자 예술가에게서 발휘된 특수한 창의성이라고 말한 바 있다. 그런 입장에서 우리는 불상의 예술성과 불상의 미를 본 논문의 주제로 일단 상정할 것이다. 그렇다면 예술작품으로서의 그 불상이 구성하고 있는 구성적 성질의 총화로부터 맛보게 되는 고유한 특질로서 그것이 지닌 미의 본질은 무엇인가? 이러한 물음에 답하기 위해서라면 우리는 아무리 급해도 그 이전에 그에 관련된 기본적인 물음부터 검토해야 할 것 같다.

우선 문제 삼아야 할 것은 우리의 역사 속에서도 회화·조각·건축 등이 공통의 가치를 추구하는 것으로 이해되어 왔고, 그 가치가 미였고, 미였다는 사실을 알려 주는 문헌이 있었는가 하는 물음이다. 정말로 "美"라는 말이었는가 혹은 "아름다움"라는 말이었는지를 우리는 철저히 검토하고 확인해 보아야 한다. 우리는 이 같은 반성을 7장 이후 계속해왔다. 그러나 여기서 우리는 "美"와 "아름다움"이라는 두 단어가 개념상 동일한 의미였다고 일단 상정하는 입장에 설 것이다. 그리고 논의의 편의상, 르네상스 이래 서구의 근

대인들이 "미술"이라고 묶어 부른 회화·조각·건축 모두에 대해서가 아니라, 어느 한 종류 예컨대 회화나 조각 어느 하나에 대해서만이라도 "美" 혹은 "아름답다"라는 말이 적용되고 있었어도 본 논의가 진행될 수 있다는 양해 하에 흔히 거론되는 석굴암의 본존 불상의 예술적 창의성의 특징과 그 고유한 미가 무엇인가를 주제로 설정해 보겠다.

반복하건대, 고대 신라인들은 문제의 그 불상이 가져다주는 독특한 맛에 해당될 고유한 미에 대해 어떠한 말을 사용했을까? "아름다움"이라는 말이었을까? "아름답다"는 말이 아니라면, 다른 무슨 말로 그에 대한 자기들의 경험을 언어화했을까? 우리는 이 같은 물음의 제기에서 주의해야 할 사항이 하나 있다. 그런 불상이 있었듯 당시에도 "美"와 "아름다움"이라는 말이 있었으리라. 그렇다고 하더라도 그 당시 그들 말이 불상을 마주했을 때 그에 대한 경험을 지시하는 데 사용되고 있었느냐는 의문은 여전히 남는다. 그러므로 문헌적으로 확인되기 전까지는 막연히 미와 불상 양자의 관계가 성립했었다고 가정해서는 안 된다. 이 점에 있어서 민주식은 그러한 가능성에 관한 문헌학적 편린을 고증해 주고 있다.[12] 이 같은 고증은 한국미학의 정립을 위해 정말로 의의 있는 발굴이다. 그러나 그가 밝혀 놓고 있는 그 말의 용례가 불상에도 적용되고 있었는지는 계속 검토되어야 할 것이다. 이 같은 근본적인 문제에 대한 정확한 답을 구하기 전이라면 사실상 우리는 그 불상에 대한 신라인의 경험과 개념과 또 그 개념을 지시하는 말이 무엇이었는가를 말해서는 안 된다. 그럼에도 미술사가들은 별 생각 없이 그러한 소산에 "美"나 "아름다움"이라는 말을 당연한 듯 적용하고 있다. 미술사학이 실증

12 閔周植, 「韓國古典美學思想의 展開」, 「韓國美學試論」(고려대학교 한국학연구소, 1994), pp.26–29.

과학이라고 자처하면서 말이다. 그 같은 경우는 아마도 다음과 같은 입장에 서일 것이라고 필자는 추정하고 있다.

우선, "아름다움"에 대한 각자 나름의 정의—알고 보면 서구의 미학이론이 제공하고 있는 어떤 정의—를 그 불상에 적용시키고 있기 때문이 아닌가 한다. 그런 입장에서 미술사가들은 불상의 아름다움을 말하고 있는 것이 대부분이다. 그러나 그 같은 접근은 "현재" "이곳"의 우리 입장에서 시도되고 있는 것들이다. 그러나 그러한 접근에는 사전에 검토되어야 할 중요한 점이 있다. 그것은 신라인 그 자신들이 그 불상을 보고 어떻게 경험하고, 무슨 생각을 했느냐는 반성적 물음이 선행되어야 한다는 것이다. 그러나 우리가 그 같은 사실을 어떻게 알 수 있을까? 죽은 사람을 깨워 물어 볼 수도 없는 일이고 보면 당시의 신라인들이 그 불상을 보고 어떠한 경험을 가졌으며, 그 경험을 무슨 말로 표현했는가를 확인하는 일은 앞서 언급했듯 문헌적 근거에 입각하는 수밖에 없을 것이다. 그러므로 서구의 미학이론이 제공해 놓고 있는 어떤 정의를 미술작품으로서의 불상에 적용시키고 있는 태도는 신라 불상에 대한 신라인들의 경험과 사고가 확인되지 않은 단계에서 그에 대해 자기 나름의 미의 개념을 그 불상에 적용하고 있는 태도이다.

그런 중, 보다 심각한 것은 서구적 정의를 적용하는 태도의 심화에 있다. 서구의 근대인들은 예컨대 고대 그리스에서 제작된 비너스와 같은 조각을 두고, 그것이야말로 "뷰티"라는 가치를 구현하고 있는 작품이라고 찬미하면서 그에 대한 사고를 발전시켜 이론을 구성해 왔다. 이런 이론을 가지고 서구 근대인들은 우리의 감정을 동화시키고 우리의 사고를 설득해 왔다. 뒤늦게나마 우리 역시 그래야 할 필요를 느꼈을 때 미술사학의 분야에서 받아들인 것이 주로 형식주의 미학에 기초한 양식사적 설명 방식이다. 그래서 우리는 서구의 근대적 사고의 소산인 "미술"이라는 말과 개념과 체제도 없었던

시대에 만들어진 특수한 불상, 그래서 역사를 통해 아득히 잊혀졌던 그 불상에 다가가, 그에 대해 생소한 말과 개념을 적용해 가며 미술사적 설명을 시도해 왔다. 그리하여 "대자 대비한" 부처님의 화신이 그것의 존재 이유와 그것을 구현시켰을 때 발휘된 감성과 사고와는 전혀 다른 시각에 서 있는 미술사학자들의 요구에 응하게 된 것이 아닌가? 바로 이 점에서 서구 근대인들이 비너스를 "뷰티"에 결부시켰듯, 불상에 대해 그 역어인 "美" 혹은 "아름다움"이라는 말을 적용했던 것이 아닌가라고 필자는 생각하고 있다.

그렇다면 서구인들에게 있어서 비너스가 지닌 미는 무엇이었으며, 그것은 어떻게 규정되고 있는가? 서구인들에게 있어서 "뷰티풀"(beautiful)이라는 형용사는 어떠한 대상 혹은 성질을 지시하는 말이었을까? 전통적으로 그것은 "비례가 맞는" 것이라는 의미였다. 비례가 맞는다는 것은 "완전한" 것이기도 하다. 완전한 것은 통일적인 것이기도 하다. 한마디로, 서구인들에게 있어서 아름다운 대상이란 비례에 맞는 완벽한 대상을 뜻한다. 그리고 비례는 척도의 문제였으므로, 미는 척도에 의해 결정될 수 있다고 믿었다. 이 같은 완전함은 비단 감각적인 대상에만 국한되어 있었던 것이 아니다. 그것은 행동에도, 과학이나 수학에도 적용되어 아름다운 도덕, 아름다운 수학을 규정짓는 넓은 의미의 성질이 되고 있었다. 이것이 고대 그리스인들이 애초에 지녔던 넓은 의미의 "뷰티"의 개념이다. 그러했던 완전한 비례로서의 "뷰티"가 시각이나 청각과 같은 감각적 대상, 다시 말해 지각적 성질에 국한되어 미술작품에 적용하게 된 것은 르네상스 이후 근대 시기를 통해 확립된 미술론의 전통 때문이었다.

근대 이후, 완전한 비례로서의 이 같은 형식은 두 가지 방향으로 미의 이론에 개입하게 된다. 하나는 그처럼 완전한 형식이기에 그것은 완전한 정신을 구현하는 데 적합한 것이라는 견해이며, 그래서 감각적 형식은 르네상

스 이후 이념으로서의 미의 개념과 결부되어 왔다. 우리는 여기서 1장에서 했던 설명을 상기할 필요가 있다. 그처럼 감각적으로 형식화된 이념은 이념 그 자체가 아니다. 그래서 이념 그 자체는 아니지만 지각적 대상 속에 발현되어 나타나는 이념이라는 의미에서 "이데알"이라는 형용사가 요구된 것이다. 이 "이데알"이 서구 미학에서 중요한 개념으로 등장하게 된 것은 그것이 현상계에서 "이데아"를 어렴풋이 드러내 주고 있다는 의미에서였다. 그러므로 어느 것이 아름답다고 불려질 때라면 그것은 이념적인 것이 그 속에 들어 있음을 뜻하는 것이다. 이러한 의미에서 감각적으로 구현된 것이지만 이념성을 띤 것이라는 의미에서 "이상미"라는 개념이 등장했다. 이 미의 특징은 그것이 이념적인 것이기에 예지적이라는 데에 있다.

이러한 예지적 미와는 달리 형식미가 있다. 그것은 미의 본질이 이념과의 관계에서가 아니라 형식 그 자체에 있음을 뜻한다. 다시 말해 형식미에서는 예지적인 이념이 배제되어 있다. 그것은 철학적 입장의 차이 때문이다. 전통적으로 이데아는 형이상학적 세계관의 기초 위에서 설정된 개념이다. 그러나 형이상학을 인정할 수 없는 경험주의적 세계관에서 여전히 형식이 미를 구성하는 성질로서 간주된다면 그 형식은 감각적 성질의 구성일 수밖에 없다. 이 형식이 이념과 관계가 없는 것이라면 그것은 무엇에 관련되어 우리에게 미의 개념을 성립시켜 주고 있을까? 여기서 우리는 "그것은 아름답다"라는 말을 예로 들어 생각해 보자. "그것"과 "아름답다"는 무엇을 지시하는 말인가? 전자는 형식에, 후자는 즐거움에 관련되고 있는 말이다. 그러므로 "그것은 아름답다"라는 말은 알고 보면 "그것은 나에게 특수한 즐거움의 감정을 환기시켜준다"를 달리 표현하는 말이다. 그렇다 할 때 미의 본질은 즐거움 ─ 좀 특수한 것이기는 하지만 ─ 이며, 그래서 이 경향의 미학은 그러한 특수한 즐거움을 야기시키는 공식을 확립하고자 시도해 왔다. 이것이 미의

공식(formula of beauty)이라는 용어가 나오게 된 배경이다.

이러한 입장에서 이상적-예지적 미를 구현하는 의미로서의 형식이건, 또는 고유한 즐거움을 환기시켜 주는 감각적 성질로서의 형식, 다시 말해 비례니 조화니 하는 등의 형식적인 성질들이 석굴암의 불상의 설명에 적용되어왔다. 그렇다 할 때, 그 불상에 "아름답다"는 찬사를 선사하는 것은 어떠한 의미에서인가? 서구 근대인들이 생각하듯 그들 형식이 어떤 예지적 이념을 구현하고 있어서인가, 아니면 어떤 특이한 즐거움을 환기시켜주기 때문에서인가? 전자의 경우가 석굴암 불상에서야말로 "우리는 미에서 참을 맛보고, 참에서 미를 즐긴다"라고 해석한 유종열이고, 후자의 경우가 찬미의 근거를 결국은 작품의 형식에서 찾고 있는 양식사가들이다.

그러나 아무리 생각해도 불상은 즐거움만을 환기시켜 주기 위해 제작된 대상은 아닌 것 같다. 그렇다면 그것은 예지적 이데아를 완벽하게 구현시킨 이상미의 모방인가? 두 입장 모두 문제가 있다고 필자는 생각한다. 왜냐하면 목측 혹은 실증적인 측정의 결과 형식적인 성질의 입장에서는 비너스와 불상 간에 근사치가 확인되었다고 하더라도 그렇다고 해서 그 불상의 내적 본질마저 유사하다는 결론이 추론될 수 없기 때문이다. 요컨대, 서구의 근대 미학자들이 해석해낸 비너스상의 미의 본질과 불상의 미의 본질이 다를 것이라면, 아무리 측정상의 수치가 상호 근사하다 하더라도 비너스를 만들어 낸 고대 그리스인의 정신적 전제와 불상을 만들어 낸 신라인의 정신적 전제가 다르지 않겠는가라는 말이다. 그러나 각각의 정신적 전제가 무엇이며, 어떠한 차이가 있는가라는 물음에 대해서는 여기서 긴 언급을 할 수가 없다. 다만 불상을 만들어 낸 신라인의 정신적 전제가 불교에서 말하는 "佛心"이라는 말로 표현될 수 있는 것이라고 한다면, 비너스를 만들어 낸 고대 그리스인들의 정신적 전제는 합리적 정신으로서의 "이성"이 되고 있다는 사

실을 말하는 것으로 족할 수밖에 없다. 한마디로, 두 조각의 제작에서 발휘된 작가의 정신적 전제가 다르지 않겠는가라는 말이다.

그럴진대, 같은 자로 잴 수 없는 것을 외견상 비슷하다고 해서 석굴암 본존 불상의 본질을 비례로 설명하고, 비례 곧 뷰티라는 사고에 따라 그것을 "뷰티"의 역어인 "미"라는 말로 대체시켜 놓고 있는 것이라면 그러한 이론적 접근이 과연 올바른 시도일까 하는 의문이 생긴다. 앞서 언급했듯, 그러한 접근이 시도될 수도 있다. 그러나 그러한 시도에는 반드시 "차용된 어떤 사고"라거나 "도입된 어떤 미"라는 단서가 수반되어야 한다. 그렇지 않을 때 미술작품으로서의 석굴암 본존 불상의 고유한 본질이 희생당하지 말라는 법이 없다. 왜냐하면 비너스가 지니고 있는 완전한 비례의 입장에서 볼 때 외견상만으로라도 석굴암 불상의 귀는 어울리지 않게 크며, 목은 짧고, 양 가슴도 최소한 필자의 눈으로는 정확한 대칭을 이루고 있지 않기 때문이다.

물론 그렇다고 해서 필자가 석굴암의 불상이 덜 훌륭한 작품이라고 말하려는 것이 아니다. 오히려 대자 대비한 부처님의 화신임에도 불구하고 그것은 차가운 감정을 환기시키는 "냉냉한" 미의 여신인 비너스에 대해서보다 훨씬 자연스럽게 감정이입을 할 수 있는 문을 열어놓고 있다. 마치도 완벽하게 생긴 여인상 앞에서 저항을 느끼는 경우와는 달리 불상은 거룩한 존재의 화신임에도 오히려 우리에게 푸근하게 와 닿는다. 필자가 경험한 청자의 색이 그렇듯 말이다. 이 같은 사실이야말로 불상이 지닌 고유한 미 때문이 아니겠는가? 그렇다 할 때 비례 등과 같은 형식적 성질은 불상의 미의 본질과 필연적인 관계에 있는 것이 아닐 수도 있다. 그럼에도 불구하고 현재 진행되고 있는 많은 연구나 논의를 검토해 보면[13] 불상의 "미"를 논함에 있어

13 신영훈, 『천상이 천하에 내려 깃든 석굴암』(조선일보사, 2003), 성낙주, 『석굴암, 그 이념과 미학』(개마고원, 1999); 문명대, 『韓國彫刻史』(열화당, 1997, 6쇄), 「석굴암 본존여래좌상」, 『한국의 미, 최고의 예술품을 찾아

억지로라도 비례로 끼워 맞춰 불상의 미의 본질을 수치화시키려는 시도가 진행되고 있다.

그러나 서구에 있어서조차도 비례와 같은 형식적 성질이 미를 구성하는 성질이라고 해서 비례를 지닌 지각적 대상으로서의 조각이 애초부터 "뷰티" 의 대상이라고 불려던 것은 아니라는 사실을 상기할 필요가 있다. 다시 말해, 미의 개념과 조각 작품은 서로 별개의 것이었다. 1장에서 알아보았듯 그러한 조각이 "미"의 대상으로 간주되기 시작한 것은 서구에 있어서도 본격적으로는 "미"(beauty)의 개념과 "기술"(art)의 개념이 결합된 르네상스 시대 이후부터였다. 이러한 사실을 염두에 둘 때, 신라의 불상이 외견상 서구의 미술작품에서 보여지는 형식적 성질을 갖추고 있다고 해서 신라인들이 그러한 불상을 보고 "뷰티풀"이라는 의미로서 "아름답다"는 말을 썼겠는가 하는 의문이 계속 든다. 그러므로 우리로 하여금 그것을 서구적 의미로서의 "뷰티풀"한 "아름다운" 대상으로 바라보게끔 인도하려는 이론적 기도가 있다면 그것은 미적 의식을 자각한 이후 서구 근·현대의 취미를 정당화해 온 형식주의적 미학의 관점이 그 바닥에 깔려 있는 것이 아닌가 하는 점을 지적하지 않을 수 없다. 신라 불상을 그렇게 재구성해낼 수도 있지만 그러나 그러한 구성은 어쨌건 근대적인 미학의 어느 한 경향에 기초해서 수행된 경험적 관찰의 재구성이지, 신라 불상이 지닌 미의 본질에 대한 해명은 될 수 없다.

그러므로 언제나 절감하는 바이지만 한국 사상사의 일환으로서의 한국 미학사상을 발굴하고자 하는 일에 있어 가장 먼저 선결되어야 할 과제는 "미"나 "아름다움", 나아가 "미술"과 "예술"에 해당되는 우리말의 발굴과 개념의 정립이다.

서 2,(돌베개, 2007) 등의 저작 참조.

3. 본존 불상과 미의 본질

그렇다면 이제 우리는 신라인들 스스로 말하는 경험과 사고로 소급하여 불상의 미와 그것의 고유한 본질을 해석해야 할 과제에 마주치게 된다. 그렇게 함으로써 석굴암의 본존 불상에 대해 유종열이 했던 것과는 다른 미학적 해석을 시도해 보고, 나아가 그 불상의 미가 지닌 비밀스러운 고유성의 해명에 한 걸음 더 나아가야 한다.

그렇다면 본존 불상이 간직한 고유한 미의 본질은 무엇일까? 이 물음에 답할 수 있으려면 우리는 어떠한 시선으로 그에 접근해야 할까? 우선, 그 불상은 佛性을 구현하고 있는 일종의 상징이라고 상정하고 논의를 시작하겠다. 왜냐하면 올바른 용어가 사용되고 있는지는 모르지만 불성과 무관한 불상을 생각하기란 힘든 일이기 때문이다. 여기서 불상의 미의 본질에 관련된 다음과 같은 질문을 던져 보자. 동일한 불성의 상징이면서 석굴암 본존 불상은 왜 다른 나라 혹은 다른 시대의 불상과 감정적으로 다른 공명을 우리에게 환기시키고 있을까 하는 문제를 제기할 수 있다. 다시 말해, 석굴암의 불상이 지닌 미의 비밀스러운 고유성은 무엇인가? 그 불상은 비너스 여신이 형식적으로 "완전한" 존재이듯 형식적으로 완전한 작품이기 때문에서일까?

그렇다면 완전한 여인으로서의 비너스를 고대 그리스인들은 어떻게 만들어 낼 수가 있었을까? 비너스 여신을 제작한 조각가는 비너스를 만나보고 만든 것일까? 하늘나라에 승천해서 그녀를 만나보았단 말인가? 그럴 수가 없다고 한다면 그와 닮은 여인이 이 세상에 있어 그녀를 보고 모방한 것이라는 말인가? 그렇다면, 고대 그리스에는 비너스와 같은 여인이 있었다는 말인가? 그들에게 있어 여신은 곧 완전한 여인이다. 그렇다면 이 세상에 완전한 여인이 있을 수 있고 또한 있었던가? 아무리 고대 그리스에 있어서라

할지라도 완전한 여인은 존재하지 않았을 것 같다. 그렇다면 그 조각가는 어떻게 비너스상을 착상해낼 수가 있었을까?

여기서 우리가 주목해야 할 사실은 앞서 언급했듯 고대 그리스인들에게 있어서 "미"란 곧 완전함에 다름이 아니었다는 사실을 상기할 필요가 있다. 따라서 "뷰티풀"한 여인이란 곧 완전한 여인이요, 그처럼 완전한 여인이란 이 세상에 없는 완전한 모습의 여인이다. 그러나 완전한 외형의 여인을 그들이라고 어디서 구할 수 있었겠는가? 그러나 그들은 완전한 여인이라면 그녀가 갖추고 있을 완전한 비례가 있을 것이라는 믿음을 가지고 있었다. 이러한 비례의 발견을 위해 그들은 이 세상 여인들의 자태와 용모에서 그들의 눈에 완전하다고 생각되는 부분 부분들을 선택해서 조합을 한 후, 그렇게 만들어진 인물을 측정·수치화시켰던 것이다. 그러한 비례의 여인이라면 그들에게 있어서 그녀는 이 세상에 없는 "완전"하고, 그러한 의미에서 "뷰티풀"한 여인이다. 아름다운 여인이기에 그녀는 이 세상의 모든 사람들에게 동경되어 마지않는 사랑의 대상이요, 그러한 의미에서 미의 여신이다. 이처럼 완전해서 아름다운 이 이상적 여인상이 다름 아닌 "미"와 "사랑"의 여신인 비너스이다. 그래서 이 여신은 관능적인 모습이지만 접근하기 힘들 정도로 차갑다. 차가움은 이성적인 마음의 특성이다. 신라의 불상이 과연 그처럼 관능적이면서 차가운 작품일까?

그러한 의문을 풀기 위해 필자는 어떤 전제를 상정했다. 그것은 그리스의 조각가나 다름없이 신라의 석공일지언정 그가 부처님을 직접 만나보고 만든 것은 아니라는 전제를 말함이다. 즉 우리는 불상을 제작한 석공이 뛰어난 기술을 가지고 있는 것 이외에, 물론 그것도 중요한 것이기는 하지만 그 이전에 그가 불심으로 충만한 사람이었다고 상정하는 일이 더욱 설득적일 것 같다. 그렇다고 그 역시 부처를 직접 보았다고 말할 수는 없을 것이다. 여

기서, 혹자는 현몽(現夢)의 개념을 개입시킬지도 모른다. 그렇다면 논의 전개는 조금 묘해지게 된다. 왜냐하면 현몽의 계기를 개입시키면 영감의 요소를 도입시켜 놓는 식의 논의에로 인도될 소지가 다분히 있고, 그렇게 되면 석공이 기울인 예술성이 개입될 여지가 없어지기 때문이다. 여기서 필자는 그러한 현몽의 계기보다는 불심으로 충만된 어느 석공이 불성을 구현하고 있는 듯한 자비로운 풍모의 어느 남자상을 찾았을 것이라고 상정해보고 싶다. 신라 석공에게서 발휘된 예술적 창의성은 바로 여기에 있다는 것이 필자의 견해이다. 그 석공이 찾은 그 남자상은 아마도 "온화한" 성품과 "잘생긴" 용모를 갖춘 건전하고 건강한 젊은이가 아니었을까라고 생각할 수 있다. 마치 여식을 둔 한국의 많은 부모들이 사윗감으로 삼고 싶어 했을 그런 인품과 용모를 갖춘 경주의 젊은이가 모델로 선정되어, 그를 부처님의 화신으로 승화시킨 것이 아니었을까라는 말이다. 젊은 나이에 출가해 득도하는 과정의 젊은 불타[14]를 말함이다. 우리가 늙은 부처상을 보기 힘든 것은 이 때문이다. 요컨대, 석굴암 본존 불상은 부처님의 佛性과 자연인으로서의 신라인의 人性이 융해되어 창조된 상징이라는 말이다. 그것이 불성과 인성이 미분화되어 진행된 신라인들의 삶의 세계요, 본존 불상은 그러한 역사적 삶 속에서 석공에 의해 움튼 창의적 소산이다. 이런 점에서 유종열이 불상을 신라인의 마음에 관련시켜 설명하려 했던 시도는 불상의 본질에 보다 가깝다고 할 수 있다.

석굴암 본존불상의 고유한 미의 본질을 일단 이렇게 규정할 때 우리는 그로부터 많은 함축을 끌어낼 수 있다. 그것은 구도의 고행 끝에 무엇인가를 깨달은 "거룩한" 존재의 상이요, 그럼에도 흠모의 대상인 이 세상의 젊은이

14 필자는 본존 불상을 흔히 알고 있는 대로 부처로 생각하고 이 글을 쓰고 있다. 그러나 그 불상이 "아미타불"이라는 주장이 있다. 黃壽泳, 「石窟庵本尊 名號考」, 『新羅文化祭學術發表會論文集』, Vol.21(2000), pp.281–308 참조.

의 상이기에 다가서고 싶은 친근함을 준다. 동시에 거기에는 깨달음에서 오는 희열이 잔잔한 미소로 이어지고 있다. 깨달음이 사라지랴 입을 조용히 다물고 있다. 입을 열어 깨달음이 언어화되면 신비가 사라진다. 불경은 이 깨달음의 "언어화"이다. 불경이 깨달음의 언어화라면 석굴암의 불상은 깨달음의 "형상화"이다. 깨달음의 형상화가 불성과 인성이 미분화된 당시 "삶의 세계"의 외적 구현이라면 불경은 그것의 언어화이다. 다시 말해, 그 불상은 불성의 감성적 구현이라는 말이다. 감성적이기에 그것은 암향인 듯 우리의 마음에 스며든다. 그것이 예술로서의 그 불상이 지닌 매력이다. 어느 고승의 설법이 이 같은 그윽한 매력을 풍겨 줄 수 있을까? 그것은 화강석 속에 거주하고 있는 부처님이 내쉬는 숨이다. 우리는 그 숨을 들이마신다. 그래서 우리는 그리스의 조각에서 이상화된 인간의 모습을 보듯, 신라의 불상에서는 나와 부처 간에 연속성이 있음을 안다. 곧 양자 간에 초월이 없음을 안다는 식으로까지 수사를 발전시킬 수 있다. 그러므로 그 불상은 예컨대 플라톤이나 플로티누스에 있어서처럼 초월적 철학에 기초하고 있는 것이 아니다.

여기서 우리는 서구의 미의 개념과 좋은 대비를 상정할 수 있다. 진리를 구하기 위해 장막을 걷자마자 아이시스 여신상 앞에서 죽었다는 사이스의 젊은이에 관한 설화와 얼마나 커다란 대비가 되는 얘기인가? 죽어간 그 젊은이와는 달리 우리는 신라의 불상을 통해 인간과 부처의 연속성 속에서 인간화된 부처의 모습을, 그리고 부처로 승화된 신라인의 모습을 번갈아가며 감지할 수 있다. 그럴진대, 그것은 다른 나라의 어느 불상과도 같을 수가 없음은 너무도 자명한 일이다. 외형적인 양식은 비슷하더라도 비슷한 양식으로 구현된 석굴암 불상의 모델은 착하고 온화한 신라의 젊은이가 아니었을까 하는 점 때문이다. 이것이 바로 석굴암 본존 불상에서 맛볼 수 있는 비밀스럽지만 친숙한 미의 고유성이다. 그렇다고 할 때 그 같은 고유성에 대한

신라인들이 가졌던 생각(개념)과 그것을 나타내는 말은 무엇이었을까를 계속 묻지 않을 수 없다. "뷰티"의 역어로서의 "아름다움"이라는 말이 함축상 적합하지 않다고 한다면 불성의 거룩함과 온화한 인성을 지니고 있다는 점에서 우리는 그 본질을 다음과 같이 규정하면 어떨까? 불성의 거룩함을 은근히 몸에 담고 있는 온화한 모습의 젊은이에게서 보여지는 친근함이라는 의미에서 "친근한 거룩함"이라고. 거룩함 때문에 우리와 그것 사이에는 거리가 있어 보인다. 그럼에도 친근함 때문에 우리는 그리로 끌린다. 그것은 인력과 같은 매력으로 우리를 잡아 끈다. 그것은 "눈에 보이는 자비로움"이 아닌가? 이 같은 자비로움의 매력에 끌려 불성에 다가설 수 있도록 젊은이를 모델로 하여 화강석을 뜻대로 다룬 점에 신라 석공의 뛰어난 창의적 예술성이 있다. 즉, 그 불상에는 단순히 숙련된 기술만이 아니라 "친근한 거룩함"에 딱 알맞은 의상을 입혀놓은 것처럼 형상화시켜놓고 있는 창의성이 발휘되고 있다. 이것이 유개념으로서의 "아름다움"의 한 종으로서 석굴암 불상이 지니고 있는 아름다움의 고유성이라고 필자는 규정하고자 한다. 이 아름다움은 부처님으로부터 석공에게 점지된 것도 아닐 것이고, 꽃이 저절로 피듯 자연으로서의 석공으로부터 나온 것도 아닐 것이다. 그것은 석공이 숨쉬며 살고 있던 당시의 삶으로부터 석공에 의해 창의적으로 교묘히 착상된 값진 보람일 것이다. 후설에 영향을 받은 고유섭의 표현을 빌리자면 그것은 "종합적 생활 감정의 이해 작용"(직관)의 객관화일 터이고, 메를로-퐁티의 어법을 빌리자면 "원초적 표현"(지각)의 양식화라고 될 것이다. 필자는 인간관의 입장에서 그 불상의 아름다움을 그 시대에 살던 "인간적 감성"의 장인이 그 시대의 사회적 요구에 때맞춰 터트린 "정상인"에 가장 가까운 예술적 표현이라고 규정하고자 한다.

• 참고문헌

Addison, J., *Spectator* (1712).

Alberti, *Treatise on Painting*.

Aldrich, V. C.,『예술철학』, 오병남 역 (서광사, 2004).

Aristoteles, *Metaphysics*.『형이상학』, 김진성 역주 (이제이북스, 2007).

Barasch, M., *Theories of art — from Plato to Winchelmann* (New York University Press, 1985).

Barrett, W.,『비합리와 비합리적 인간』(1958), 오병남 · 신길수 공역 (예전사, 2001).

Barthes, R., *The death of author*, trans. S. Heath『Image-music-text』(New York: Hill & Wang, 1977).

Bate, W. J., From Claric to romantic (Harper Torchbook, 1961).

Bäumler, A., *Kants Kritik der Urteilskraft* (Max Niemeyer Verlag, 1923).

Beadsley, M. C., *Aesthetics* (Harcourt, Brace, 1958).

_____, *Aesthetics from classical Greece to the present* (New York; The Macmillan Co., 1966).

Beloff, John, "Creative thinking in art and scince," *The British Journal of Aesthetics*, vol.10, No.1 (1970).

Berlin, I.,『낭만주의의 뿌리』(1999), 강유원 · 나현영 옮김 (이제이북스, 2005).

Best, S. & D. Kellner, *The posmodern turn* (New York: Guilford Press, 1997).

Boccaccio, *Decameron*.

Buelow, George J., "Originality, genius, plagiarsm in English criticism of the 18th century," *International Review of Aesthetics and Sociology of Music 21*, nos. (1990).

Camus, A., *The myth of Sisyphus*, trans. J. O' Brian (New York, 1955).

Canaday, J., *Mainstreams of modern art* (Halt, Rinehart and Winston, 1959).

Caylus, Count, Discours···au sujet du portrait de Du Fresnoy, in *the Procès verbaux de l'Académie Royale de Peinture et de Sculture*, A. de Montaiglon's edition (1885).

Chambers, F. P.,『미술: 그 취미의 역사』(1932), 오병남 · 이상미 옮김 (예전사, 1995).

Chambray, Fréart de, *Idée de la perfection de la peinture*, John Evelyn 역 (1668).

Cheetham, M. A., *The Rhetoric of purity* (Cambridge Univ. press, 1991).

Coleman, Francis X. J., *The aesthetic thought of the French enlightenment* (University of Pittsburgh Press, 1971).

Copleston, F., *A history of philosophy*, vol. II (The Newman Press, 1962).

Croce, B., *Aesthetic* (1902), trans. D. Ainslie (New York: Noonday Press, 1958).

Crowther, P., *Critical aesthetics and postmodernism* (Oxford: Clarendon Press, 1993).

Descartes, *Traite de passion de l'ame* (1649).

Drucker, Johanna, *Theorizing modernism* (New York Univ., 1994).

Dubos, A., *Reflexions critiques sur la poesie et sur la peinture* (1719), T. Nugent 역, *Critical reflections on poetry, painting and music* (1748).

Duff, William, *An essay on original genius* (London: 1767).

Duve, Thierry de, 『현대미술 다시보기』, 정헌이 옮김 (시각과 언어, 1990).

Encyclopedia Britannica (1968,ed).

Fichte, *Wissenschaftslehre*.

Furst, L. R., *Romanticism in perspective* (Macmillan: St. Martin's press, 1969).

Gerad, A., *An essay on genius*, ed. Bernhard Fabian (Wihelm Fink Verlag, 1774).

Gray, T., *Correspondence with William Mason* (1853).

Grosser, M., 『화가와 그의 눈』(1956), 오병남·신선주 공역 (서광사, 1987).

Harries, K., 『현대미술; 그 철학적 의미』(1968), 오병남·최연희 공역 (서광사, 1988).

Harrison, J., 오병남·김현희 공역, 『고대 예술과 제의』(예전사, 1996).

Hess, W., *Dokumente zum Verstandnis der modernen Malerei* (Hamburg, 1956).

Hollanda, Francisco de, *Four Dialogues on Painting*, A. F. G. Bell 역 (1928).

Home, H., *Elements of criticism* (1762), (Johnson Reprint Co., 1967), III.

Johnson, Martin, *Art and scientific thought* (Columbia University Press, 1949).

Johnson, S., *Dictionary* (1755).

Kant, I., *Kritik der Urteilskraft* (Der Philosophische Bibliothek Band 39a, 1959).

Kierkegaard, S., *Either/or*, 제1권.

Klee, P., On modern art in H. K. Roethel, *Modern German Painting*, trans., D. and L. Clayton (New York, 연도 미상).

Kline, M., 『수학, 문명을 지배하다』, 박영훈 옮김 (경문사, 2005).

Koestler, Arthur, *The sleepwalkers* (Arkana, 1959).

_____, *The act of creation* (New York: Dell Publishing Co., 1964).

Kristeller, P. O., *Renaissance thought* (New york: Harper Torch Books, 1961).

_____, "The modern system of the arts," *Journal of the History Ideas,* vol.XII (1951), XII (1952).

Le Brun, A method to learn to design the passions, proposed in a conference on their general and particular expression (1698), T. William 역 (1734).

Lee, Rensselaer W., *Ut pictura poesis: The humanistic theory of painting* (New York: The Norton Library, 1967).

Leonardo da Vinci, *Treatise on painting*, Urbinas Codex Latinus ed. (1270), frag 6, trans. A. Philip McMahon (Princeton Univ. Press, 1956).

Lessing, A., "What is wrong with a forgery?," *Journal of Aesthetics and Art Criticism*, Vol.23, No.4 (1965).

Lowinsky, Edward, "Musical genius — evolution and origins of a concept," *Musical Quarterly*, vol.50, nos.3.4 (1964).

Macdonell, D., 『담론이란 무엇인가?』, 임상훈 옮김 (한울, 1992).

Malevich, K. S., *Suprematismus-Die gegenstandslose Welt*, trans. and ed. H. von Riesen (Cologne, 1962).

Marc, F., *Die konstruktiven Ideen der neuen Malerei Unteilbares Sein*, ed., Erst and Majella Brucher (Cologne, 1959).

Maritain, J., *Art and Scholasticism*, trans. T. W. Evas (New York, 1962).

McMachon, A. Philip, *Preface to an American philosophy of art* (New York: Kennikat Press, 1945).

Meager, R., "The uniqueness of a work of art," *Proceedings of the Aristotelian Society*, Vol. LIX (1958-59).

Merleau-Ponty, M., *Phenomenology of perception*, trans. C Smith (Routledge & Kegan Paul, 1962).

_____, *The primacy of perception*, ed. James M. Edie (Northwestern Univ. Press, 1964).

_____, *Signs*, trans. Richard C. McCleary (Northwestern Univ. Press, 1964).

Mondrian, P., *Plastic art and pure plastic art* (New York; Wittenborn, Shulz, Inc., 1945).

Morris, C., *The discovery of the individual 1050-1200* (Harper Torch Books, Harper & Row, Pubs., 1972).

Nahm, M. C., *The artist as creator* (Johns Hopkins, 1956).

Nelson, R. S., & R. Schiff, eds., *Critical terms for art history* (University of Chicago Press, 1996).

Newmeyer, S., *Enjoying modern art* (Reinhold publishing Co., 1955).

Osborne, H., (London; Longmans, 1968).

Pacciolo, Luca, *De Divina Proportione* (Venice, 1509).

Palladio, A., *I Quattro Libri dell Architettura* (1570).

Palmer, Donald D., *Structuralism and poststructuralism* (Writers and Readers Pub. Co., 1997).

Panofsky, E., "The history of art as a humanistic discipline," *Meaning in the Visual Arts* (New York; Doubleday Achor Books, 1955).

_____, 『파노프스키의 이데아』, 마순자 옮김 (예경, 2005).

Platon, *Phaedrus*, 『파이드로스』, 조대호 옮김 (문예출판사, 2008).

_____, *Republic*, 『국가』, 박종현 옮김 (서광사, 1997).

_____, *Symposium*, 『향연』, 강철웅 옮김 (이제이북스, 2010).

_____, *Timaeus*, 『티마에우스』, 박종현·김영균 역주 (서광사, 2000).

Plotinus, *Enneads*.

Read, H., *A Concise History of Modern Painting* (New York, 1959).

_____, "Art and the unconscious" *in Art and society* (New York: Schocken Books, 1966).

Rewald, John, *The history of impressionism* (1946), 『인상주의의 역사』, 정진국 옮김 (까치글방, 2006).

_____, *Post-impressionism: From Van Gogh to Gauguin* (1956), 『후기 인상주의의 역사: 반 고흐에서 고갱까지』, 정진국 옮김 (까치글방, 2006).

Reynold, J., *Discourses on art* (The Bobbos-Merrill, 1965).

Ribot, Th., *Essay on the creative imagination*, trans. from the French, *Albert H. N. Baron* (Chicago: The Open Court Publishing Co., 1906) Reprint edition (New York: Arno Press, 1973).

Richardson, J. A., *Modern art and scientific thought* (University of Illionis Press, 1971).

Richter, H., *Dada and anti-art* (New York, 1965).

Rosenblum, R., *Modern painting and the northern romantic tradition* (Harper & Row, Icon editions, 1975).

Saussure, Ferdinand de, *Course in general linguistics* (Philosophical Library, 1959).

Schiff, R., *Cézanne and the end of impressionism* (University of Chiocago Press, 1984).

Schlegel, Fr. von, 「아테네움」 116호 (1798).

Schneider, D., *The Psychoanalyst and the Artist* (New York, 1962).

Schopenhauer, A., *The World as Will and Idea*, trans. R. E. Haldane and J. Kemp (Garden City, 1961).

Serlio, Sebastiano, *Architecture*, Robert Peakes's edition (1611).

Spade, P. V., *A survey of medieval philosophy* (Ohio State UIniv.,1985).

Steinke, Martin William, "Edward Young's conjectures on original composition in England and Germany," *Americana Germanica 28* (New York: 1917).

Stolniz, J., 「미학과 비평철학」, 오병남 역 (이론과 실천, 1991).

Strich, F., "Europe and the Romantic movement," *German life and letters*, II (1948-9).

Tatarkiewicz, W., "The classification of arts in antiquity," *Journal of the History of Ideas*, Vol.24 (1963).

_____, *History of aesthetics I , II , III* (Mouton: Polish Scientific Publishers, 1970).

Taylor, J. C., ed. *Nineteenth-century theories of art* (University of California Press, 1987).

Vasari, *Lives of the most excellent painters, sculptors and Architects* (1550).

Wechsler, J., ed. *Cézanne* (Prentice-Hall, 1975).

Weitz, M., ed, *Problems of aesthetics* (Mcmillan, 1970).

Welsh-Ovcharov, B., *Van Gogh* (Prentice-Hall, 1974).

Whitby, Ch. J., 「플로티노스의 철학」, 조규홍 옮김 (누멘, 2008).

Wiedmann, A., *Romantic art theories* (Oxfordshire: Gresham Books, 1986).

Wild, John, "Plato's theory of technē," *philosophy and phenomenological Research*, Vol.1.

Winckelmann, J. J., *Writings on art, selected & edited*, by D. Erwin (Phaidon Press, 1972).

Wittkower, R., "The artist and the liberal arts," *Eidos 1* (1950).

Worringer, W., *Abstraktion und Einfuhlung* (Munchen, 1908).

Young, E., *Conjectures on original composition* (Dublin: 1759).

Zucchero, Federigi, *L'Idea de'Pittori, Scultori et Architetti*, Turin (1607).

「老子」.

「周易」.

『孟子』.

『論語』.

『周禮』.

『禮記』.

『後漢書』.

『晉書』.

蘇軾,『東坡題跋』.

강우방,『미의 순례』(예경, 1993).

고유섭,『韓國美術文化史論叢』(통문관, 1974).

_____,『韓國美術史及美術論考』(통문관, 1963).

김문환, "韓國, 近代美學의 前史,"『한국학연구』(고려대학교 한국학연구소, 1992).

김붕구·박은수·오현우·김치수 공저,『새로운 프랑스 문학사』(일조각, 1983).

김영애,「美術史家 高裕燮에 대한 考察」(東國大學校 大學院 碩士學位論文, 1989).

김임수,「高裕燮 研究」(弘益大學校 大學院 博士學位論文, 1990).

김진엽,『다원주의 미학』(책세상, 2012).

노명식,『프랑스 혁명에서 파리 꼬뮨까지』(까치, 1980).

마순자,『자연, 풍경 그리고 인간』(아카넷, 2003).

문명대, "總論,"『韓國 美術의 美意識』(한국정신문화원, 1984).

_____,『韓國彫刻史』(열화당, 1997).

민주식, "한국미학의 정초-고유섭의 한국미론,"『동양예술』, 2000.

_____,「韓國古典美學思想의 展開」,『韓國美學試論』(고려대학교 한국학연구소, 1994).

박종홍,『박종홍 전집』(민음사, 1998).

서지문, "영국소설의 태생적 성분과 당시에 대변한 계층".

성낙주,『석굴암, 그 이념과 미학』(개마고원, 1999).

신영훈,『천상이 천하에 내려 깃든 석굴암』(조선일보사, 2003).

아오키 타카오, "근대 일본에 있어서의 '노오가쿠'의 창출," 민주식 편,『동서의 예술과 미학』(솔, 2007).

안휘준,「한국회화의 미의식」,『한국미술의 미의식』(한국정신문화연구원, 1984).

야나기 무네요시, 이대원 역,『韓國과 그 藝術』(지식산업사, 1974).

오병남·민형원·김광명 공저,『인상주의 연구』(예전사, 1999).

오병남 외,『미학으로 읽는 미술』(월간미술, 2007).

오병남,『미학강의』(서울대 출판부, 2003).

_____, "미술사와 미술사론과 미학의 관계에 대한 고찰,"『미학』제30집 (2001).

_____, "高裕燮의 미학사상에 대한 접근을 위한 하나의 자세,"『미학』제42집 (2005).

_____, "洌巖 朴鍾鴻 선생과 續石窟庵考,"『미학』제52집 (2007).

_____, "동·서양 '예술' 체제의 비교를 위한 한 시론,"『미학』제62집 (2010.6).

_____, "인문학으로서의 미술론 성립의 역사적 배경,"『미학』제64집 (2010.12).

_____, "예술과 창의성의 개념," 대한민국 학술원 논문집, 제51집 제1호 (2012).

유홍준,『朝鮮時代 畵論硏究』(학고재, 1998).

이경성, "고유섭의 미학,"『월간중앙』, 1947, 7월호.

이길우,『현상학의 근원과 유역』, 철학과 현실사(1996).

이마미치 도모노부,『단테「신곡」강의』(안티쿠스, 2004).

이상우,『동양미학론』(시공사, 1999).

이재희·이미혜,『예술의 역사』(경성대학교 출판부, 2004).

이희춘,『석굴암』(중문출판사, 2001).

조관성,『자연의 현상학』(철학과 현실사, 1998).

조동일,『인문학의 사명』(서울대학교 출판부, 1997).

최종호, "1200살… 하지만 '너무 젊은 부처님'," 朝鮮日報 (1997.2.25).

최주리,『영국 18세기 소설 강의』, "감상소설" (신아사, 1999).

한전숙,『생활세계의 현상학과 해석학』(서광사, 1992).

황수영,『석굴암』(열화당, 1989).

_____,『불국사와 석굴암』(세종대왕기념사업회, 2000).

_____,「石窟庵本尊 名號考」,『新羅文化祭學術發表會論文集』Vol. 21, 2000.

ㄱ

가계 유사성 116
가무 26
가산적 혼합 173
가슴 139
가치 8, 240, 318
가치 형식주의 316
가치지각 335
갈렌 47, 48
감각 124, 137, 177, 179, 186, 271, 334
감각적 인상 159
감각적 즐거움 185
감각적 표면 185
감관 인상 123
감광판 169
감산적 혼합 173
감상 12, 317
감상적 낭만주의 152, 162, 168, 170
감성 11, 106, 137, 228, 230, 231
감정 95, 98, 107, 108, 115-118, 133, 134, 137,
 138, 140, 142, 148, 192, 216, 217, 231, 300,
 334
감정이입 205
감정작용 335
강남 스타일 32
개념사적 방법 22
개별성 98
개성 120, 122, 146, 242, 253
개시 295
개인 120, 122, 125, 175, 242
개인적 자아 250, 251
개인주의 115, 116, 119-122, 138, 163, 231
개조 284, 285
개체 102
거룩함 365
건축 아카데미 92
격정 32
결정론 10, 257
결정론적 구성주의 252
경계(境界) 306

경이로운 전체 115, 116
경험 81, 318
계시 113
계획된 그림 181
고갱 160
고고학의 발굴 99, 100
고급 예술 235, 241, 308
고대인 111
고독 195
고딕 108
고상한 주제 184
고유색 184
고유섭 12, 315, 320-322, 324-326, 328, 330, 331,
 333-338, 340, 347, 365
고전적 58, 142
고전주의 8, 58, 108, 117, 192
고전주의 미술(론) 59, 186
고전주의 형식 146
고전주의적 전통 184
고흐 155, 160, 164, 191, 295
공간적 깊이 185
공감 213
공상 64, 124
공예 34, 53, 338
공적인 미술 200
공학 111, 233, 265
과르디 181
과학 50, 52, 70, 85, 90, 95, 141, 165, 168, 177,
 179, 186, 233, 236, 286, 300, 339
과학 이론 286, 287, 288
과학적 방법 318
과학적 사고 229
과학적 정신 179
과학적 지성 252
과학적 창조 277
과학적 태도 168
관념 266
관념론 107, 123
관념론적 낭만주의자 196
관례 238

관례적 규칙들의 체계 239
관찰 49, 100
관학적 낭만주의 179
광신 25, 27
광학 165
광학 이론 168, 176
광학론 186
괴테 112, 139, 285
교양인 65
교육 44
교황 파울 IV세 63
구성 128, 153, 185
구수한 큰 맛 326, 341
구조 237, 240, 241
구조 언어학 237, 240
구조적 결정 불가능성 247
구조주의 10, 188, 227, 236, 237, 240, 241, 250, 251
권태 195
귀족주의 40
규칙 35, 73, 85, 90, 94, 97, 98, 100, 108, 113, 116-118, 137, 142, 192, 238, 262, 267, 272-274, 277, 278, 289, 300
그라마톨로지 247
그람(gram) 247
그레이 124
그로 146
그로서 154, 163
그리 206
그린버그 153, 232
극장의 우상 81
근대 225
근대 철학 241
근원 210, 213, 218, 219
글 245
글쓰기 244, 245
글자 243
긍정적 감정이입 204
기계적 기술 47, 95, 270, 277
기본 원색 173
기성품 196
기술 21, 23, 30, 111, 265, 269, 273, 274, 280, 289, 328, 336, 351, 360, 365

기의 237
기표 237, 243
기하학 81, 82, 90, 95, 285
기하학적 추상 202
기호 237, 243, 245, 246, 249
기호론적 관념론 254
기호학 240
길드 53, 72, 83, 86, 93
김문환 316
김영애 332
김임수 321
김정록 12

ㄴ
나다르 155
나비파 160
낙선 전람회 156
남 275
낭만적 관념론 123
낭만적 허무주의 193, 196
낭만주의 8, 23, 102, 105, 116, 125, 183, 192, 196, 262, 339
낭만주의 예술 231
낭만주의 이론 113
낭만주의 철학 192
낭만주의적 사고 250
낭만주의적 예술관 275
내적 감관 267
노동 111, 265
노발리스 121, 130, 139, 141, 144
노브러시 스트로크 168, 180
노에마 329, 330
노에시스 329, 330
뉴턴 80, 265, 285

ㄷ
다다 197, 199, 203
다비드 146
다원주의 미학 188
다윈 208
단테 49
단토 154
대 순회 여행 110

대리 실재 205, 207, 209, 219
대상의 색 172
대수학 81, 82
대순회 여행 99
대중 문화 235
대지 214
대체의 법칙 239
더게르 타입 171
더프 266
데리다 243, 245, 247, 248, 250, 253, 255
데미우르고스 261
데카르트 80, 81, 83, 84, 95, 98, 135, 229
데카르트 방법 136
도(道) 304
도덕철학 284
도법자연(道法自然) 308
도비니 180
도우킨스 99
독립화가 94
독일 낭만주의 216
독일주의 113
독자의 탄생 251
독창성 74
동물 영혼 135
동양미학 299, 311
동양예술 311
뒤 프레스누아 86, 89, 91, 94
뒤러 101, 166
뒤보스 100
뒤샹 196, 200
듀이 236, 256
드 샤르무와 93
드 필르 101
드가 157
드라이든 86, 124
드로잉 87, 90, 95, 100, 102, 171, 184
들라크루아 72, 115, 146, 147, 159, 170, 283, 295
디오니소스적 예술 23
디콘 291
디페랑스 248, 249
딕키 253

ㄹ
라이프니츠 102
라인-드로잉 71, 72
라치오 31
라파엘 62, 65, 67, 87, 97, 100, 102
랑그 243, 238
랭귀지 238
레벤 333, 335
레싱 293
레오나르도 다 빈치 49, 52, 69, 70, 78, 179, 264, 295
레이놀즈 86, 96, 97
렘브란트 101, 295
로고스 244
로고스 중심주의 244, 245
로랭 94
로렌조 드 메디치 68
로마의 프랑스 아카데미 93
로마초 52, 76, 77, 86, 91, 97
로저 드 필르 89
로젠블럼 116
롭스 198
루벤스 101, 102, 143, 146
루소 110, 120, 121, 140
루시안 41
루이 XIII세 78
루이 XII세 78
루이 XIV세 78, 92, 93, 95, 99
루이 XV세 162
룽게 72, 115, 131-133, 144, 145
르 보쉬 84
르냉 형제 94
르네상스 미술 230
르누아르 157
르로이 99
르르와 155
르브룅 89, 92-94, 98, 135, 136
리 136
리글 331
리드 217, 218
리버럴 아트 46, 53, 69, 270, 300, 305, 306
리슐리외 78, 93, 94
리차드손 139

리케르트 316
립스 204

ㅁ

마네 154, 159, 168, 170, 172, 175, 176, 178, 180,
 183
마르크 209, 212-214, 216, 217, 219
마리탱 199
마음 229, 236, 237, 241, 250
마자랭 78, 92, 93
말레르브 84, 94
말레비치 201-203, 220, 221, 295
메를로-퐁티 10, 226, 254-257, 294, 351, 365
모네 155, 156, 158, 159, 164, 180, 295
모더니스트 페인팅 154, 183, 184
모더니즘 251
모던한 감성 254
모방 35, 38, 49, 52, 76, 97, 111, 134, 151, 186,
 242, 262, 264, 339
모방론 144
무관심성 326
무기교의 기교 336
무목적적인 대상의 합목적성의 형식 279
무용 아카데미 92
무의미한 예술 200
무의식 33, 129, 287
문명대 330
문화 결정론 160, 252
문화 민족주의자 321
물질주의 148
뮤즈 여신 26, 27, 128, 262, 275
미(美) 21, 52, 302, 303, 307, 309, 324, 353, 356,
 359, 360
미거 290, 293
미냐르 95
미술 교육 90
미술 아카데미 53, 60
미술(美術) 21, 48, 57, 227, 317, 319, 328, 333,
 354, 355
미술론 7, 53, 92, 356
미술사관론 322
미술사학 7, 21, 316, 342, 353, 354
미술의 역사성 340

미와 진리 186
미의 공식 357
미의식 327, 342
미적 232, 271, 281, 294
미적 가치 289-292, 294, 295, 328
미적 가치 범주 326
미적 가치 이념 326, 335
미적 경험 232, 234, 289, 291
미적 심의식 328
미적 의식 8, 57, 263, 328, 330, 335
미적 이념 283, 284, 289, 326-328, 330, 335, 336
미적 체험 329
미켈란젤로 62, 71, 73, 97
미학 21, 225, 230, 300, 309, 316, 317, 320, 321,
 342, 353
민예 338
민족성 113
민주식 354
밀레 159
밀턴 265

ㅂ

바르트 251
바자리 52, 64, 65, 67, 70, 71, 91
바전 116
바켄로더 132, 140
박의현 12, 342
박종홍 342, 349
반 고흐 134, 187
반 메헤렌 291-293
반 아이크 101
반예술 197
반토대론 242
반휴머니즘 229, 233, 236, 241
발레리 206
발명 64, 70, 90, 267
발자크 178
방법적 회의 82
백남운 346
버질 67
버크 264
범례적 276, 280
범신론 203

베니스 화파 71, 143
베로나 67
베르그송 334, 338-340
베르나초네 67
베르메르 291-293, 295
베르트 모리소 157
베리시밀리튜드 151
베이컨 81, 265
베이트 82
벤야민 234
벨라스케스 159, 168, 169, 176
벨로리 52, 77
벨린 118
변증론 45
보드리야르 235
보드머 268
보들레르 171, 206
보링거 203, 204, 220, 221
보자르 307
보카치오 49, 65
보편적 자연 51, 151, 308
본질론자 232, 234, 257
볼디니 168
뷜플린 331, 332
뷤 132, 144
부르주아 계층 175
부재 247, 249
부정적 의미의 추상 197
부정적 차이의 관계 239, 240
부조리한 상황 191, 192, 201
분할주의 158
불성(佛性) 361, 363, 364
빈 학파 332
뷰티 299, 300, 302, 309, 323, 324, 355, 356
브라만티노 67
브라크 206, 213
브러시 스트로크 168, 180
브레디어스 291
브렌타노 142
브루넬레스키 70
브뤼겔 101
브왈로 84, 94
블레이크 125, 126, 131, 133

비너스 355, 356, 359, 361, 362
비뇰라 78
비드만 115, 116
비례 51, 76, 88, 95, 96, 100, 108, 356, 358, 359
비애미 348
비어즐리 198, 293
비예술 188, 200
비인간화 198
비재현적인 미술 202
비트루비우스 73, 74, 78, 99
빈켈만 58, 117
빌란트 285
빛의 색 172, 173, 174, 182, 184

ㅅ
4과 46
사대부 307
사상사적 방법 22
사실주의 35, 39, 66, 67, 102, 148, 151, 159, 160,
 167
사실주의 정신 185
사전트 168, 170
사진기 165, 169, 176
사회성 258
사회적 구성주의 252
사회적 사실주의 153
사회적 자아 251
산수화 60
살바토르 로사 110
삶 333, 334, 341
삶의 세계 9, 334, 337, 363, 364
3과 46
삼절(三絶) 306, 308, 309
상류 계급 308
상상력 70, 112, 113, 117, 118, 123, 124, 128, 138,
 250, 262, 266-269, 275, 279, 289
상징 49, 113, 218, 229
상징주의 133, 160
새로운 감성 233, 236
색 70, 72, 77, 87, 90, 95, 100, 102, 133, 142, 144-
 146, 159, 184, 218
색의 음악 143
색의 이론 172

색채 감성 142, 145
색채 논쟁 72, 100
생명 9, 333, 334, 339
생활 감정 333, 334, 335
샤를 IX세 78
샤를 VIII세 63, 78
샤프츠베리 264
서구미학 299, 302, 308
서브젝트 241
석굴암 342, 346, 349, 351-354, 359, 361, 363
선 70, 72, 77, 146, 171, 218
선 대 색 184
선 제도공 71
선·미 사상 304
선택 69, 339
선택의 규칙 239
성기 낭만주의 117
세계지평 340
세네카 40, 42
세련 282
세를리오 73, 78
세잔 160, 178, 187, 191, 199
센스 256
센티멘트 134, 139
셀프 241
셰익스피어 265
소롤라 168
소쉬르 237, 243, 245, 248, 249, 253
소쉬르 언어학 239, 246
소외 164
소재 274, 284, 289, 351
쇠라 158, 178
쇼펜하우어 144, 208, 209, 213, 216, 217, 220
수직적 240
수평적 240
수학 51, 69, 76, 81
수학적 이성 82
순백의 마음상태 202
순수 의식 244
순수음악 145
순수회화 145, 183
숭고 109, 110
숭고한 자연 110

쉘링 125-127, 147
쉴러 112
슈나이더 205
슈프리마티즘 201-203
슐레겔 106, 108, 112, 131, 132
스턴 139
스테파노 65
스투디아 후마니타티스 43, 48, 68
스트리히 113
스펙트럼 172, 173
시 형식 332, 341
시각 문화 235
시각적 사실주의 159
시냑 158
시스레 158
시인 추방론 32, 129
신·구 논쟁 79
신고전주의 8, 84, 92, 98, 99, 277, 289
신고전주의 미술 230
신고전주의 이론 113
신관념론 275
신념 31
신명 27
신의 질서 96, 109
신인상주의 158
신체 40, 47, 137
신체화된 의식 254, 256, 294
신칸트학파 325
신학 42, 178
신화 64
실물다움 64, 67
실존적 상황 288
실증주의 160, 177, 186
심장 136, 139, 144
쓰기 243

ㅇ
아렌티노 62
아르스 34
아르프 197
아름다운 기술 269, 270
아름다운 디자인의 아트 72
아름다운 자연 69, 72, 272

아리스토텔레스 25, 48, 68
아마추어 비평 62, 65
아브람 114
아브람 보스 94
아우구스투스 99, 138
아우라 234
아이러니 194
아인빌둥스크라프트 268
아카데미 118, 162
아카데미 논쟁 99
아카데미 지론 97
아테나 여신 40
아펠레스 37
아폴론적 예술 23
안드레아 델 사르토 78
안료 172
안용백(安龍伯) 323
안휘준 342
알레고리 49, 229
알베르티 50, 68, 70, 71, 73
알카메네스 38
앙데팡당 157
앙리 II세 78
애디슨 124, 264
앵그르 162, 168, 171, 180
야생적 존재 255
양식사 341, 355
어펙트 137
어펙트 이론 137
언어 공동체 238
에스테티쉬한 기술 270
에스테티카 300
에스테틱 271
에피오스 40
엔사이클로페디아 47
엔키클리오스 47
엔투시아스모스 25, 34
엘리건트 아트 307
여호와 261
역동적 추상 표현주의 213
역동적 표현주의 215, 217
역사 속의 존재 9
역사성 9, 258, 263, 288, 293, 294, 340, 351

역사화 60, 109, 133, 134, 156
연합의 규칙 239, 248
영 111, 132, 264, 265
영감 23, 26, 30, 111, 262, 265
영감론 129, 132, 140
영혼 135
예(藝) 304
예나 그룹 125
예나 시기 117
예비 교육 45
예술 22, 225, 236, 269-271, 274, 277, 286, 302-309
예술계 253
예술미 278-280, 284
예술의욕 341
예술제도론 253
예술철학 284
예술학 316
예술형식 284
오늘날 7, 10, 233
오비드 67
오토 109
올드리치 258
왈폴 109
왕립 미술원 96
외로움 164, 175
욕망 209, 210
우드 99
우연성 197
원근법 38, 50, 76, 96, 184-186, 199
원래의 글 248, 249
원초적 지각 255
위대한 263, 294, 295
위대한 양식 64, 96, 98
위조품 263, 290
위트 88
유개념 327, 341
유미주의 192, 206
유종열(柳宗悅) 347, 349, 361
육예(六藝) 305, 306
윤리적 이성 82
은둔주의 200
음란 198

음성 중심주의 243, 245, 246
음악 미학 216
의도 274
의미 7, 240, 241, 248, 255
의지 211, 217, 334
이경성 331
이기영 352
이념 30, 36, 52, 210, 211, 357
이념계 176
이데알 61, 357
이미지 37
이상 102, 152, 191, 208
이상미 61, 186, 357
이성 30, 82, 83, 85, 87, 96, 113, 116-118, 142,
　　186, 192, 230, 252, 262, 300, 334
이성화된 감성 231
이원론적 사고 177
이태리 전쟁 78
인간 감성 288, 295, 365
인간적 감성 254, 256
인과론적 법칙 273
인문학 42, 43, 46, 48, 68
인물화 60
인상주의 72, 153-155, 164, 232
인상주의자들의 전시회 155
인성 363, 364
인식론 30, 227
인식론적 입장 228, 236, 251
임의성 197
입체주의 183

ㅈ
자기 충족성 232
자발적 표현 202, 221
자본주의 153, 161, 163
자아 122, 236, 251, 253
자아주의 123
자연 32, 43, 51, 60, 88, 127, 130, 180, 192, 213,
　　215, 269, 272, 273, 278, 280, 286, 304, 305
자연 철학 179
자연 풍경 159, 185
자연과의 조화 349
자연과학 80, 81

자연미 273, 278-281, 284
자연스러움 272, 279, 281, 282, 326, 341
자연의 모방 51, 308
자연의 총아 275
자연의 충실한 구현 308
자연주의 147, 178, 203
자연주의 양식 203
자연철학 29, 127, 147
자유 8, 107, 118-120, 146, 195, 197, 198, 201,
　　206, 215, 221, 222, 242, 264, 267, 268, 275
자유 교과 46
자유 의지론 160
자유로운 기술 270
자유로운 유희 279
자유로운 정신 193, 200, 208, 211
자유로운 표현 201
자유론 10
자유의지론 252
잠재의식 209
장엄함 98
재기 124
재능 273
재료 274, 351
재현적인 미술 215
저급 예술 241
저자 250
저자의 죽음 234, 250
적요 324, 326, 341
전낭만주의 112, 117, 121, 277
전달성 200
전통 289, 340
절대정신 244
점 218
점묘법 158
접신 26
정감 106, 113, 134, 137
정감론 138
정감의 시대 134
정감주의 137
정념 77, 91, 95, 106, 134, 136, 137
정념론 137
정상인 7, 10, 258, 365
정서 106, 113, 134, 138, 216

정신 135, 192
정의 106, 134
제2의 자연 289
제라드 267
제리코 115, 146
제사 24
제우스 신상 41
제욱시스 37, 89
제의 24
제작 35, 275
조른 168, 170
조립자 234
조형적 266
조화 51
존슨 106
졸라 178, 179
종속미 280
종합적 생활 감정 335
주석 튜브 165, 167
주의주의적 철학 210
주정주의 138
주제 97, 146, 153, 163, 164, 170, 185, 280
주체 236, 237, 241, 242, 250
중국미학 301, 302, 303, 308, 309
중산층 175
중세 미술 199, 230
쥬네 198
쥬니우스 86, 88, 91, 95, 97
즉석화 181-183
지롤라모 67
지연 248
지오콘도 78
지오토 65
지향 255, 294, 329
지향적 의식 255, 337
지향호 255
직인 40, 83
직인의 기술 53
직접성 215, 218, 219, 221, 222
직접화 167
진보 264, 286, 339
질풍과 노도 111, 112, 121, 132, 277

ㅊ
차라 199
차연 248, 253
차이 242, 248
차이의 관계 245
찰스 I세 85
창시 261, 275, 295
창의성 111, 112, 231, 234, 251, 253, 258, 263-
 265, 268, 269, 276, 278, 280, 281, 284-286,
 290, 293, 294, 295, 350
창조 112, 113, 128, 268, 274, 334, 337, 339
챔버스 59
천재 111-113, 132, 231, 234, 250, 265, 268, 269,
 273, 277, 278, 285, 286, 289
천재 시대 268
천재론 131, 263, 268, 283, 337
청기사파 214, 215
체니니 49
체육 45
체이즈 168
첼리니 78
초기 낭만주의 117
초상화 170, 198
초월적 의미 244
최정호 352
최후의 심판 62
추상 197, 203, 205, 215, 220
추상 미술 154
추상 충동 204
추상 표현주의 9, 191, 192, 219, 220, 295
추상 형식주의 8, 191, 192, 203, 205, 219, 295
추상양식 203, 204
추상적 구조주의 215
추케로 71
축제 28
충분조건 263, 281, 295
취미 72, 87, 90, 119, 266, 267, 278, 280, 281, 289
취미론 81
친근한 거룩함 365
침묵 201

ㅋ
카라치 67, 101

카루스 127
카메라 168
카뮈 193
카일루스 백작 89
카트린느 드 메디치 78
칸딘스키 143, 202, 209, 215-220
칸트 130, 137, 153, 176, 177, 263, 266, 268, 269,
 270, 271, 273, 274, 280, 285, 288, 289, 292,
 293, 325, 326, 337
컨스터블 181
케플러 80
코레이아 24
코로 180
코울리지 130, 141, 144
코페르니쿠스 80
콘스타블 146, 147, 151, 179
콜베르 79, 93, 94
콩트 177
쾌적한 기술 270, 271
쿠르베 152, 156, 159, 167, 179
쿤 282
퀸틸리안 87
큐비즘 187
크라우더 253, 255, 282, 283, 288, 293
크로체 275
크세노폰 40
클레 130, 214, 216
클레이토 40
클링거 111
키에르케고르 192, 193, 196
키취 219
키츠 141
키케로 42, 44

ㅌ
타타르키비츠 47
탈레스 29
탈방위 199
탈현실화 198
터너 110, 115, 145
테크네 33, 311
테크닉 278, 292
텍스트 235, 241, 242, 250

토착적 11, 25
통합적 지각 258
티치아노 62, 65, 67, 71
티크 132
티티안 98, 100, 101
티폴로 181
틴토레토 62, 71
팅글리 196

ㅍ
파격 63, 106, 112
파노프스키 349
파라시우스 37, 40
파롤 238
파우스트 112
파이데이아 44
파인 아트 7, 34, 299, 300, 301, 302, 304-311
파치올리 70
판단력 266, 267
판타지 268
패스티시 234
퍼스트 115, 116, 128
페미우스 26
페트라르카 49
평가 240, 318, 351
평면성 153
포스트모더니즘 233, 251
포스트모던 미술 228
포스트모던한 감성 233, 252, 254
포프 86
폴라이트 아트 307
폴리클레이투스 41
표면 242
표상으로서의 세계 216
표현론 135, 231
표현주의 116, 187
푸생 86, 90, 91, 93, 97, 295
푸생주의자 101
풍경화 60, 115, 127, 133, 147, 166, 167
프라고나르 181
프란시스코 드 홀란다 63, 71
프랑수아 1세 78
프랑수아 뒤 온 87

프랑스 아카데미 64, 77, 91, 92
프랑스와 II세 78
프레선즈 244
프레스코화 71
프레아르 드 샹브레이 95
프로이트 208, 275
프루동 153
프리드리히 115, 127, 133, 145, 147, 185
프리즘 165
플라톤 27, 29, 68, 129, 151, 176, 209, 210, 327,
 364
플로렌스 화파 71
플로티누스 364
플루타르크 40
피들러 316, 317
피디아스 37
피라네시 110
피사로 156, 158, 165, 175
피시노 68
피에로 델라 프란체스카 70
피에르 미냐르 89
피카소 203, 206
피타고라스 25, 29, 45
피히테 122
필로스트라투스 87
필요조건 263, 276, 277, 289, 295

ㅎ
하우저 154, 161
하이델베르크 시기 117
하이퍼 리얼리티 235
하트 139
학문 265, 269
한국미술 59
한국미술사 320
한국미학 299, 301, 309, 320, 322, 323
합리론 81
합리주의 107, 124, 138, 186, 229
합목적성 272, 278
해리스 191, 192, 221
해부학 96, 100, 136
해체 250
향락 271

허무주의 204
허큘레니엄 99
헤겔 208
헤르더 106
헤시오드 26, 28
헬레니즘 40
헬렌상 38
혁신 282
현대 8, 225
현대미술 152, 154, 187, 196, 258
현대성 187
현대과 미술 154
현상학 258, 334, 340
현상학적 미학 329
현존 244, 247, 249
현존의 형이상학 244
형식론 153
형식미 37, 357
형식주의 232, 242
형식주의 미술론 316
형태 심리학 254
형태 파괴 198
호머 25, 28, 67, 128, 130, 285
홈 266
홉스 85, 123
화면 등가의 원리 182, 183
환상 37, 205, 206, 219
환상의 땅 126, 151
회귀 219
회화와 공예 53
회화와 음악과의 관계 144
후기 인상주의 160
후기구조주의 10, 227, 242, 251
후마니타스 43
후설 335, 340, 365
후원자 162
휘슬러 168
휴고 47
휴머니즘 10, 42, 229, 231, 250
휴머니즘 인간관 232, 235, 264
흔적(trace) 247
홍(興) 28
흥미 195

석학人文강좌 **48**